U0049576

創意插畫聖經

從線條、色調、色彩到創意發想，
路米斯繪畫技法大全

Creative Illustration

Andrew Loomis 安德魯・路米斯───著　林奕伶───譯　Krenz───審定

CONTENTS

創意插畫的真理

由於我先前的努力成果獲得不錯的回響，相信應該會在本書碰到許多老朋友。上一本書《人體素描聖經》頗受歡迎，鼓勵我再接再厲，因為在人體素描之外，插畫這個領域依然有許多學問值得詳加闡述。人體素描畫得好是一回事，將人體放在具有說服力的環境中說故事，並賦予個性和戲劇趣味，那又是另一回事了。簡而言之，光是一幅正確的人體素描沒有太大意義。必須推銷一些內容，或是給一個故事帶來真實感和個性；它的個性必須令觀者留下印象，觸動一定的情緒。

我的目的是，提出經由自己經驗證實的插畫基本原理。就我所知，這些基本原理不曾被整理並解說。所以我嘗試匯集這些必要的繪畫知識，相信以我在插畫領域努力活躍的成績，有資格這樣做。我會盡量清楚說明繪畫的基本原理如何實際應用，而不是把重點放在人體或其他組件的具體製圖技術。我會假設你已經有相當的繪畫基礎，也有些經驗或訓練背景。因此，本書不會從新手的初期工作出發，也不是給那些只將繪畫當成嗜好興趣的人。本書是為了那些真心誠意想在藝術之路上發光發熱的人，而且決心為這個事業付出必要的專注與努力。

想在藝術上有所成就絕非易事，不是偶爾性起加減做一點就能夠成功。沒有什麼「天賦」或才華厲害到不需要基本知識、辛勤練習，以及勤勉努力。我並非主張任何人都能繪圖作畫，但我堅決相信，任何可以繪圖作畫的人若有更多知識輔助，必定可達盡善盡美。

所以我們不妨假設，你有能力可投入自己渴望的商業領域。你想知道如何著手進行。你想為雜誌故事和廣告畫圖，為廣告看板、櫥窗展示、掛曆及封面畫圖。你想要每一個可能成功的機會。

▌ 插畫就是生活的感知與詮釋

千萬別抱幻想。我必須一開始就言明，沒有可以確保成功的公式。但確實有一套程序做法對邁向成功貢獻頗多。如果個人的性格、技巧的理解掌握，以及情緒理解力，都對最終結果不是那麼重要，那麼或許存在成功的公式。但藝術不可能簡化為沒有個人特質的精準公式。沒有個人特質，藝術創作就沒有什麼存在的理由。事實上，個人的表達就是藝術創作的最大價值，使藝術永遠凌駕於由機械性方法完成的畫作。我不會妄自跟相機爭高下。但我堅信就算攝影的技術能盡善盡美，其真正的價值仍在於攝影者的個人觀察，而非只是傑出技巧。如果藝術只是為了鉅細靡遺地記錄眼前所見，那麼就只需要相機，而不需要藝術家了。在我們賦予鏡頭情感與個人觀點，或者區別輕重主次的能力之前，藝術家一直主導視覺藝術的呈現。相機必須好壞兼收，全盤接受或全部捨棄，必須完全複製放在眼前毫無情感的外觀表象。

我希望所有讀者都要記住，插畫就是你對生活的感知和詮釋。那是你身為藝術家的傳承，也是你在作品中致力追求的特質。這一點千萬別丟失，或屈從於別人的個人特質。就你和你的作品而言，生活就是線條、色調、色彩，和設計圖樣，再加上你的感覺。這些是大家都能運用的技術，我也會盡量讓你有機會使用。你會適當地挑選這些技術，但我希望你能從這本書得到如何使用這些技術的額外知識。

畫家入行初期，幾乎都殷殷期盼如何掌握技術的訣竅，所以我決定接下這個難題。我當作家的能力姑且不論。我們都有共同的立場，知道我企圖談論的東西，對你我和共同的成就都極為重要，因為我希望盡量在這個繪畫保持活躍。我對你成功的期望，正如對我自己的期望，就是為了這一門技藝，那比我們自身更重要。

如果插畫是表達的方法之一，它就成了思想的轉移。因此它是將思想轉移成一種現實的假象。假設我說一個人的臉猶如石頭般堅硬。你的想像力就會在腦海召喚一個形象。不過，這個形象還不是太清楚鮮明。這種堅硬的特質，是對感覺的潛意識詮釋，必須與現實結合。最後的結果不會是一張照片，也不會是活生生的模特兒。為了將「堅硬」這個概念轉移到一張臉上，你用上線條、色調，以及色彩等工具，創造出「堅硬」的特質。如果沒有感覺，幾乎不可能畫出那樣的頭像。

只是為了複製而畫沒有什麼意義。相機的效果說不定更好。以畫畫為表達的手段，

才能證明藝術優於攝影。曾有藝術總監告訴我，他們之所以使用照片，是因為能找到的畫家能力平平無奇。好作品的需求遠遠超過供給。因此，商業藝術不得不退而求其次，涉足攝影。藝術總監很少寧可選擇照片，卻捨棄精心繪製的圖畫。難處在於取得足夠出色的繪畫或素描。

如果要推動繪畫設計這一門行業前進，必須將優秀藝術的數量增加到如同攝影照片的使用比例，或滿足產業的需求。所謂成功的繪畫，並不是藉由模仿攝影，也不是藉由其他更厲害的技術，而是透過藝術家本身更遼闊的想像力，以及更全面的技巧發揮自由，脫離僅僅只是逼真寫實的攝影感，並加上更多的個人特色。企圖和相機競爭是徒勞的。我們無法和相機的精準細節媲美。單就明暗與固有色而言（這個我們稍後會提到更多），我們沒有什麼可以增添的。但就實際的圖畫價值而言，依舊大有可為。

繪畫最重要的價值

你或許可以確定，相機無法取代繪畫最大的價值。我們不妨將注意力轉到設計圖樣、不受拘束和技巧表現的自由、人物、戲劇、布局創意、「若隱若現」的邊緣，不重要的變成陪襯，重要的加以強調……等等繪畫的獨特表現。我們要帶入照相寫實繪畫嚴重欠缺的情感特質。我們要像個人筆跡不同於印刷字體一樣，創造出迥異於照片的圖畫。如果畫作中的明暗、色彩皆合理且有說服力，就能超然獨立，不再需要與其他媒材競爭，沒有任何東西能夠阻止我們，而且從此以後大眾會喜歡繪畫更勝於攝影。作畫時，明暗與色彩是最基本的手法，是出發的起點。明暗與色彩大多在預期之中且理所當然。而我們額外所做的努力，將決定我們能在插畫領域走多遠。

繪畫本身並不難。作畫有很大一部分是以正確的比例和空間配置畫出輪廓。空間可以度量，而且有簡單的方法及工具測量。原本圍繞著輪廓的線條，或許在空間配置上本來就是正確的。你可以將之切割成方格，用眼睛測量或是投射推斷，就能得到配置圖。但真正的作畫是詮釋、挑選，以及用最多的涵義表現輪廓。有時候繪畫的重點根本不是複製現實的輪廓，而是表達題材的風貌、性格，和魅力。如果畫家在開始思考線條，或者思考任何一種方式去表現他想說的概念之前，都還沒有將自己提升到凌駕縮圖器、投射器，或其他機械裝置之上，如果畫家只能仰賴那些方便的輔助工具，又如何期望發揮創意？在自我表達的圖畫中依賴那些東西，等於坦承對

自己的能力缺乏信心。畫家必須明白，自己的詮釋就算不是那麼完全精準，也是他發揮原創性的唯一機會，勝過千千萬萬其他也能使用輔助工具的人。就算是一幅展現創意和一點原創性的彆腳畫作，也勝過一百幅臨摹或投射圖。

如果我要告訴你有關明暗的知識，一定其來有自，不會憑空捏造，任何知識都來自實務操作和實地作業。我自然會受限於自己的觀點。但既然我在作品中用到的基本原理，與大部分的畫家並無二致，我們距離共同的目標就不可能太遠。因此，我在這裡用自己的作品為例，不是為了給習畫者模仿，而是用來說明成功插畫必須用到的基本要素。藉由展現表達的手法，而不是表達本身，我將揮灑個人特色的自由留給你。

▌繪畫三元素：線條、色調、色彩

我的方法是盡可能將做為教學工具的模仿理論精簡。因此，我的方法必然跟一般的美術教科書大異其趣。我們不會有早期繪畫大師的範例，坦白說，他們究竟使用什麼方法與程序實在不得而知。到處都能看到優秀的畫作，你自己可能就有一大堆這樣的檔案。除非我能告訴你繪畫大師究竟如何成就偉大的畫作，否則這些範例無法為你的精進之路增添任何價值。我甚至不能擅自為你分析大師作品，因為你的分析說不定比我的好。方法與程序只是完整的教學基礎，沒有這些，就沒有創造能力的機會。我甚至不敢加進當代插畫家的作品，因為插畫家本人更有資格發言。我也完全排除自己過去的成績，以及用相同工具完成的作品，因為我們更感興趣的是你將要做的，而不是我已經完成的。如果我想繼續站穩腳步，只有一條康莊大道，那就是跟大家分享我的經驗，無論有多少價值。你也就有機會挑選對自己有用的東西，並捨棄你不認同的東西。

插畫藝術理當從線條開始。線條比外行人所想的重要，所以我們必須從對線條更全面的認識開始。無論是否有意識到，線條會進入圖畫的每個方面，扮演吃重的角色。線條是設計圖樣的第一個方法，在勾勒輪廓方面也是，對線條的無知，可能嚴重阻礙成功。所以本書將從線條開始談起。

接下來是色調。色調是表現形體立體感的基礎。色調也是形體在空間中顯現三度空間效果的基礎。要真實重現生活，不能缺乏對色調的清楚認識。線條和色調相互依存，

這種關係必須詳加了解。

在線條和色調之外，還要加上色彩。它們的關係同樣密不可分，因為真實的色彩幾乎完全倚賴合理的色調或明暗關係。我們也許能夠只用線條畫插圖，而且就圖畫來說完全站得住腳。然而一旦超出只以線條勾勒輪廓，就要開始處理光影或色調。於是我們立刻一頭栽進複雜的自然法則，因為只有靠著光線、陰影或色調，才能明顯看出形體。從色調到色彩的腳步沒有那麼大，因為兩者的關係緊密。

雖然我們可以理解線條、色調與色彩的基本原則，但還有更多要納入的。這三者必須聯合起來，才能達到作畫的目的。另有編排布局和呈現方式，甚至比主題本身更重要。有區域及色調塊狀或圖案的安排，以便創造一幅好的圖畫。為了這些目標，我們必須努力。

▌ 從「說故事」開始

除了技術表現手法，還有戲劇性詮釋。在最後的分析中，插畫家是對著生活舉起一面鏡子，表達自己對生活的感覺。畫家或許能將一盆花畫得很美，但無論如何都不能稱之為插畫。插畫必須包含情感、我們的生活、我們做的事，以及我們的感受。因此本書特別提到「說故事」。

要畫插畫，必須創造構想。插畫要深入心理學尋求基本訴求，創造出能進入觀者人格特性的畫面，並能激發出觀者一定程度的反應。我們必須理解，構思想法也是廣告繪畫的基礎，作品才能在這個領域找到市場，並符合特定的需求。因此，本書有部分篇幅將用在這個主題上。

最後，我們必須將不同的領域區分出不同的方法，配合各自的目的調整。每一個領域都有各自的基本方法，這些是成功畫家必須知曉的。畫戶外海報是一回事，雜誌廣告又是另外一回事。這些重點我希望都能解釋清楚。

還有實驗與習作，對你將來的成就貢獻可大可小。這種做法可確保作品的新意和進步，是別的東西趕不上的；那是將你從例行公事的陳規中提升超越，並能領先群倫的東西，那是成功的最大祕訣。

我搜腸刮肚找出切實可行的真理，將這些整理成所謂的「形體原理」（Form Principle）。這就是建構本書內容的全部基礎。這些真理一直存在於繪畫領域，未來也將繼續存在。我只是嘗試將它們匯集起來。那些東西出現在所有的美好藝術之中，也應該是你所有作品的一部分。它們源自於自然法則，而我相信那是這類書籍唯一的完整基礎。所以我們開始往前吧。

形體原理——創意插畫的方法基礎

無論畫家採用什麼題材或使用什麼媒介，只有一個具體堅實的基礎能夠寫實地詮釋生活——重現現有形體的自然外觀。我不敢宣稱自己最早觀察到構成這種方法的真理。你會發現那些真理體現在所有美好的藝術作品上。它們早在我提出之前就已存在，只要有光線，也會繼續存在下去。我只嘗試整理這些真理，讓你在為所有工作研習和實作時能派上用場。我將這些真理稱為「形體原理」。這個原理是本書所有內容的基礎；我期望你從此以後都能學以致用。我們就從定義形體原理開始：

「形體原理是表現形體在任何時刻下的外觀，觀照到它的照明、構造與質地，連同物體和環境的真正關係。」

這段定義究竟是什麼意思？任何圖畫要讓既有形體呈現出令人信服的錯覺，必須先表現光線在形體上的情況。沒有光線，形體就不存在。我們關注的形體原理第一條真理就是：必須立刻判斷我們處理的是哪一種光線，因為光線的本質、特性，以及來源方向，將影響形體的整體外觀。

如果沒有光線就不可能表現形體，換句話說，形體是因為光線而讓人得以看見。明亮的光線產生清楚明確的光、中間色調，以及陰影。漫射光（diffused light）如陰天的天光，會產生柔和的效果，以及從亮到暗的細微漸層，在工作室裡可產生同樣的相關效果；人造光線可產生清晰的效果；自然的北面白晝光（north daylight, 最適合繪畫的光線）可創造出柔和的漸層效果。

因此，光源的方向或位置就決定了哪些塊面（plane）是亮面、中間色調，或者陰影。質地在直接或明亮的光線下，比在漫射光下更為明顯。形體的塊面在燦爛明亮的光

線下也更為明顯。

這就引導至下一個真理：形體最光亮的區域位在與光線方向最接近直角的塊面。中間色調則是位於斜對著光線方向的塊面。陰影是與光線方向平行，或在光線以外的塊面，因此原始的光源無法照射到。投影（cast light）是光線被攔截的結果，攔截光線的形體形狀會投射在其他塊面上。在漫射光中，幾乎沒有投影。而在明亮的光線或直接光線下，一定都會有投影。

所以我們可以看到，光線的種類直接影響處理題材的方法以及最終結果。清晰度較低的漫射光或全面性光線（over-all light）最為棘手。要「明快俐落」，就用直接光。要柔和簡單，就用天光。直接光產生對比，天光產生相近的明暗。直接光產生更多反射光，這在陰影中最為明顯。反射光照射到陰影的量決定了明暗度。光線照耀到的所有東西，都會成為反射光的次要光源，並如同原始光源一樣照亮陰影面，與該反射光成直角的塊面成為最為明亮的一面。

光線只可能以一種方式發揮作用。光線直接明亮地照在頂端塊面上，之後環繞著形體滑落到其他照耀得到的地方。不過，在陰影中，光源沒有那麼明亮，反射光永遠也不可能跟原始光源一樣亮。因此陰影中不會有任何區域比光線中的區域亮。

因為這一點而失敗的畫作尤其難以補救。光與陰影的區域必須加以簡化，並以最少的明暗繪製。目的是要將所有照射到光線的區域結合成一組，而陰影區域則成為另外一組。如果兩組明暗沒有明顯區隔，無論造形多好或畫得多漂亮，題材都會失去立體感和形體。畫作失敗的原因大多也是因為沒有機會表現簡單的光影。光影關係會因為放入好幾種光源而被破壞殆盡。因此，原本應該以中間色調和陰影給予形體真實特質的地方，卻因為加入其他光源而喪失功能，導致明暗成了中間色調、強光以及重點強調的大雜燴。陰影區不可能有白色；光亮區也幾乎不可能有純黑。保險的做法是將所有光亮區處理得比你眼前所見更亮些，所有陰影區都更暗一些。或許得到的結果會比相反的處理方式好。

圖畫中的所有形體都應該像是由同樣的光源照明，而且彼此互相照射。這並非表示光線不能朝不同方向傳導，例如一盞燈周圍的光線、兩扇窗戶的光線、反射光……等等。但那樣的光線必須是光線的真實效果，諸如日光、天光、月光、曙光、人造

光等，呈現實際的效果和關係。只有從生活中研究真實的樣貌，或是從照片中觀察，才能學會正確處理光線的方法，那是無法捏造的。捏造的光線照明會破壞畫作中的其他優點。

所有在特定光線下表現的東西，彼此的色調和明暗有一定的關係。如果這種關係沒有掌握好，形體就不可能符合真實。萬事萬物都有自己「本身」的明暗，即是表面的色調是介於從黑到白這個尺度的某一點。明亮的光線會提高明暗度，昏暗的光線會降低明暗。但光線也同樣會提高或降低周遭所有事物的明暗，因此主要題材本身的明暗，跟其他明暗維持一定的關係。不管在什麼樣的光線下，與周圍物體相較，較亮或較暗的程度都維持在固定的關係上。舉例來說，一件男襯衫可能比西裝外套亮許多。無論在什麼光線下，這個關係都維持不變。因此，不管是深度陰影還是明亮光線下，都不能改變這兩者之間的明暗差異。重點是兩者的明暗度不管是提高還是降低，都必須同時進行，以維持差不多的明暗差異。物體彼此之間的關係永遠相同，無論是在光線還是陰影之中。

單一光線來源最適宜我們的目標，並能產生最理想的圖畫效果。這樣的光源也給我們反射光。我們可以用個反射體（通常是一塊白板）反射原始光線，產生漂亮的效果。而這會在陰影側產生作用。

明暗關係在自然光下比任何光線更為正確。陽光和日光是真實表現形體的完美光線。所有照明技巧都不可能超越。

過度造形（overmodeling）源自不正確的明暗。如果我們為了勾勒形體外形而誇大明暗，用盡了從黑到白相當有限的範圍，那就沒剩下適合陰影的低階明暗可用。圖畫會變得呆板缺乏生氣，因為我們使用了不屬於光亮的明暗，無法建立應有的關係。反之亦然，如果我們將光放進不該有光亮的陰影中，就破壞了完整的光與完整的陰影之間的整體關係。

大面積的形體使題材主體呈現立體外觀，而非流於表面的形體。細碎而複雜的形體必須降為陪襯，維持主要形體的完整立體。舉例來說，皺褶可能會破壞基本形體的效果而使畫面顯得破碎。只要畫出表現形體以及布料自然垂墜的皺褶即可，不必因為模特兒的衣服上或是照片裡有出現皺褶，就鉅細靡遺地全部畫出來。

最好的圖畫只用到幾組簡單的明暗。這一點稍後會再談到。

構成圖畫的是設計圖樣，而非題材或素材。藉由設計和布局安排，幾乎任何題材都有迷人之處。表現手法比主題更重要。

同樣的形體透過細心安排照明，可有各種變化。只是並非什麼光線都可以。必須實驗數次之後挑出最好的。在清晨或黃昏光線下顯得秀麗的風景，正午時分可能呆板無趣。一個迷人的頭像在粗劣的光線下可能顯得醜陋。最好的辦法向來就是選擇容易挑出大塊簡單形體的光線，而不是光影太過破碎的形體。

光亮與陰影本身就會產生圖樣。最平凡的題材若交織光影圖案，也能產生藝術感。

物體之間的明暗關係會產生圖樣。舉例來說，一個黑暗的物體緊靠著明亮的物體，兩者都以灰色的底色為背景，那就是圖樣。可以安排明暗度相近的組件相鄰，或是相反，選擇明暗對比的組件相鄰；前者有烘托的效果，後者則是重點強調。題材的規畫或構圖，就是處理特定組件的明暗關係，是「聯合」還是「對抗」。這就產生了「圖案」（pattern），可以進一步和光線結合。

所有圖畫基本上不是光、暗、與介於中間的色調布局，就是線條的布局。作畫題材無非是色調或線條的表現方式。可以兩者結合，但離不開其中一種。如果不了解色調關係，就不可能讓主題有「存在」的感覺。

線條是輪廓；色調是形體、空間，以及第三次元。這一點要牢記清楚。

不可能將所有組件的輪廓通通清晰分明地表現，還能產生空間感。大自然中的輪廓線會若隱若現，和其他區域交錯或迂迴穿插。如果整個邊緣始終鮮明清楚，不可避免會變得緊貼平面，失去空間感，或邊緣躲在另一個邊緣後的感覺。邊緣稍後會有更仔細的討論。

基礎原理應用在所有媒介都是一樣的。每一種媒介都有本身固有的特質。一旦嫻熟掌握形體原理，就只有材料的獨特性質還需要精通。使用各種材料表達尖銳的邊緣、柔和的邊緣、光亮、中間色調，以及陰影，純粹是技術問題。但就表現形體來說，

所有媒介基本上都是一樣的。

陰影中最黑暗的部分，出現在最靠近光的地方，介於光的中間色調和陰影中的反射光。這就是插畫家所謂的「過渡」（ridge）或「明暗交界線」（hump），也是最重要的。這個做法可以讓陰影發光，形體完整。

形體原理是協調所有處理線條、色調與色彩的因素。

本書是以形體原理編排，因為這個原理會進入你在插畫領域所做、所看的一切。我們會陸續清楚解釋原理的各種應用。建議不時回頭看這些基礎原理，因為這些是你多數問題的解答。

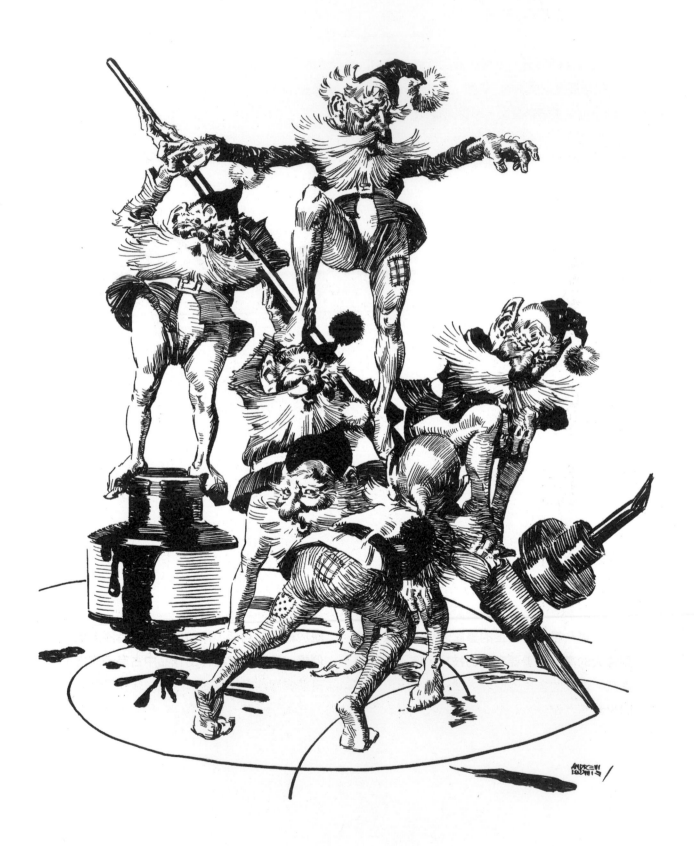

PART 1 線條

雖然線條這個元素在繪畫領域顯而易見，但本書還是希望從這個最初始的藝術表現開始談起。線條在藝術家心中確實比外行人具有更多意義。對外行人來說，線條不過是鉛筆的記號，或者信手用筆一畫。對真正的畫家來說，線條可達到偉大的高度，需要完整的技巧，傳達無限的美感。線條的各種功能對人類進步的貢獻，如同火和蒸汽機。所有線條都應該有其功能和目的。我希望你能從這個角度思考。從今天起，你從事所有的藝術活動，都和線條息息相關，無論好壞。你可以將線條變成作品的資產，又或者與線條的重要性失之交臂。但如果選擇無視於線條的功能，你的作品將成為能力拙劣的例證。線條注定在你的作品中占有一席之地，只是會讓作品更好或更壞。你無法逃避。就來看看線條可以怎麼用吧。

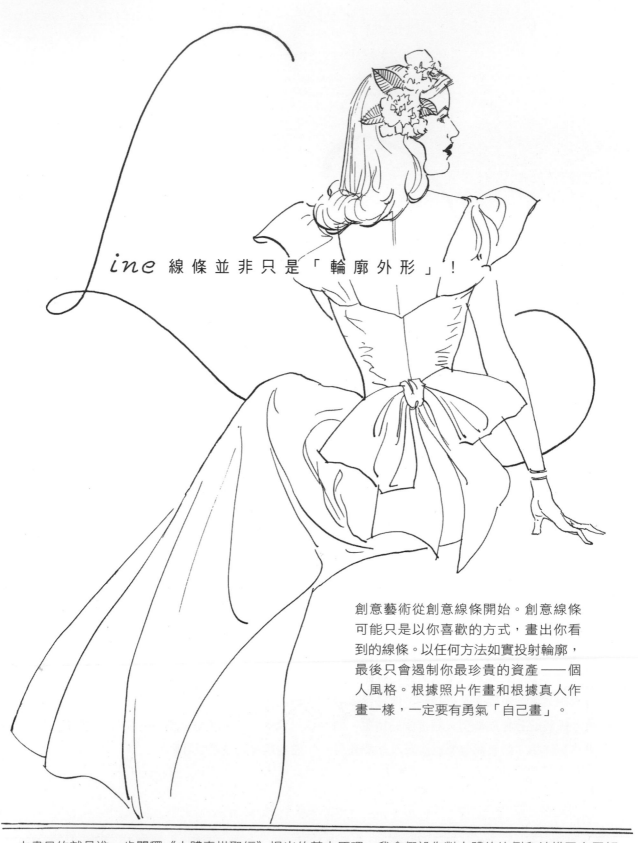

Line 線條並非只是「輪廓外形」！

創意藝術從創意線條開始。創意線條可能只是以你喜歡的方式，畫出你看到的線條。以任何方法如實投射輪廓，最後只會遏制你最珍貴的資產──個人風格。根據照片作畫和根據真人作畫一樣，一定要有勇氣「自己畫」。

本書目的就是進一步闡釋《人體素描聖經》提出的基本原理。我會假設你對人體的比例和結構已有了解。

線條是帶有想像的比例

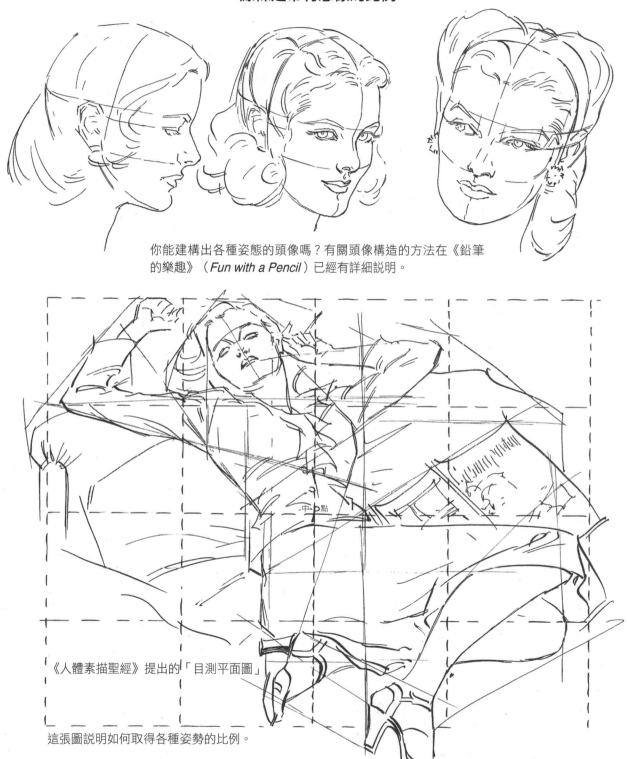

你能建構出各種姿態的頭像嗎？有關頭像構造的方法在《鉛筆的樂趣》（*Fun with a Pencil*）已經有詳細說明。

中·點

《人體素描聖經》提出的「目測平面圖」

這張圖說明如何取得各種姿勢的比例。

現在我的目的是幫你為了實務目標和生計，具體畫出人體。幹活吧！

線條產生整齊對稱的規則圖樣（formal design）

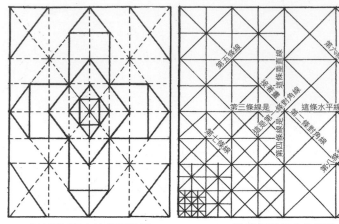

虛線顯示基本的分配切割　　　　　這是規則細分的關鍵　　　　　對角線可以將任何長方形對分

以對角線、垂直線和水平線細分，能產生無限種圖樣。試試看。

選擇任一點，仔細地在所有相似的點之間重複畫對角線。

以基本線條圖樣為基礎，就會帶有整體一致性。

這一頁是為了讓你記住線條與圖樣的基本關係。將空間平均分割成產生「整齊形式」的圖樣。因此，不平均分割就會產生「不規則」圖樣。構圖就是兩者擇一。

線條產生不規則圖樣

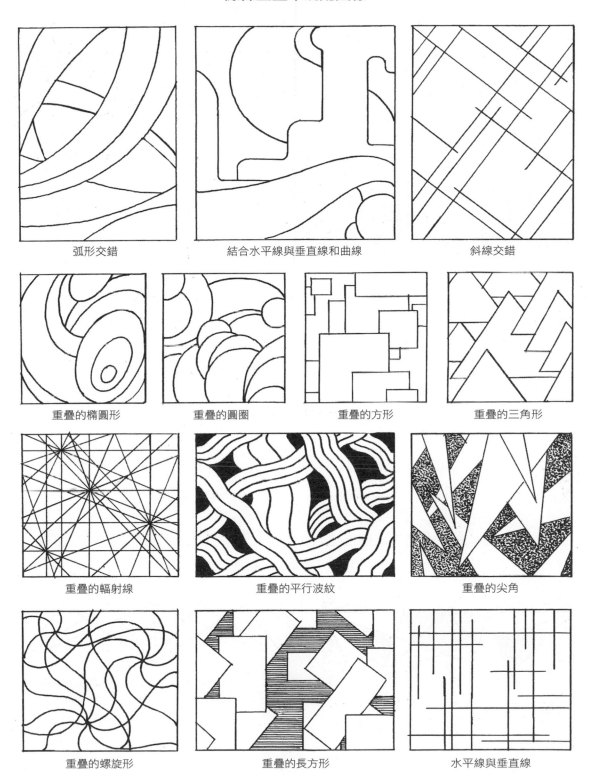

弧形交錯　　　　　結合水平線與垂直線和曲線　　　　　斜線交錯

重疊的橢圓形　　　重疊的圓圈　　　重疊的方形　　　重疊的三角形

重疊的輻射線　　　　　重疊的平行波紋　　　　　重疊的尖角

重疊的螺旋形　　　　　重疊的長方形　　　　　水平線與垂直線

部分重疊的線條與區域，是構圖的第一原理

「區域、形體，以及輪廓線部分重疊」的原理是所有圖畫創作的基礎。由於線條是界定這些的第一個工具，因此線條的布局就成了首要考量。有許多方法可用。我們就開始吧！

大自然是充滿輪廓與空間的遼闊景象。一切都是置放在空間裡的形體。如果我們在一片硬紙板切割出一個長方形的開口，從開口中看出去，呈現在眼前的大自然就是一幅畫。在開口四周的邊界，空間由空白和輪廓切割。我們會持續關注輪廓線的空間配置與安排，因為那是所有繪圖方法的基礎。新手漫不經心地對著大自然按下快門。畫家會設法布局。從畫家的角度來看，

幾乎一切都是圖畫的素材，因為都是由圖樣和布局構成圖畫，無論題材為何。將一塊硬紙板切割製成「取景框」（picture finder）。3×4 英寸（1 英寸＝ 2.54 公分）的開口就夠大了。透過取景框觀看。以微型草圖大略記下你看到的線條布局。你對布局的感覺，是創意的初步概念。拿個素描本繞著屋子或周遭走動。沒有畫出個十張、二十張小幅草圖之前，不要繼續往前走。

利用「線條本身」的構圖

可以根據字母或符號構圖

還有其他字母與符號
A F G J Q Z
V 2 ? ◡ 679

可以根據幾何形狀構圖

「支桿」（fulcrum-lever）原理應用於構圖

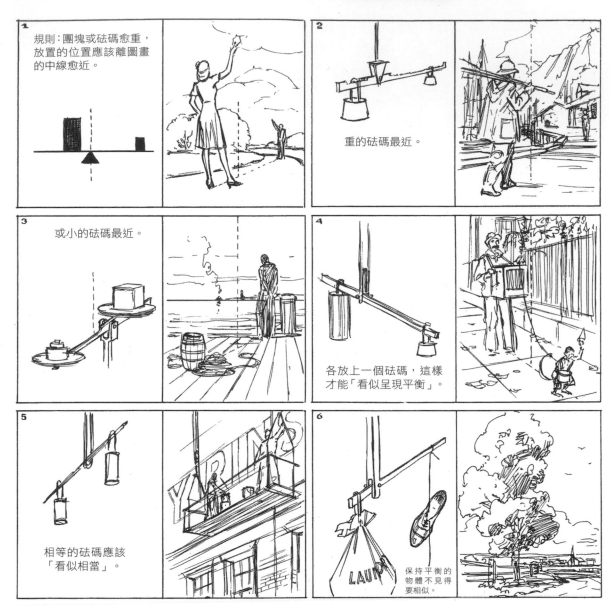

1 規則：團塊或砝碼愈重，放置的位置應該離圖畫的中線愈近。

2 重的砝碼最近。

3 或小的砝碼最近。

4 各放上一個砝碼，這樣才能「看似呈現平衡」。

5 相等的砝碼應該「看似相當」。

6 保持平衡的物體不見得要相似。

若要賞心悅目，圖畫中的素材要平衡，或者看似和諧地安放在圖畫範圍之內。如果我們覺得移動一下範圍更好，或者應該增加更多圖畫範圍或削減一些空間，那顯然就是「失去」平衡了。這是我們的最佳指南，因為構圖沒有絕對正確的規則。唯一的規則大概就是盡可能運用空間的變化，不應複製兩個尺寸大小或形狀完全一樣的素材（除了完全整齊對稱的布局，也就是所有東西都是兩側對等平衡）。如果兩個素材的形體相等，就讓其中一個的部分重疊到另外一個上面，以便改變輪廓。變化就是構圖的調味料。若要用小的砝碼平衡重一點的砝碼，就將小砝碼放得稍微遠離主題的中線或支桿，也就是中間平衡點。構圖上的平衡是光影團塊之間均衡對稱的感覺，或是一件東西的區域或體積，跟另一個東西對稱抵銷。團塊愈重，愈靠近圖畫中間，團塊愈小，則愈靠近邊緣；這就是好用的定理。

利用規則細分（formal subdivision）做對稱構圖

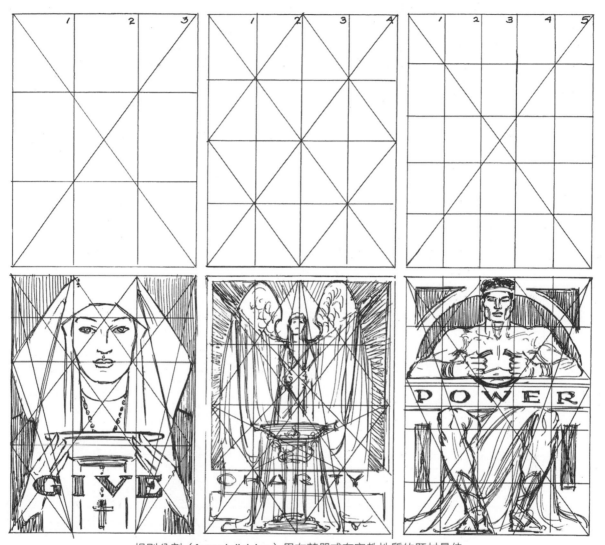

規則分割（formal division）用在莊嚴或有宗教性質的題材最佳

有時候我們希望布局能有莊嚴高貴的感覺。既然造物者對生物形體的基本設計，是以對稱為原則，例如人體的兩側，那麼根據相同的原則布局也有同樣的莊嚴效果。這並非表示兩邊必須分毫不差地複製，而是兩側的單位或團塊、線條與空間，應該有種完全均等的感覺。教堂壁畫一律遵照這種規則；這個原則用在象徵性題材、慈善訴求、英雄式主題，或者暗示和平與寧靜，

也有極佳的效果。形式平衡幾乎是早期作畫的唯一方法，也以此構成偉大的構圖。主要是圖樣的正式嚴謹，賦予米開朗基羅、拉斐爾，以及魯本斯（Peter Paul Rubens）的作品恢宏莊嚴的感覺。如果夠熟練，規則細分也可以用得隨性不羈。下一頁將介紹另外一種方法，有別於空間的規則分割或動態對稱。我尚未發現其他更令人滿意的方法，希望這能對讀者大有裨益。

不規則細分（informal subdivision）

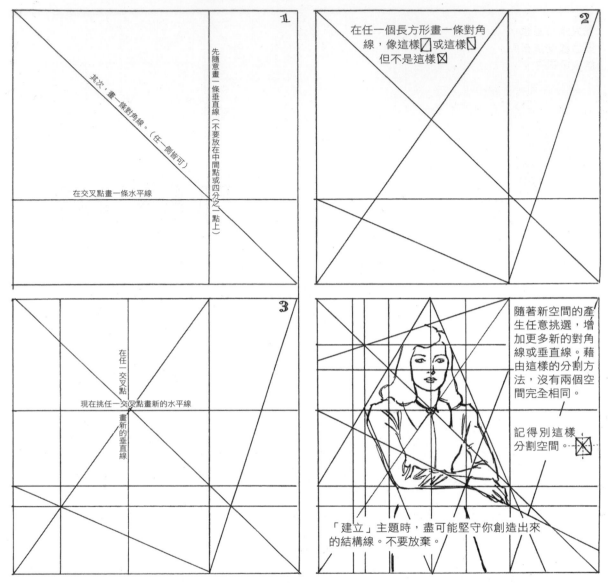

這是我自己的細分平面圖。這種方法提供畫家更多自由。仔細研究，能幫你以不對等卻很有意思的方式分割空間。用單一（隨意）的垂直線條不對等分割整個空間開始，最好避免將這條線放在整個空間的一半、三分之一，或四分之一的地方。接著從斜對角畫一條貫穿整個空間的對角線。在對角線和第一條線的交叉點，畫一條水平線橫過整個空間。然後在構成的任一長方形中畫對角線，但一個空間只畫一條。我們不希望

出現如同 X 的交叉對角線，如此一來會對等分割長方形。現在你可以隨便在哪個交叉點畫水平線或垂直線，由此創造更多長方形，再用對角線分割。利用這種方法，絕對不會以同樣的方式切割同一個形狀兩次。這種方式對放置人物、空間配置，以及輪廓，提供相當多的啟發建議，沒有兩個空間完全相等或一模一樣，除了單一對角線切割的那兩半。如果心裡有個題材，就會開始看到題材慢慢顯現。

不規則細分的示範説明

我只是有個想法，有許多小矮人在玩一枝筆；還不知道
要怎樣安排布局。我將空間依照圖示切割。抽象的形狀
給人構圖的啟發。

根據速寫圖中粗略
的人體輪廓，得以
進一步雕琢。

由這個初步準備工作，創造出 PART1 的卷首插畫。

不規則細分完全是創意發揮，絕非機械式

做出微型略圖。這裡的分隔線引導出主題和布局。

當空間是以這幾頁的方式分割，選擇就扮演重要的角色，接下來則是創造構思，創意是不可或缺的。相較於從「固定構圖」或正式布局開始的規則細分形式，使用不規則細分時，是從第一條線開始發想創意。這能幫你克服面對眼前那張白紙的一片虛無時，一點靈感也沒有的窘境。我敢肯定，那是大部分人都經歷過的感覺，你可能已經知道我在說什麼。如果你心中已經有題材，嘗試個一、兩次就會逐漸成型。如果沒有題材，那些線條很快就會開始提出建議，就像上面的那些小圖。當我著手繪製時，我並不知道能畫些什麼。這個方法在發展構想、版面配置、小型構圖上非常有價值。隨著構想發展出來，就可以找模特兒、剪報等資料開始付諸實行。等到擦拭

掉原本的細分線，會驚訝地發現構圖如此平衡，或者說「前後呼應一致」。

我不建議略過這一步。這個方法經常幫我化解危難，而且我承認，即便是我自己，也經常因為得不到好布局而「坐困愁城」，必須求助於這個方法才能脫困。雖然本書的構圖並非全是以此為基礎，但有許多確實如此，而且在我看來還都是比較理想的構圖。本頁或前面幾頁的布局，任何一個都相當引人入勝，可以發展為繪畫，我真希望有這樣的空間。大部分的畫家最後都會培養出構圖的眼光，但這個手法可以讓你順利前行。分割線下筆要輕，才容易擦拭乾淨。

透視引導線協助構圖

視平線

兩點透視圖：這是一種快速構圖方法。在兩側畫分出相等的空間。線條延伸到消失點（vanishing point，VP）。貫穿整幅圖。這時就能用自己的眼睛，隨心所欲填滿空間。

一點透視圖：在視平線上取一點。從這一點朝各個方向畫輻射狀線。這時可以自行選擇從這些線上發展。當然要懂得透視法才能做到。

視平線

同樣的原理適用於室內環境。

也是在室內的一點。

透視線只是幫助視線的引導線。

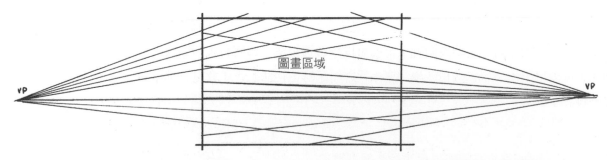

以這種方式在微型縮圖上安排畫面。稍後可以分割成方格，以便放大。我大量使用這種平面圖著手處理題材。這是最實用的程序做法。如果你還不了解透視法，最好仔細研究。不了解透視法，畫技不會有任何進展。

▍ 你畫的一切都與視線高度有關

不考慮視角和視線高度，不可能畫得正確又巧妙。視角就是透視法中的視點（station point），也是視野的中心，不可與消失點（vanishing point，VP）混淆。如果我們以視線高度平望出去，視角就是正好落在視平線中央的一點。視平線就是視線高度。想像一大片扇形玻璃，從我們雙眼後方的一點順著視線高度，往外延伸到視力所及的地方。這整片玻璃就是圖畫的視平線。任何一幅畫的視平線都只有一條。因此，所有從視平線上方的一點往後退縮並且與地面平行的後退線（receding line），在畫面上必定往下傾斜，最後終止於視平線。而在視平線下方與地面平行的線，必定向上傾斜，來到視平線。我們的視角決定了視平線。

由於一幅畫很少代表整個視野，視平線也許會穿過畫面，或是在圖畫的上方或下方。假設你有一張建築群的照片。若不改變視平線或透視線，你可能要裁切照片的一小部分作畫。但無論取用哪部分，跟原本視線高度的關係是顯而易見的。你不是俯瞰圖畫視平線以下的一切，就是仰望視平線之上的一切。所有東西若是在視線高度或圖畫視平線以下，只會露出頂端表面。唯有視線高於物體，才能看到東西的內裡。圓形的線條落在視平線以下時必定是彎曲向上，位在視平線之上，則是彎曲向下。但我們往往漠視這個事實！我們看到頸部、肩膀，卻不留意視線高度，屋頂傾斜向上或向下與實際情況相反！我在這裡必須說明，多數進入插畫與商業藝術領域的畫家，可悲地缺乏透視知識。當他們使用兩張視線高度不同的參考資料作畫時，這點　目了然。很少有兩張剪報在視線高度上是一致的。

畫家必須理解透視法，這點完全適用於作畫時的參考資料。他可以從一張鋼琴的照片開始，利用照片的視線高度建立畫作視平線，接著將人體等其他東西畫在同一個視線高度上。透視角度必須重畫，消失點才會落同一個視平線上。或者也可以選擇調整鋼琴的透視角度配合人體。最好的做法就是畫幾幅小型速寫，用上各種消失點。只需要在書店挑幾本書，用功幾個晚上，就可以學會透視法。為何有人情願缺乏基本知識，傷害自己的所有作品和一生心血。通常不了解透視法的人，會以為那是比實際艱難許多的知識，就像學習解剖學一樣不斷拖延，但透視法是描繪形體不可迴避的技能，那會影響你的每一個工作。如果你是根據一張照片工作，相機或許能處理透視法的問題。但如果你臨摹的照片改變或增加多個組件，除非了解視線高度與視角原理，否則無法做得正確。如果不了解透視法，請務必學會之後，才開始畫圖。

視線高度、相機高度，和視平線代表一樣的意思

「透視法」是在平坦的畫面上描繪空間、事物自然，或正常外觀時的首要工具。如果現代藝術選擇無視，就是選擇承擔因此引發的負面回應。但在插畫的領域中，我們不可能漠視透視法，還能以令人信服的現實感讓作品吸引人。

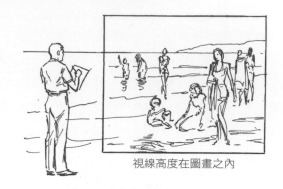
視線高度在圖畫之內

隨便一幅畫都能輕易找到視平線。只要順著筆直的後退線回溯，直到它們匯集在一點。這些線理應與地面平行，就像兩個樓面地板、兩條天花板線、桌子的平行兩側，或是門窗的上下兩條線。這些線條匯集的那一點會落在視平線上。畫一條水平線橫貫這一點，就是「視平線」。

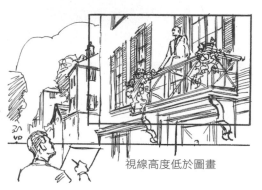
視線高度低於圖畫

找到視平線，留意那條線切過人體的哪個部位。這條線也必然會切過所有其他人體，不管是腰部、胸部、頭部，還是哪個地方。所有增加的組件的消失點必須在同一個視平線上。

視線高度高於圖畫

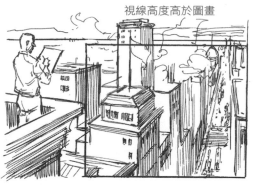

假設你企圖參考一張室內剪報作畫，找到視平線，就能推算出相機的高度。將你想要放入同一畫面的人體加以調整，就能讓人體看似符合透視法了。相機通常位於胸部高度，所以要留意視平線也通過人體正確的位置。這大概是唯一能將人體正確放入畫面的方法，如此才能讓所有組件看似站在同一個地板上。

視線高度高於圖畫

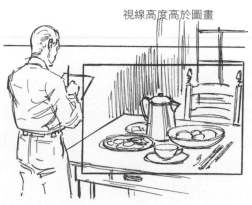

如果事先知道參考資料的視平線大約比地板高出多少，在為打算用於畫作的模特兒拍照時，就可將相機調整到相同高度。不可能隨便抓個高度拍照，就能符合參考資料的視平線。

找到範本的視線高度，畫出相符的人體

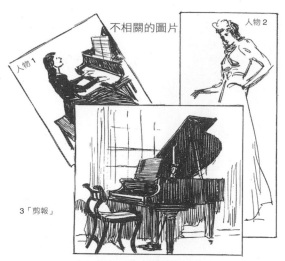

由於這幾張資料的視線高度都不一樣，所以必須選定其中一個，其他跟著調整。我們先挑圖片中的鋼琴。

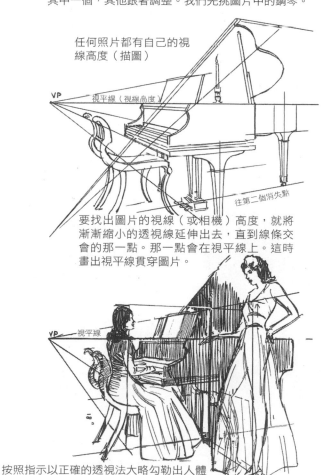

任何照片都有自己的視線高度（描圖）

VP

視平線（視線高度）

往第二個消失點

要找出圖片的視線（或相機）高度，就將漸漸縮小的透視線延伸出去，直到線條交會的那一點。那一點會在視平線上。這時畫出視平線貫穿圖片。

VP──視平線

18"

按照指示以正確的透視法大略勾勒出人體

在重畫配合新視線高度的版本時，先在參考資料中找出已知的衡量標準。例如，一張椅子的座位高度離地大約 18 英寸。在這張椅子的一角畫一條垂直線，量出長度。之後可在地面隨意挑出一點。垂直線充當直立物體的度量線。從度量線的底端畫一條線，通過地面選定的那一點，直達視平線。之後再將這條線拉回度量線上想要的高度。在選定的那一點畫出一條垂直線，這時候在你想要的地方，就能找到相似的高度了。這就是將人體放在同一個地面的方法。

速寫圖可以說明視線高度或視平線（兩者是同樣的東西）的各種位置，以及組件之間的關係。為了說明得更清楚，我畫出畫家在圖畫之外，代表你和你的視角。接下來又給圖畫素材畫了方格。這些就能說明為何視平線可能在圖畫的任何高度，以及視平線取決於觀者的高度和所在位置。

我以一架鋼琴和幾個人物說明它們的關係。我也嘗試說明，利用不同的視線高度，任何題材都可以有各種效果，這將為創意開啟許多切入點。一個在日常的視線高度看來相當平凡的題材，如果從上方或下方觀看，可能令人感到驚奇……如果想規畫出文字空間，高視線高度就不錯。如果想要有個水平基線，地平面視角就很好。

了解人體的透視法，可以將人物圖轉換到各種不同的視線高度，如此一來，原本無法合成為一幅畫的眾多參考資料便擁有共同基礎。只要以自己的方式將人體放在正確的位置上，沒有人能反對。但這並不容易。如果力所能及，最好花錢找模特兒，讓她依照你的意思擺姿勢，自己把問題解決。花在模特兒的錢是身為畫家的最佳投資。你的圖畫絕對屬於你自己的。

以不同方式處理題材

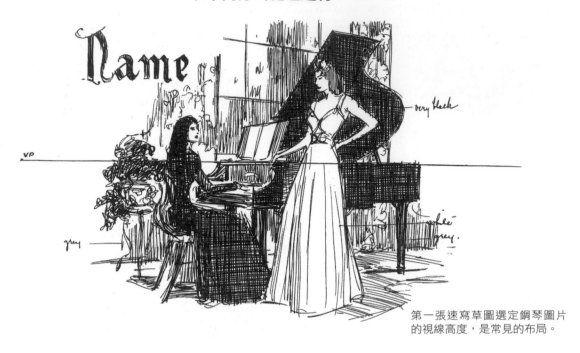

第一張速寫草圖選定鋼琴圖片
的視線高度，是常見的布局。

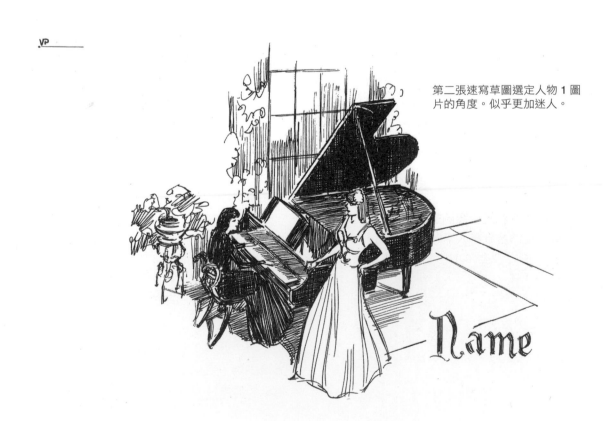

第二張速寫草圖選定人物 1 圖
片的角度。似乎更加迷人。

光是透視觀點就能增加多樣性

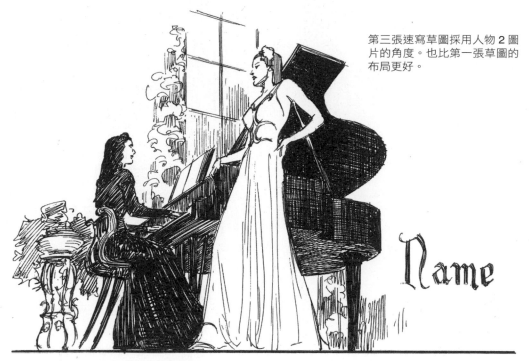

第三張速寫草圖採用人物2圖片的角度。也比第一張草圖的布局更好。

從不同的視線或相機高度嘗試任何題材，是很好的想法。通常可以從平凡無奇的東西中找到令人讚嘆的角度。如果不懂透視，別再耽擱了！

畫家的難題是，一直希望以不同的手法處理題材。如果朝這個方向思考，無疑可以產生一些非比尋常的東西。一般人幾乎都是以自己的視線高度觀看所有人。將人體放在比一般視線高的位置，就能讓觀者仰望你安排的人物。如此一來就賦予一種莊嚴高貴的感覺，那是我們在仰望雄辯家、講壇上的牧師，或是舞台上女演員時的感覺。應該記住觀者的心理特點，並善加利用。

與之相對的就是俯瞰圖畫人物時，給予觀者的優越感。從露台看著人潮擁擠的舞廳，是不是比從地面看要好看得多！我們不也喜歡爬上小丘山嶺俯瞰風景！飛翔最刺激的一點，就是那種凌空高處的感覺。你可以利用這種手法提高觀者的心理高度。平淡無奇的畫作之所以平凡普通，往往是因為沒有考慮到視線高度。

要給一個兒童故事畫插圖，以兒童的視線高度作畫能為插畫帶來莫大的意義。對小孩子來說，一切都那麼高、那麼大。爸爸像個高大巨人般矗立高聳。難怪兒童必須設法表達自己的重要性。

利用不同的視線高度，將圖案的區域打散成迥然不同的圖案。聰明的做法是以這種方式嘗試些小構想。這是測試創意的方法之一，如果找到什麼與眾不同的表現方式，會有相當不錯的意外收穫。故事插畫以及雜誌廣告插畫中，必須設計一些相當極端的東西吸引注意，插畫家喜歡稱之為「衝擊」。嘗試不同的視線高度是追求衝擊的方法之一。找個摺梯嘗試看看。或者躺在地板上畫速寫。

利用線條製造圖畫題材的焦點

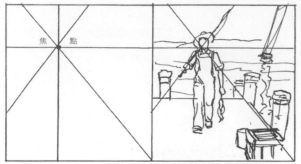

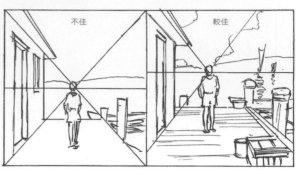

任何線條的交點都能產生焦點。任何指向消失點或交點的線條，都能成為焦點。頭像最好是放在這樣的點上。

千萬不要把焦點放在圖畫區域的正中央。最好也避免用平分的對角線為主要線條。

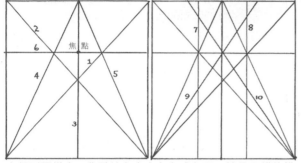

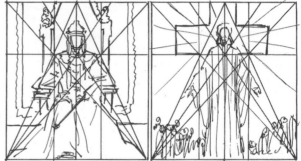

在規則圖樣中，焦點放在中央之上或之下，就是不錯的構圖方式。

這個基本布局可以用在許多設計圖樣中。依照自己的意思建構主題。

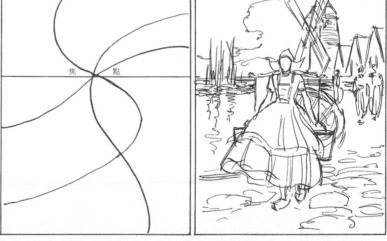

螺旋狀也可以用來集中注意力。不妨把「線條應該引導並穿過主要關注點」（point of interest）當成法則。

消失點是「光榮定位」（position of honor），應該留給主要角色。

你常常會想，如何將人的注意力和焦點引到特定的頭像、人體，或定點。仔細研究這一頁。每一幅優秀的圖畫都應該有個主要焦點，所有線條都應該將視線吸引到那一點。好構圖應該是「條條大路通羅馬」，你的「大路」就是線條。

在構圖中提供「視線通道」

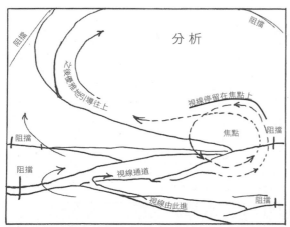

每一幅好的畫作應該有個規畫好的通道，可輕鬆又自然地引導視線經過。由主體向外引導的線條應該有某種手法阻擋，或是由另外一條線將視線拉回。

 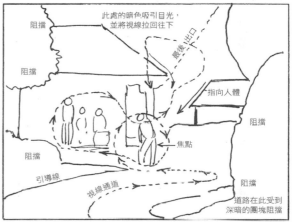

視線應該從底端進入，從頂端冒出——千萬不要往兩側。角落因為是交會點而成為「視覺陷阱」，盡量將視線從這裡引導開來或是繞過去。

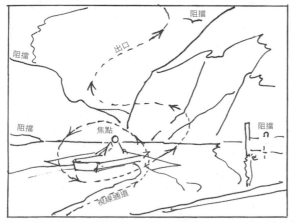

藉由技巧性地使用線條，幾乎可以隨心所欲地引導視線追隨特定路線。引導視線進入，以「焦點」予以滿足，之後再離開。這個路徑應該令人愉悅，不會受到阻撓或是有兩條岔路可走。

引起注意的手法

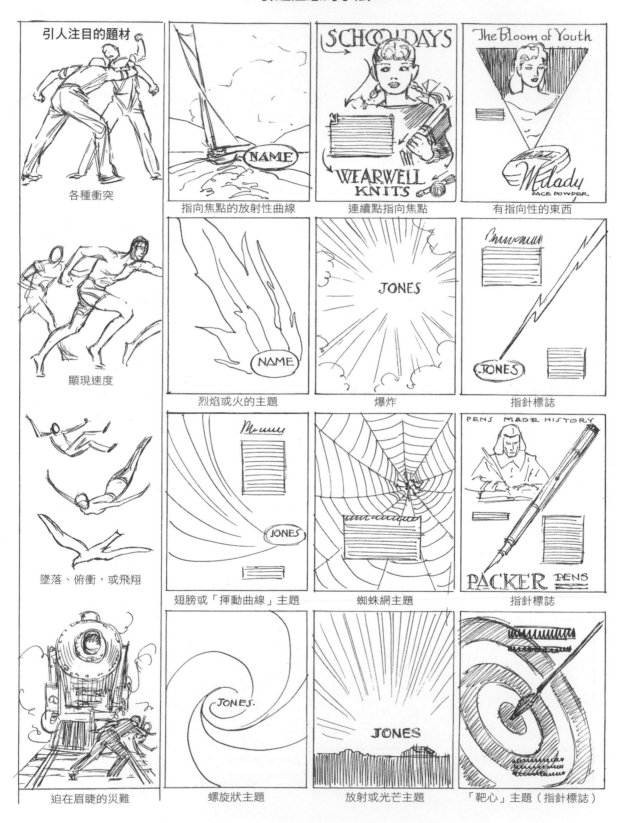

引人注目的題材

各種衝突

顯現速度

墜落、俯衝,或飛翔

迫在眉睫的災難

指向焦點的放射性曲線

烈焰或火的主題

翅膀或「揮動曲線」主題

螺旋狀主題

連續點指向焦點

爆炸

蜘蛛網主題

放射或光芒主題

有指向性的東西

指針標誌

指針標誌

「靶心」主題(指針標誌)

以線條或形狀的對比吸引注意力

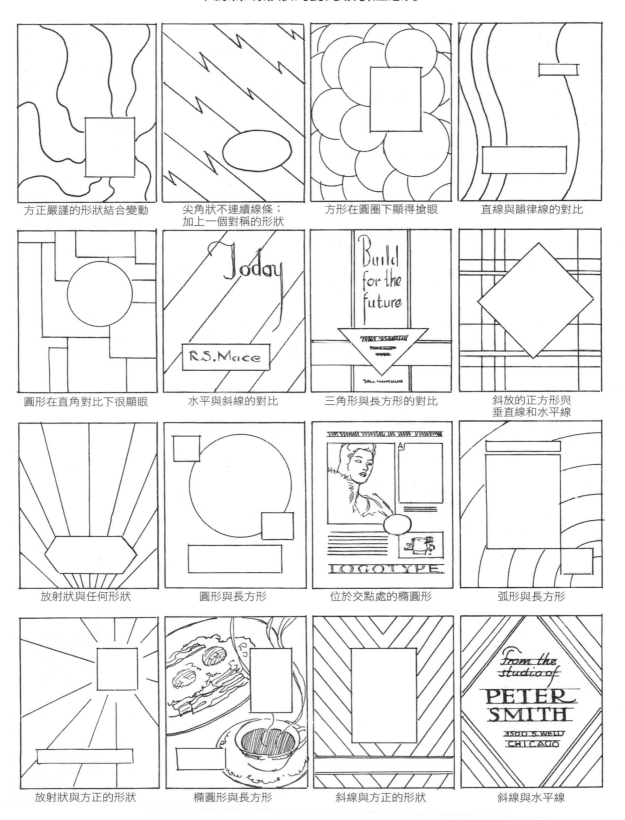

方正嚴謹的形狀結合變動

尖角狀不連續線條；
加上一個對稱的形狀

方形在圓圈下顯得搶眼

直線與韻律線的對比

圓形在直角對比下很顯眼

水平與斜線的對比

三角形與長方形的對比

斜放的正方形與
垂直線和水平線

放射狀與任何形狀

圓形與長方形

位於交點處的橢圓形

弧形與長方形

放射狀與方正的形狀

橢圓形與長方形

斜線與方正的形狀

斜線與水平線

線條與情緒反應的關係

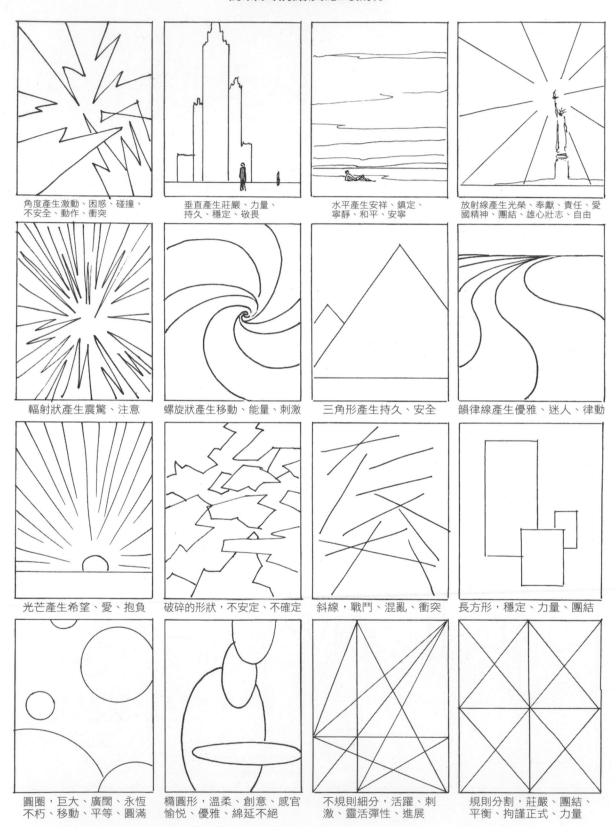

角度產生激動、困惑、碰撞、不安全、動作、衝突

垂直產生莊嚴、力量、持久、穩定、敬畏

水平產生安祥、鎮定、寧靜、和平、安寧

放射線產生光榮、奉獻、責任、愛國精神、團結、雄心壯志、自由

輻射狀產生震驚、注意

螺旋狀產生移動、能量、刺激

三角形產生持久、安全

韻律線產生優雅、迷人、律動

光芒產生希望、愛、抱負

破碎的形狀，不安定、不確定

斜線，戰鬥、混亂、衝突

長方形，穩定、力量、團結

圓圈，巨大、廣闊、永恆不朽、移動、平等、圓滿

橢圓形，溫柔、創意、感官愉悅、優雅、綿延不絕

不規則細分，活躍、刺激、靈活彈性、進展

規則分割，莊嚴、團結、平衡、拘謹正式、力量

拙劣的構圖產生負面反應

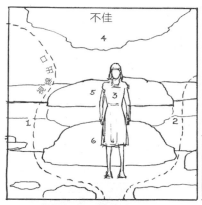

1.2. 不能給視線兩條通道。3.4.5.6. 太對準中央。筆直正面的姿勢，並不理想。5.6. 太相似且均等。

此時視線被引導至人體。「阻擋」放在會將視線帶離開畫作的線條上，姿勢要多配合主題。

讓小女孩更靠近一些，壓過整個風景，構圖或許會好一些。

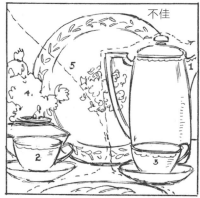

1. 不要讓東西指向畫面外面。2.3. 重要性太過相近。4. 花所指的方向錯了。5. 兩個視線通道。

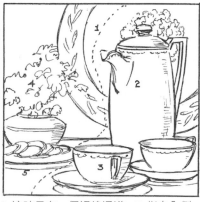

1. 這時只有一個視線通道。2. 指向內側。3. 杯子放在一起。4. 花的擺放更正了。5. 現在知道這些是餅乾。好多了吧？

可以藉由勾畫「物體之間的空間」以及「填充物」測試各種構圖，看看是否能構成理想的圖樣。

1. 人物太低也太居於正中。2. 千萬不要有任何線條切入頭部。3. 畫面的邊界不要正好與圖畫的線條一致。4.6.7.8. 太居於正中。旗幟不佳。5. 手被切斷了。辦公桌的線條太低也太靠近底部邊線。人物的視線方向欠佳。

這裡有很多是在另一張圖看不到的東西。沒有別的東西跟頭部競爭。沒有哪一樣正好位在正中央。題材的平衡做得相當悅目。房間陳設更加迷人。「光禿禿」的也可以襯著更賞心悅目的背景。試著規畫要做的一切。

有時候圖樣可能只有頭像，而且是不完整的。這樣的畫面也許比兩個完整的頭更引人注目，尤其是這兩個頭像如果大小差不多，或者範圍和空間相差不多。

各種類型的暈映畫（vignette）

「漂浮」或沒有空間界限

連接兩個或兩個以上的側邊

可以利用不規則細分

由相連的暈映畫將開放空間聯繫在一起

以「點狀」與主要的暈映畫相連

將空白的地方變成圖畫的一部分。非常好用

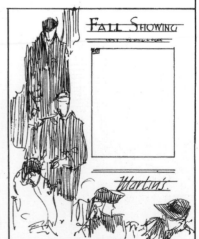

「邊緣」暈映畫

暈映畫是純粹又簡單的設計圖樣

「外形剪影」暈映畫
（以光亮映襯大片暗色塊）

「浮雕」暈映畫
（以暗色塊映襯亮色塊）

「速寫」暈映畫
簡單的大片團塊彼此對照映襯

結合暈映畫及完整圖為主要部分

暈映畫連結產品

以暈映畫支配方形組件

暈映畫結合文稿空間

簡單線條與全黑的成功組合

蘸水筆線條加黑色區域的處理方式

以不規則細分設計的圖樣。以畫筆添加黑色。整幅畫都是用同樣的蘸水筆。留意由白色以及「X」型的姿勢將注意力引導至主要人物。黑色也起了作用。

根據原理建立的蘸水筆素描

「啊，給我大自然，翩翩飛舞的蝴蝶和空氣中的清新薄荷。」

蘸水筆素描的工作原理，是由白紙的明亮與線條的黑暗混合形成色調。就像紗窗的絲網。網線愈密，網眼愈小，穿透的光線就愈暗。因此，藉由穿透的白色數量產生特定的明暗。你可以設定個能時時參考的蘸水筆明暗「刻度」。這樣就知道應該如何拿捏線條的輕重和密度，才能得到你想要的色調或明暗。順著形體，筆觸看是要用縱長還是交叉橫穿。試著保留「開放空間」或白色空間，當成圖樣的一部分。主要是畫陰影。「全部都用色調」很難。仔細安排筆觸，但塗墨水時要直接率性。

蘸水筆素描主要考慮的是陰影

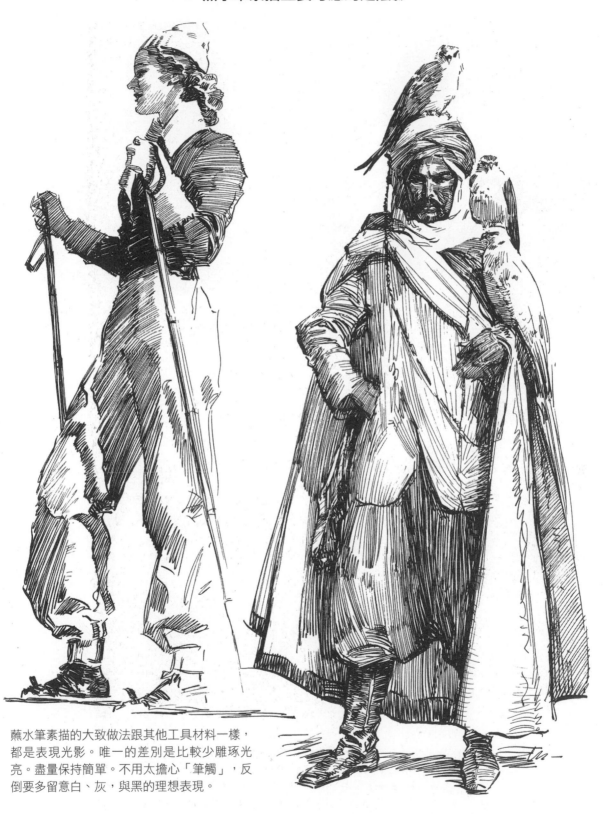

蘸水筆素描的大致做法跟其他工具材料一樣，都是表現光影。唯一的差別是比較少雕琢光亮。盡量保持簡單。不用太擔心「筆觸」，反倒要多留意白、灰，與黑的理想表現。

蘸水筆與墨水的處理步驟

從強烈光照的照片開始，清楚的光與影，沒有灰階和細緻的細節。

先製作草圖，以最簡單的方式設定團塊的分配。還不用擔心技巧。注意黑、灰、白的設計圖樣。這將引導出最後完稿的明暗操作方向，以及整體的「圖案」效果。

充分的準備將完成畫作的一大半。

仔細研究頭部或其他重要部分，以便安排下筆的筆觸。（可以省下許多麻煩。）

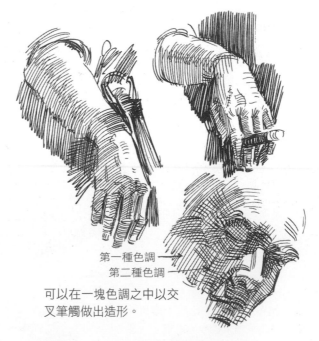

第一種色調
第二種色調

可以在一塊色調之中以交叉筆觸做出造形。

當你知道應該用什麼樣的明暗，下次就比較容易下筆。

以蘸水筆畫出形體

線條的裝飾性處理

結合蘸水筆線條和畫筆，在白色平滑的 Strathmore Bristol 紙上作畫。這種組合可以做出許多出色的效果。圖樣是採用不規則細分設計。

以蘸水筆筆法使用畫筆

畫筆素描，Strathmore 西卡紙。構圖是以環形布局為基礎，加上頭部背後的「放射光芒」。這是將視線「拉到」主體的不敗做法。先畫放射線條。

乾筆（dry brush）

使用水彩畫筆，尺寸不必太大。用吸墨紙（blotting paper）吸去畫筆上大部分的墨水。將筆尖壓平，如此一來，
一筆就可同時畫出好幾條線。畫出大片的亮、灰，與暗。

乾筆

在線條工具上增加「噴濺」（spatter）

若要造成噴濺效果，先在畫作上釘上一張
描圖紙。接著用刀片切除要做噴濺的部
分。用牙刷或是不太大的硬毛刷，將刷
毛往後拉再放開，藉此達到噴濺的效果。
噴濺是增加多樣性的好用方法，也能給
畫作增加一點活力。試試看。

乾筆和黑色鉛筆畫於顆粒紋理紙

這種組合有新的可能性

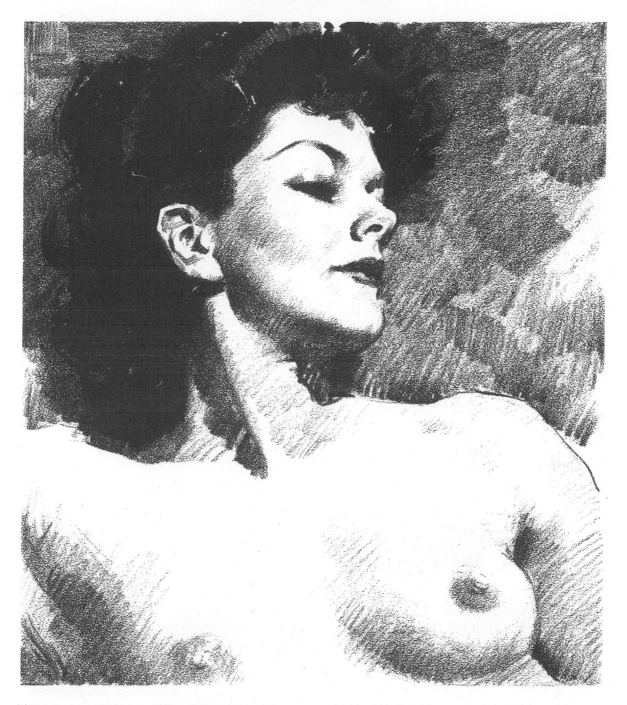

以 Prismacolor 黑色 935 鉛筆,畫在 Bainbridge Coquille 2 號紙。黑色部分以 Higgins 黑色繪畫墨水塗抹。這種組合充分表現從全黑到全白的完整明暗範圍。這種組合得以複製線條,但又能產生中間色調的效果。即使以廉價紙張平價印刷也效果驚人。值得多加實驗。紙張對蘸水筆來説太軟,要用畫筆。

Sanguine 蠟筆畫於顆粒紋理紙

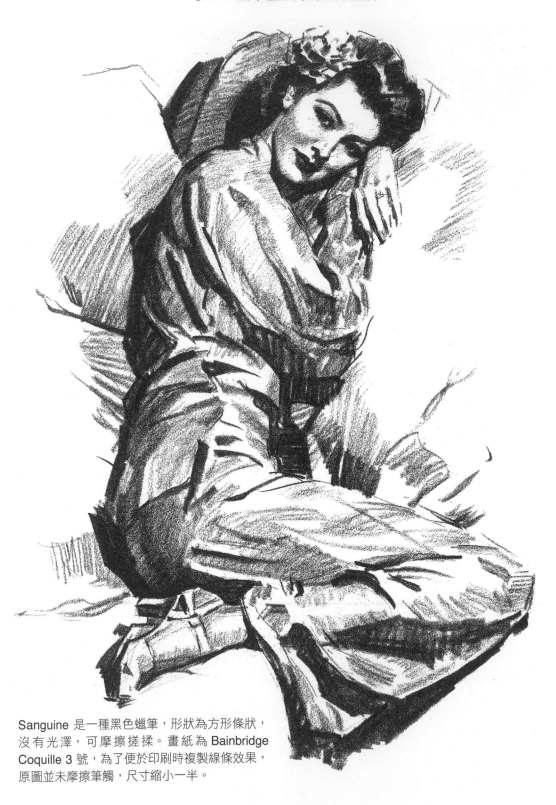

Sanguine 是一種黑色蠟筆，形狀為方形條狀，沒有光澤，可摩擦搓揉。畫紙為 Bainbridge Coquille 3 號，為了便於印刷時複製線條效果，原圖並未摩擦筆觸，尺寸縮小一半。

黑色鉛筆畫於顆粒紋理紙

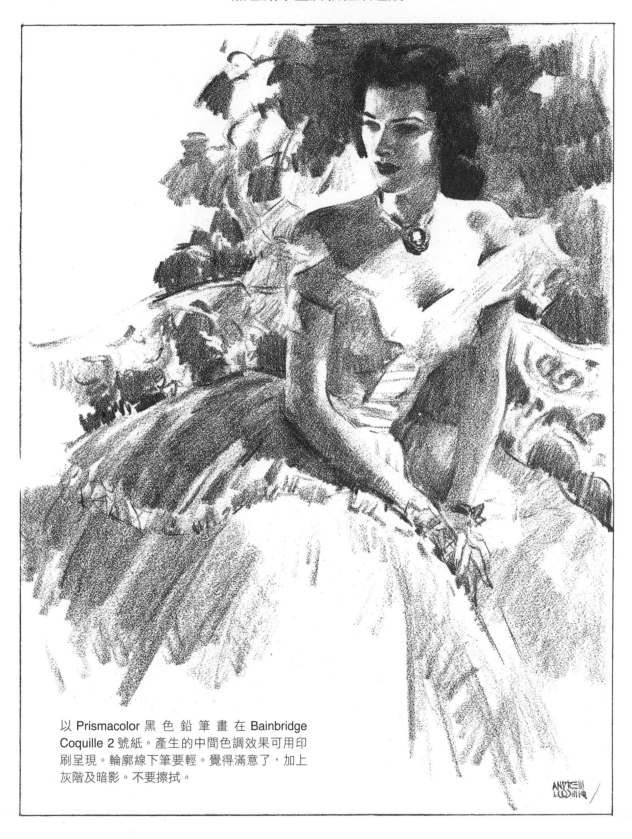

以 Prismacolor 黑色鉛筆畫在 Bainbridge Coquille 2 號紙。產生的中間色調效果可用印刷呈現。輪廓線下筆要輕。覺得滿意了，加上灰階及暗影。不要擦拭。

素描步驟

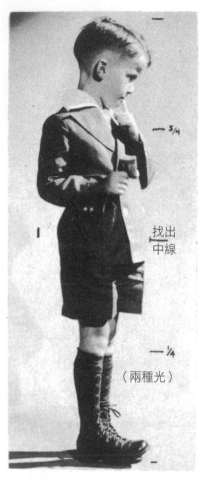

找一張好相片，但不要盲目模仿！

作畫有許多方式。用自己的方
式畫，但要有合理的步驟。不
要想著同時完成所有事。所有
素描都應該符合比例，利用線
條與光表現形體。每個區域有
自己的特質，你必須判斷出是
光亮、中間色調，還是陰影。

找出
中線

³/₄

¼
（兩種光）

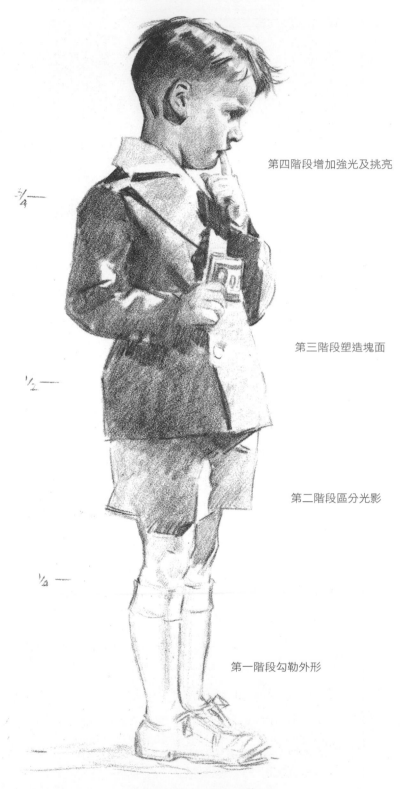

第四階段增加強光及挑亮

第三階段塑造塊面

第二階段區分光影

第一階段勾勒外形

Coquille 3 號紙，Prismacolor 黑色筆

素描，最重要的就是清楚表達

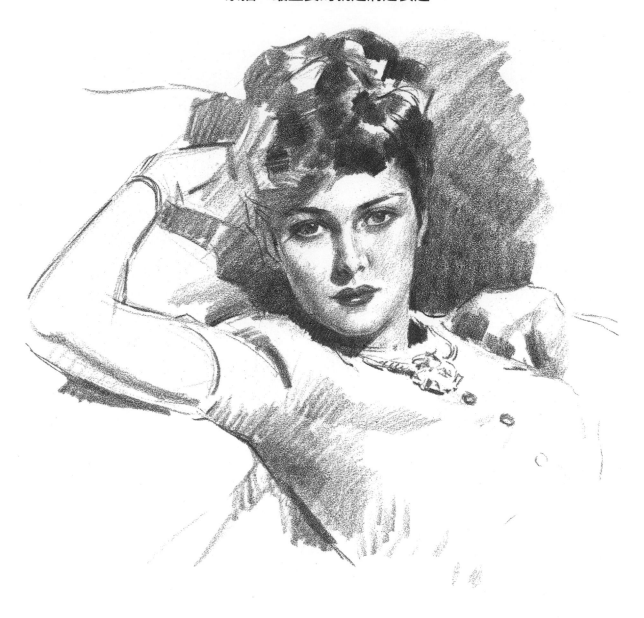

我沒有完成這幅素描，以便說明步驟。丟掉「素描速成法」，
全部由自己完成。作畫的唯一方法，就是不斷地畫。當你做到
了，就有動力。如果作弊，那你就輸了。

黑白鉛筆畫於灰色紙張

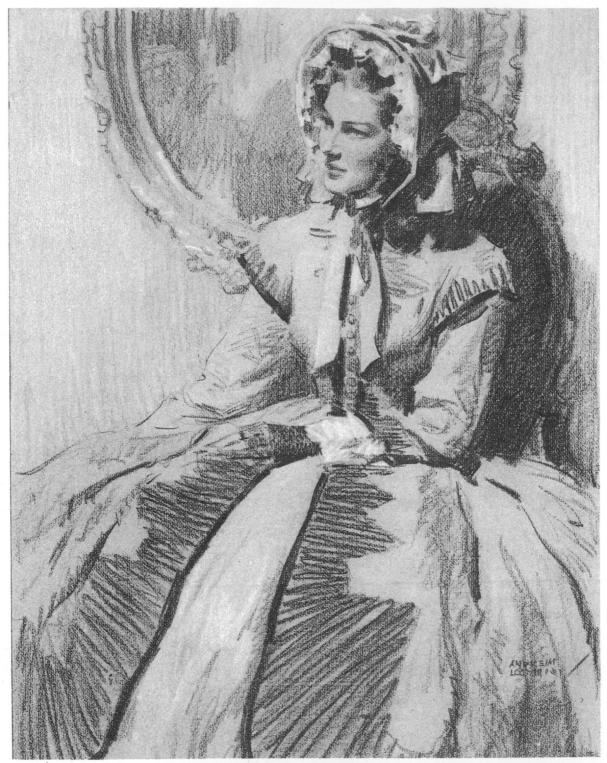

做初步研究準備最理想的方法之一。以紙張的色調為光。鉛筆的顏色為中間色調與陰影。白色只用在強光或白色區域。炭筆和粉筆的效果一樣好。

白色廣告顏料與黑色墨水，畫於灰色紙張

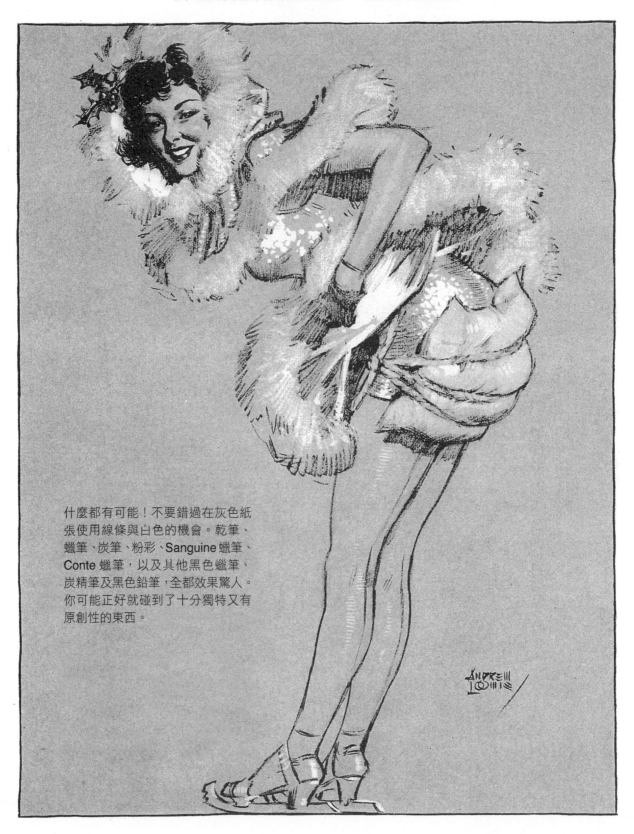

什麼都有可能！不要錯過在灰色紙張使用線條與白色的機會。乾筆、蠟筆、炭筆、粉彩、Sanguine 蠟筆、Conte 蠟筆，以及其他黑色蠟筆、炭精筆及黑色鉛筆，全都效果驚人。你可能正好就碰到了十分獨特又有原創性的東西。

炭筆畫在灰色紙

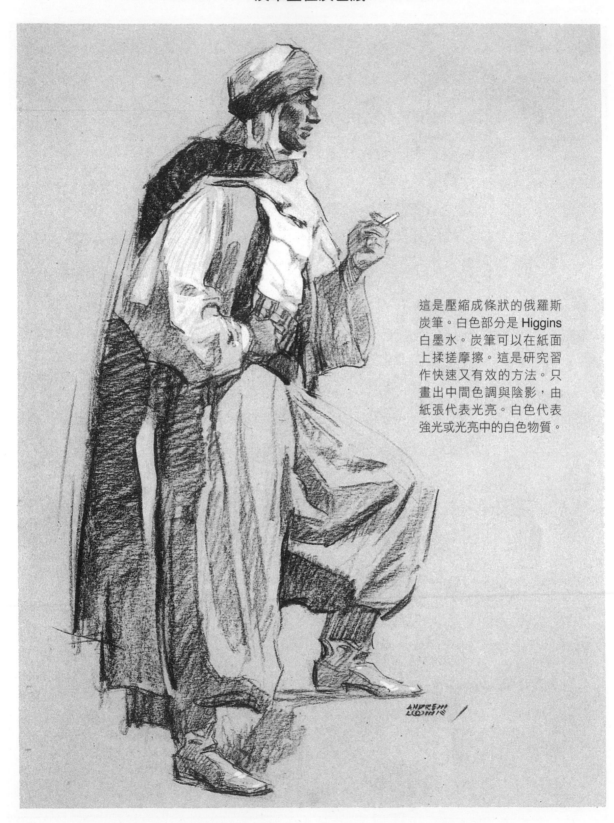

這是壓縮成條狀的俄羅斯炭筆。白色部分是 Higgins 白墨水。炭筆可以在紙面上揉搓摩擦。這是研究習作快速又有效的方法。只畫出中間色調與陰影，由紙張代表光亮。白色代表強光或光亮中的白色物質。

在灰色紙以乾筆畫白色

刮畫板

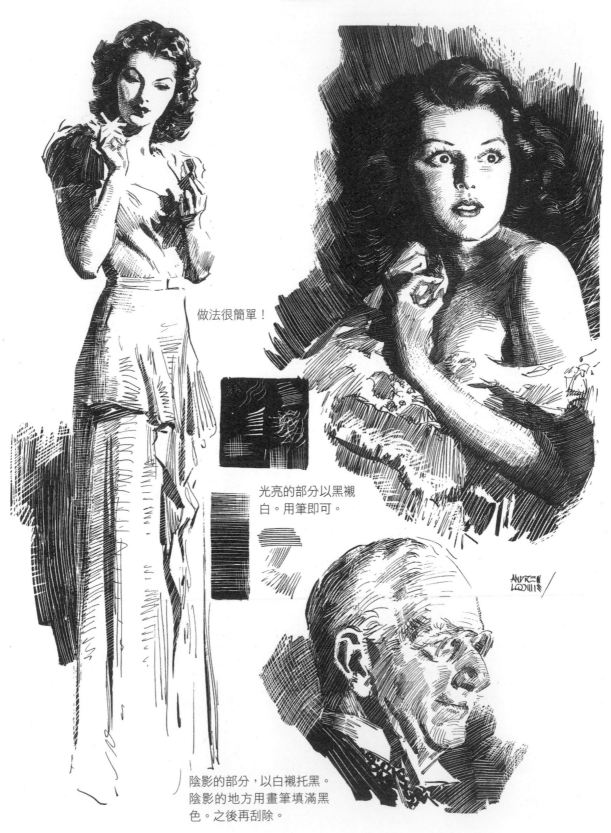

做法很簡單！

光亮的部分以黑襯白。用筆即可。

陰影的部分，以白襯托黑。陰影的地方用畫筆填滿黑色。之後再刮除。

刮畫板

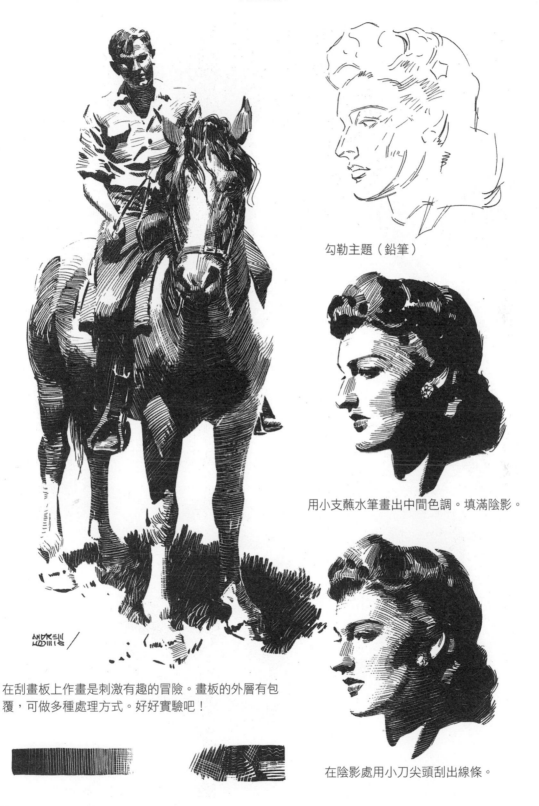

勾勒主題（鉛筆）

用小支蘸水筆畫出中間色調。填滿陰影。

在刮畫板上作畫是刺激有趣的冒險。畫板的外層有包覆，可做多種處理方式。好好實驗吧！

在陰影處用小刀尖頭刮出線條。

CRAFTINT

底樣 209 Doubletone

CRAFTINT 是以網版取代班戴色片（Ben Days）。直接在原本的素描上處理，只要塗上顯影劑，讓網眼變得清楚可見。紙板有各種粗細底樣，可做出單色或雙色效果。黑色部分是用 Higgins 墨水加上去。試試看。

CRAFTINT

底樣 54

底樣 165

這種媒介樂趣無窮

如果你有志於報紙插畫、連環漫畫，或任何看重原創與速度的
領域，及諸多快速機械式精描圖（rendering）類型，就會發現
CRAFTINT 是種有趣的媒材。

PART 2 色調

色調是白與黑之間的明暗程度，是指一個明暗相對於其他明暗是亮或暗的關係。色調是一個物體表面「當下」受光線與反射光影響的視覺表象，或是因缺乏光線而產生陰暗。所有東西都有自己「固有色明度」（local value），可藉由光照而變亮或缺乏光線而變暗。畫家只對固有色在光或暗的變化感興趣，並不關心固有色本身的明暗。因此我們談到色調時，指的是物體與其他東西的亮暗關係為何？光線下的臉相較於陰影中的臉有多亮，以及相較於有背景、塗層等情況下又是如何？因此，明亮光線下的

深色皮膚或許會顯得相當淺淡，淺色肌膚在陰影中或由明亮光線襯托的外形剪影中，則會顯得深暗。我們說一件衣服是淺粉紅、中灰色，或深藍，這時候說的是固有色，而非色調。以色調值（tone value）來說，同一件衣服受到光線、陰影或反射光的「影響」，可能呈現三種明暗的其中一種。因此在素描或繪圖時，我們留意的是光照對物體明度的效果，而不是基礎固有色。在中性漫射光下（如明亮的陰天），物體的明暗關係不明顯，色調幾乎等同原始固有色。

光與影的基本強度

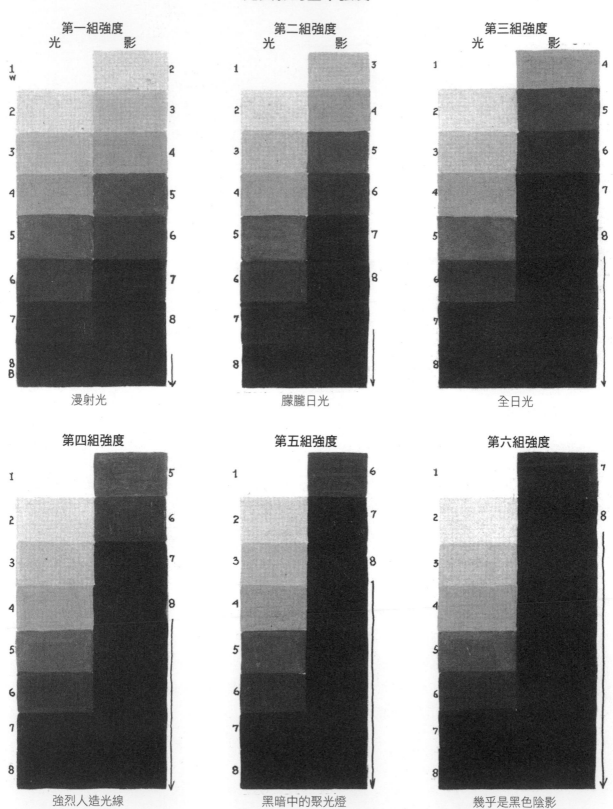

第一組強度
光　　　影

漫射光

第二組強度
光　　　影

朦朧日光

第三組強度
光　　　影

全日光

第四組強度

強烈人造光線

第五組強度

黑暗中的聚光燈

第六組強度

幾乎是黑色陰影

色調的四種特性

我們知道所謂的「白」皮膚其實並非真的白。不過,在照片中可能看似白色。另外在照片中,肌膚的陰影可能非常黑,但我們知道那不是黑色。理論上,相機會記錄色調「當下受光的影響」。但底片與紙張未必都能忠實記錄色調,或記錄肉眼看到的樣子,但那終究也是色調。

根據照明情況,我們可以拍照、素描眾多不同組的明暗,或繪製同樣的主題。我們得到色調的四種特性,分別是「光與影的強度關係」、「所有相鄰色調的明暗關係」、「辨識光的本質與特性」、「納入反射光的影響」。

第一特性:光與影的強度關係

所有光亮和陰影都有關係。光愈是明亮,陰影相對愈是深暗。亮度愈低,陰影就愈接近光亮的明暗度。在漫射光下,光影也變得朦朧散漫。在昏暗模糊的光線下,光與影的明暗非常接近。因此我們發現,光影的關係完全取決於光線的強度。

第 74 頁列出了基本強度關係。光與影之間的差異程度無論有多大,都會影響題材主體的光影關係。舉例來說,如果陰影只比光亮暗一個色調,那麼除了反射光之外,整個主體的所有陰影都會比光亮的色調暗一階。如果光線較強,也許就差了兩個色階。因此接下來無論光亮部分塗上什麼色調,陰影都必須暗上兩個階度。基本差異約有六種強度,大約就是從白到黑的所有明暗。再多的話,一般的複製技術很難看出區別。

第 78 頁會看到一個主題以這六種強度的其中四種表現。在黑夜中,探照燈下的人體會整個呈現黑色或近乎黑色的陰影。但同樣的人體在陰天的朦朧漫射光下,陰影的明暗會接近到幾乎無法分辨。這些例子是強度的極端,所以沒有光與影的關係固定這回事。固有色與此無關,全都屬於形體原理,重點是「當下相對於身處環境的外觀」。

第二特性:所有相鄰色調的明暗關係

無論在什麼樣的光線下,所有事物都比它們的背景或周遭的東西更亮或更暗,因此圖畫中的「圖案」或區域彼此之間皆有關聯。舉例來說,如果一個區域比另一個區域的

色調暗了兩個階度，那就是低兩個色階的關係。這樣的關係要一直維持。之後可以將它們放在刻度的任何地方，只要都保持兩個階度的距離。因此，我們可以將所有明暗度調高或調低，依然維持關係不變。就像音階裡的第三音（mi）跟第五音（sol），在鍵盤上彈奏時可同時升降。另外一個例子可能是一張照片沖印得亮一點或暗一點，所有明暗都一起跟著調高或降低，但仍維持彼此的色調關係。那就是我們所指圖畫中的「調性」（key）。如果這種一個色調與另一色調的關係沒有掌握好，題材主體就會分崩離析，失去所有光彩與關係，造成明暗「混濁」（muddy）。這是呆板無生氣的原因。

▎第三特性：辨識光的本質與特性

藉由明暗的種類與關係，畫作得以呈現光線的類別和特質。如果明暗正確，題材就會如實際情況一般，猶如在陽光、日光，或夜光下。我們大概可以確定，你灌注在題材上的光線特質，對於畫出漂亮並有讓人感到真實的作品確實大有幫助。圖畫若有一部分明暗出錯，或許只是畫出小部分的強光，其他部分卻呈現不和諧的朦朧漫射光，大自然中並不會有這種光線，這會讓畫作變成一團糟。所有光線必須整體完全一致，意思就是所有明暗都應該落在前述的各種強度之一，而且要始終一致，只有明暗符合真實，我們才能畫出光線。

▎第四特性：納入反射光的影響

當我們說到光的基本強度，除了必須考慮陰影與光的強度關係，會使陰影低上許多色調，陰影還會受到其他因素影響。光線照耀的所有東西都會發散出反射光。因此陰影無法完全符合任何規則。如果光線照耀在白色的背景，自然有些光會反射到鄰近物體的陰影中。同樣這個物體的陰影在同樣的光線下，也許會因為反射光而變亮或變暗，或者因為身處環境的影響而變化。幾乎所有陰影在日間或自然光下都包含著一些反射光。在人造光線下，陰影或許會顯得相當陰暗（在照片中就像黑色），除非我們提供一些反射光或是所謂的「暗面輔助光」（fill-in light）。但暗面輔助光應該是柔和而沒有那麼強烈，因為那是為了取代大自然給予的正常效果。陽光本身不需要暗面輔助光就能適切而完美，不過戶外電影場景會用上各式各樣的反射鏡。如果不了解暗面輔助光的原理，結果會看起來很虛假，非但無法增加現實感與吸引力，甚至可能有害。

所以說，反射光是基本強度的「附加因素」（plus factor），必須如此理解。反射光其實是陰影中的光度。不過，最靠近光亮的陰影邊緣，通常會保留強度關係。拿開反射光，陰影會回到基本的強度關係。所以要仔細觀察這一點。你可以這樣看：「這個陰影倘若不是有反射光提高亮度，色調差異應該跟其他所有陰影相同。」因此同一幅畫之中，有些陰影可能比其他陰影捕捉到更多反射光。事實就是，如果沒有將正常會出現的反射光包含進來，形體會失去立體感，陰影則顯得「死板」。畫面會顯得太過沉重，沒有光線與空氣。反射光有種讓東西顯得圓潤的作用——存在三度空間的外觀。

我們若知道自己在做什麼，可在一定程度上操縱明暗。目的不見得都是要捕捉實際的效果，而是最大的戲劇效果。我們在速寫時，光線會迅速變化。安靜坐著一段時間，可能就有許多不同效果。進行速寫時，太陽一開始往往明亮燦爛。我們嘗試表現這樣的結果。但太陽卻愈來愈往西沉。唯一能做的就是拋開速寫，因為我們若是繼續，不會得到同樣的樣貌，也不符合明暗的基本做法。換個新的開始，如果時間短暫，就畫得小一點，等待另一個晴天再畫另外一幅。太陽移動，陰影也跟著改變。所以速寫圖要盡量小而簡單，如果真的想要留住效果，動作要迅速。一座穀倉光是靠著操作運用，就可以有十幾種畫法。做幾幅小幅速寫或記下效果其實更好。之後再細心畫出那些素材。有了這些效果做裝備，回頭就可以從容不迫地畫出你的題材。

繪畫容許你做任何想做的事。沒有人阻止你。人家只會喜歡或不喜歡你的成果。如果你的畫作是根據基本事實與了解，就能畫出好作品；如果只是坐下來慢條斯理地試驗那些效果，自個兒猜測而不是起身找出想要的事實，就會做出拙劣的作品。

我們必須知道，大自然從最明亮的光線到最深沉的黑暗，其刻度範圍遠超過從白到黑。所以我們必然得從自己的明暗範圍內探索題材，要不就是盡可能加以調整。黑白攝影的相機也有同樣的明暗限制，因此相片至少能告訴我們，在黑與白的明暗範圍內，可以做到何種程度。

設定光與影的一致關係

以下亮面明暗維持不變，每一幅的陰影都降低一個色調。

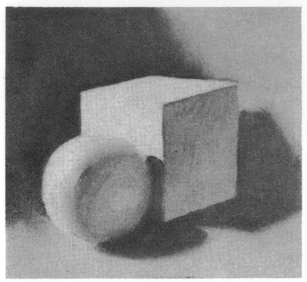

第二種強度／陰影使用的明暗較光亮處暗了兩個色調。

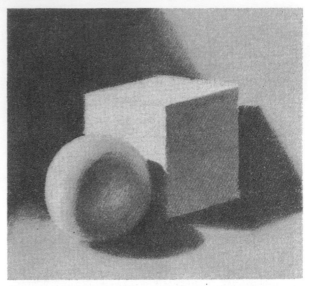

第三種強度／所有陰影的明暗為較光亮處暗三個色調。

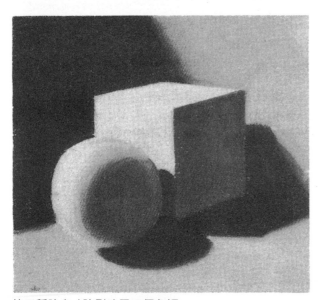

第四種強度／陰影暗了四個色調。

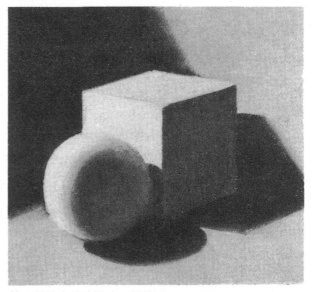

第五種強度／陰影暗五個色調。

注意，隨著陰影變暗，亮光會顯得更強烈，但實際情況其實相同。混合了從白到黑的八個明暗刻度。任何光的效果，我們都只能從亮往暗進行。因此只能透過對比達到光彩鮮明的效果。如果想要高調性的細緻光線，光與影要用緊密的關係；如果想要燦爛強烈的效果，就要相距四、五個色調。切記，所有光與影都必須有一致的色調差距，除非陰影明顯有反射光照射。

調性與明暗運用的重要性

光與影兩者的所有明暗都跟著提高或降低，以改變調性。

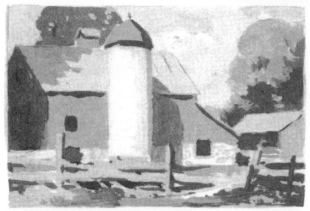

當主要明暗在刻度的頂端，可以稱為「高調性處理」。

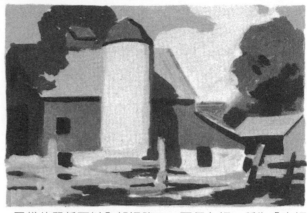

同樣的關係可以全部調降一、兩個色調。稱為「中調性」。

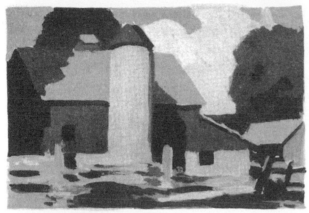

同樣的關係又降到刻度的底端，就是「低調性」。

此處我們刻意加強，以包含完整的刻度範圍。

以亮強化暗。

以暗強化亮。

這裡示範說明在正確理解「調性」與「強度」下，明暗處理可用的延伸變化。這六種處理方式都不相同。這是在完成作品之前，先做小型速寫或「微型略圖」的真正原因。留意最後兩幅的戲劇效果。在真正著手實驗之前，永遠不會知道題材藏有哪些可能性。換句話說，速寫就是思考！

明暗關係的簡單課程

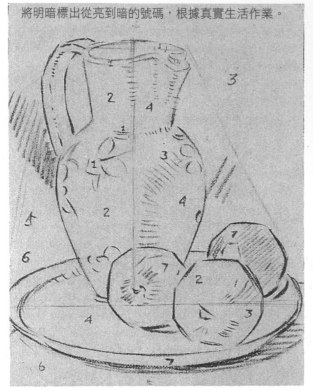

將明暗標出從亮到暗的號碼，根據真實生活作業。

根據色調或圖案構圖

沒有做出某種線條表現，我們無法描繪任何東西。現在我們還可以說，沒有色調，任何東西都無法描繪出光影效果。線條如果夠密集，最終會變成色調，並與另外一個色調融合。色調依然有輪廓，而輪廓與線條或區域有關，因此色調也與線條有關。色調的布局有線條的感覺。這種由輪廓框起的區域，因為不同的明暗而成為「圖案」（pattern）。所以圖案是線條與色調的布局。

在本書的初始，我們根據線條構圖，現在我們可以開始朝另外一個方向，根據色調構圖。色調其實代表形體的體積與大小，以及實物之間的空間。因此色調代表周遭環境透過光線顯現，成為我們所見到的外觀。它具體體現我們在輪廓或邊緣之內看到的表面或特性。這是線條做不到的事，除非是將線條當成色調的工具。我們會稱之為「繪影」（shading），代表只是轉動形體，或稱為「造形」（modeling），指其色調外觀及與周遭物體的關係符合真實。有太多年輕畫家只會給自己的素描或繪畫「繪影」，卻沒有真實的立體感或說服力。所謂的繪影，每一丁點都必須正確落在從黑到白的明暗刻度中，否則會完全「錯失」。全部以相同明暗表現的陰影，只能產生所謂的浮凸效果（embossed effect），也就是從畫作平面略為凸起，但外觀毫無生氣。

所以說，所有東西都有介於黑到白之間的明暗。所有東西都有一個基於光影而產生的明暗。我們視野範圍內的所有東西能有別於彼此，是因為明暗。因此我們可以從這些明暗的形狀開始，盡可能直接簡單地表達，暫且忽略造形或表面的細節。

有了如此簡單的相關明暗區域，之後可以建立表面或形體的特質。這個簡單的表達方式就是我們的明暗圖案（value pattern），將架構起題材的大塊面積，也是平板或概略的表現方式。我們總共只有八種不同的明暗可以運用。無論單一色調的明暗是什麼，一個形體至少需要一、兩種明暗才能完成。每個圖案各有兩種色調，就能得出四種圖案。因此我們應該用白色、淺灰、深灰，以及黑色圖案發展出畫作。這些大約是我們真正需要的；事實上，這也是全部了。每一種圖案可以改變一個色調，而不會和其他圖案相同或混淆。

從第 83 頁可以發現，操作調換這四種明暗可以得到四種基本色調的做法。每一種都是挑出一個色調為大致色調或背景色調，剩下的三個則作為襯托。每一種方案都有

同樣的可見度與活力。根據這種方法做出來的任何圖畫或海報，在明暗與圖案方面都有「衝擊力」。

在實際區域或空間方面，最好從這四種明暗中選出一種為主，其他為次。我們可以挑選白色為背景，配上灰色與暗色，或許圖畫有部分也用點白色。或者我們可以用淺灰為主要色調，以深灰、黑，與白做出強烈對比。無論是以深灰或黑色為背景，都是非常生動有力的基本色調布局。可以多方嘗試許多題材，而許多題材也自然就會落在四種方案的其中一種。

我提出色調布局的方案，是因為新手或初入行的人，似乎都有圖案與明暗雜亂無章的特點，導致畫作淪為中性色調的大雜燴，或是色調太散亂破碎，沒有迫切需要的衝擊。

如果根據以上四種方案做色調布局，一眼看去會有強大及條理分明的效果。當然，並沒有絕對的色調布局，因為我們可能有個預先決定的題材，明暗度極為接近，範圍相當狹窄。但如果需要或想要達到充分的活力及明暗的強度，還要有力量及對比，那麼採用基本色調方案是最佳解答。

整個圖像設計的理論，就是組織安排線條、色調，以及色彩。如果安排成簡單的群組，形成相互映襯的大塊面積，其明暗的效果會更好。四散紛亂的小塊片狀，效果正好相反，會打散色調蘊含的效果。軍用迷彩偽裝就是利用這個原理。

很少有什麼題材在仔細考慮後，無法得出簡單的布局安排。幾乎可以確定如果有哪個題材無法化繁為簡，就不太可能完成一幅好的畫作。有一種「眼花撩亂」或馬賽克（mosaic）類型的圖畫，或許在設計圖樣上可以比擬為東方地毯。又或者還有另外一種清楚的設計圖樣，「繁複」的圖案分散成許多花樣、條紋或塊狀，通常都是討喜且有效果。很多圖畫之所以拙劣，通常因為沒有嘗試在色調上組織安排。這種做法可以擺脫軟弱無力的效果，或者單調、沉重，及混濁的明暗。

四種基本色調方案

第一種方案：白色襯托灰色與黑色

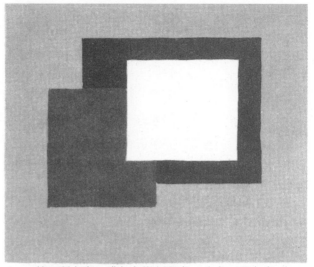

第二種方案：淺灰色襯托黑色、白色、深灰色

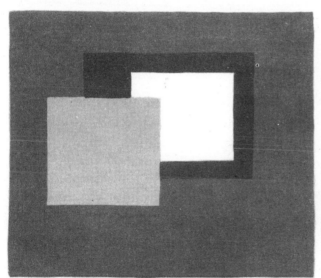

第三種方案：深灰色襯托黑色、白色、淺灰色

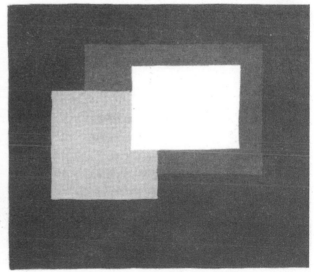

第四種方案：黑色襯托灰色與白色

如何尋找題材中的「實質要點」

我們可以把「題材的呈現愈簡單，繪製成圖的成果愈好」當成可靠的法則。技巧性地簡單表現，可以將畫作分解成幾個由少數明暗簡單組成的區域。要證明我的觀點，我們可以假設進入一個房間，裡面凌亂散落著報紙、衣服，或其他代表反差對比的東西。我們當下的反應是想把這地方打掃整理一番，要不就是逃離現場。我們說一個地方「亂丟」垃圾。真正的情況是丟滿了色調的對比或混亂，結果就是慘不忍睹。圖畫很容易就會充滿亂七八糟的東西，也一樣慘不忍睹。所以如果第一眼看不出有必要做出令人眼花的色調配置，眼睛就會略過你的畫作，尋找比較井然有序的畫。這就是大師霍華德·派爾（Howard Pyle）的主要祕訣：色調簡潔且井然有序。我們稍後會再討論到他。這是好的廣告素材或任何題材企圖博得注意的祕訣。

我們要知道，如果有舒服自然的灰階變化烘托，看著黑與白的極端反差會更賞心悅目。眼睛會自動尋找置於灰色之中的陰暗與光亮。因為眼睛本能就會看到對比反差。因此，應該給關注點製造和周遭的反差。留意在第二、第三，及第四個方案中，眼睛會立刻注意到白色區域。在第一個方案中，似乎是看到黑色。黑與白一起使用，再以灰色區域烘托，向來都能立刻吸引注意。只要四個明暗的區域沒有太均等，或整個畫面太破碎，使用哪一個方案其實並不是太重要。在類似海報或陳列展示這種必須迅速讓人理解的題材，色調布局應該盡量做到最簡單。有更多時間可以觀賞的題材，若有需要，可以複雜精細一些。

每一種題材都可以先加以分析，找出所謂的色調「實質要點」（meat）。這裡的意思是說：有哪些色調的可能性？如果題材要用到一大片的色調，例如雪、天空、浩渺的水域、黑夜、牆壁，或地板，我們立刻就能明白，要將這一大片當成「主要色調」。這樣遼闊的範圍在腦海中設定了色調的意象，接著就能憑直覺找出與這個意象最接近的基本方案。如此一來，大致就是規畫或安排題材的其餘部分，用某種設計圖樣對比主要色調，或較大的區域。為了舉例說明，我來建議幾個情況：

• 雪地場景中的深色人影：第一種方案。
• 一個人提著提燈：第四種方案。
• 汪洋大海上的一葉扁舟：第二種或第三種方案。
• 豔陽下，沙灘上的人群：第一種或第二種方案。

除了清楚界定的四種方法，我們還有幾種變化。可以取兩種明暗為重點，對照另外兩種，而不是以三種襯托一種。或者可以取一、兩種明暗，以點狀或交錯組合的方式用在較大的區域。我提供一系列小型的圖畫布局，方便你開始著手。只要掌握方法，基本的色調布局多到不勝枚舉。我將一些初步鉛筆草圖轉換成較大的黑白油畫，從中挑選一幅做全頁的速寫。但可以不斷繼續延伸。為什麼？因為大自然和生活本來就落在井然有序的色調之中，幾乎等於幫你挑出方案來。而且大自然在建議布局與創意方面，取之不盡用之不竭。這也是為什麼我一直敦促你，在現實的來源中尋找。看看是否能夠遠離別人的背後：你也有眼睛和創意發想。帶上取景器、素描本和鉛筆，幾乎什麼地方都可以動手忙碌。你會看到周遭都是色調方案，整個做法突然變得清晰了。我可以向你保證，沒有更好的方法了。每個優秀的畫家都用這一套。

色調方案為同樣的題材提供許多變化的可能性。通常素材可以做出千變萬化。假設我們要畫個女孩的頭與肩。我們可以在小幅草圖中　一窺以中間色調、灰色加黑色為架構，以非常亮的背景為襯托的效果。這種情況下，我們自然會給她畫上深色的頭髮。也許光線從背後照射，讓她的臉陷入中間色調或陰影。我們可以讓她穿著深灰色的衣服，湊成四種常見的明暗。假設我們選了黑色的底色。那麼或許會將她畫成金髮碧眼，光線則從正面或四分之三正面照射。光與影會產生我們希望與深色對照的灰色。

有時候圖案的區域可以轉換。人體也許是淺色，也許是深色；我們可以嘗試以深色襯托淺色，或是反過來操作。天空也許明亮、也許陰暗，而樹、建築物，以及其他素材，也能嘗試兩種方式。我們追求的主要是盡可能顯眼的設計圖樣，這比題材或素材本身重要多了。當個圖像發明家相當有趣，說不定比我們實際表現題材更有意思。奇怪的是，如果你構思出自己的圖樣與題材，繼續完成的樂趣會讓你意猶未盡。構思圖樣之後，要用光線及模特兒來完成就相當簡單了。但毫無頭緒地著手進行，或者完全仰賴「隨便抓到」的東西，是極為拙劣的做法。沒有色調方案，你會發現自己陷入大部分失敗畫作都有的壞習慣，甚至人物的照明方式都一樣，只靠模特兒的臉部或身材優點勉強應付過去。這會讓觀者非常厭煩。設計圖樣是最佳對策。設計圖樣很少完全是偶然。必須加以權衡、簡化，或拆解到最基本，而且通常是嘗試過好幾種方法才找到最理想的一種。幾乎有關形體的一切，都可以和其他空間或形體連結或交錯組合，產生出色、甚至與眾不同的設計圖樣，無論它的完整輪廓或特色是什麼。這裡說的特色輪廓（identifying contour）是指，一個形狀光看外形剪影，大概就能辨識出它是什麼。單獨看一隻豬的外形剪影或許並非最漂亮完整的設計圖樣。

但一隻豬的輪廓，因為一條線與其他線條的關係、形狀，與你設計的其他形狀混合，卻可能是最好看的。陽光和陰影在豬身上可能作用出非常迷人的美感，以及明暗或色彩。幾隻豬可能就是一幅傑作。重點根本與豬無關，而是你描繪時的創意與魅力。

很多人太看重媒材與主題，卻甚少關心設計圖樣和布局。我們很輕易就接受沒有安排規畫。我們急著要找到最漂亮的模特兒（或衣服、鞋子），然後將模特兒貼上某個平面，就想把它稱為畫作。我不能因此責備你，因為那是慣用的手法。但我可以指出一點，期望創造出更優秀的作品，是要透過構想而非素材。有位畫家告訴我，他認為自己的作品始終不能大受歡迎，是因為從來沒有遇到過他自認有能力畫出來、最漂亮的女子。於是我推薦我最優秀的模特兒，衷心祝福他好運。我沒有勇氣告訴他真正的原因，因為誰敢確定自己的作品不是常常需要設計和構思？那並不容易，而且需要花費最大量的時間。設計圖樣一向要多加實驗，讓你用自己的方式表達自我。說到底，那是決定你成敗的東西。

我恨不得多勸你，就算只是張速寫，最小的一份工作，也要加以斟酌規畫。最起碼你要確知沒有其他方法，或更好的做法。如果還沒有嘗試其他做法，你又怎麼能確定？一頁微型略圖花的時間，遠少於開頭就不順利所浪費的時間。

規畫色調圖案或布局的「微型略圖」

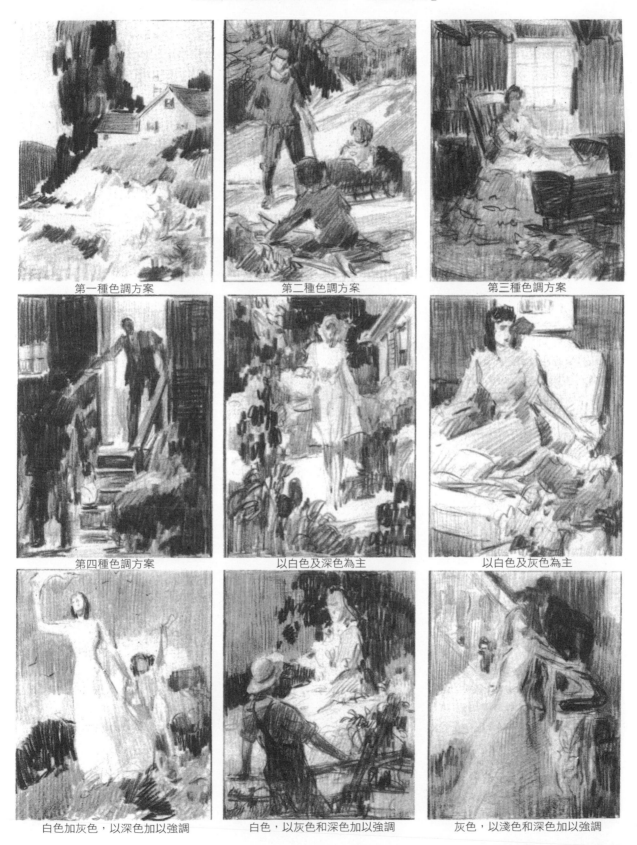

第一種色調方案　　　　　　第二種色調方案　　　　　　第三種色調方案

第四種色調方案　　　　　　以白色及深色為主　　　　　　以白色及灰色為主

白色加灰色，以深色加以強調　　白色，以灰色和深色加以強調　　灰色，以淺色和深色加以強調

題材本身通常就會建議色調方案

這個題材自然落在第一種色調方案

這個題材可用第二種或第三種色調方案

肯定屬於第三種色調方案

可以是第一種或第二種

這需要用到第四種方案

第二種方案，用小型草圖如此分析題材

四幅微型略圖轉換為黑白油畫

▌假設我們接到一個題材要完成

老孃孃哈伯德
走到櫥櫃邊
給她可憐的狗狗拿骨頭，
等她到了地方
櫥櫃卻空蕩蕩的，
我們的也一樣，除非我們
想想辦法。

題材是最簡單的童謠。圖呢，不是那麼容易的事。現在，你有什麼想法？你的想法和我的想法迥然不同。老孃孃哈伯德是誰？她長得什麼模樣？她穿什麼樣的衣服？她住在哪裡？過得如何？室內是什麼樣子？什麼樣的狗？劇情和動作是什麼？我們要如何說這個故事？

我會做的第一件事就是到角落坐下來，思索一會兒。我看到一個矮小的老婦人，穿著寬下襬的蓬裙，還有白色方圍巾和軟帽，拄著拐杖蹣跚前進。她可能衣衫襤褸又邋遢，也可能乾淨整潔。我選擇後者。狗是隻大狗，一種身上有斑點的老獵犬。廚房裡，我看到水槽裡有個老舊的手動水泵。我看到水槽上方的窗戶是十字交叉的窗格玻璃，旁邊是開放式櫥櫃。我看到她在對狗說沒有東西，而老獵犬似乎聽懂了，甚至表示體諒。沒錯，這個題材有很多東西。現在，你怎麼看？

我們從色調方案來思考。場景很顯然是在室內，所以大概是灰色。至少我看到的是灰色。這就排除了以白色和黑色為主要色調，讓我們直接進入第二種或第三種色調方案。灰色有跟題材類似的憂鬱惆悵，這一點大有幫助。現在，已經有了白跟黑襯托灰色，相當完善的做法。如果我們讓她穿上灰色，那麼室內環境可以用深色，或者用上深色陰影。想要白色的圖案，我們有窗戶、她的軟帽和圍裙，一隻身上有些白色的狗。也許是某個白色的東西當配件，水壺或碗。黑色的圖案或斑點就交給老婦人的衣服、陰影，或是我們能找到的任何東西。

我們第一個忍不住的念頭，大概是跑去買一本《鵝媽媽經典童謠》（*Mother Goose*）。為什麼？因為想看看別人怎麼做。我們對自己缺乏自信，希望能從中得到

一點想法。那是方法之一，卻是最糟糕的方法，最沒有原創性的方法，也是不該做的事。你的老孃孃哈伯德跟我的、或其他人的老孃孃哈伯德差不多。誰知道她住在哪裡、生活在什麼時代、過得如何，但誰在乎呢？老孃孃哈伯德就是個設計，就是個人物角色，也是個故事。如果必須真實可信，就得鑽研歷史，花上很多時間，結果並不會比我們現有可用的增加太多。也許我們能提出符合真實的服裝。但我們畫圖又不是要賣衣服或強調服裝，能配合我們的圖畫最好，繪畫的真正價值在於我們怎樣處理。

我們先構思題材，然後從身邊尋找一張臉，代表我們想像中的老孃孃哈伯德。我們已經有四種色調布局，目前都沒用到模特兒或照片，因為我暫時只對設計圖樣與故事感興趣。這四種當中，我喜歡最後一種。接下來要找模特兒、服裝，甚至是狗以便進行下去，應該不是太難。而繼續著手畫圖會很有趣。但重要的部分已經完成，我其實不是太在意給你看一幅完成的作品，反倒更想告訴你，我怎樣完成這件委託案，如果這是件委託案的話。我可以想像諾曼‧洛克威爾（Norman Rockwell）可從這當中得到多少樂趣，以及他最後又能給我們看到什麼樣的美麗成果。我也確定他每一寸都會照自己的意思來。那是造就他偉大的地方。就從給自己同樣的機會開始吧。

拿出素描簿和鉛筆，然後動手。不要用老孃孃哈伯德，換成其他上百首童謠的任一首，選出一個來馬上嘗試，也許這是第一次，但要下定決心從此以後都這樣做。

老孃孃哈伯德就是你的習題

 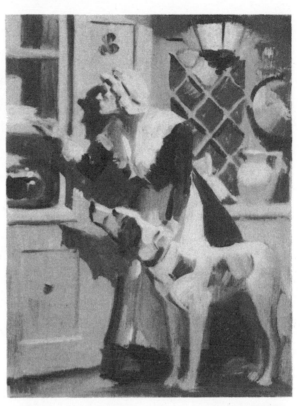

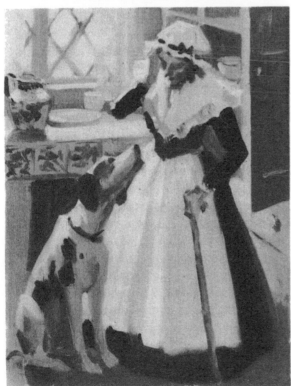 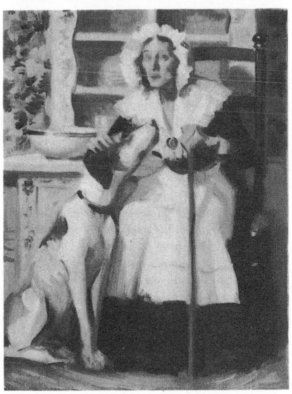

▍色調表現技巧

技巧算是非常有爭議的討論。有多少人使用技巧，就有多少種關於技巧的觀點。我此刻的目的並不是要「贊同」某一種技巧、反對另一種技巧，或者企圖引導你背離個人對材料工具的運用，因為那裡面藏著你的個人風格。如果你不讓自己受到某個偶像的影響太多，自然而然就會培養出自己的技巧：那必然會成為你個人特徵的一部分，就像你的筆跡與眾不同。我的目的是要強調大致的方法，以及背後的論據，而不是如何應用。我在這裡說到技巧時，想到的是應該納入好技巧的特質（qualities）；那些特質就是以真實的明暗，完整合理地描繪形體，從藝術的觀點考慮邊緣和重點強調，設計圖樣與平衡、對比，陪襯與重點。如果能做到這些，怎麼做就不重要了。

我還希望指出那些材料本身的某些特性，以及每一種材料本身固有、且不見得能從其他材料取得的特質。我根本不太需要討論材料、顏料調和等的公式配方，其他作家已經有專業的討論。而材料的持久性，我認為此時並非特別重要，因為這裡提出來的問題或許可以看成學習和練習，或是自己的實驗。

好技巧的大部分要素在於個人對媒介特質的詮釋。你可以隨自己心意使用蠟筆，但明暗、比例、輪廓與邊緣，多少跟畫作的好壞有關，不能讓觀者信服，是畫作差勁的主要原因。

畢竟每一幅畫都是一種表達，無論是否有說服力。如果不能讓人相信，就別期待會引起興趣或反應。長期來說，真實沒有真正的替代品，也沒有別的東西能那麼持久。基於這個理由，我非常有把握寫實主義在「存在的特質」（quality of existence）這方面，會比其他藝術形式更長久。我們無法說服觀者，他眼前扭曲的事實是正確且恰當的。但告訴他的事實，若是他所知並加以美化的，那他會展開雙臂歡迎。

只有一種方法可以確保持續有好作品。那就是不斷做深入而完整的準備。我認為初步的想像與構想，最好是在沒有模特兒和範本的情況下完成。你得以更自由地表達自我。但擬定構想和表達方式之後，即使只是很粗糙的想法，執行時仍務必要想方設法避免捏造或猜測。或許沒有採用模特兒和範本作畫令人自豪，但是沒有意義。如果最優秀的畫家總是為了根據真實人生作畫而準備最好的工作材料，並輔以攝影照相及研究習作，盲目動手及捏造的人怎能指望競爭得過？

第一個要考慮的就是發展出一套完整的做法。如果你願意，可以稱為例行程序；我倒寧可視之為好習慣。先在棉紙上開始，但在拿出太多參考資料之前，先看看你能否從團塊與圖樣的觀點將概念視覺化。也許你還不知道細節或配件的本質。但做些人體動作聯想，並注意明顯的大片白、灰和黑的塊狀。可以稍後再來思考怎樣組成那些塊狀。最後可能變成一件深色或淺色的家具，一大簇葉子，或者不是什麼東西。但要做出自己的設計圖樣。

臨摹並完成人體，之後再設法以某種背景填滿周圍剩下的空間，這樣的步驟不是導致布局拙劣，就是根本毫無布局可言，無法令人滿意。留心觀察一個環境，是否有什麼東西要表現，再想辦法將人物放在裡面。仔細思考此處的光線和陰影，以及落在空間內各種組件的樣子。

其實最好先考慮場景，再思考人體或設計圖樣，或是最終人體在其中的形狀。假設我們根據一張剪報，要畫一個戲水的美女站在白色空間的正中央，幾乎將空間從頂到底填滿。接著假設我們開始思考背景。除了用沙灘、海水、和天空填滿兩側，剩下的還能做什麼？就設計圖樣來說，這麼思考沒有太多意義。我們沒有給設計圖樣機會。現在假設我們有些深色的圖案（最後是岩石），一些灰色（陰影、海水或天空），還有一些白色（雲朵）。我們很快就找到戲水美女的所在地點。灰色可能是海浪拍岸，泡沫是白色的圖案，身著淺色或深色泳裝的女子就在圖樣中找到位置了。她也許是坐著，躺著，有個圖案可能化成飄揚的披肩，白色的點也許是海鷗。她也許一半在光亮中，一半在陰影中。有一千零一種方法可以讓它變得有趣。

這就是我說的「處理做法」（approach）。給自己一小點發明創造的機會，你就能發揮創意。或者你也能不假思索地跳到最後的步驟，一心交給運氣，輕而易舉就扼殺了創意。如果你剛好找到了一張照片，一五一十地完全複製，或者只是坐下來直接複製自己拍的照片，那怎麼可能拿出更好的作品去找下一個客戶？你所做的可能只是做出一份好一些的副本，但也僅只於此。你沒有給委託人太多選擇空間。也許下一次別人複製得比你好，那你就出局了。

創意在於規畫，就是如此簡單；剩下的就是好的手藝了。規畫處理時一定要考慮到這些。

好習慣造就好作品

下一個要考慮的就是草圖。就算客戶沒有要求，如果養成習慣先將構想大略記錄下來，最後成品會更好。在微型略圖安排規畫之後，並在找了資料剪報、照片，或是研究習作之後，給你的想法做點整體性的試驗。如此一來，你從一開始就有各種機會改善；如果有任何難題，都能暴露出來；也許經過幾小時或幾天的努力工作後，最後完成的作品就不需要做調整改變。也許人體應該移過去，或者往上提，或者往下降。也許那個女子應該穿著明暗度不同的衣服。也許姿勢可以更好一些。在這些事情表現出來之前，你永遠也不會知道。步驟進行到一半的時候改變想法並不能成就好的畫作。任何媒介在反覆修改後，都會變得暗淡無光，仔細規畫、俐落下筆才能得到佳作。人都要花上很長一段時間才學會這一點，而有些人卻始終沒能學會。差可比擬的，就是準備完善的演講更勝即席演講。在你鋪展最後的畫布之前，或是糟蹋那一大張上等的水彩紙之前，先解決跟圖畫之間的爭議吧。這樣做值得的！

如果有時間，最好先做個人體的習作，接著根據習作動手，不要直接根據原始範本，或是根據人體直接進入最後完稿。我明白並不是每次都能辦到。但回報就是直接、清新，和隨性自在。第一次很難做到自由奔放。我們都是千辛萬苦才做到同時兼顧作畫、明暗、形體，以及設計圖樣，而且不太可能每次都做到。這需要付出更多努力，但能讓你完成最優秀的作品。所以最好的習慣是微型略圖、草圖、研究習作，然後才是最後完稿。這個組合是其他組合難以匹敵的。如果能用同樣的材料做研究習作，那就更好，可以事先把問題解決。

正如我提過的，你的技巧方法、獨樹一格的作風、風格，必然都是你的；那是無法由別人決定、甚至引導的東西。但我們可以討論一些你能自由使用的工具、你對自己作品的態度，無論是什麼，都必定融入你的風格之中。第一個要考慮的就是細節。

細節所導致的錯誤

這是到最後必須由你自己決定的事。幾乎可以肯定，你在被人賦予期望時，一開始都會竭盡所能想把作品做到完整或「完善」。而出於天性，你大概比較喜歡非常精確又精緻的作品類型。這樣做沒有什麼不對，這種方法向來都有一席之地。不過，由於同樣的事情攝影也能做得非常好，我自己偏好的藝術就盡可能遠離攝影般的逼

真──同時也承認並非每次都能做到。我會盡力在這本書提供以每一種方向實踐的例子，因為確實有更多客戶喜歡精緻完美，更勝於隨性不拘束。你也知道，我相信藝術的未來在於構想概念的個人獨特性，而對我來說，個人獨特性的表現來自恢宏廣闊的詮釋，多於如實精準。但以恢宏不拘泥著稱的畫家，早期作品通常也顯示他們必須純熟掌握細節，才能將細節降為次要並排除。

我們必須承認，一旦熟練掌握細節，從細節到不拘泥於細節但神似的這一步相當困難。其實毫無拘束地作畫比嚴謹作畫要難得多，因為無論哪一種都必須符合真實而令人信服，即便不是完全如實比照。嚴謹始於關注表面而失去了平面和團塊，而且太在乎輪廓與邊緣，使得我們無法柔和處理或者乾脆捨棄。圓潤的形體可能因為色調漸層太過平順，反而失去特色。也許我們看到的形體轉變是一系列的色調。比較優秀的畫家會以兩、三個塊面來塑造形體。塊面愈少，要作業的範圍就愈廣，因為實際執行的廣度就是視野的廣度。我們也許看到一個邊緣銳利又分明。不錯，但沒有必要深入挖掘看不到的邊緣，還把那些邊緣也處理得銳利且分明。清晰分明絕對不是藝術的基礎，精挑細選、重點強調、烘托陪襯才是。圖畫上的所有東西都處理得同等重要，就像一首曲子的每個音符都以完全相同的力道彈奏，沒有輕重強弱。以這種方式表現的圖畫不太可能引來驚豔的反應。反倒更容易缺乏精氣神。

細節可能出現在特寫的事物，但是要表現事物後退，形體在回復原狀時，必須再分解成平面與塊狀。那就是我們視覺的運作狀況。我們在10或12英尺外不會看到眼睫毛，也看不到臉上的細紋。我們不會看到小形體表面上的細微變化。我們看到的只是光亮、中間色調，以及陰影。如果後退得夠遠，我們只看到光和影。

細節太多的錯誤，大多出於粗心失慮。畫家給模特兒拍下特寫鏡頭，卻畫出散景的細節。我們必須了解到的是，攝影機鏡頭比肉眼更敏銳，焦距更深也更清晰。沒有做以下這個簡單實驗，你是不會相信的。手臂往前伸出，舉起一根手指。看著指甲。看著指甲的時候，後方的細節你能看到多少？後面的所有東西都變得一片朦朧，或者會出現疊影。現在專注在指甲後面的遠方，你會看到兩根手指的疊影。閉上一隻眼睛看就跟相機一樣。兩隻眼睛無法同時聚焦兩種距離。你可能以為整個視野都清晰敏銳。要證明其實不然，可以找個人，讓他舉起手放在臉的左側或右側距離幾英寸的地方。這時專注看著他的下巴正中央。看著下巴的時候，你能看清楚他的手嗎？當你看著他的手，他臉上的五官清楚嗎？事實就是，肉眼這個神奇的機器經常在調

整焦距，而且速度快到整個視野似乎都銳利清晰。但既然雙眼一次只能專注在一個距離，如果一幅畫包含一個關注焦點，在那個區域之外的素材處理得沒那麼重要，在接近框架的地方朦朧一些，整體效果其實比全都鉅細靡遺更為真實。我並不是說，鮮明清晰的一圈外面包圍著模糊不清，而是在遠離焦點時，有更多細節可以省略，也可以更為柔和，如此就能產生強大的寫實效果。這樣是將注意力集中在你想要的細節，並予以強化。在林布蘭、維拉斯奎茲、提香（Titian）、根茲巴羅（Thomas Gainsborough）、羅姆尼（George Romney）、薩金特（John Singer Sargent）、埃金斯（Thomas Eakins），還有許多藝術家的作品都能發現這一點。你未必相信我的話。竇加是細節濃縮與陪襯的大師，而且非常重視設計圖樣與布局。年輕插畫家研究他的作品可收穫良多。派爾的作品夠完整，但很少注重細節。

如果整幅圖的細節都像特寫般呈現，那就是所有東西都往前拉到圖畫的前端平面，或是拉到畫紙或畫布的真正表面。這比較像是用望遠鏡將景物拉到眼前。嚴格來說，如此一來圖畫就會變成一片的細節，不具備各種距離之間的空間感。除非背景的細節成為前景的陪襯，否則就會像全都黏在單一平面上，也不管透視或大小遞減。答案在於往後退時，表面的細節應該沒入色調之中。舉例來說，一件毛衣的編織樣式在幾步之外清晰可見。過了那段距離，毛衣就變成簡單的色調。反正編織樣式、小皺褶，或任何小細節有多重要？大的形體才是我們要關心的。增添我們看不到的細節，就跟清楚畫出看不見的輪廓一樣虛假。相機看得比我們清楚明晰，並不會讓相機比圖畫好多少。繪畫是創造我們眼中所見的生活幻象，而不是機械般完全複製視覺所見。因此退得愈後，造形愈少，色調愈簡單，塊面也愈少（意思就是中間色調愈少），陰影中的反射會更少，簡單光影的表現也愈平面。遠處幾乎就像海報佈告。試試看，三度空間的特質會令你嘆為觀止。這在戶外題材尤其真實。

有個時鐘就在距離我坐的地方約 10 或 12 英尺。我知道鐘面頂端那個灰色的點是個羅馬數字 X 和兩個 I。但時鐘鐘面周圍其實看似只有灰色的點。如果我要畫出這個場景，並在時鐘上清楚標出數字，那就是犧牲了兩者之間的距離感，而時鐘會像就座落在前端平面，宛如我手上的手錶。然而現今的大部分插畫，這種方法卻是屢見不鮮，甚至還是優秀人才。他們記錄下他們所知存在的東西，而非真正看到的樣子。那是欠缺考慮且錯誤的，一旦指了出來，又很容易驗證。畫家必須嘗試在腦中和想像中，勇敢地梳理清楚細節與色調。他必須了解，若是願意相信自己的視覺，那比相機要美上一千倍。如果想要獲得那種美，他必須對抗記錄在相機中太過詳實的細節，而

非一五一十地如實照搬。如果學會少信賴相機一些，多相信自己的創意和感覺，嘗試用理性及想像力觀看，那會更好。唯有這樣做，他的作品才能竄升到機械無法企及的高度。

也許畫家尚未領悟到，另有細節及精緻完美之外的目標。那就讓他看看霧朦朧天氣下的風景，一賞真正的陪襯烘托之美。讓他在戶外研究霞光滿天映襯下的薄暮，月光的神祕與日正當中。讓他用薄紗披上人體，看著水裡的倒影，看著落雪之外，甚至用調色刀刮去鮮明的圖畫，找出無數前所未見的美。有一扇門為所有人敞開，只要我們願意通過。

▍邊緣的特質

也許學會處理邊緣，就能呈現出隨性自在的感覺。真正在空間中呈現的邊緣有一種「若隱若現」。但肉眼必須訓練自己洞察。你可能不相信自然界中存在這種特質，因為除非自己去探索，否則不太容易發現。也許有些邊緣明顯較為柔和，例如圍繞臉龐的髮際線，或是皮草披肩毛茸茸的邊緣，但是堅硬的邊緣也有柔和的時候，像是線條或堅硬表面的邊緣，例如打磨光亮的正方形桌子四邊，或者觸覺感受堅硬的邊緣。我們不假思索，就在作品上將它們表現得像是整個硬梆梆的東西。那是記錄下我們所知存在的東西，而不是看到的情形。看著真正的桌面，你會發現每個邊緣都不一樣。四個邊緣會通過幾種似乎交互融合的色調。在其他地方，它們又會像浮雕一般明顯突出。頂端可能有光線的折射，到了邊緣會顯得銳利明顯，而深色反射可能使得邊緣沒有那麼清楚。因此邊緣是形體原理的一部分，因為跟周遭的色調相關，並受到周圍環境的影響。同樣的邊緣根據當時情況的不同，可能柔和，也可能清晰立體。

看看自己此刻坐著的周遭。第一個察覺到的邊緣，是明暗對比相當強烈的邊緣──陰暗襯托光亮，或光亮襯托陰暗。接著會發現有些邊緣沒那麼引人注目。在繪畫中，你可以將這些柔和處理。它們變得沉寂低調，因為相較於較搶眼的那些，它們確實如此。接著，你會發現還有些邊緣被陰影包圍並融入陰影。必須用力看才看得到。最後，我希望還有一些是你其實看不到，只知道那裡有的。這些邊緣在繪畫中會完全消失。藉由深思熟慮的邊緣處理，我們才有空間的錯覺。

如果我們只看清楚明晰的地方和圖形，就會忽略許多東西。有多少人真正留意柔和、

融合的色調、消失在陰影及被陰影包圍的色調？但這些是真正偉大的畫家傑作中，令我們敬佩的特質。如果只看生活中鮮明的地方，可能也只會看偉大畫作中鮮明的地方。當我們發現其中也有柔和的地方，會發現畫作中也有。我們發現一直都有種鮮明與柔和的平衡，不是全都硬梆梆，也不是全都軟綿綿。我們的作品跟偉大傑作的差異其實在於特質，而非媒介和獨到的洞察力。我們沒有培養出那樣高度的洞察力，主要是因為我們未能同等接觸大自然的真實。如果不加以使用，我們培養不出洞察力。相機和投影機絕對培養不出你的洞察力。它們會像個重擔懸在那上方，而你甚至還不知道。因為邊緣「若隱若現」的特質，跟洞察力及畫家的內在感覺大有關係，不能簡化為公式。但我相信我能引導你看一些實例，如果願意用自己的雙眼觀看，很容易就會發現。我們就來解釋幾種柔和的邊緣。

▌六種柔和的邊緣

1. 首先，我們來說「光暈」（halation）產生的柔和。光暈是特定來源的光線散布在周圍的色調，就像蠟燭火焰的暈影。光暈的存在，從照片中明亮的窗戶或燈光等光源周圍產生的模糊暈影可以得到證明。類似這樣的模糊柔焦，只要將輪廓外面的色調變得柔和即可做到，例如，窗戶光線內側邊緣之外的地方。如果想要顯得燦爛的光線，就讓光線稍微跨越到周圍的色調。邊緣本身或許還是相當清楚，但臨近邊緣的明暗度卻提高了。在繪畫中，我們也有所謂從一個色調到另一個色調的「過渡」。有些邊緣在周邊的襯托下顯得明顯突出。我們要想重點強調別的地方，就會弱化這個邊緣。這種情況常發生在肖像畫的肩膀與手臂。要將這樣的邊緣變得柔和或成為陪襯，可以讓交會的兩種色調在明暗度上更為接近，使其中一個色調逐漸消失在相鄰的大片色調之中。邊緣依然在，沒有被抹成模糊一片。實際上，這就像一個色調的明暗略為延伸到另一個色調。舉例來說，一個明亮的背景在接近深色邊緣的時候會稍微深暗一些，接近明亮的邊緣時會亮一些。這樣比較不會引起注意，但依然保留邊緣，譬如一件衣服就不會像是毛茸茸的羊毛衣。

2. 下一種柔和的邊緣就明顯得多了。即材質本身就柔軟，並與位在後方的東西混為一體。例如，男人鬍鬚的邊緣，一絡頭髮，樹木的細小枝枒，蕾絲和透明材質，霧靄，雲朵，水花……等等。

3. 還有一種柔和的邊緣，是因為跟襯托的背景明暗度相同，兩者的明暗融合成一片。

如果兩者相當接近，模糊地帶多一些也無妨。鮮明可以在其他更適合的地方表現。這其實就是以光為背景襯托光，以灰色襯托灰色，以陰暗襯托陰暗。

4. 形體轉動處呈現的色調漸層，會與背後的明暗漸趨接近。例如，頭髮轉彎處的光與光線交會。以上四種是邊緣隱沒的自然原因或真正因素。接著來看一些刻意為之的例子，是強化圖畫特質將邊緣變得柔和。

5. 萬一出現兩個鮮明的邊緣交叉，一個落在另一個之後，理論上是將後者與前者交會之處柔和處理。例如，山丘的線條從頭部的後面穿越而過，將山丘的線條柔和處理，特別是與頭部交會的地方。不見得是在頭部背後好幾英里處，就算是椅背的線條與頭部交會處，或者任何形體的輪廓線從另一個輪廓線之後穿過，也要柔和處理。這樣能避免它們黏在一起。

6. 也有可能純粹為了藝術表現效果，融合了柔和與漫射，避免粗糙和過度堅硬。遠方的一棵樹自然會畫得比位於前景的樹柔和，讓樹落在該有的位置，創造空間的錯覺。空間的感覺其實比樹更重要。將兩棵樹都畫得清楚分明，就會將兩者都拉到前方的焦點，落在圖畫的平面，這是錯誤的。不要將這一點解釋為畫在前面的東西都要清晰明白，畫在背景的都要模糊沒有焦點。整體的視覺感受應該有一定的一致性，而不是彷彿觀者有近視一般。變化應該是細微而循序漸進，不能太明顯。相近的邊緣也可能顯得柔和，與清楚俐落相混合，稍遠後方的邊緣卻有些鮮明。圖畫應該有種團塊「交織」的微妙感覺，不同區域才不會像地圖上的國家那般，太過涇渭分明。順著邊緣的輪廓應該有種「若隱若現」的特質，全部都清晰銳利並不好。全部都模糊不清也不好。美感在於有主有次。從這個觀點研究一些精緻藝術能開拓眼界，但主要還是盡量從生活中觀察。東西就在那裡，但因為十分細微，必須加以強調。大自然原本就有空間，但我們只有單一平面的表面可以發揮，必須有近乎極端的手法，才能避免東西像是直接貼在表面。這種例子比比皆是。

鏡頭看到的太多了

我在這裡放上一張照片，打算以此為本，盡可能畫得接近完稿。我會盡量維持明暗以及形體非常平順的造型。坦白說，這就是所謂華麗的繪畫類型，但在這一行卻有一席之地。這種繪畫能吸引絕大多數喜歡華麗的委託客戶。但即便如此，我們還是可以勝過鏡頭呈現的機械式精確影像。至少可以將過多的細節簡化成次要，特別是服裝的細節，其餘則略加簡化和美化，完稿和精確不見得要刺眼且堅硬。

我希望柔和的處理能挽救過來。請留意，我並未企圖畫出沒有出現的邊緣，並將照片中許多邊緣變成次要的陪襯。兩者都要一個區域、一個區域仔細研究。我並非建議你這樣畫；這不過是一個方向。你要用自己的方法，用你喜歡的畫法。

眼睛會篩選

一般人常無心地稱讚畫家說，「看起來就像一張照片，真是太棒了！」這樣的話聽在有良知的巧匠耳中令人難過。但是身為插畫家，我們必須面對的事實就是，大多數人會注意細節，細節讓他們滿意。我們在必要時可以給他們細節，即使會有些損傷。但至少我們可以選擇給什麼樣的細節，將我們不想要的變成陪襯。每一張照片都充滿了討厭的細節，而且每一張照片都可能有些迷人的地方。所以我們必須認真研究，判斷哪些是，哪些不是。如果明暗及塊面處理得很好，如果柔和與清晰都照顧到了，這些不相關的細節就不能錯過。我們可以勝過相機，因為相機不能選擇也不能安排主次，謝天謝地。

留意柔和邊緣的數量，不要製造出模糊不清或毛茸茸的效果。你若有留意就會發現，柔和始終對照著明晰，畫面不會全部都是柔和、也不會全部都是明晰。這一點是提醒什麼都看得清楚分明的年輕畫家。

強調塊面與重點

這裡我提供自己的參考照片作畫案例。順帶一提，如此敞露自己需要勇氣。但如果要傳道授業，讓你看看我的作品由來並不為過。在這張照片中，我認為背景無關緊要，所以何不把這些全都刪除，只需要讓人體不像貼在一張白紙上就好？起碼應該有人體位在空間中的感覺。對我來說，有意思的地方是形體，其次是人物。服裝本身有太多複雜細緻的形體，眼睛要觀察吸收的已經夠多了。

此外，我們勝過相機是因為我們可以刪減競相吸引注意的東西，專注在我們希望引起注意的地方。我強調塊面與重點的俐落清新，只捨去照片中看似消失不見的邊緣。我相信這樣做到了清晰卻不刺眼，形體完整。每個區域都會發現有塊簡單的光映襯著簡單的中間色調，並融入幾乎平板而簡單的陰影。我已盡量使用最少的筆觸，盡可能大片表現塊面。這種濃縮且清楚俐落的手法一定會有需求。這種手法在各種類型的插畫都令人讚賞。

打破太過平順的色調

這是另外一張選為參考的照片。根據照片作畫時，我將一些色調打散，一些邊緣也是。服裝的複雜細節變成次要。沙發比起人體相對沒有那麼重要，因此也就沒有那麼清晰。人體的大塊面加以強調。我盡量避免色調平淡單調。雖然有時候平淡單調是想要的效果，但畫得太過平坦滑順的區域往往又顯得「粗劣」且單調。在一種色調之內做些變化，略微加以打散，似乎就能平添一點活力生氣。如果可能，每個區域都應該像是畫上去，而不是貼上去的；這是做法之一。

留意各個亮暗對照處的重點，可增加衝擊力。明亮處予以加強，可多少增添亮度。背景做點狀加亮，避免照片中色調單調的狀況。

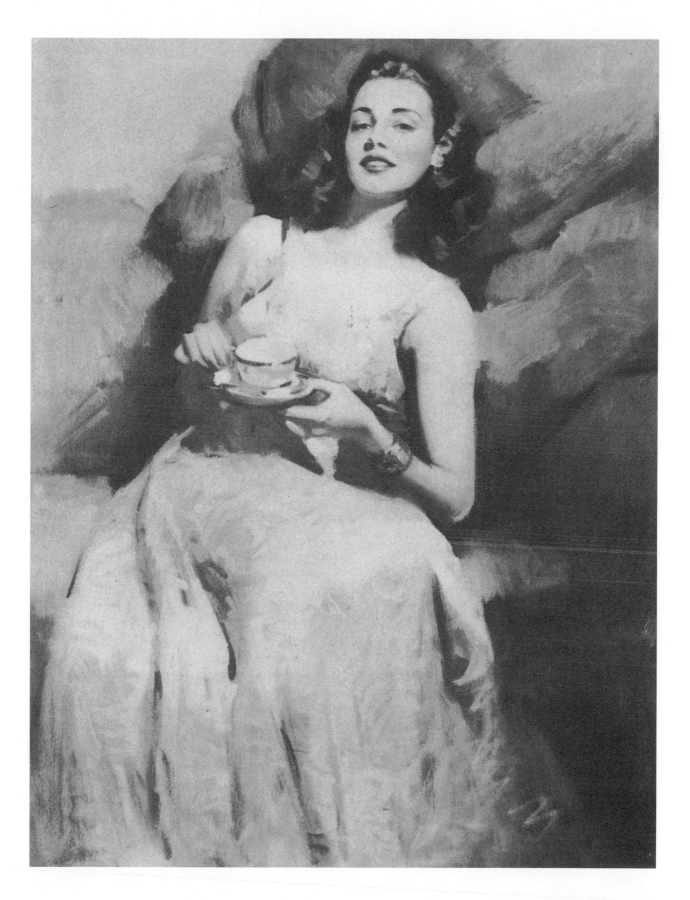

調整色調與圖案

這裡有一張照片，設計圖樣相當平常，缺乏有利於複製印刷的對比和鮮明。太亦步亦趨地臨摹，會產生沉悶的圖畫。所以背景引入活潑一點的圖案，而沙發的曲線似乎可以給予更多變化。藉由增加深暗一點的抱枕，襯托白色的衣服，可強調對比反差，而光與影的強烈程度也多少有些增加。在此同時，有些邊緣變得柔和或弱化。有了這樣的柔和，可大大舒緩攝影般的感覺。沙發較為明亮的色調，使得衣服不會孤立突出得有如獨立的組件，而且似乎可與其他色調區域交錯融合。我相信這樣的細節足以滿足幾乎所有喜歡購買「有完稿感覺」作品的客戶。只要明暗安排得當且賞心悅目，這樣看上去會比實際更完整。在這種情況下，我們不能刪除背景，因為服裝與白色的背景沒有對比可言。所以必須創造出一個背景來搭配。

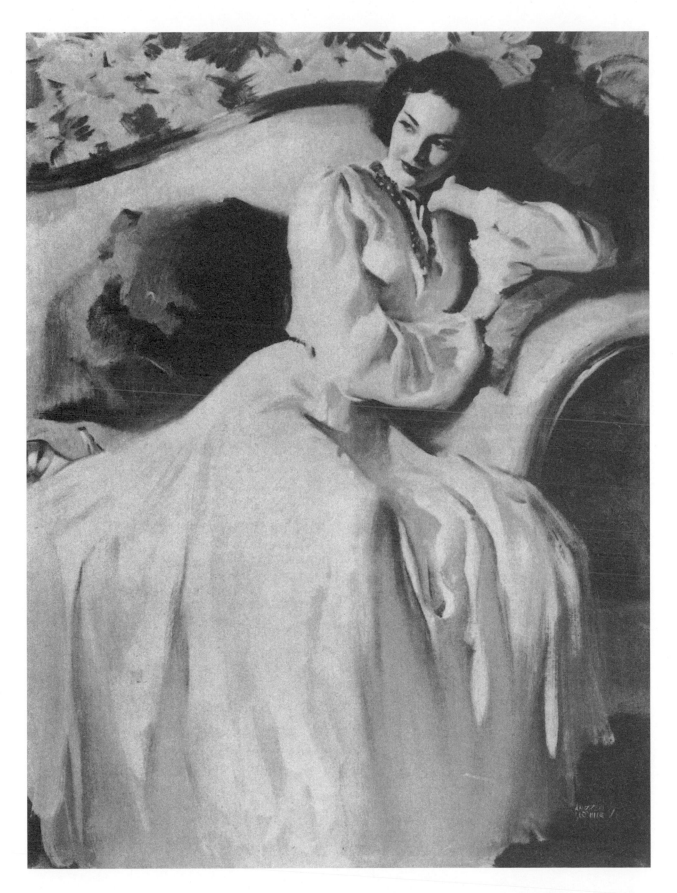

▌「大片色調」法（big tone）

「大片色調」也可以稱為「圖案處理法」（pattern approach）。目的是盡可能簡單地定下題材的大片色調圖案。畢竟圖案是大片色調的效果，區域和區域之間有明暗對比，合起來產生某種圖樣。只要將各種色調區域放在一起，就是圖樣。身為畫家，我們恍然明白這種色調的布局效果，其實在繪畫中比題材或繪畫的素材更重要。不要太照實表現大自然的複雜形體和表面，而是要透過自然呈現給我們的素材尋找圖樣。你馬上就會發現這牽涉到品味、篩選以及創意。所以這種做法具有創造力，而不是被動地接受事實。你所添加的視覺智慧，是相機嚴重缺乏的。

有時候簡單的海報式表現方法，比精緻完整的作品更好，因為海報是根據事實構想及執行的結果，一個重大事實比許多微小的事實更容易理解。有些抽象藝術家已經非常接近，只是少了可以讓他們更偉大的要素，亦即將事實與創作本身結合。任何東西若能如大自然法則一般，歷經幾十億年仍主宰整個宇宙，似乎不可能像那些藝術家所主張的有錯誤。難道那不是缺乏眼光或洞察力嗎？至少我會勸年輕畫家，在投入抽象及無法理解的藝術太深之前，在你拋棄有形大自然慷慨施捨的豐富資源之前，先認真想想吧。沒有光，不能活下去——藝術也一樣。

我們選了一個簡單的人物題材作為示範。我相信我的示範說明絕對能讓人理解。企圖結合形體原理，表現簡單的光亮、中間色調與陰影的力量。做到這個地步就能成為不錯的畫家，只要正確處理畫作中的色調與簡單形體、根據光線處理彼此的明暗關係，以及與周遭環境的關係。

因為真的太簡單了，以至於一般人缺乏認識的情況令人吃驚。大部分的困難來自照片或模特兒的拍照姿勢，鮮少以簡單的光影完成。這些原始的簡單色調可能是最理想的色調，如果用上五、六種其他光線將之打散，自然不會剩下什麼形體。你會發現自己在複製許多沒有意義的色調，也達不到什麼理想的效果。

如果要作畫，別的不說，就先從選擇簡單的光線開始。可以從後方或前方照亮題材，如果你想，也可以用上反射，但若要達到詮釋形體的最佳效果，盡可能使用單一基本光線。在戶外，大自然會處理這一點。到了室內由我們接手，別把事情弄得太複雜了。

照片

1. 分析題材，找出光亮、中間色調與陰影的大片平面色調。
2. 使用接近每個區域中間明暗的色調，或者將明暗度略加提高或降低，但光影與周遭環境的大片面積關係維持不便。
3. 將平板的海報式色調湊在一起，仔細研究陰影的邊緣。目的是盡可能保持簡單的表現方式。
4. 增強光亮與陰影。研究邊緣「若隱若現」的特質。這是最理想的繪畫方式之一。

▌直接法（direct approach）

「直接法」與「大片色調」的差異之處，在於不從塗滿畫布開始，而是從光亮、中間色調、陰影與周邊下手。直接法有比較率性的效果，那種隨性的感覺是其他方法不見得能做到的。附帶的例子是從頂端開始，在底端完成。人體用畫筆大致勾出雛型。先安排光亮部分，接著是中間色調、陰影，最後是陰影中的反射光。光與暗的重點強調放在最後。整個程序進行是由頭部，再到椅子、腰身、手臂、裙子，再到腿。做速寫時，這個程序非常理想，但整體色調特質可能不是太好。但適合用在不需要畫到四個角落，或強調部分表現與暈映題材的時候。這比大片色調法難一些，因為一下筆就要全都正確且一致。

直接法不適合在第一層顏料已乾或未乾時重疊塗抹。可以的話，一筆到底，留下乾淨的表面繼續畫。如果做得對，這大概是最快速的做法。你可以先做初步草圖，以求精準下筆。有些畫家完全不用線條勾勒題材，但還是一路畫下去，這在做初步草圖時無妨，但如果用這種方法進行最終完稿，可能會因為比例不對，無法將題材放進指定空間。幾乎所有插圖都得配合一定的空間或比例。通常必須留下文字內容、標題、品牌商標的空間。如果你的題材無法裝進去，不是要裁切就是要重作。當你仔細斟酌平衡與圖樣，完稿時被裁切，設計最後因此走樣，實在相當令人痛心。

直接作畫時，其實是排列好色調塊，邊緣比較像是「水到渠成」，而不是安排設定好之後填上。重點與輪廓外形，可以稍後再加上去。如此一來比單純填滿區域更能創造隨性的效果。但與其說鬆緊跟表現方法有關，倒不如說是因為洞察力。如果你看到的是「緊繃」，大概就會這樣畫，反之亦然。如果早期作品緊繃且有一點「少了骨架」或「硬梆梆」，也不要灰心。你是在為以後更放鬆的風格儲存知識。經過多年累積，才能養成隨性的風格，練習得愈多，會變得愈容易，原本要用五十筆才能畫出的形體，也許有一天四筆就能畫成。

繪畫的隨性不見得就是速度。有些最奔放、最放鬆的畫家花的時間最長。有些人還得多次嘗試，才能達到放鬆的效果。這些畫家第一次的嘗試時說不定比你還緊繃。我相信畫家一路成長會更喜歡放鬆的風格，因為題材會變得個人化，與眾不同。一幅印象畫能表達想像，也在觀者的想像中留下點東西。因此比完整的真實表現更吸引人。

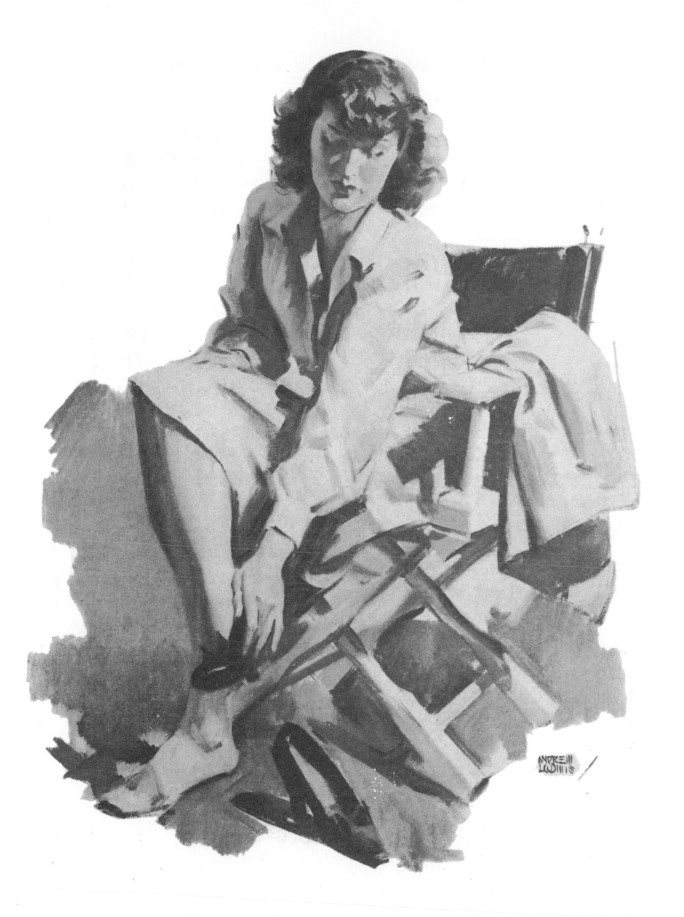

▌柔和法（soft approach）

這是令人愉悅的畫法，和「大片色調」法有密切關聯。不過，此法並非畫出有鮮明邊緣的大片色調，之後再加工變柔和，而是大塊色調安排好後立刻柔和處理。在顏料仍濕潤的時候，以重疊塗抹的方法，在柔和色調的表面添加細節。可將邊緣畫得清晰，但大致仍是想要的柔和效果。這是繪畫中戰勝粗糙刺眼或緊繃的良方之一。緊繃源自於形體小，卻有太多精準細節都填入各個線條鮮明的邊緣之中。

這個方法會讓畫作產生更有品質的感覺，還可為作品增加三度空間的效果。這種方法頗能消除畫中組件「黏貼」的缺點。柔和的部分盡可能多保留，輕巧敏捷的幾筆或許就能增加你想要的完整感覺。我非常肯定這一定也是薩金特及安德斯・佐恩（Anders Zorn）使用的方法，他們的繪畫充分反映出這種方法的特質。柔和法用在滿版畫作更優於其他，但也能有效用於速寫、暈映圖，其他所有類型的插畫。

順著這個路線做些實驗相當值得。我從不相信一個人就只能受限於單一方法。我喜歡實驗所有想得到的一切，或是任何看到可嘗試的東西。有些東西似乎需要「乾脆明快」的處理方式，有些則需要「纖細溫柔」的方式。你要學著瘋狂肆意地表達自己。「燃燒耗盡」你的方法或者讓大眾對你厭煩，其實沒那麼危險。

你會注意到在 115 頁這個頭像的最初階段，是相當仔細的炭筆素描。接著在炭筆畫上安排大片的色調。即使在第一個表現手法，也有光與形體的感覺。下一個階段只需幾筆，就得以增強。有了五官的細節以及多一點光與暗的重點強調，畫作就完整了。如果可能，應該在顏料仍濕潤時完成。這種方法用在不透明水彩比透明水彩好。讓濕潤狀況保持得夠久，以便達成柔和的效果。蠟筆和炭筆或任何可以摩擦搓揉的媒介，用柔和法效果令人驚嘆，之後再用橡皮擦挑出。

有太多學生希望藉由觀察專業人士，以便學得技巧。技巧是你自己的。方法或做法向來是知識問題。任何一心惦記著精湛技藝的畫家，沒有理由將這種事當祕密。技巧不可能透過觀察學會，只能靠實作。如果有畫家可以告訴你怎樣做，那遠遠好過觀察他作畫或複製他的作品。柔和法是戰勝相機或投影機非常理想的方法。我們無法描摹模糊不清的影像，也許以將堅硬的影像模糊化之後再恢復，我是靠雙眼、雙手，以及思考做到的。

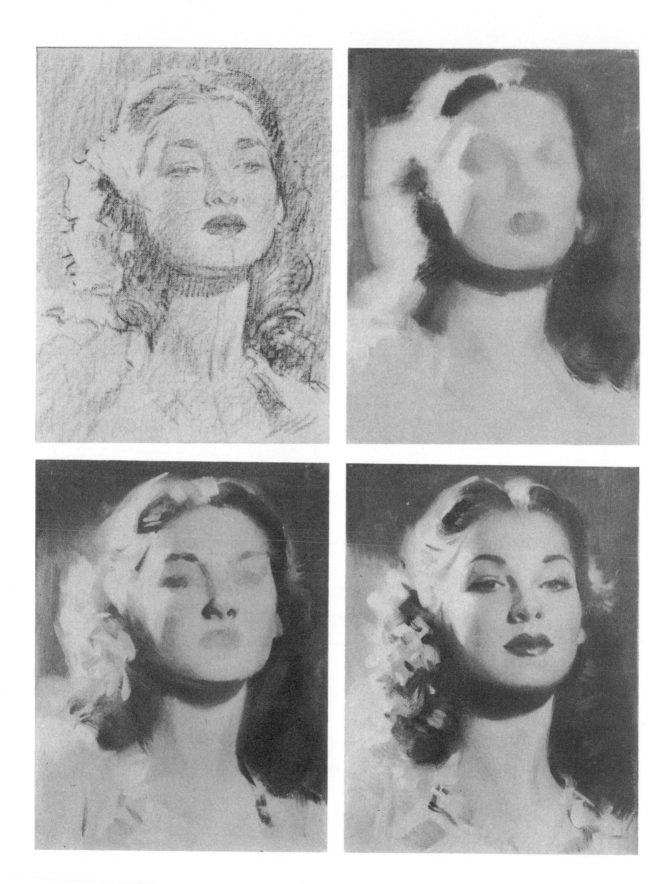

▍乾脆法（brittle approach）

事物若是處在清楚強烈的光線下，或者題材本身需要某種爽快乾脆的特質，就可以使用這種方法。通常這種銳利會出現在有明顯對比的題材，用上大量合適的光與暗。我們有個穿黑白條紋衣服的黑髮女子。衣服「輕快活潑」，條紋賦予「活力」。我實在無法想像這個題材畫成神祕而柔和的樣子。所以我們就用白色襯托黑髮，將俐落的感覺帶入背景乃至於整件衣服。因為衣服的圖案讓人眼花撩亂，其他地方似乎需要簡潔。所以我們沒有用太多其他圖案填滿整幅畫。

幾乎所有邊緣都清楚分明，只是衣服若是單一色調，邊緣就會太硬。但條紋打破了整塊區域，將視線拉到輪廓之內，不會讓人意識到邊緣。這是在已乾的顏料上反覆塗抹許多次，方法與前述的柔和法相反，增添乾脆俐落特質。大多數年輕畫家的畫法偏於剛硬而非柔和，所以這種方法不需要太多解釋。這種方法所要做的，就是畫到邊緣為止。但是若引入適當的題材類型，也不是沒有價值及迷人之處。

光與影在明亮的陽光下確實顯得清爽俐落，我們也沒有理由不這樣畫。有許多題材是以俐落活潑為目的。要獲得最輕快活潑的效果，可以將光亮塗繪在已乾的深色底色上。陳舊的畫布非常適合這類手法。或者可以將新畫布染色，並塗上一層薄薄的松節油，然後晾乾。不透明水彩非常適合做俐落輕快的效果。有位知名畫家的不透明水彩畫作，就是畫在一般的人造纖維板（beaver board），先全部塗上白色，之後再用不透明水彩。粉彩如果用在有色紙或有色畫板上，但不加以摩擦搓揉，也有些俐落輕快的特性。可以做出非常好看又迷人的效果。

粉彩若是摩擦得愈多，就會愈柔和，所以兩種方法皆可用。不過，粉彩是顆粒狀或粉筆狀的起始媒介，迷人之處大多就在於直接下筆而不加擦拭的效果。粉彩可能因為太過平滑而完全失去個性，在複製之後變成有些無法辨認的媒介。任何媒介都應該保留自身的部分特色。不應該看起來像別的東西。

切記，俐落輕快主要用在明亮光線下。還要記住，俐落輕快若與柔和組合得漂亮，會比單用一種更好。所以不要全都畫得硬梆梆的，因為那又回到最初開始的時候。我們一開始都是「來硬的」。要注意的是，這幅畫並非完全沒有柔和之處。要製造乾脆俐落的感覺，需要一些柔和的邊緣來做對比。

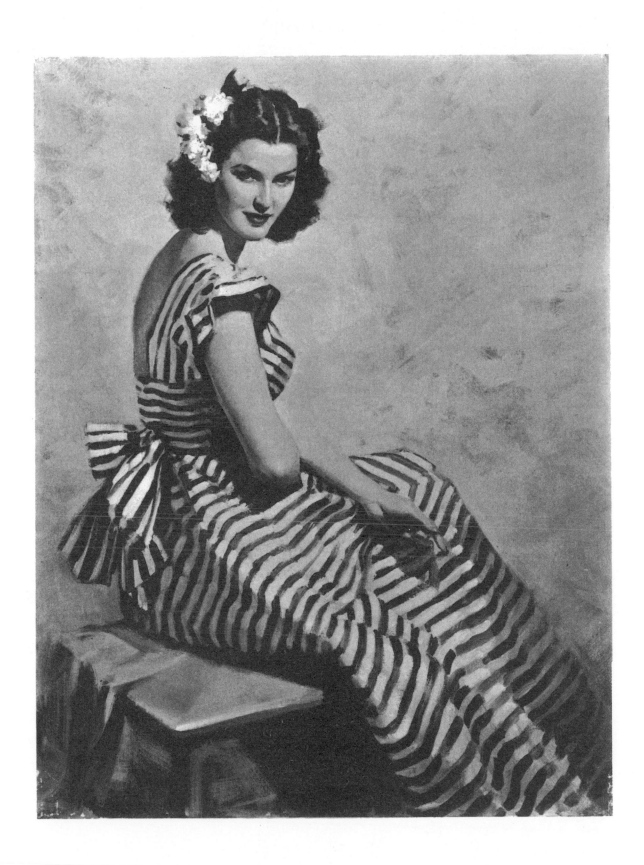

▋「塊狀」（blocky）處理及其他

雖然我相信使用顏料的方法應該留給個人發揮，但提醒讀者注意各種處理方式的不同效果也無妨。有時候某些題材似乎需要特定的處理方式，才能符合事物本身的精神。每個畫家似乎都有一段時間苦於老是把東西畫得太圓潤滑順，無法讓作品產生自己想要的生氣活力，卻又沒有意識到可以怎樣做。原本平順的形體要增添形體和結構，最佳方法之一就是「塊狀」處理法。

這種做法主要是將曲線起伏單調的輪廓及形體，轉換成一連串的直線，並將塊面畫得更直、更平坦。形體在處理之後保留精緻的感覺，又能擁有更強烈的體積和立體感。塊面盡可能一大片用一種明暗，之後再轉換到另外一種。在從一個塊面轉到下一個塊面時，別處理得太過平順。陰影開始的地方可以畫得相當分明，就像中間色調之外帶著稜角的色調。輪廓線可用一段段筆直的外形線條加以強調。明暗本身保持與真實的明暗度相同，不必過度「加強」。塊狀處理法在畫頭像時特別適用，尤其是沒有太多骨架而導致極度平順的狀況。嬰兒頭像運用這種方法的效果很好。這大概是給相當圓滑的題材額外賦予生氣的唯一方法。還能用在紡織品、岩石、雲朵，甚至幾乎任何形體。

還有其他處理方法。一種是利用與形體斜交叉的短筆觸，可加強結構外形和立體感。這種處理方法使畫作更添柔和，但順著形體往下畫，剛硬的邊緣又能讓形體更清楚，因為畫筆是順著輪廓線的邊緣。有一點或許可以視為定理，就是如果想要清晰分明，就順著邊緣畫；如果想要柔和，就橫過形體畫到邊緣，甚至是超過邊緣。

用大筆畫或寬筆畫的畫家通常順著形體來回，薩金特、佐恩，以及索羅亞（Joaquín Sorolla）可茲為例。以小筆與形體交錯而不失活力的例子，則有提托（Ettore Tito）、哈薩姆（Childe Hassam）、加伯（Daniel Garber）、塔貝爾（Edmund Tarbell）、蘇洛阿加（Ignacio Zuloaga）等許多畫家。這種繪畫形式的額外優勢，就是同樣的區域內使用更多色彩，而且通常是「破碎的色彩」，以法國印象派為濫觴。

還有所謂的「薄塗」（scumbling），大多是用筆側而非筆尖，具有非常柔和又出色的效果。顏料之中很少留下筆直的畫筆刷毛效果。最後，還有調色刀繪法，大概是所有畫法中最放鬆的一種，可以跟畫筆結合，或者自成一派。

「塊狀」處理法

順著形體畫或是與之交錯

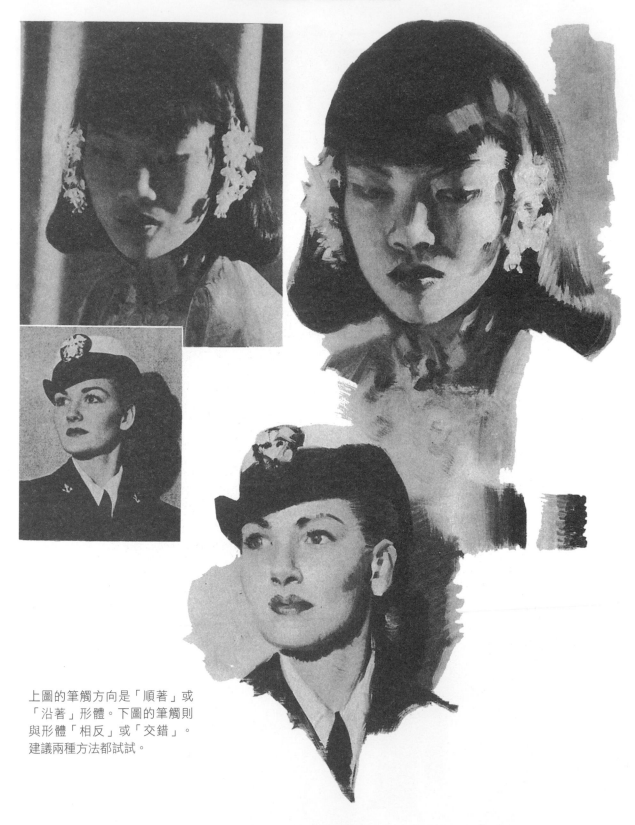

上圖的筆觸方向是「順著」或
「沿著」形體。下圖的筆觸則
與形體「相反」或「交錯」。
建議兩種方法都試試。

薄塗

▍活用各類色調工具

任何可以創造從黑到白明暗刻度的工具，都可視為色調工具。這種工具在複製時，需要用到網篩或網線版法（halftone process）。如果素描是為了以新聞用紙複製印刷，就需要理想的反差對比。至於更細緻的紙張，可以藉由更細緻的網篩達到更細微的漸層效果。所以如果使用灰色紙，或畫作當中有任何灰色，複製起來就比所謂的線條凸版（line cut）昂貴。例外情況就是班戴色片或 CRAFTINT 網版，或者類似 Coquille 紙板的顆粒狀表面，這些確實能創造出細微的黑點，可用線條凸版複製。

我會做出一系列的題材，只是為了分辨工具。每一種工具雖然都遵守形體原理，但都有自己獨特的特性。要純熟掌握工具，你應該先做到正確表現塊面及明暗。接著學會畫出銳利或柔和的邊緣。學會在需要時做到色調的柔和層次，或是做到俐落及塊狀或雕刻般立體效果。學會安排光與暗的重點。任何工具都有這些，但沒有聽起來那麼容易。我認為淡水彩及水彩是其中最困難的工具，但若運用得宜，也是最漂亮的兩種。奇怪的是，大部分畫家一開始都以水彩為第一選擇。在我看來，蠟筆、炭筆、炭精筆、乾筆，以及類似的工具，似乎都能提供更簡單的機會在色調上表現自我。但就依照你的喜好使用工具，它們可任由你做實驗，幫你找到自我。

我可不信單獨挑出一種工具後，從此就只用那種工具。精通一種工具有助於精通其他種。當你可以用其他工具表現簡單的光影，肯定更容易畫出一幅好的蘸水筆素描。素描類的色調工具全都有助於繪畫。但要認清事實，所有東西都是一體的，藉由實驗與練習，你可以運用任何工具媒介表達。這將擴展你對圖畫的視野，不但可以讓你走得更長久，還讓你在工作中有無限的滿足。

如果用上原則，這樣的靈活多變其實沒有表面上看來那麼令人驚奇。將同一種題材在各種媒材間轉換，其實相當刺激。初步準備工作往往是用一種工具完成，但基本原理都是類似的，接著再轉移到另外一種工具，就不用多花心思。

研究其他人以各種工具創作的作品，甚至是模仿（當然只是為了練習）也無傷大雅，只要你覺得可以學到東西。但根據生活創作的東西就是你自己的，而我相信那是至今最理想的方案。如此你就是從一開始就在發展自己的方法，而這也許是最具特色與原創性的東西。

以炭筆為色調工具

俄羅斯炭筆畫於 Strathmore Bristol 紙板。在整個區域鋪上淺色調，以碎布摩擦。塗上大片的灰色與深色。以軟橡皮擦挑出光亮。炭筆是線條工具也是色調工具。若是有些線條特質能結合色調，效果最好。如果素描摩擦過度，會呈現類似照片的感覺，應該避免。要畫得像「色調素描」。

炭筆與粉筆繪於灰色紙張

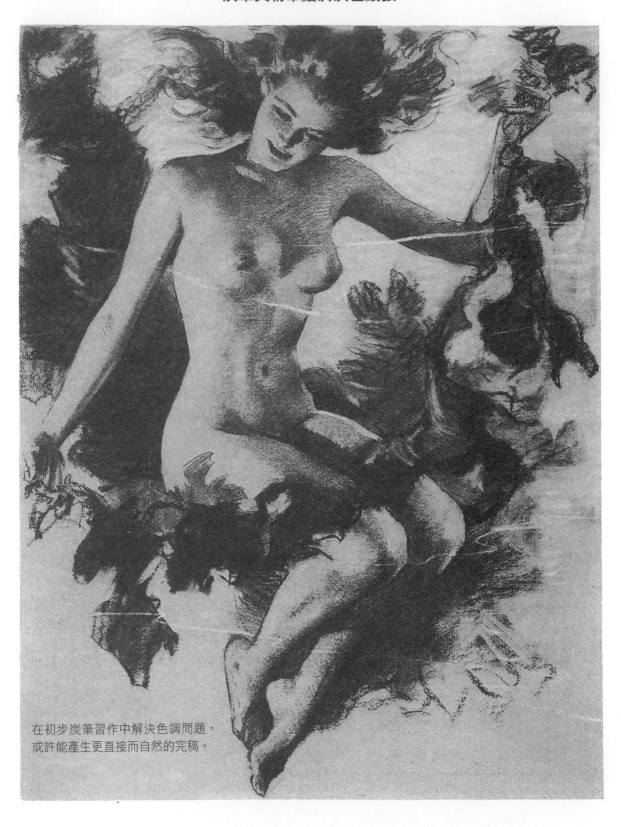

在初步炭筆習作中解決色調問題，
或許能產生更直接而自然的完稿。

灰色紙張與其他工具

這種組合對規畫草圖、速寫,及構圖來說快又有效。下方是上圖速寫的鉛筆人物塑造。

Line — "Your beauty is the handiwork of Satan"

炭精筆為色調工具（平滑厚紙，smooth bristol）

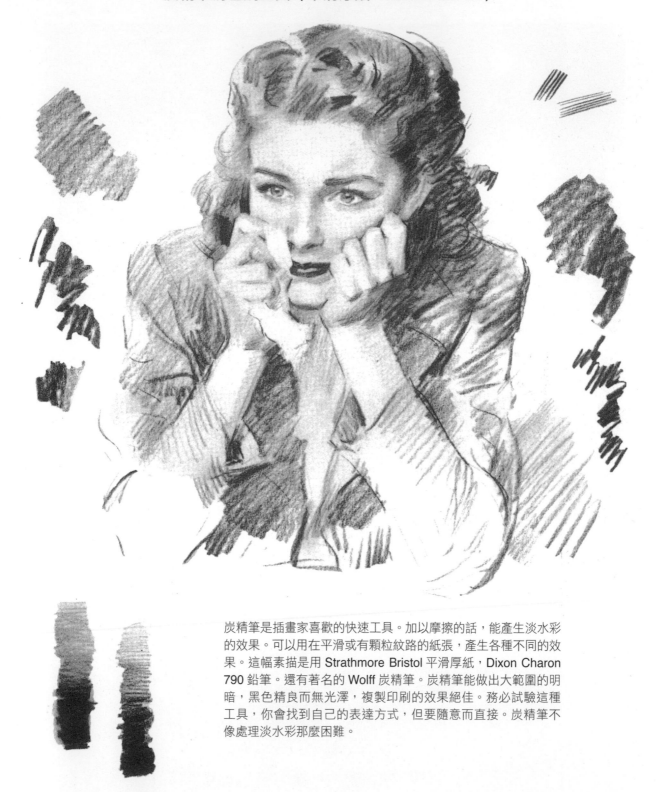

炭精筆是插畫家喜歡的快速工具。加以摩擦的話，能產生淡水彩的效果。可以用在平滑或有顆粒紋路的紙張，產生各種不同的效果。這幅素描是用 Strathmore Bristol 平滑厚紙，Dixon Charon 790 鉛筆。還有著名的 Wolff 炭精筆。炭精筆能做出大範圍的明暗，黑色精良而無光澤，複製印刷的效果絕佳。務必試驗這種工具，你會找到自己的表達方式，但要隨意而直接。炭精筆不像處理淡水彩那麼困難。

炭精筆畫於一般厚紙

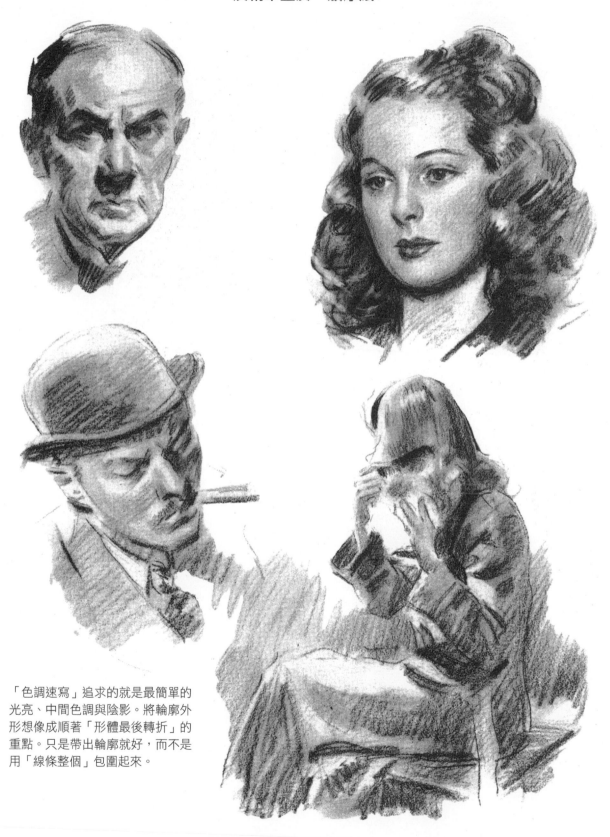

「色調速寫」追求的就是最簡單的
光亮、中間色調與陰影。將輪廓外
形想像成順著「形體最後轉折」的
重點。只是帶出輪廓就好，而不是
用「線條整個」包圍起來。

炭精筆於插畫紙板（illustration board）

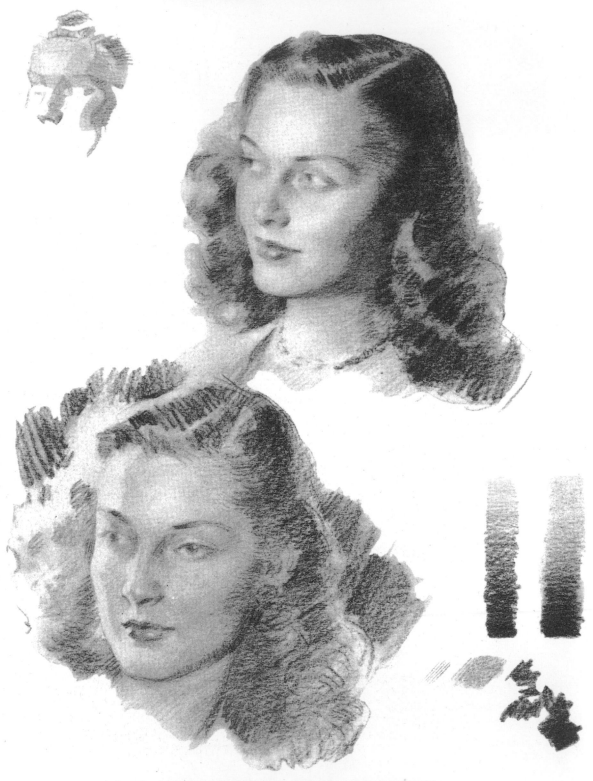

追求形體，銳利清楚的細節要克制，你會發現沒有那些細節更好。

乾筆與淡水彩

淡水彩是最適合複製的工具之一

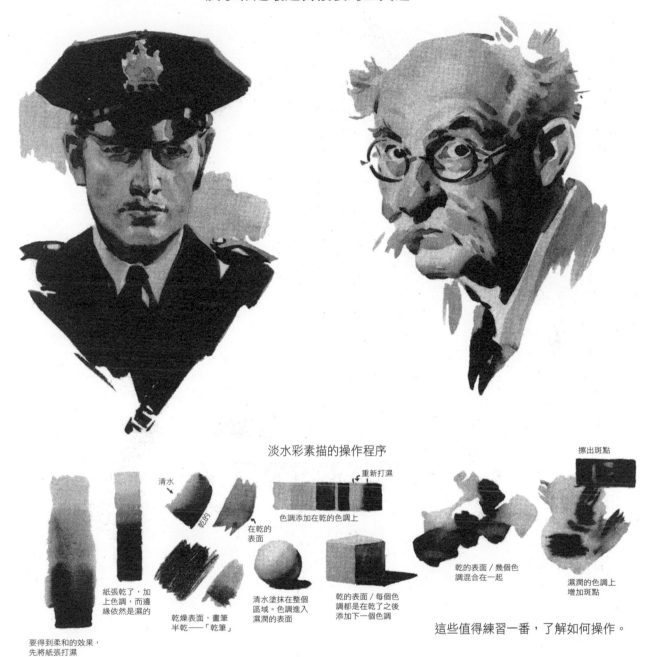

淡水彩素描的操作程序

擦出斑點

清水

乾的

在乾的
表面

重新打濕

色調添加在乾的色調上

紙張乾了，加
上色調，而邊
緣依然是濕的

乾燥表面，畫筆
半乾——「乾筆」

清水塗抹在整個
區域。色調進入
濕潤的表面

乾的表面/每個色
調都是在乾了之後
添加下一個色調

乾的表面/幾個色
調混合在一起

濕潤的色調上
增加斑點

要得到柔和的效果，
先將紙張打濕

這些值得練習一番，了解如何操作。

淡水彩素描

淡水彩素描是最自然又直接的工具，因此也是最困難的。跟其他所有工具一樣，淡水彩素描也是根據「形體原理」：色調，塊面，以及邊緣。上圖說明如何製造出各種不同的效果，如果仔細研究這些畫，就能發現用上哪些效果。仔細研究自己的題材。柔和的造形或邊緣是在濕潤的表面上製造出來的。銳利的邊緣（上圖的立方體）則是在乾的表面。「下筆在濕的地方是柔和的效果，下筆在乾的地方則是乾脆俐落。」有些變化可以靠著用海綿擦拭，或用畫筆沾清水沾染擦去。「一個塊面一層顏色」是理想的做法。不要用點的。淡水彩應該盡可能不受拘束、大筆揮灑且直接。

以不透明水彩為色調工具

以黑白油彩薄塗

美國插畫之父霍華德・派爾的方法通論

我非常幸運能夠將霍華德・派爾使用的方法通論,以他告訴自己學生的原話告訴你。他的通論被複印抄寫之後,由一代代的畫家流傳下來。我必須坦承,這些已經輾轉經過許多手,所以無從驗證是否完全真實,但大致上就是派爾本人寫下來的樣子。我的版本是大約二十年前拿到的,現在想不起來是誰給我的了。

由於派爾被尊為「美國插畫之父」,所以我相信,為了這一門技藝,應該要永遠留存記錄下來。其他仍存在的副本現在即使有,大概也很少了。我深感幸運可以傳下他說的話,而且我保證,你能夠看到也同樣幸運。

基本說明:有關色彩與形體

光線──所有自然界的物體都因為有陽光照耀其上而為視覺所見。結果就是因此讓我們看到了自然界各種物體的色彩與質地。由此看來,或許可以說色彩和質地是光的屬性,並非陰影的屬性。因為陰影是深沉黑暗,而在黑暗之中既沒有形體也沒有色彩。因此,形體與色彩確實屬於光。

陰影──由於受到太陽照射的物體多少是不透光的,所以當太陽的光線被該物體遮擋,產生的陰影差不多是黑色且不透光,只由從周邊物體反射的光線照亮。藉由陰影,自然界的所有物體有了形體或形狀,因為若是沒有陰影,所有東西都是一片平坦刺眼的光、色彩和質地;但若有陰影顯露,物體就有了形體和形狀。如果一個物體的邊緣圓潤,陰影的邊緣也會柔和;如果物體的邊緣銳利,陰影相應也是尖銳的。所以說,藉著陰影的柔和或尖銳,就可彰顯該實質物體的圓潤或銳利。由此推論,陰影的職責就是要產生形體與形狀,而它本身並未擁有表達色彩或質地等感覺的力量。

我嘗試表達這兩個事實,是因為它們是所有繪圖的基礎:相對應地模仿光亮與陰暗的區別,也就清楚模仿了大自然的影像。因此所有藝術課程的功用,應該是教導學生分析並區分光亮與陰暗,但不是從技法上,而是從精神層面。學生在初期最需要的,並非一套武斷的規則以及模仿物體形狀的方法;學生需要的是教導他們分析光影的習慣,並照著描繪表現。

簡潔的祕訣：中間色調

能產生質地與色彩感覺的中間色調，應該屬於光亮的領域，而且應該處理得比表面上更明亮。另一方面，能產生形體感覺的中間色調，應該屬於陰影的領域，而且應該處理得比表面上更陰暗。這是藝術中簡潔的祕訣，光影順序大致可以如下表示：

- 光亮（亦即質地、特質、色彩）：強光 — 弱光 — 中間色調
- 陰影（亦即形體與體積）：中間色調 — 反光 — 陰影

正如我說的，這就是技藝的基礎。而在學生能夠完全靠自己的洞察力區分光與影兩種特質之前，不應該跨出基礎指導的範圍——無論他的作品有多熟練、多「迷人」。而且在指導進行當中，應該持續鼓勵、肯定學生所做的並非只是沉悶的苦差事，而是必要的過程，藉此方能表現沉睡在他想像力當中的奇思妙想。

在這方面來找我的學生，一直都對光與影這兩項特質非常困惑，而他們總是固執地誇大中間色調，需要花上好幾年教他們分析和簡化，若沒有分析和簡化的能力，是不可能創造真正完美的藝術作品。因為區分光影是大自然法則的基本原理，而在這變成思考習慣之前，是無法創造出自然無雕飾的藝術作品的。

建議將這些段落反覆再三地研讀，得出自己的心得。雖然時間久了自然就能領會明白，而我藉由實驗，發現要花上相當可觀的一段時間，才會讓人牢記並應用在實際操作。這一點並非有多不尋常，派爾自己的陳述中也證明，「往往需要花上幾年」才能完全理解。由於這套理論博大精深，而大多數學生在實際運用上缺乏經驗，所以我冒昧做進一步的說明，倘若我的詮釋因為理解不足而有缺失，在此表達歉意與保留。

評析霍華德‧派爾的方法論

霍華德‧派爾已經過世，身後卻留下了這筆寶藏。對於美國插畫有著深遠的影響。如果在今日的年輕畫家看來，插畫呈現不同的趨勢，我們也要知道，那些差異不在於他給我們的基本概念有任何變化。他觀察並記錄下來給我們的東西，毫無疑問是基本事實，也的確是建立優秀畫作的不二法門。時間不能抹去這些基本事實，正如

時間不能抹去自然法則，因為它們完全相同。如果他的作品跟當前趨勢有任何明顯差異，差異存在於概念或表現的變化，而非實際運用知識有變化。在我們這個年代，單一頭像襯著白色或有色的平面背景，或許就能視為插畫，但確切來說只是求效益的捷徑；付出極大心力、偉大的構想與實行、個人努力的特徵，幾乎付之闕如。

當構圖、色調，以及圖案、光線、色彩和質地等較細緻的特質從插畫中刪除，就沒有剩下太多可以充分表現的餘地。我不相信沒有這些，插畫還能有很多發展、進步，或改善。那些有能力以出色的色調、色彩以及圖樣表達真實的插畫家，一定也會受人追捧，並超越毫無生氣的相機模仿者，或只會模仿同儕作品的人。我們對霍華德・派爾的興趣，並非只是為了他的名氣或個人偉大成就，還有他代表的那些重要東西。純粹就繪畫技藝來說，對人物刻畫的敏銳洞察，對劇情的判斷，情緒的詮釋，能將人物放進富含意義且令人信服的環境，我們必須承認，現今無人能出其右。這些特質無一是棄之仍可無損這門技藝的，就像一片精煉金屬不可能省略基本原料一樣。

缺乏空間，創作時間的壓力，需要令人驚奇、與眾不同並產生衝擊的效果，在在都有影響。引進袖珍照相機和感光度更高的底片，使得相機有更多施展空間，這也有一定的影響。但我們的作品並沒有比他的好，甚至比不上他的作品。這些變化並未稍減他那些原理的有效性，或是對畫家的價值。事實上，當今好的插畫正是他的原理新瓶裝舊酒。

霍華德・派爾相當善於分析，輕易就能抓住事實，所以他記錄下來的理論或許在他看來根本再明白不過。但我發現在大多數的情況下，實際操作時很難掌握其宏大精深，甚至很難指望以他提及的理解去看待任何事。我承認在個人修煉的不同階段大概讀過一百次，每一次似乎都在實際應用時隱約有些新的體會。或許你領悟的速度會比我快。如果沒有，我在此就他完整的意圖及意義，提供自己的指引意見。我的詮釋當然可供辯論，我也強烈建議，如果你認為不正確，那就提出自己的詮釋。或者，你可能會質疑究竟是否需要另做詮釋。但經過與學生相處，我知道在有經驗背景的導師看來似乎顯而易見的事實，對學生來說不見得如此。事實上，學生可能以為自己理解了，但是他的成績卻證明不然。領悟真理源自於實際應用，而非聞道之日。而這也加強了在應用中自我發現的價值意義。

他的論述開宗明義就聲明，所有事物皆因有陽光照耀才能讓人看見。這並非字面上

的意義，因為即使在陰天，也有陽光穿透雲層照射，但效果截然不同於燦亮的烈陽。由於這是光線不同的特性，光影的處理相對也各有特色。他的這些說法我們必須加以分析。此外，他假設我們都聰明到能推理出，任何光線會在形體上產生造形效果，無論光線是來自太陽、蠟燭，或是現代的燈泡。他是從大方向說明一個重大事實，而我們必須歸因於光線的各種不同特質，而不是對他的說法表示異議。

在接下來的段落，他指出色彩與質地不在陰影的屬性之中。單從字面上了解，意思是指所有陰影都缺乏色彩和質地。於是所有陰影都應該是中性灰或黑，而且完全平板單一。為了證明他所指的並非字面上的意思，他提到了反射光，並承認光有色彩與質地的屬性。因此，反射光可以將色彩與質地投射到陰影之中。我認為他要我們清楚認識的，是色彩與質地在光線之中最為鮮明，而那些特質在進入陰影時會降低或變成次要，因為陰影的主要作用並非傳達色彩或質地的感覺，而是主要在明確界定形體。所以我的論點「色彩的強度在陰影中會減弱」，也獲得霍華德・派爾的理論支持，這應該能說服讀者。在強度減弱下，原本的色彩顯然就在陰影之中。一件紅色的洋裝無論是在光亮或陰影之中都是紅的，但在光線下的確是更鮮明的紅。同樣，陰影的顏色也可能受到反射光的顏色影響，例子有天空藍。霍華德・派爾在他的作品中並未質疑這一點，而他也要求我們做類似的分析。

既然色彩與表面質地在視覺中的特質，會受到各種光線的本質與顏色影響，由此可知光與影皆取決於光線與反射光，外加它們的顏色對原本色彩的影響，造成我們筆下詮釋的圖畫色彩。傍晚時黃色或橙色陽光，在同一片景色表現出來的色彩樣貌，勢必迥異於中午或陰天時的色彩。在那道光之內的所有東西，都會在原本的色彩之外沾染光線的色彩。大地在陰天時是中性的灰，而在那樣的光線下可能就成了橘紅色。山丘與樹葉會變成金黃色，隱現在深紫色的陰影中，稍早一些則是藍綠色襯著藍色陰影。我相信派爾希望我們分析題材的這些事實，並堅持我們發現的事實。我敢說，他會鼓勵我們去表現光線之中與事實相符的色彩純度，也希望我們將色彩放在應有的光線之中。我同樣肯定，他要我們觀察呈現在我們眼前的陰影，並與我們看見的色彩一致。沒有什麼比缺乏眼光又盲從公式慣例，更能削弱我們的努力成果。我會對所有學生說：如果無法看出一套公式的背後的意義，不是你還沒有準備好，就是那套公式對你來說沒有價值。因為比起其他因素，洞察力與詮釋最能決定你在藝術上的地位。你在最初做的事，並不能確定你的主張究竟是對還是錯。你之後的發展及見解才能決定。仔細留意所有指導並給予充分的試驗，這是好事。把握每個考驗

洞察力的機會，明白你無法在任何問題一出現就找到解決辦法，這也是好事。你不能毫不嘗試就責怪教導指引。

派爾告訴我們，中間色調屬於光亮，應該畫得比我們看到的淺淡一些，而在陰影中的則要畫得深濃一些。這點完全正確。要知道，比起真正的光，我們能用的明暗範圍有限，我們知道不可能完全記下大自然中從光到暗的範圍。為了作畫，有必要盡量保持大片完整的光與影或光影對比，並維持簡單的塊狀關係。否則可能就失落在短絀不足的明暗範圍了。題材很容易因為缺乏對比反差而「失色」，或者因為光影的明暗度太接近而變得混濁模糊。派爾說，如果我們無視於大自然的真實，就別指望畫作能畫出真實的樣貌。經驗讓我們相信他說的對。如果你不相信，自己試試看。光與影的整體關係遠比明暗的樣貌更加真實，也更加重要，因為描繪精準的明暗會剝奪光的感覺。假設我們比較曝光不足與曝光適度的底片沖印出來的照片。曝光不足這一組裡，光亮的明暗度在黑白色階中不夠明亮，陰暗處也不夠低沉；呈現的效果是死氣沉沉而無趣。因此是缺乏光與影的適當對比。他提出的論點只有一點我始終無法完全同意。就是陰影或多或少是不透光的，不在飽滿的光線下，只有反射光照射。我認為事實正好相反。光是不透明，而陰影是透明的。

我的論點是，光線下的任何東西都會阻擋光，並將光朝你反射。光唯一透明的情況是在能穿透物質的時候，例如水或其他液體、玻璃或其他透明物質。我們無法透視或看穿不透明物體上的光；我們的視覺就停在有光照射的表面，並就此停留。陰影的情況則正好相反。我們可以看穿陰影。陰影其實就在塊面的前方，因形體轉折而投射或者光的某種效果。光與影是彼此的完美平衡，無論你怎麼看。但是表面不清晰以及形體深藏其中，雖然能造成神祕及黑暗的錯覺，卻仍是題材中僅有的透明區域。我真希望霍華德·派爾能對我們說明這一點！我無法相信派爾在自己的作品中，明明展現了對處理陰影透明性的精通熟練，卻要我們將「多少是不透光」詮釋為透明性可以完全省略。派爾並非說絕對「不透光」，所以至少留下了可能性。

研究霍華德·派爾作品的機會有限，因為愈來愈難找到了。大部分的原作都被私人買進，甚至連複製品也被購買為私人典藏。讀者或許沒有機會親自看到，我也認為不可能取得原作或底片放在這本書裡，因此我製作了一頁色調草圖，讓讀者一窺派爾在色調布局的過人之處。也許這些就夠了。很抱歉我模仿了他的作品，雖然只是草圖。

派爾部分畫作的色調速寫

▋色調與色彩之關係

在放下色調的主題並進入色彩之前,還有幾個重點要思考。首先就是色調與色彩的關係。如果從黑白的明暗色階思考,然後試著想像色彩以同樣的方法排列,從我們所能表現的明亮,再到幾乎全黑的深暗,就能了解「明暗」(value)的意義,或者有時也稱之為色彩的「色調值」(tone value)。稍後我會試著示範說明究竟每種色彩如何成為完整的色階。眼前,暫且就說那不光是挑出一種顏色,再用白色使之變淡了。色彩從明暗刻度的中間開始,飽和度最高,加以稀釋就變得淺淡,和「調色劑」(toner)混合而與整個配色產生關係。而要將色彩加深,我們同樣從中階開始,加上黑色、互補色(complement),或者另外一些混色,以降低明暗度。這正是為何漂亮的顏色沒有理想的黑和白那麼容易。如果淺藍色的洋裝真的在光亮中就是藍與白的混合,在陰影中是純粹的深藍,色彩就簡單了。但我們發現事實並非如此:淺藍洋裝在陰影中也是淺藍洋裝,透過某種手法將明度降低並不會破壞原始顏色的「屬性」(identity)——就是不會讓洋裝看起來像是由兩種色度的藍色組成的。

除非我們能像用黑白那樣,以色彩真實表現形體的色調,否則無法堅持遵守形體原理。舉例來說,肌肉在陰影中跟在光線下是同樣的。所以我們不能將光線照耀下的肌肉畫成粉紅色,陰影中卻畫成橘色。如果陰影以溫暖的光線照亮,那又是另外一回事,因為這時候題材中的所有陰影都照亮了。依據作畫的情況不同,陰影可能比光亮更暖或更冷。我企圖說明的重點是,我們不可能將色彩套進一定如何如何的公式。如果要達到理想的效果,每一種色彩都有一套必須遵守的光線、色彩,以及反射色條件。戶外的顏色因為影響因素不同而有異,例如天空以及太陽,兩者都是色彩的來源,對題材的影響也與在室內冷光或人造光下的外觀大不相同。

因此,色彩並不是什麼水壺或水池裡面的東西就用白色打亮,如同我們在黑白畫的處理方式。如果我們不能畫出黑白習作畫,並從明暗的觀點畫出好作品,肯定也不可能只因為有顏色,就畫出更好的彩色畫。缺乏前述的認知,正是現在雜誌上為何充斥著俗不可耐又廉價的彩色畫作。這必須歸咎於畫家,他們是錯誤的真正來源。大部分拙劣的效果源自於畫家對真正的色彩基本真理毫無概念而「捏造」色彩。

形體原理建立在明暗之上,沒有明暗,什麼也做不到,即使彩色畫亦然。根據黑白照片畫彩色繪畫時,照片中的基本明暗也必須轉移到色彩之中。我並不是說相機在

明暗上完全準確，也不是說照片中的陰影是黑色的，我們的陰影也要畫成黑色的。正好相反，我們可以稍加調整，修正那些陰影中一成不變的黑暗，投入反射光或「暗面輔助光」，讓它們擺脫一片漆黑。照片若是在戶外拍攝，明暗則相當真實且光線也是應有的樣子——當然是在曝光與沖印皆恰當的情況。如果你已經有先入為主的看法，認為光線下的肌肉應該如何如何，而陰影又是其他組合，立刻全忘掉吧。肌肉幾乎是調色盤上的任何顏色都可用，只要明暗正確而且色彩與周遭環境一致即可。

世上學習明暗以及色彩最理想的方法，就是師法生活。如果是以生活為本畫黑白畫，自然是將眼前自然的色彩轉換成黑白明暗。你會發現只要專心研究，成果比底片和感光紙更好。一定要留意光亮中最亮的地方，對比光亮中最暗的地方，而不是與陰影比較。之後在陰影中尋找最亮的地方，並與陰影中最暗的地方做比較。以這種方法考慮兩組明暗，光亮組相對於陰影組。兩組不可太過「重疊」，導致混淆而消失不見，變成兩邊皆不是。光亮組必須合在一起成為一整組，而陰影組也應該「降低」得夠多，才能看似也成為一個整體。

▌ 形體就是色調的真實情況

形體的每個部分都應該能立刻判斷屬於哪一組。一定要將中間色調視為光亮的一部分。我的意思是指，介於最明亮的亮面與陰影邊緣之間的塊面。如果這些中間色調太暗了，就無法讓整幅圖的所有光亮形成一組，與陰影的整體效果對照。陰影也一樣。如果陰影中的反射光處理得太亮，整幅圖也同樣會變得混亂，失去了整體性和光彩，因為陰影的整體效果必須比光亮的整體效果低調，或者更暗。要注意的是，我並不是說陰影的明暗不能比光亮中其他東西的明度明亮。舉例來說，肌肉在陰影中可能比光亮中的深色西裝明亮（但不多）。但是在陰影中襯著肌肉的深色西裝又幾乎是黑的了。在作畫時，物體彼此之間的關係始終相同，無論是在光亮還是陰影中。這樣的關係在所有情況下都必須維持不變。

為了清楚說明這一點，假設你在木板上放了一張正方形的白紙。旁邊放上低兩個色調的灰紙，第三張紙又比第二張低兩個色調。現在將木板放在任何光線下，或者轉到陰影中，但不能改變這三個正方形的基本關係。這就是物體彼此關係代表的意思。現在假設這三個正方形是明暗關係相同的三個立方體。這時你就必須將該關係分為光亮、中間色調，以及陰影，因為要處裡的是立方形狀。所有位於光亮的側面還是

有兩個色調的差別，中間色調的側面彼此也保持兩個色調的分別，而每個立方體的陰影也都有兩個色調的差別。這種關係就設定為前述的亮度關係。

完成優秀作品的最大障礙，在於這些關係缺乏一致性。如果根據真實生活作畫，就會漸漸看到明暗的實際情況。不過照片在這方面可能很不幸地混淆在一起，特別是那些存在五、六種光源的照片。除了單一光源，這些立方體可能變成任何一種明暗，而且關係全部混淆在一起。同樣地，圖片中的頭像和衣服以及其他任何東西也一樣。

我們大概可以確定，明暗的關係在自然光源下比其他光源更為正確。我們大概也可以確定，如果畫出物體之間的自然明暗關係，就能產生較理想的畫作。

因此在放下黑白習作之前（其實，你永遠也不可能放下），要盡量了解形體就是色調的真實情況，別無其他。理想的色彩也是色調的真實情況，而不是顏料的鮮豔明亮。彩色畫中有太多方法可以「粉飾」（slick over）缺點，所以通常缺點都不明顯。設定好靜物。畫一幅小的黑白習作畫。然後試著畫彩色畫。這樣比我用任何語言更能清楚了解我在說什麼。你或許自認為擅長色彩，也精於明暗關係，但是當你真正開始觀看這些東西在大自然中的樣子，就會發現自己的作品中有許多錯誤。我們都是這樣。正確的明暗可以讓一幅畫有「存在的特質」。

▍準備作品集

我嘗試著提出各種色調工具，以及各種工具產生的不同效果。不過，我的這些方法還是有局限，正如你的方法也會有局限。如果你真的下工夫盡量多嘗試，就會發現在其中一種工具花的工夫，確實對你使用另外一種工具有幫助。到最後，你會發現自己是用任何工具在做同樣的事——也就是你會投入所有你對明暗、素描，以及其他特質的理解。你的作品將呈現完全屬於自己的獨特性，無論是什麼樣的工具都明顯可見。

以蘸水筆作畫的人才也有空間，而且我相當肯定這種工具正強勢回歸。好的炭筆作品或炭精筆作品遠遠還不夠多。真正出色的黑白淡水彩插畫家也只是少數。黑白油畫向來實用也令人嚮往。也許你可以用不同工具的組合，產生與眾不同的新效果。

我想持續向本書所有讀者反覆強調的一點：沒有什麼插畫應該怎麼畫的特殊方法。偶爾會有藝術總監抽出一張別人的作品，對你說，「看，就是這樣。」等到東西全都完成也審核過了，大可以非常輕鬆地說，「就照那樣做！」但如果你做出一個受喜愛的作品，也會有人跟下一個人要求按照你的方式做。我再重複一次：沒有比你最拿手的方法更好的辦法，那必然會成為你的方法，帶有你的品味與工作能力。

準備作品時，不要拿其他畫家的圖片當範本。只要不是拿來兜售，根據照片製作作品並沒有什麼錯。雜誌裡充滿了可做這種用途的材料。但最好是自己拍照，或用自己的模特兒，根據這些畫出作品。如果觀察大自然，你做的當然都可說是你自己的東西，而這是最理想的辦法。

幾張出色的作品比一大堆平庸的作品更能留下好印象。盡量不要有兩張非常類似的作品。兩、三種不同類型的頭像就夠了。這些就能證明你的能耐。嬰兒與孩童向來都能畫成好作品。大多數的藝術總監都不容易找到畫得好這些的畫家。不要畫巨幅的作品，大包裹還要藝術總監花時間打開。帶著個卷宗夾，一解開就能輕鬆開展，不要畫在容易發出聲響的牛皮紙上，還胡亂塞滿人家的地方，那很討人厭。如果帶的是畫布，要裝上輕便俐落的畫框。再用一張瓦楞紙板包裹起來就更好了。

至於題材，盡量了解潛在客戶最可能用到什麼。學校裡的作業除非可用在客戶的例行需求，否則無法引起客戶的興趣，特別是寫生。不要拿小幅的細緻鉛筆素描當作品。鉛筆素描除非可用於複製印刷（意指有好看的黑色，不會太有光澤），否則並不討好。不過，鉛筆素描當成版面配置或構圖呈交，或是草圖及速寫，卻是極為理想。只是若想令客戶留下印象，要用大而厚重的濃墨鉛筆。作品應該看似不費吹灰之力快速完成的。

如果你用的是要摩擦的工具，要確定加以固定，或是在上面覆蓋一層紙。素描作品要加墊保護，並盡量保持整齊乾淨。每份作品背後要附上你的姓名和住址，萬一藝術總監想留下或是要退件，都能順利找到你。我曾見過有個人就因為藝術總監忘了究竟是誰的作品也無從查起，導致這個人丟了一次工作機會。別指望藝術總監記得名字，別的事就夠他忙了。

市場需求最多的是出色的女子畫像。以人物為題材也不錯。如果想爭取方正或構圖性

的題材，那就納入一些這類作品。如果覺得自己這些畫得不好，就堅持用頭像、人體，以及暈映畫。要是對靜物有興趣，畫些食物或是包裝起來的東西——看起來像在推銷產品，而非只是一瓶花、水果，或幾本書和眼鏡。

理想的程序做法是挑選一樣在做廣告宣傳的真正產品，做出自己的廣告插畫版本。你可以將整個廣告當成草圖，用上正確的品牌名稱或商標。這在藝術總監看來就有商業味道。

▌你的作品就是你的推銷員

本書稍後將探討如何為各種插畫領域做準備。如果你還沒有進入這個領域，我建議先看完這本書，不要太迫不及待直接動手。

我一直相信，當你進入商業類型的一定階段，應該會時時留意下一個階段。也許你已經受人雇用。要持續做出愈來愈好的作品，無論你從事的是哪一類。那些遲早能派上用場，說不定能讓你的雇主知道，你在例行工作之外還會做什麼，推動你在現有的環境往上。如果你想當個插畫家，可以在空閒時間一直努力，去進修，拿工具材料實驗，盡你所能練習。如果機會敲門時，你有不錯的作品可展示，很快就能扶搖直上。如果還沒有多花那些力氣，人家就不會認為你準備好迎接例行事務之外的工作。許多人停滯在庸庸碌碌的工作，是因為他們很少真正做什麼超越自己，甚至什麼都不做。你的作品就是推銷員。如果在一個地方被人拒絕，六個月後帶上新的作品再登門。

如果四處展示作品，卻發現在最初幾個地方沒有引起太多讚賞，最好放棄那些作品，做些新的出來。佳作受歡迎，劣作不受歡迎，幾乎所有地方都一樣。不要一直展示那些已經被幾個藝術買家代理人坦言拙劣的作品。

入選靠的主要是能夠適應調整。假使你有能力，那就是根據目標調整能力。這一點對你要兜售的一切都適用。我可以確定，大部分年輕畫家若真的考慮過這個問題，會成為更優秀的推銷員。如果你打算向一個人推銷一套衣服，就不能帶著冰箱。但我看過興致勃勃的年輕畫家，拿著「滿園的三色菫」或同樣不恰當的主題，到處給所有重要的藝術總監看。掛曆、時尚畫作、海報、劇情插畫、美女、食物與靜物、兒童，幾乎任何你想做的題材都有發揮空間。但要適合恰當。一幅好的作品究竟是對是錯，

會因為展示的場合不同而異。但拙劣的作品無論在哪裡展示，絕對不會變成好的。盡量不要畫得太小。作品既要令人留下印象，也要方便攜帶。頭像太小沒什麼吸引力。作品要做成最後複製尺寸的大約一‧五至二倍。不要用全開紙也不要明信片大小。畫在好的材質上，優質的厚紙或插畫紙板皆可，千萬別畫在易皺的薄紙，除非是用於版面配置及速寫。也可以畫在銅版紙上，才不會透明而透出另外一張畫作。

有時候年輕畫家會問，姓名與事業起步有沒有關系。通常畫家不需要擔心自己的姓氏。如果你的姓名正好很難記住，例如阿道爾弗斯‧霍肯史匹勒（Adolphus Hockenspieler），就換一個大家比較容易記的。也許只用其中一部分，像是「道弗‧霍克」（Dolph Hocker）。許多畫家基於這個理由只用單一名字，通常選擇用姓氏。

必須謹記的一點是，在你找上藝術總監時，竭盡你所能為對方將事情簡化，不管題材的選擇、你的作品、態度、面談，甚至還有名字。最重要的是，不要「吹噓」自己的作品或能力。對方白己會判斷。你不需要推銷自己的優點，它們會自我推銷。

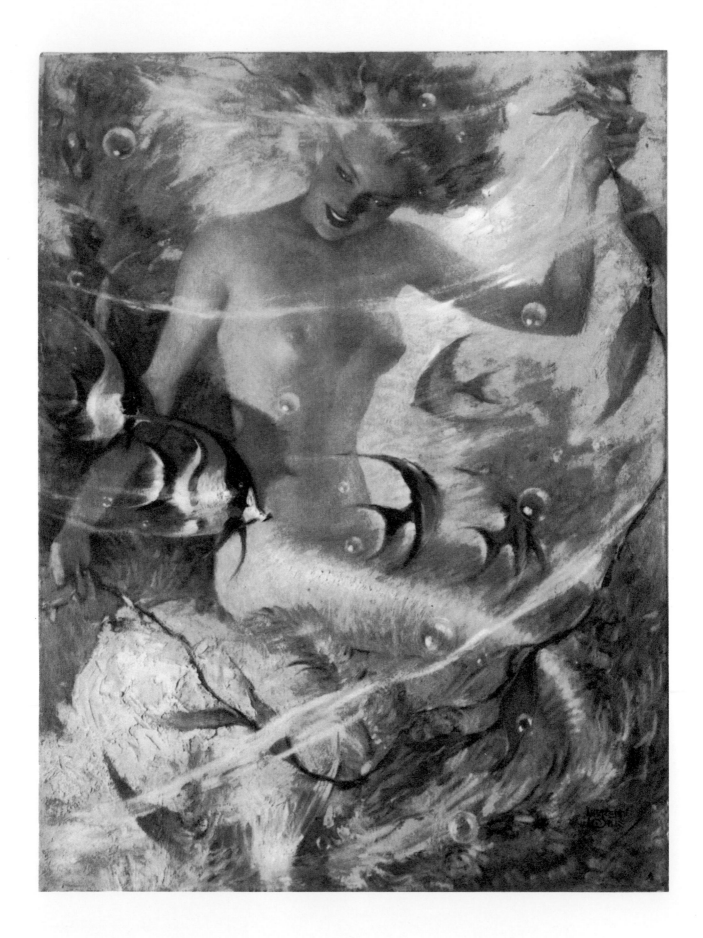

PART 3　色彩

我相信有必要拿出一套新的方法應對色彩的問題。根據我的經驗，發現色彩常常被當成獨立的問題處理，有如某種特別的技法。就學生而言，色彩的困難之處，在於將理論轉移到日常生活與身邊的事物，並實際運用。我們知道，所有作畫方法都要考慮到色調、光與陰影等基本事實。如果色彩也同樣受到控制色調、光，以及陰影的大自然法則支配，那麼要讓彩色畫真正有價值，就必須納入這些原則。事實上，

處理色彩卻撇開色彩與光影的關係，以及空氣和反射色的影響，是讓我們懸在半空中，因為這些因素會左右我們落在圖畫的每一種顏色。色彩深受光的自然法則以及周遭因素影響，所以不能將色彩視為獨立的一門科學、性質，和品味。研究色彩必須跟其他藝術基本原則緊密結合。那是色調值與設計圖樣的一部分，與它們分不開。所以說，色彩絕對是形體原理的一部分。

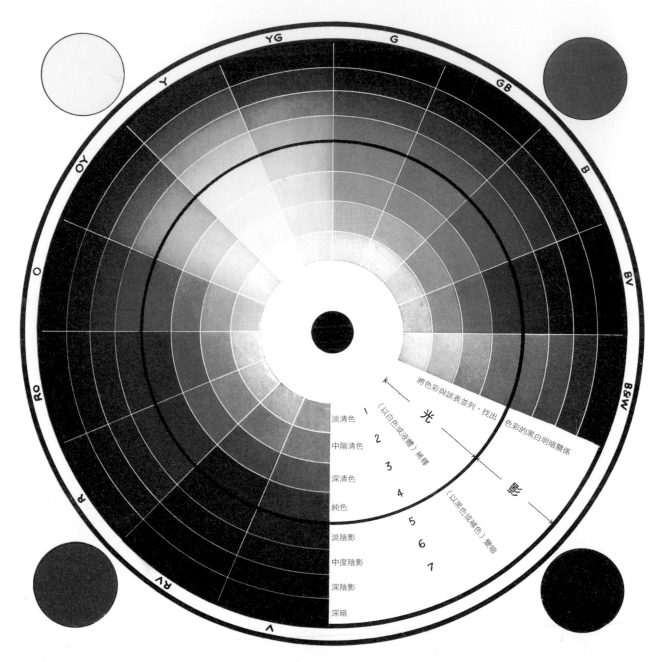

色譜，與光影的相對關係

以標準四色印刷（four-color process printing）為根據

在中性光下，色彩的明暗從最淺淡的光到最深濃的暗。可視為「固有色」。

▌色彩的基本觀念

以我們的審美觀來說，某種顏色也許是漂亮的，但是放在圖畫中可能就差勁無比。以繪畫來說，顏色之所以漂亮，只因為該顏色與其他顏色的關係，而這種關係必須加以理解。因此，從一般色表（color chart）中挑出一種顏色沒有什麼實用價值，因為很有可能完全不相關，而且用在繪畫是錯誤的。

顏色有很多色相與色度可選擇，但在一開始對我們沒有太多實際價值。我們必須先了解，所有可能需要的顏色都是以三原色為基礎：紅色，黃色，及藍色。我們從這些顏色最純粹的狀態開始。

給這些顏色添加白色而變亮並產生清色（tint color），添加黑色或其他混合劑而將純色變暗並產生暗色（dark color）。藉由交互混合紅色、黃色，及藍色，再加上黑色與白色，就能創造出幾乎所有想像得到的顏色，在圖畫中和諧共處。基本上，就是用紅色、黃色與藍色製造出我們下筆用的所有顏色，甚至是大地色、焦赭色、黃赭色，以及赭色系。

現在就來看看這三原色加上黑與白的可能性。一定要知道，在彩色印刷中，我們用的白色是用白紙代替，把較強烈的基本色變成白紙上較微弱的斑點，是印刷廠以四色印刷達成清色的唯一辦法。所以我們畫的清色可能無法完全精準地複製，因為我們用白色減弱顏色強度的程度，可能超過白紙與純色的混合。以水彩來說，因為沒有用到白色，複製印刷的成果就比較精確。

紅、黃、藍三原色雙雙混合，會產生綠色、紫色，及橙色這些二次色（secondary colors）。這些加上三原色，就得出色譜上六個飽和度最高的顏色。它們依序排成圓圈。接著各自與相鄰的顏色混合，又得到六個顏色，稱為三次色（tertiary colors）。分別為紅橙、黃橙、黃綠、藍綠、藍紫，及紅紫。現在我們有了十二種強度最高也最鮮豔的顏色。加上黑色與白色，就有了完整的色彩以及色彩明度色階了。

從純色開始，我們可以添加白色，為這個純色製造出從最飽滿到最淺淡的一系列清色。從純色開始，添加黑色或是與補色混合，可以將顏色降到最深，這點稍後會再提及。

這是錯誤的顏色，自然光下陰影的顏色，不可能完全不包含原來的顏色。不過，所有陰影都可能受到其他反射色彩影響，與原來的顏色混合。

因此如上圖的立方體，藍光反射到陰影面會產生綠色。

沒有其他顏色影響的話，陰影就還是同樣的顏色（只是更深），但是強度會因為補色或灰色而降低。

▍所有色彩皆與周遭的影響因素相關

我們的方法與常見的做法不同。我們開始將顏色從最亮一路經過所有階段，來到最暗一階。這是學生真正需要的東西，但是就我所知，卻常常被徹底忽略。所以我們現在有了第一個定理：色彩先是與受照耀的光線強度相關，由此而呈現光亮或陰暗。比方有個女孩穿著黃色衣服。她可能是在亮光下，也可能是弱光。她可能人在陽光之中，也可能在陰影之中。因此我們用的色彩必須出自從亮到暗的色階，並適度考慮所有其他色彩的影響。衣服不單是黃色的，還是黃色漸層往上及往下的色調。如果她在陰影中，有天空的藍光為唯一的光源，我們不可能只用原始單純的黃色畫衣服。所以又有另外一個定理：色彩與周遭所有色彩影響相關。假設我們有個色彩位於暖光下。暖色系會變得更強烈，而在冷色系一方的顏色則會趨於中性。在冷光下，趨勢則正好相反。大自然用這三原色產生灰色，但是當比例不相等時，同樣的處理過程卻能產生許多其他顏色。將這些顏色與白色混合，就產生「柔和」的濁色。事實上，給這些調和色增加黑或白，幾乎就能產生所有想像得到的顏色。

挑選顏料的主要目的，在於亮度以及能否調和得偏暖或偏冷。由於三原色無法完美做到這一點，我們就從每種色彩採用「暖色與冷色」。如果顏色本身就是暖色，例如鎘紅（cadmium red）或朱紅（Vermilion），我們就知道和藍色混合不可能產生好看的紫色。因此，如果需要鮮豔的紫色，我們必須用冷色的紅，如茜草紅（alizarin crimson），加上冷色的藍如群青色（ultramarine blue）。題材內容一定要盡可能畫得鮮豔明亮，讓雕版工能盡量發揮。如果你給的是死板的顏色，他也愛莫能助。

▌色彩在光線下最為強烈

所有我們看到的顏色都是經由「當下情境」修正過的。暖光能讓暖色更為明亮鮮豔；但會減去冷色的亮度。缺乏光線會降低色調，明亮的光線則會提高色調。我們稱一個物體原本的顏色為固有色。只有在中性光下，才會保持固有色。我們必須將色表視為固有色或不受影響的色彩。影色（shadow colors）代表未受影響的陰影（即沒有其他顏色反射到其中的陰影）。在中性的北面自然光（north light）下，陰影會相當接近那些代表色，因為它們並未受到其他因素影響。148頁的這張表能在你處理題材時提供實用基礎。如果你打算根據黑白範本畫彩色畫，這張表大有助益。但在腦海深處要謹記下列這項真理：所有色彩在光線中都會成為反射色的來源，會將自身的顏色反射到較弱的光線中。就這一點，我們還要再做些補充：陰影中的所有顏色會成為其他反射色的接受者，並因此而產生變化。意思就是說，你必須考慮陰影區域的每一個塊面，以及是否會感染到其他東西的顏色。這不但讓圖畫中的組件看似更融為一體，還能在各個色塊之間產生和諧。於是我們又得到另外一個色彩的真理：當任兩個顏色有其中一者、或兩者皆含有對方的部分色彩時，就會顯得和諧。這也是為何整個色譜顯得協調和諧。

空氣對色彩也有影響。色彩在變模糊時，通常會偏向空氣的顏色。在「藍天」時，會變得冷一些。天色昏暗時，會變得灰暗些。在霧朦朧的天氣會變淡，最後消失在空氣之中。多雲時的顏色與晴天時大不相同。但無論環境如何，大自然都會將自身的部分空氣添加在所有的色彩，因而產生關聯。我們稍後將說明如何選取一種顏色或影響因素，和所有色彩混合。

既非粉紅色，也不是紅色

只有透明的材質能有像這樣的顏色，如塑膠、玻璃、彩色透明濾光板等。以實心材質來說，顏色是錯誤的。

這是粉紅色立方體

陰影中的顏色不可能更純或更強烈，除非有類似的顏色反射到這片陰影，產生額外的亮度。

這是紅色立方體

該圖與粉紅色立方體，以立方體的顏色來說並無疑問。

顯示如何藉由加強光亮區鄰近陰影的邊緣色彩而增加亮度。

混合光與影　　　　加強中間色調
光亮　中間色調　陰影　　　光亮　中間色調　陰影

顯示將中間色調變得更為明亮的顏色，與只是將光亮區的顏色與陰影區的顏色混合以產生中間色調，兩者有何不同。只是將光與影混和相疊，除了只會產生暗沉的顏色，不會有其他效果。但大多數人還是這樣做。

證明同樣的顏色在「灰濁」顏色的襯托下顯得更明亮。

▌色彩不單只是固有色

我們又看到另外一個真理：固有色在陰影中絕對不會完全失去自身的屬性。舉例來說，一個黃色立方體的陰影不可能沒有一點黃色。另一方面，一個粉紅色的立方體不可能有紅色的陰影，因為固有色無論在光亮或陰影，必須維持一致。沒有一種顏色在陰影中的色彩飽和度會高於在光亮中。我們不能改變固有色的屬性。

在 148 頁的色表中，你還會看到黑與白的色階。如果在你的黑白範本中，打算畫的區域有特定的明暗，那顏色就應該多少符合那個明度，否則會破壞範本中光線打在組件上的明暗自然順序。這個情況下，顏色可能是由你選擇，但在色階上，你所選擇的顏色與圖畫其他部分的明暗，多少是固定的，而且也應該加以考慮。色彩題材中的光影強度關係，應該如同黑白畫一樣仔細規畫。色彩可以演變成「圖案」。一種明暗可以用相當多的變化重複，維持明度不變但顏色改變。

如果陰影中的顏色，不比固有色在光亮中的鮮豔，那麼就能理解最純粹也最飽和的色彩是屬於光亮。留意 148 頁色表中的黑線，將色彩的範圍區分為光與影。於是得到一個定理：所有最飽和的顏色或是純色的清色，都應歸類為光亮與中間色調。在接近陰影時，這些顏色減弱或變灰濁，又或者因為其他反射到陰影中的顏色影響而改變。

最明亮光線下的顏色不見得就是最強烈的顏色。白色的光可能稀釋顏色，正如調色盤上的白色。為了達到高明度，我們可能不得不調亮顏色。但是在旁邊的塊面，也就是中間色調面，色彩可能更為強烈，但依然

在光亮面。因此，中間色調可能包含最鮮豔的顏色及純色。顏色在強光中可能失去固有色，變成白色或是光源的顏色。直接逆光或背光時，迫使我們在陰影中用上最鮮豔的顏色；由於淺色被光線稀釋了，陰影成了唯一的機會。但即使在這個時候，還是要以反射光襯托主要光，而且顏色更明顯得多，只是不像光線從我們背後照射時那麼明亮。

這是取得色彩鮮豔度最理想的方法之一：將顏色最強烈的部分放在光線照射區域的邊緣，即融入陰影的地方。這似乎給整個光線照射的區域投下另一種顏色的氛圍。只取光亮區的固有色並調配到陰影中較暗的顏色（這是在大多數情況下大多數人的做法），並不能產生鮮豔色彩。反倒容易變成先是光亮區的顏色，然後是混濁的顏色，再來是陰影中變弱的顏色。這是最不為人知也最少實踐的真理。

現在我們又得到一個驚人的事實。我們發現，自然界中大多數視覺可見的色彩並非純色，除了鮮豔的花朵（甚至也只到一定的程度）。我們發現一種顏色會被另外一種顏色調和，變灰濁或受到某種影響，讓物體並非從頭到尾都是單調的顏色。如此一來，最純粹的色彩就留在邊緣、重點以及其他運用處理，以便加強自然中較柔和偏灰的顏色。基於這個理由，我們不能拿軟管或罐子裡的顏料描繪自然。我們必須透過互相混合、或在最有效益的地方陪襯烘托或強化，把色彩聯繫起來。事實上，我們不能簡單複製顏色，必須盡最大程度，透過自然給予我們的真實情況創造色彩。一塊區域的顏色若是融入了一些相鄰的色彩，必定更加真實而成功。舉例來說，比起單一的藍，相鄰的藍綠和藍紫倒可以做組合。相較於單一的黃，可以在單調的顏色之中加入黃橙及黃綠。這是另外一個讓沉悶的作品生動起來的繪畫知識。既然大自然大多是灰色的，那就不要害怕大自然的灰。亮度是相對的。色彩在灰濁顏色的襯托下，會比用另一種亮色襯托更明亮。精緻藝術家說灰色造就畫作，意思是指，要讓亮色看起來明亮，灰色是必要的陪襯。灰色是「調和色」。

我曾說過，純色與單純的清色是光亮的一部分。這點確實沒錯，但並不表示所有在光亮區的顏色就是純色，因為不是所有固有色都是純色。所有純色的清色都可以加灰，極度擴大色彩的範圍，也就是說可以有幾千種變化。舉例來說，我們有個粉紅色。但我們也可以變換成灰粉紅（grey pink）、粉灰（dusty pink）、粉橘（orange pink）、紫粉紅（lavender pink）、粉棕（brown pink）等等，而且每一個都能排出從亮到暗的色階。粉灰色的洋裝可能必須從明亮的光，一路表現到深色的陰影，卻始終看起

來像粉灰色洋裝。要做到這樣，只能靠正確的明暗以及細心調整光亮中明顯可見的色彩，這樣延伸到陰影之中，同時以灰色或中性色降低色調。

比起透明色或投射色，顏料在亮度上本就相當有限，所以光亮的灰階色調就成為最大的問題。大部分優秀畫家使用的唯一補救方法，就是不讓畫布變成一片令人不舒服的灰，也就是說，如果光亮中的色彩是灰色或濁色，那麼傾向灰色的色彩可在中間色調加強，陰影亦可。這相當於將陰影處理得比光線中的色彩略暖或略冷。舉例來說，光亮中的色彩有灰白色調。那麼陰影就不僅是黑白的灰，而是比光亮有更多色彩，更暖或更冷。因此，白紙上的陰影可能偏向綠、黃綠或橘灰的暖色調，或者反過來偏向藍色與淡紫，視光線與環境的特性而定。溫暖的灰因此在陰影中可以畫得略冷，或者冷灰可以畫得略暖。這種現象似乎存在於自然界，可能是因為反射色不見得都很明顯。無論如何，這都給繪畫增加生氣。

▎顏料中的色彩局限

我們要知道，色彩畢竟是所有基本原理中最寬鬆、也最沒有系統公式的。比起這一行技藝的其他範疇，有更多發揮個人感覺的自由。好的色彩沒有聰明的方法做不到；另一方面，只要其他條件也都做得好，例如素描及色調值，或許能兼顧色彩漂亮又完全不會流於浮面。其實，明暗若正確，色彩就不會差。明暗及色調關係對色彩的破壞力比其他因素更大。色彩與色調的關聯性，正如色調與線條的關聯性；這三者為一體，也是彼此的一部分。自然界的所有視覺效果皆可視為色彩，或是由色彩產生的灰色。黑與白是人的發明，只代表色彩的明暗而沒有彩色。沒有色彩的視覺不是缺乏感知能力，就是視力有缺陷。

既然光線從亮到暗的範圍比顏料更大，真實生活中的色彩也就比我們用顏料所能達成的亮度更鮮豔。因此，我們必須在顏料的明暗局限內操作，或者局限在白、色彩，以及黑之間。除此之外，別無他法。但這樣的限制其實不像感覺上那麼糟，只要能徹底了解局限的詳情。沒有一種色彩可以變得比最高飽和度更明亮。只能藉由混合變得更亮或更暗，或者沒那麼強烈。可以藉由添加其他顏色而改變色相，變得暖些或冷些，但除非真的投射額外的光線，否則還不知道有什麼方法可以讓色彩變得比白色顏料或白紙更明亮。顏料的純度並非畫家的目標；色調與和諧最重要。繪畫的生命力來自明暗關係，而非顏料不受影響的原始狀態。強烈色彩之間的對比不可能

是全部的目標，因為以弱色對照強色的反差才是最大的。

我們很自然會以為顏色數量最多的畫作，就是最鮮豔的畫作。遺憾的是，色彩並不是這麼一回事。原因在於，所有色彩在光線中綜合起來會產生白光。而顏料卻是產生灰色或棕色。因此色彩通常會彼此中和或變灰暗，除非考慮到明暗、相對調和，以及色彩對比。只用幾個基本明暗，一個光亮，一、兩種中間明暗、一個暗影，這種圖畫通常不會死板沉悶。第二種情況則是，依照色彩順序創作的圖畫幾乎不會死氣沉沉。當色彩如此產生關聯時，就不可能自我抵銷。第三種情況是，圖畫因為互補色而基本上還是活潑有生氣的。一種色彩在互補色的映襯之下不可能沉悶呆板。請參考 162 至 166 頁，有相關色及互補色的完整討論。

當一幅畫變成明暗的大雜燴，色彩彼此之間不加選擇地隨意並列，競相爭取注意，這才會削弱整體的亮眼程度。我們或許可以確定，一個原色加上相鄰色，再以補色做對照，絕對不會死板。這些再有濁色輔助，並引入黑與白，一定鮮明耀眼。在這提供一個安全的做法，三原色不能都以最飽滿的狀態出現在同一幅畫中。給其中一個顏色加一點互補色，把顏色變得灰濁。做點什麼，以免每個原色都占有最重要的位置而相互打架。它們真的會打架，因為所有原色的原始狀態沒有任何共同點。我們要創造和諧。在創造出舒適怡人的混合之前，原色本身沒有和諧。

色彩可藉由塗在整片底色上而產生關聯。在 156 頁列出的四個範例中，分別使用了黃色、灰藍、紅橙，以及綠色的底色。這個原則僅適用於濕潤的媒介，如此才能重疊顏色，讓部分底色與之混合。這樣可以讓所有顏色互相「影響」，建立彼此的關係而產生和諧。這是製作微型略圖和小幅彩色速寫的絕佳方案，也是製造和諧快又出色的方法。只要沾上部分底色，幾乎任何顏色都可以匯入色調。乾的底色還能取得其他不錯的效果，只要讓部分底色從覆蓋的顏料下穿透出來。

當我們說顏色「相關」（related）時，意思是指該色彩包含其他相加顏色的部分色素。這就像人類的血緣關係。綠色就像黃色與藍色的兒子，是兩者各半的混合。藍綠色就像承繼雙親之一的明顯特徵；黃綠則比較像另外一邊。當一組顏色全都包含特定顏色的部分或「影響」，那這一組顏色就像一群遠親。色譜就像有三個父母的家庭。身為父親的黃色與紅色妻子有了橙色孩子，與藍色妻子有了綠色孩子。相當複雜，但色彩就是如此。

透過色調影響而讓色彩產生關聯

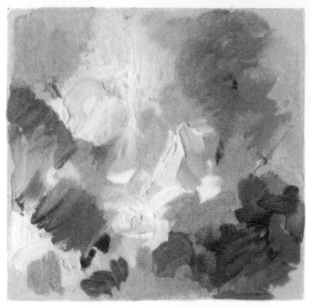

顏色塗繪在濕潤的黃色底色上

顯現藍灰底色的影響

以紅橙色為底色

色彩塗繪在濕潤的綠色底色上

調和色譜或調色盤

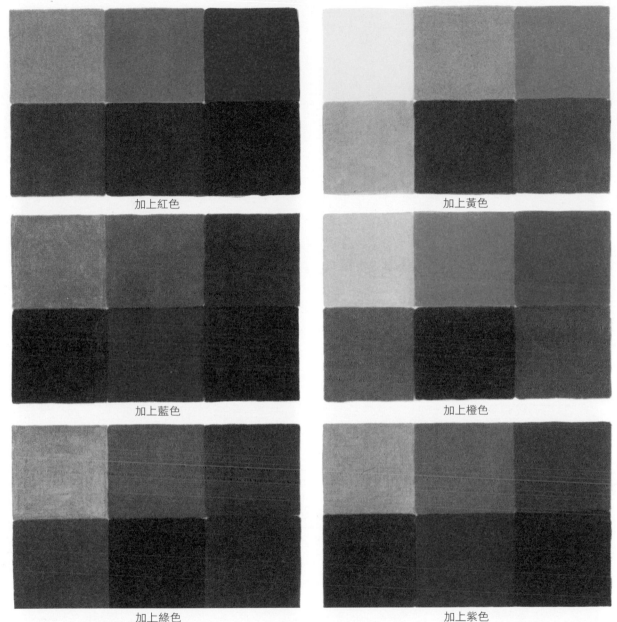

加上紅色

加上黃色

加上藍色

加上橙色

加上綠色

加上紫色

這是另外一種將調色盤上所有顏色拉上關係的方法。從色譜上挑出一種顏色，混合部分到其他每個顏色當中，可以做出非常細緻的混色，你添加得愈多，那些原本完全不包含你所添加顏色的色彩，亮度就會愈減弱。但你的色彩仍維持本身的「屬性」，只不過更趨近於調和。上圖約莫就是混色的極限。留意每一組當中都有一個顏色維持純色，而那些包含調和色（toning color）的

顏色也是。對比色（opposite colors）會改變。我以四種配色畫了四個頭像，說明可以繪出肌膚在任何影響作用下的樣子。開始之後就要堅持自己的配色。等到完成了，如果實在忍不住，可以加一、兩筆配色之外的純色。但往往你會更喜歡原來的樣子。以這種方法能創造出非常漂亮的顏色。我的範例只是提點一些可能性。

四幅以「調和色」畫成的人物畫

藍色

綠色

紅色

橘色

別怕自然界中的灰色系

藍綠、黃，以及冷色紅的配色

將色彩視為自然關係中的「色調」

色彩的功用與魅力

色彩很像是銀行帳戶，如果取用太多，很快就一無所有。對外行人來說，色彩似乎相當有限，就只是色譜上的六個純色，因此忍不住把這六個顏色全都用到主題上，達到他自認為的「全彩色」（full color）。他從瓶瓶罐罐的顏料出發，用這個顏色來畫這個，那個顏色來畫那個。如果沒有顏色用了，那就買些有不同顏色的顏料，例如一管洋紅色、栗色，或粉棕色。色彩絕對不是這樣。我會盡量說明，色彩的運作方式與一般人的想像正好相反。

最色彩繽紛且漂亮的繪畫，通常出現在色彩有節制，而不是揮霍濫用。要知道，色譜上的色彩其實是白光分解出來的組成元素。東西有色彩只是因為某些表面能吸收部分元素，並反射到其他表面。如果光線中沒有色彩，任何東西也都不會有顏色。的確，我們可以買到顏色，但那些是顏料，它們本身有那種吸收或反射的能力。把所有光線拿掉，它們就沒有色彩了，變成漆黑一片。

所以要創造好看的色彩，要從色彩的基本法則著手，三原色都是光的元素。既然我們用肉眼無法看到光譜以外的顏色，例如紅外線或紫外線，色彩就限制在我們可以看見的範圍。而顏料因為不是真正的光線而是物質，混合紅、黃、藍，並不能像光一樣產生白色，而是產生了沉積物。顏色會彼此中和，結果就是暗色，可能是灰色、棕色，或黑色。顏料的色彩往往在混合時會降低三原色的強度。綠色、紫色與橙色的二次混合，就沒有紅、黃、藍原色那麼強烈和明亮。第三次混合的三次色，強度又更弱了。現在開始將包含兩種原色的一種顏色加到包含第三種原色的東西裡面，亮度又會更低，接近灰色或棕色，並不會讓顏色更加明亮。因此三原色其實就是顏料中最明亮的顏色。假設我們從最明亮的紅、黃、藍著手，找出在這個範圍內任兩者的混合調色，就列出了全部所謂的純色，是所有我們可用的亮色。

不要將色彩想成僅限於色譜上的六個顏色，而是當成六個大家族的首領，類似六個開拓先鋒，是繁衍後代的基礎。有些品系仍保持純粹，就像明顯有黃色、藍色，或這六種顏色任一種影響的顏色。其他則是互相關聯，以至於幾乎都無法安上顏色的名稱，只能加上其他名稱辨別，看是說出它們的組成分子，或者以和它們相似的東西命名。比如土黃色（yellow ochre）、棕土（umber）、焦赭（burnt sienna）、鈷（cobalt）、錳（maganese），或天藍（cerulean blue）、茜草玫瑰紅（rose madder）、緋紅（crimson

lake）、茜草暗紅、朱紅、威尼斯紅（Venetian red）及印第安紅（Indian red）、藤黃（gamboge）、火星黃（Mars yellow），以及其他種種。這些顏料是以色譜的原始原色變化而來。再來還有些名稱如褐灰（taupe）、淡黃綠（chartreuse）、米黃（beige）、灰綠（sage）、栗色（maroon）、櫻桃色（cerise）、薰衣草紫（lavender）、檸檬黃（lemon）……等等，這些混合調色可能很接近原色混合的結果。這麼一長串的名稱令人茫然困惑，也不在色彩的基本理論之內。色彩在我們畫家看來就是紅、黃、藍、黑，和白。我們可以選擇任何紅、任何黃，或任何藍著手進行畫的題材，得到理想且有意思的效果。不過，如果我們的作品是為了印製之用，就得盡可能採用接近印刷廠使用的原色。為了取得一致的結果，這些必須標準化，並稱為標準原色。這些顏色可參考 148 頁的標準色表，你可以把這張色表當成指南。

我並不是說不能以自己喜歡的方式使用色彩，或者拿隨便什麼名稱的顏料來用。我只是想提出來，印刷廠能給你的顏色有限，如果你不能從三原色調出要用的顏色，他肯定也不行。當一幅畫的顏色出自幾個原色的基本來源，自然會建立和諧以及彼此的基本關係。這是不由自主的，因為所有顏色都包含同樣的元素或成分，而色彩的關係無異於人類家庭關係。原始來源的特徵和特點會延續到後代。

我們在一種紅、一種黃，與一種藍之外，或許還有少許空間可以自由發揮。但印刷的原理是靠那些非常近或是彼此部分重疊的小點，構成圖畫，並沒有真正混合墨水。印刷廠的顏色混色後並不像我們的顏料那樣勻稱，因此我們可能每種原色要用到兩種，暖色與冷色各一。意思就是朝色環的兩個方向各一。所以我們可能有個黃色是偏向橙色，如鎘黃（cadmium yellow），一個偏向綠色，如檸檬鎘黃（cadmium lemon）。至於藍色，我們可以用個鈷藍或天藍，甚至用一點鉻綠（viridian）和藍色混合，得出偏綠的暖色藍。另一個偏向紫色的藍就是群青藍（ultramarine blue）。暖色紅可能是鎘紅或朱紅，冷色紅則是茜草暗紅。現在，用這兩組原色加上黑與白，幾乎任何色彩、色相，或太陽底下的清色差不多都能模擬出來，可以衍生出幾千種變化，畫家甚至無須擔心其他。有些亮度可能在印刷時流失，但給印刷廠多一點亮度總好過亮度少。他可能會咒罵你，但如果你給他死板沉悶的畫作，還期望他能讓畫作增加活力，他可能會氣瘋。唯一能讓畫作增加生命力的方法，就是去掉中和抵銷的顏色。

我想強調的一點是，用上所有純色（也就是所有原色和二次色）並不能創作出一幅豐富多彩的畫。色彩就是加加減減。我們需要灰色和柔和為陪襯，烘托鮮豔明亮的區

域。畫作的每個部分都應該是整體概念的一部分，最純粹與最明亮的要集中在最能發揮效果的地方。留意 168 頁的插畫，明亮的顏色集中在女子的頭部，其他色彩則因為相互調和而顯得較為柔和低調。如果不斷迫使所有區域使用純色，最後會造成彼此競相爭取注意，反而導致每個區域都失去特徵。如此一來無法再增加任何顏色。

這些顏色在色彩上可以安排得更強烈，但通常沒那麼好看。大自然很少是到處一片單調的明亮純色。在自然界中，色彩始終是由種種變化組成，也就是說有冷暖的差異變化，或是將色彩打散或混雜交融。天空不是單一種藍，大地不是單一種綠或棕或灰。遠方樹葉的色彩與近在眼前的樹葉又大不相同。

色彩的迷人之處在於冷暖的變化，再加灰或減弱的色彩搭配純色及亮色。如果將三種紅色放在一起，會比一種紅好看，可能的做法是將同一區域內的紅色偏暖及偏冷。宇宙中的任何顏色都一樣。留意一朵花的色彩變化，以及那些色彩又是如何延伸到葉子與花莖。留意同一個戶外主題中綠色的各種變化。這並不表示要有一大批的顏料，只要拿我們最初著手的色彩混色，調出偏暖色系或冷色系。我在 PART3 的卷首插圖（146 頁），嘗試用冷色表現出溫暖的感覺。

這些很難對學生解釋清楚，對客戶也往往說不明白。亮度達到一定的飽和點之後，無法再往上增加。我們可以說，糖的最高甜度是在它未加工的自然狀態。同樣地，色彩是在未加工的自然狀態時亮度最高。太多糖令人噁心，必須用點別的均衡。色彩也是如此。我們承受原始純色的時間只有那麼一點。就跟邊緣一樣，迷人之處在於柔和與銳利的對比，所以色彩也一樣，是以明亮的顏色與較柔和、較灰暗的顏色相互對比。更細緻的濁色會讓人聯想到好品味，跟用在其他用途一樣，要不時大量揮灑色彩來減輕單調無變化。

▌ 色彩對比

對於不了解互補色意義的人，我想指出來的是，一個顏色的主要補色是混色後離它最遠的那一個，或者完全沒有包含原來色彩的顏色。因此，一個原色的補色是另外兩個原色的混合。

排列起來就像這樣：

原色	補色
紅	綠（黃加藍）
黃	紫（紅加藍）
藍	橙（紅加黃）

而二級補色（secondary complement）則是包含相同色系的顏色，但是在混色後距離最遠。排列如下：

二次色	補色
黃綠	紅紫（兩者皆含藍色）
藍綠	紅橙（兩者皆含黃色）
藍紫	黃橙（兩者皆含紅色）

二級補色甚至更為漂亮，因為彼此相關，而不是完全極端的對比色。

▌ 色彩和諧或相關色

既然我們知道，任兩種顏色要產生關聯，可以將其中一種的部分元素混合到另外一種之中，色譜上分成三組的顏色，每一組裡面的色彩因為包含部分相同的原色而彼此關聯。因此，所有包含黃色的顏色，都因為黃色而相關。另外兩個原色也一樣。在最純粹的狀態下，相關色組可見以下說明。但是顏色可以繼續變灰濁，只要它們含有共同的成分，就還是相關。因此，分組如下：

• 黃色組：黃、黃橙、紅橙、黃綠、綠、藍綠，以及包含部分黃色的濁色。
• 紅色組：紅、紅橙、橙、黃橙、紅紫、紫、藍紫，以及包含部分紅色的濁色。
• 藍色組：藍、藍綠、綠、黃綠、藍紫、紫、紅紫，以及包含部分藍色的濁色。

如此會產生各種色調的畫作，比如黃色調的畫作，像是瀰漫著一層黃色光，塗繪在黃色（濕潤）底色上，或者將黃色混合到所有其他顏色或調色盤上，都能產生相同效果。這個邏輯可以套用在任何色系上。上述分組用在繪畫上代表圖畫的「色彩調性」（color key）。你可以用黃色、紅色、藍色調性作畫，產生千變萬化的效果。或者在畫其他題材時更進一步，以單一色彩為調性，或影響所有用上的顏色。舉例來

說，貫穿一幅月光題材的主要色系可能是藍綠色，這並非意指所有顏色都是藍綠色，而是說都受到藍綠色的調和或影響。這種色彩關係的效果極美。只要主要顏色是標準原色、或可用標準原色調和混色，就絕對可以使用四色印刷複製出來。

因此要給畫作主題製造色彩關係的和諧與美感，給它們創造關聯性的選擇有（1）共同的成分；（2）在濕潤的底色上混合調色；（3）將一個區域的顏色與另一個區域相互混合；（4）以同一個色組的顏色作畫；（5）將任三種顏色當成題材的調色盤，各自含有不同的原色。如此一來，這三個原色未必得是純色。你幾乎可以選擇任何組合，如果一個含有黃色，那第二個含藍色，第三個含紅色，不管是純色或是已經摻雜混色的狀態。這就產生所謂的「三分色」（Triads）。三分色其實是讓色彩脫離原始純粹狀態的一種方法。因此以黃橙取代黃、以藍綠取代藍、以紅紫取代紅，這個組合就是「三分色」。你可以用二次色或三次色組成三分色，可以用一個原色加兩個二次色，或者隨意選擇任何組合，只要是來自三原色的混色。如果選擇的三個顏色在色環上太過接近，例如藍、藍綠，及藍紫，就會受限而無法有任何補色反差，雖然說因為關係相近，配色結果還是很好看，但會看起來「一片藍色」，而且色彩範圍非常狹隘。這在紡織品是漂亮的組合，但是以圖畫來說，範圍卻遠遠不足。這就點出了色彩可以有千變萬化的處理方法。

▎色澤的重要性

色澤（color shades）的意義極為重要，應該在這裡說明清楚。色澤是色彩組成分子的比例、或額外添加一種顏色的結果。舉例來說，黃綠色及藍綠色都算綠色系，色澤的變化只是因為從黃到藍的比例不同，因為兩種色澤都包含同樣的組成分子。但綠色還有更多色澤，意思是紅色加入混色組合當中。我們可以有橄欖綠、灰綠、棕綠、海洋綠——幾乎能無限延伸下去。這些全是同樣由黃和藍這些老朋友組成的，加上不同比例的紅、黑，及白。顯然一種色彩的所有顏料並不會全都相配，我們有許許多多變化和種類，但它們不可能協調地插入並非以它們開始的調色組、或圖畫選擇的三種原色。要清楚一點：色譜上有三原色，但你為自己的畫作挑選自己的三原色，並以此塗繪整幅畫，而這三原色就是你所有色彩的父母。它們不能跟色譜原色搞混了，因為它們可能只是含有原色的成分。叫它們原色，是因為它們是進一步混合調色的主要基礎。如果能了解這一點，就絕對不用擔心相關色。

要記住的一點是，純色只能由光線而變明亮，不能用白色顏料；那也是為什麼色彩屬於光。由於色彩的強度會隨著被帶走的光而遞減，所以畫陰影的色彩時必須減弱亮度，否則會顯得虛假。如果你的畫作使用三色基礎而色彩欠佳，那不是色彩的錯，而是明暗的問題，以及色彩與光或影的關係，還有與反射光及色彩的關係。

我們必須將「固有」色視為未受影響的顏色。如果在綠色投射橙色光，或者想讓綠色在畫作中顯得像在橙色光下，必須增加橙色，將固有色改變成看到的樣子。這就是色彩遵守形體原理的地方，即色彩是「當下的外觀」，並受環境的影響。光線若是冷光，自然是給這個顏色添加藍色。

▎色彩的選擇與平衡

圖畫中的顏色應該在仔細斟酌題材的本質後再做選擇。如果題材必須突出，並企圖以強烈的色彩吸引視線，特別是與其他顏色競爭時，那就應該以原色或顏色最純粹的狀態開始。在包含的元素最少時，色彩的純度與強度維持最久。因此，如果有兩個顏色包含同樣的元素，如藍、藍綠、綠及藍紫全都含有藍色，可以混合卻不會流失太多亮度。但如果開始混進紅色或橙色，通常就會中和抵銷，如果互補的紅色或橙色夠多，最後會變成棕色。所有色彩與互補色混合時，依照添加的補色比例不同，會變成棕色或灰色。若是以同樣的調色盤，所有補色等量混合，最後都是同樣的棕色，因為我們是以同樣的黃、紅，及藍做等量混合。因此，將黃色加到紫色，等於是紅色加藍色加黃色的混合；將紅色加入綠色也是一樣，因為總和就是黃色加藍色加紅色，加總起來得到的是同樣的東西，同樣的顏色。因此，色彩的變化完全取決於純色的不等量混合，或是加黑、加白；有了這樣的認識，色彩變得無止境，有成千上百種變化的可能性。

這就說到重要的簡潔要素了。我們發現色調只要幾個簡單的明暗，就能造就傑出的畫作；色彩也是同樣的道理，因為色彩與色調密切關聯。這是調色盤要簡單的主要原因。究竟要多簡單，維拉斯奎茲、佐恩，以及薩金特等大師都示範給我們看過了。佐恩在許多畫作中用朱紅、藍黑，以及土黃色，創造出令人驚嘆的耀眼成果，意思就是只需要一個純色和兩個濁色。鮮亮耀眼在於明暗與色調的關係，就跟色彩一樣重要。畫出明亮並不是靠顏色的數量，而是靠團塊以及明暗。

主要色彩分組

紅色組

黃色組

藍色組

色彩塗繪在灰色底色上

要考慮畫作題材和目的。要吸引視線，需要有驚人對比的色彩，而這其實意味著要運用補色。大部分的情況下，海報、封面，以及櫥窗展示，可以建立在一個原色襯以補色的原則，或是用二次補色。但作畫的題材同樣跟色彩的選擇有關。有些題材天生就是明快開朗，需要用明亮的色彩。一幅集中營囚犯的畫幾乎不會用明快活潑的顏色。了解了色彩的混色，就可以處理它們的作用。我們可以讓色彩進入一個調性、一種情緒，或反映這項任務的精神。了解其中的關係，就不會在純藍的天空畫一個亮黃色的月亮。純色或亮色的關係散發虛假的雜音，並不能增加廣告的效益，雖然那些不了解色彩的人總是這麼認為。美好的關係總是能創造更理想的反應。美好的關係不會是耀眼的；只是要知道該如何達到耀眼出色。如果客戶要求你照著一張關係粗糙醜陋的速寫作畫，就給他看一張相關配色的微型略圖，一個區域帶有另一個區域的部分特點，只有一個區域是純色。其中的差異應該能說服他。

除了色彩本身，每一種顏色都有個明暗。明暗度接近的色彩自然比較容易融合，就像紅色和相同明度的綠色。黃色屬於高明度，另兩種的清色也是，但紫色系、紅色系、棕色系，以及深藍色系，全都在同樣的低明度徘徊。因此，如果需要對比，首先要確定明暗有對比，接著就比較容易做到色彩對比。給前景素材提供對比的背景，必須按照這個方式來挑選。如果有明暗的對比，色彩對比就不必有太大的區隔。因此，一排墨綠色的字放在淡黃色或棕褐色的背景上應該不錯。通常大片的色彩應該用補色或灰色緩和，給其他顏色機會。「區域愈大，顏色愈柔和」是好用的定理。避免用原色當背景。將亮色留給重點部位。

在這裡要強調的一個重點就是，縮圖速寫中的色彩可能因為篇幅小而引人注意又賞心悅目。其實，區域愈小，愈能用鮮明的色彩。但你可能會發現，當速寫大幅放大成最終完稿，顏色開始變得有些粗糙。原因是肉眼視網膜的色錐（color cones）是有局限的。我們只能顯示那麼多的不同色彩振動作用（color vibrations）。肉眼在看到大片純色時，很快就會疲勞，為了防護色彩神經，於是建立了相反的色彩感覺。盯著鮮紅色的一點看上一分鐘，再看一張白紙。這時會出現一個鮮綠色的點。如果盯著藍色的點看，影像就會變成黃色或橙色。每一種情況都是原本顏色的補色，或是可緩解中和令視神經疲勞的原色。因此我們看著鮮亮的顏色愈久，感覺像是愈昏暗。我們從這一點可以學到，如果在同一張圖畫提供相關的平衡色彩，讓視神經得以休息，所有顏色保持鮮豔的時間會更長。因此我們可以將明亮的區域，結合濁色或柔和的顏色，又或者其他補色，以此長久保持鮮豔。

畫作呆版的處理方法

如果畫作死板不討喜，缺點通常是有太多不相關的顏色，而不是不夠多。努力加上更明亮、或不一樣的色彩也於事無補。一連串原色和二次色爭先恐後，可能徹底破壞整體的色彩效果。接下來是拙劣用色的一些補救方法。

嘗試將兩種色彩之外的用色都加灰，或是將單一顏色混合到其他所有顏色，只留下一、兩種不混色，看看情況如何。另外根據簡單一點的色調方案觀察題材，排列出光亮、中間色調，與暗影的圖案。如果做不到，你的題材可能太細瑣分散，這對色彩跟對色調一樣重要。盡量將整體的配色減少到三、四個基本色，以這些基本色調出其餘的顏色。從陰影剔除非常明亮和原始的顏色。將最明亮的顏色放在光亮的區域。要留意別讓三原色都以最原始的狀態出現在同一幅畫。如果三者並存，那就是你的大麻煩。用第三種色彩調和另兩種吧。

有時候引進一個中性灰、一個黑或白，只用一種或全部都用，可以讓原本充滿色彩的題材頓時出色許多，包括從明暗的觀點來說，以及給其他鮮豔的地方提供適合的對比。意思是說，為了讓其他地方更鮮明，你必須犧牲一個地方的顏色。

如果題材看起來始終怪怪的，就代表明暗有些地方「出狀況」，或者有什麼東西不在明暗關係中。意思是說，整體的光影關係有什麼地方很糟糕。記住，除非明暗對了，否則色彩不可能對。還要記住，同樣的色彩在陰影中不可能比在光線中更純粹、更強烈。如果一個東西的光是冷的，陰影是暖的，而同樣題材的另一個東西卻是反過來的暖光冷影，整幅圖畫不可能保持一體的狀態，除非有反射光和反射色的原因。一張應該由藍天照亮的臉孔不可能有熱的陰影；而溫暖陽光照射地面、再由地面反射照亮的底面，也不應該是冷的。一定要考慮一個區域的顏色照射到其他區域，並產生影響的可能性。

光亮面的造形或明暗過度誇大，自然也會降低色彩的明度，使顏色顯得混濁。注意保持簡單的光，維持與簡單陰影的簡單關係，而且從頭到尾都要維持一致的強度。注意陰影中的反射光不要誇大，或是明度太亮，破壞了陰影相對於光亮的團塊效果。假使圖畫的毛病出在色彩太灰暗。這時候唯一的解決辦法，就是加強邊緣的顏色，或是在可以補強的地方加強。但更常見的錯誤就是顏色太多。

▍戶外色彩 vs. 室內色彩

戶外色彩與室內色彩的差別主要在於基本方法。戶外的陽光，光線是溫暖的，尤其是傍晚時分。藍天反射到陰影中，導致陰影通常比光亮更冷。因此就戶外來說，大部分的效果是暖光冷影。至於室內，工作室的天窗通常會朝向最為平均穩定或沒有變化的北面自然光，產生的效果正好相反。室內由天空的冷藍光線照射，光亮處是冷的，陰影相較之下就顯得溫暖。

不過，兩種情況都沒有嚴格的規定，因為在某些情況下，白色眩目的陽光，若是襯托的陰影從地面反射了相當溫暖的光線，反倒顯得冷。以室內來說，我們可能從其他溫暖來源得到陽光或反射。因此唯一能做的，就是依照你所看、所感覺的冷暖顏色畫。

我們可以遵循一般的想法，即暖光與冷影給人一種「戶外效果」，而反之則是室內效果。重點就是畫沙灘上的女孩時，別把色彩處理得像室內。也別無緣無故給坐在室內的女子，畫出冷藍色陰影。如果有個戶外題材，針對色彩快速做個戶外研究習作大有幫助。想感受兩者之間的差異，沒有其他更好的辦法。

要當個好的插畫家，應該在必要時將這種色彩特質的差異融入作品。如果知道題材或活動是在戶外，用的色彩又是在戶外的樣子，可以產生更多說服力和感覺。

代表夜晚的題材，務必要放在人造燈光下畫或拍照。特寫的人造燈光，效果迥異於白晝光或陽光。夜間燈火會產生強烈的光影對比，而這必須用色彩、正確的明暗配置表現出來。夜晚題材中有縹緲、輕盈又透明的陰影，是最沒有說服力又虛假的。室內的夜間題材會偏向暖調，幾乎整個有種溫暖的效果。

戶外的夜間題材可能是溫暖的光線，配上深藍與深紫的陰影，只有接收到溫暖反射光的陰影例外。燈光及火光無疑是溫暖的。

有太多例子是插畫家完全沒有注意到色彩的這個層面，因此造成很大的損失，包括對畫家本身以及觀者的回應。一定要記住，色彩對觀者有心理上的影響，無論觀者自己有沒有意識到。他在潛意識中察覺到戶外與室內色彩的差異，也許不曾多加分析。

要證明戶外與室內色彩的真實差異並不難。找一個星期天下午到戶外寫生，就能讓畫家相信，戶外的色彩跟他在工作室看到的色彩截然不同。但如果對這個真相依然懵然無知，可能餘生都會繼續犯同樣的錯而不自知。

在冷暖的運用中，陽光有種俐落分明，不但是光與影，色彩也是。工作室的燈光柔和，光與影會溫和融合，所以值得到戶外多多了解一番。至於物體的固有色，就要提供室內色彩。但是以戶外來說，就算是飽經風霜的馬廄這種灰暗的東西，除了本身的顏色，也因為陽光、天空，以及反射的溫度而充滿色彩。同樣的岩石在室內看起來絕對跟室外的彩色畫不一樣，除非是陰天。

色彩可以虛構，但必須加以了解並巧妙地處理，否則很快就會變成一團糟。有太多畫家似乎學會一套色彩公式，這個顏色用在肌膚，那個顏色用在肌膚的陰影，諸如此類。沒有什麼比這更離譜了，每個題材都有自己特有的色彩樣貌，而呈現真實樣貌的唯一方式，就是從物體本身獲取。

如果我們必須根據黑白照片虛構色彩（172 頁），除非我們大量觀察生活及大自然的色彩，否則永遠也做不好。

▎製作彩色草圖的方法

任何題材在做彩色的最後完稿之前，要養成習慣在非常小幅的草圖中（176 頁），制定海報式或大致的表現方法。尺寸不需要超過 3 或 4 英寸。平板的色調會比複雜精細的表現更好，嘗試一些你覺得可能與主題相關的配色方案。最好拿出三、四種版本。

一種嘗試調和色的配色，或是所有顏色都多少包含著某一色彩。嘗試一、兩種色彩組，當做實驗。試著用一點灰或黑調降所有顏色，保留一、兩個區域用純色。可以依據題材，嘗試一種強烈飽和（見 PART2），或是一種比較明亮輕盈的色調。太多細節或完成度太高是白費力氣。你只是在考慮色彩及大致的明暗，沒有必要在形體及素描多花太多時間。

擬定速寫後，往後退個幾步，看看哪一個最適合解決你的問題。如果在兩種選擇之間取決不下，選擇放在一段距離外效果最好的那一個。如果一張小草圖在一段距離

外看效果不錯，就差不多可以肯定最重要的元素解決了。只要能盡量維持團塊及簡單的表現方式，大一點的圖應該也會有不錯的效果。

如果最後的成稿要複製在白紙上，或者四周有白色的邊緣，這也應該包含在草圖中。以故事插畫的草圖來說，應該在大略的位置空出幾塊淺灰的區域，模擬文字或故事腳本的區塊。以雜誌廣告的草圖來說，也應該大致標記標題、文字內容、商標，以及其他元素的位置。盡量在縮圖及扼要的表現中達到整體的效果。這樣或許能在最後成品出現時，減少許多失望情緒。

出血版（bleed subject）或者印刷到紙張邊緣而不留白的題材，應該以深色調襯托，因為雜誌頁面邊緣以外的空間，絕大多數都呈現深色。展示的草圖也要依照這樣的方法，因為雜誌社往往用中間色調或深色調的背景，甚少是淺色背景。戶外廣告看板一定有白色邊框或「留白」（blanking space）。

表現大致的效果，並不代表每張草圖只是幾分鐘的工夫。就算花上幾個小時安排色彩，也能有不錯的回報。如果每個畫家藉由這樣的規畫，讓自己對題材產生真正的熱情，肯定會在作品留下印記。倘若抱著懷疑或擔憂著手有完稿性質的畫作，好奇別的方法會有什麼樣的結果，甚至想著如果效果不理想，之後可以更改，這些心理全都會造成反覆塗抹而乏味無趣的結果。這種情況多了對你非常不利，對你自己和客戶其實都不好。

我在 176 頁的初步色彩草圖，比原始草圖更進一步。這算是第二個作業步驟，或者說是進一步發展最初概念。我的想法是要設計幾個海底下的小型人體，而且每一幅我都樂於完成最後完稿。你會發現我並沒有自我設限地在速寫。其實小幅速寫說不定比最終完稿更好？你可以在 PART2 找到人體的炭筆習作（124 頁）。

最令人洩氣的莫過於你已經將所知的鮮亮技法全都用到任務中，卻被退件，要你在色彩上「多點活力」。通常色彩沉悶源自於沒有規畫。這就是草圖的真正優點。你知道哪些有效果，哪些沒有。你可以將草圖改到自己滿意為止，但在著手最終完稿時要做好決定。沒有人可以在計畫落定並親眼目睹之前，確定色彩的效果。指示說明有時候在第一次嘗試時，會有種聽起來很好，看起來糟糕的感覺。如果計畫成效不彰，應盡早發現並設法解決。

▎色彩的心理影響

如果你規畫的題材必須使用很長一段時間，除非圖畫尺寸相當小，否則要用柔和的顏色或調和色。一幅尺寸大又非常鮮豔的畫，在新鮮感過了之後，通常會令人焦躁不安。廣告及故事插畫用的圖畫，多少是為了暫時性的關注，因此用明亮鮮豔的處理方法還算恰當。但就算是平靜、柔和且安祥的配色方案也能吸引注意，讓人將目光從並列的尋常亮色中移開。壁畫或掛在牆上的圖畫如果以淺色的高調、灰濁的顏色處理，通常會更加怡人。

心理學家告訴我們，不同的色彩真的會影響我們的心情。有些顏色令人愉悅，有些則令人煩躁，我們幾乎是打從心理及生理極討厭某些顏色。紅色和黃色似乎能令人激動。綠色、藍色，及灰色，或淡紫色與紫色，則比較舒緩寧靜。也許大自然中平靜安寧的色彩，跟我們身心俱疲時會到鄉間渡假休養大有關係。結合令人激動的色彩跟令人激動的線條（見 PART1），以及祥和的色彩與祥和的線條，就成了完美協調的線條與色彩。大自然為永恆常在的東西選擇調和過的灰濁色彩，如灰色、棕色、褐色，綠色；鮮亮的色彩稍縱即逝，保留給花朵、天空、日落、昆蟲、燦爛秋日、水果，及鳥類——那些不會跟我們長久相處的東西。這是藝術偉大的真理。

我們再將色彩想像成擁有情緒。活潑有生氣的顏色用在活潑的題材，紅色用在滑雪的女孩身上。如果是月光下的　一對情人，顏色就要偏藍色、綠色、粉紅色，和紫色。如果是寧靜和平，色彩就偏灰色。想像惠斯勒（J. M. Whistler）的畫作《畫家的母親》（Whistler's Mother）用鮮紅色或黃色畫成！停下來想想色彩對你的影響。想像多雲的陰天在大海之中的墨綠色、藍黑色，以及灰色。想像漫長寒冬之後的春日新綠與桃紅杏粉。想像成熟麥穗的金黃，雨後豔陽的燦爛光輝。想像熾熱金屬發出的紅光，以及篝火的明黃。寒冷就是藍色、灰色與紫色，就像白雪上的陰影。接著想想色彩究竟對你有沒有影響。

作畫題材通常不可能全部只用色譜的一邊。我們需要一些溫暖來平衡寒冷，或是用寒冷平衡溫暖。雖然是由其中一個占據主要地位，但我們發現它們會強化彼此。所以說，用冷色襯托暖色是迷人魅力的來源。這並非表示以冷熱對比或是極端的互補色，而是一種色彩在一個區域、或蔓延到另一個區域的不同色澤變化。舉例來說，一個原本平淡的黃色若運用細緻的粉紅、綠色、淡橙色，甚至藍色與淡紫色，可以

創造極大的美感。這並不是在一個顏色上到處點上另一個顏色。明暗必須和原本的色調十分相稱，而且色彩的處理要精細。補色太多通常會減弱底色。如果做得太過，色彩的純度會跑掉而變成棕色或混濁。可以將類似色放在一起，產生絕妙效果，例如暖綠配冷綠，暖紅配冷紅……等等。將顏色緊挨著排列，或者用色譜上緊鄰的色彩，這樣就不會削弱彼此。那也是色環看起來那樣鮮明奪目的原因之一，因為從一個顏色過渡到另一個顏色是循序漸進的。

說到過渡，有個「過渡色」（transitional color）的說法。這是將一般落在色環兩種色彩之間的顏色，放在這兩個顏色區塊的邊緣。假設我們在一張畫裡有個紅色區域，還有相當鮮亮的黃色，兩者有接觸到。紅色的邊緣在碰觸到黃色的地方就會畫成橙色。如此一來，從一種顏色過渡到另一種顏色就極有美感，不會太突兀。

色彩為創意及表達個人情感提供最大的機會。沒有哪一條法律規定你必須怎麼做。我只是建議你哪些可以做。

▌色彩的魅力是什麼？我們如何知道？

色彩的魅力出自幾個來源。甚至應該將色彩的實際運用知識放在個人品味之前。最重要的就是色彩關係，我相信這一點已經說明得相當清楚。接下來就是個人品味了。色彩的品味似乎是從極度的純粹原始，發展到更為細膩的色彩漸層。我們在孩童時期喜歡鮮亮的紅色、黃色，以及藍色這些原色，這很合理，因為這些顏色在其他一片灰暗當中能引起注意。後來我們開始喜歡純粹的清色，或是用白色稀釋的原色。因此小女孩的衣服和髮帶開始喜歡用淺淡的粉紅、黃、藍，而男孩繼續喜愛飽滿的顏色。男孩子喜歡鮮紅色的運動衫，還有藍色、綠色，及黑色。但他也喜歡穿著粉彩色的金髮小女孩。在色彩品味發展的第二階段，開始包含「關聯性」（association），或者說根據目的搭配顏色。男孩會穿紅色運動衫，但不會穿紅色西裝；他會想要斜紋軟呢、褐色、棕色或深藍。女孩開始喜歡格子呢、條紋以及有圖案的質料，或是有超過一種顏色的東西。

某些與個人性格相符的色彩特徵會終身保留。開朗的人喜歡開朗的顏色，嚴肅沉靜的人就會挑選濁色或中性色表達自我。但假設我們並非完全開朗，也不是完全沉靜，大多會給各種性格找出合理的位置。

因此色彩魅力在於適當，與用途目的及環境相關。我相信很多看似對色彩品味天生拙劣的人，其實是對色彩的應用及關聯性缺乏實際知識。

色彩欠佳大多只是「不合適」。簡單來說，意思就是跟周遭格格不入且不相關。同樣的顏色可以因為相互關係而變得漂亮，無論是改變周遭事物，或是色彩本身略做調整。一種顏色必定是背景的補色（或是接近補色），要不就是帶有周遭事物的一點成分。任何東西若是與四周環境完全不相關就會令人反感。那就是好品味的根本基礎。

假設有人說，「我喜歡鮮紅色。」這絕對不代表品味差。但假設這個人說，「我喜歡純紅配純黃配純藍。」那就代表對色彩判斷力完全沒有概念。這三種顏色任一個在玫瑰園中都可能很漂亮，因為有周遭環境的顏色平衡。如果他們單獨存在，則未受影響且完全獨立。如果色彩的亮度在我們看來賞心悅目，代表它適合而且是放在恰當的色彩環境。如果感覺令人不悅，問題通常在於環境，而非色彩。亮色沒有什麼不對，

大家都喜歡。但我們不會將房子漆成喜歡的花卉顏色，西裝的質料也不會挑選跟喜歡的領帶一樣。我們喜歡紅色轎車，但討厭同樣顏色的鮮血。我們喜歡紅色康乃馨，但討厭紅色法蘭絨內衣。

學會信任自己對色彩的直覺本能。當你不喜歡一種顏色，想辦法做點什麼，直到你喜歡為止。加灰、調色、改變、加點顏色，改變明暗。如果是純色而且似乎不夠明亮，你無法讓它更亮。那就給周圍的顏色加灰，直到它變得相對明亮。

魅力不見得就是鮮豔。迷人可能在於平靜不唐突，可能在於變化，在細緻的重複，在於克制保留。色彩的魅力就像個人魅力。一個招搖張揚的人幾乎沒有什麼魅力，但一個有魅力的人，在適當的位置上則擁有力量與說服力。我注意到其他方面品味欠佳的人，色彩品味一定也同樣差勁。一個不顧身分體面和習俗常規的人、打斷人家對話的人、生活雜亂無章的人，繪畫的色彩也是一樣令人感到粗魯。

▎調色盤應該剔除黑色嗎？

我認為是否在調色盤使用黑色，要依畫家的功力而定。不可能有一個支持或反對的準則。等你的畫作複製印刷了，或許就能確定黑色在最終結果扮演重要的角色。若將黑色當成調色劑，用得巧妙可產生最好的效果。但是用得不當，肯定會產生沉悶、沒有生氣的效果。

我們要先了解，黑色在理論上代表黑暗且沒有光澤，因此偏向屬於陰影而非光亮。但是光亮中還是可能有些灰色，目的是沖淡太過醒目的顏色，使之克制保留，降低其重要性。許多優秀的畫家以這種方式使用黑色而大為成功。也有人說，現實生活與自然中並不存在黑色。如果將黑視為一種色彩，這點確實沒錯。但無彩色、灰色以及黑暗確實存在於自然界中。說黑不存在，等於說陰影與黑暗不存在。如果所有色彩真的都像顏料罐的那樣，那是一回事。但顏料的顏色在色彩、明暗，或色調很少是正確的。繪畫的陪襯烘托跟顯著耀眼一樣重要。

黑色在新手手裡最大的危險，就是新手用黑色以及添加一點顏色來製造明暗。這樣產生的效果比較像是在黑白照片塗上透明色彩。結果就是陰影全是黑的，而且所有東西都用一樣的黑。善用黑色絕對不是讓黑色壓過用它調和的東西，或是讓顏色失

去本身的屬性。陰影中必定有某種顏色，即使色調非常低。用黑色很難將暖色在陰影中壓低，因為混合了黑色可能產生某種寒冷的感覺。這種情況下，黑色應該加上焦赭色。不過，你會從色環中發現，落在最低的暗色似乎沒有明顯的色彩變化。

我無意在此跟色彩學家爭辯。我相信在藝術中，應該自由順從自己的眼光與感覺，如果我們推測黑色的效果比較好，那就沒有理由不用。如果在合理實驗後，用了黑色似乎不盡理想，一定要捨棄，換成能產生效果的其他東西替代。

黑色被視為黑暗，而非色彩，卻正好跟我們將白色視為光亮相反。色彩學家不可能擺脫白色而得到所需的明暗。如果他們能用顏色創造出黑色，那很好；但他們還是在用黑色，無論是用強烈的顏色互相中和、自己混合調製，還是用已經調好的顏色。以色彩創造出極度的黑暗有個優點，就是如果可以達到低明度，未必就得是黑色。顏色如果夠暗，看起來就像黑的。只要有機會，我都這樣做，但我還是會用黑色顏料，當成降低色彩明度的調色劑，這樣或許比用其他顏色混合更能維持一個色彩的屬性。

重要的不是你怎麼做，而是能不能做到。如果你能調降色彩而不至於把它變成另外一種顏色，將一個已知的顏色丟到陰影中，讓它看起來像是同個顏色在陰影的樣子，那麼只要在太陽下能做到，無論怎麼做都是對的。

有件不能做的事，就是用純粹強烈的顏色畫陰影，只是將色彩用白色稀釋充當光亮的區域。這樣一定會讓你的用色顯得虛假且廉價。將色彩調出八種明暗度絕對是一項重要技能，而且攸關能否成為成功的彩色畫家。

大自然的色彩是最漂亮的，只要我們能夠發現並理解。要從大自然的源頭尋求真實，將你看到的樣子表現出來。這樣你也成為色彩的一部分。現在我們繼續探討理想畫作的其他重要特質。

PART 4 說故事

處理任何工作，沒有什麼訣竅比得上清楚掌握委託人的期待，亦即委託人對插畫的需求和用途是什麼？ 插畫的主要功能是以圖畫詮釋概念。待詮釋的概念必須徹底形象化。完全抽象的概念因而獲得現實的表象。因此，一幅沒有概念或明確目標的畫，很難被視為插畫。每一幅插畫的開始，其實是某個人的心理活動程序，也許是作者、廣告文案撰寫人，或畫家本身。

某種心理意象出現了並降臨在畫家身上，或是畫家靠自己的想像力產生靈感。雖然群體中的其他人也相當清楚這個意象，但畫家是唯一能靠著對形體、光線、色彩，以及透視法的知識做出圖像詮釋的人。因此，插畫家的真正功用就是抓住那個意象，或是創造一個意象，並賦予生命，落實概念的意圖與用途，插畫家委身於這樣的用途，並拿出自己的技巧實現。

▌三種插畫類別

第一種插畫類別就是在沒有標題、內容，或任何文字訊息的幫助下，說出完整的故事。這種類型可見於封面、只用商標名稱的海報、書封、陳列展示，或掛曆。客戶完全靠你清楚傳達概念或是勾起想要的回應。所有的職責由你的作品完成。

第二類就是用圖畫說明一個標題，或是把配合圖畫使用的廣告標語、口號，或某種文字訊息加以形象化，並進一步表達。它的功能就是賦予訊息力量。這個類別的題材通常附帶理解時間有限的簡短文字，例如海報、車廂廣告、陳列展示，以及雜誌廣告。故事加圖畫為完整的組合，一起發揮作用。

第三類是圖畫述說的故事並不完整，是為了引起好奇，吸引讀者在文字中找答案。這種類型的插畫可以稱為「靠過來」（come on）或「猜猜看」（guess what）。許多廣告利用這種方式確保觀者會閱讀文字訊息。如果插畫把故事內容都說完了，文字很容易會被忽略過去，那就失去原本的目的了。遺憾的是，這種情況時常發生，責任通常出在圖畫的構思。故事可能要進行到四分之三，女主角才會投入男主角的懷抱，但讀者若透過插畫馬上知道這個美滿結局，就破壞作者努力維持懸念的企圖。你的圖畫也許畫得很美，但若洩露劇情就毫無價值了。畫家必須謹記這一點，並體認到合作的重要。一幅「洩密」的畫跟一個碎嘴洩密的人一樣討厭。

踏進這個領域的所有年輕人，都必須明白藝術工作皆是共同合作。大部分成功的插畫家會竭盡所能與人配合，讓打交道的人都感覺到那股合作精神。這對插畫家的成功至關重要。我們一開始只是大略提及，稍後再說明更多細節。接下來，我們將討論用圖畫說故事的三個基本要素。

▌形象化

形象化是將抽象的意象塑造成具體的形象。我們必須盡力蒐集所有事實，之後以想像力美化潤飾。在確定題目屬於三種插畫類別的哪一種後，要找出任務的重點及目的。我們要判斷題目的氣氛與特色是什麼。是高興、動作、暴力，忙碌、生氣蓬勃？還是要用令人平靜、安祥、放鬆、安慰，或是憂鬱深沉的方法？我們對「創意」的判斷將決定我們如何詮釋。你最好先閱讀或理解整個故事。找出角色是什麼樣的人

物，以及人物的背景、大致的配件和服裝。事實上，這是為了給場景設定舞台，並尋找扮演角色的人物。故事該由環境及身在其中的人物來述說？還是應該仰賴手勢及臉部表情，運用人物「特寫」，只要一點背景就好？人物最重要，其次是環境背景。你可以開始著手準備小幅草圖，做些實驗讓它們自然浮現。這時還不必雇用模特兒，你要想清楚找他們來的時候該怎樣處理。

▌戲劇化

如果深入思考，通常都能找到戲劇化的方式來說故事。試著用不同的方式敘說。如果故事本身並不有趣，也許可以藉由姿勢或手勢、表情及暗示而變有趣。你可以模仿故事中的人物，站在鏡子前面表演。通常不帶情緒的消極詮釋，同樣也只能得到消極的回應。每個人物都應該有趣，而且動作要經過設計。以人體模型擺出一些手勢動作，並推斷人物彼此的互動，以及在場景中的位置，就像一齣好的戲劇或電影。畫家如果想讓圖畫中的人物生動表演，自己的內心也必須是個演員。

選擇的視平線將決定大部分的戲劇效果。我們是應該仰望、俯視，還是直視？你可以在圖畫範圍內的空間，任意移動調整人物，安排出一個適當的設計圖樣。每個角色的姿勢都應該多少有些與眾不同和差異。可以的話，構圖中不要讓兩個人物占據差不多的分量。別在構圖中將角色的位置安排在擁擠的地方，或是讓圖畫中央露出空洞。圖畫的中央區域是圖畫的主位，應該給最重要的角色。

我無法告訴你要如何讓模特兒擺姿勢，你也不會想要由我來告訴你。戲劇化是你最能發揮創意、表達原創性的機會。我們要了解、觀察並體會真實人生上演的戲劇，必須有意識地讓自己成為觀察者。我們有可能會太過投入其中而完全迷失。農夫看不出他的工作有什麼戲劇性，但劇作家看得到。女店員不知道自己是充滿細膩劇情的人物，但作家知道。故事俯拾皆是，藏在自然與真實之中多於幻想。

假想你現在就是電影導演。你設計了情節發生場景的平面圖。假設在一個房間。放上家具、門、窗戶……等等。如果你選擇在室內進行，就畫出室內的平面圖。接著，找出情節的「感覺」，將人物放在可能的地點。你可以轉動平面圖，換個觀點。也許你想要來一座壁爐，或者想從某個角度看一張臉。我在 187 頁設計了這樣的平面圖。接著你可以降低或投射平面配置圖，轉換成家具、室內環境，以及人物角度的透視

立面圖。這種小型草圖幾乎不需要用到複雜的透視法。將地面分成方格，以便放置組件或素材。

你也必須選定的「鏡頭角度」。你可以環繞著嘗試角度，看看有什麼效果。隨意將東西四處挪動，直到發現一個你喜歡的布局。下次看電影時，觀察眼前不斷變化的格局構圖，以及人物的定位、動作與手勢，電影的戲劇化正是你要追求的類型。如果你只是坐在那裡看著故事進行，可能徹底錯過對你身為插畫家的最大助益。你大概可以確定，導演不會讓他的角色僵硬地站在那裡，彷彿在等待念台詞的提示。演員在角色中展現的輕鬆自然，是成功創造好電影的重要條件。留意主角在演出自己的角色時，其他角色在做什麼。角色人物可以分組，成為構圖的組成單位。可以透過如明暗對比、線條引導通過其他角色、利用色彩，或是透過設計臉部專注的表情，以此強調某些角色。讓他們做些自然的事。女子也許是脫下手套或塗抹口紅，或者流露對主角的興趣。男子則拿著打火機給女士，手指撫弄雞尾酒杯，什麼都好，就是不要僵硬死板的姿勢。作者或廣告文案撰寫人很少給你東西當戲劇化的憑據，主要提供對話，以及場景的蛛絲馬跡。但如果你對這些相當感興趣，其實是種樂趣。而且這些都將成為畫作的「魅力」和趣味性。

▌ 人物塑造

演員選角是導演的重要職責之一，肯定也是你的重要職責。你努力將人物想像得維妙維肖。有時候你會改變模特兒的特性去配合故事裡的角色。盡量搜尋合適的模特兒。我們很容易會在同一個題材使用相同的模特兒兩、三次，只是將金髮改成黑髮，或是用不同的服裝。這是懶人做法，長期下來代價高昂。如果你持續展現優異的人物塑造，作品就會有變化。到最後，當你的競爭對手都無以為繼時，你還能繼續往下走。給一個十八歲的女子畫上幾絡白髮不可能變成婦人，人物塑造最重要就是取得確切的事實。老婦人骨瘦如柴的手是什麼樣子？她如何整理頭髮？孤注一擲的賭徒會有什麼表情？這些東西無法捏造，若處理得當，就能說出許多事。一隻舊鞋子可能有個性，散在桌上的東西也是，事實上，所有配件都可能說出題材的生命故事。如果這個角色疲憊憔悴，可以用衣服暗示。除了時尚插圖，不要害怕什麼東西有皺褶和皺紋。要讓它們自然地放在適當的位置，強調形體更勝於衣著。留意「若隱若現」的邊緣。只要有機會，試著將人體與背景交織穿插，別讓輪廓線始終都清清楚楚的。這能減少圖中人體的「僵硬」。不需要把所有人體都畫得同樣重要。

以「微型略圖」將題材形象化

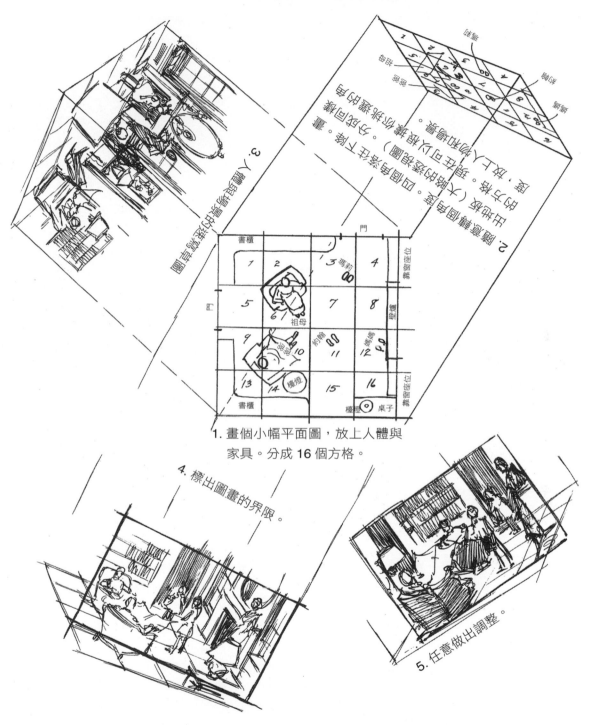

2. 摺起畫面周邊，變成有蓋的盒子。沿著圖畫的裂縫，可以把盒子蓋上。（圖的裂縫即為盒的邊緣。）按上方的箭頭，就會變成從天花板往下看的角度。這樣你就能將物件擺放回原位。

3. 人體與家具都是摺起來的。

1. 畫個小幅平面圖，放上人體與家具。分成 16 個方格。

4. 標出圖畫的界限。

5. 任意做出調整。

「微型縮圖」是將題材形象化簡單又實用的方法，可讓你在工作時有種真實感。你可以設計一個有合理定位以及人物動作的場景，並從任何角度觀看。

如何從剪報獲得形象化的啟發

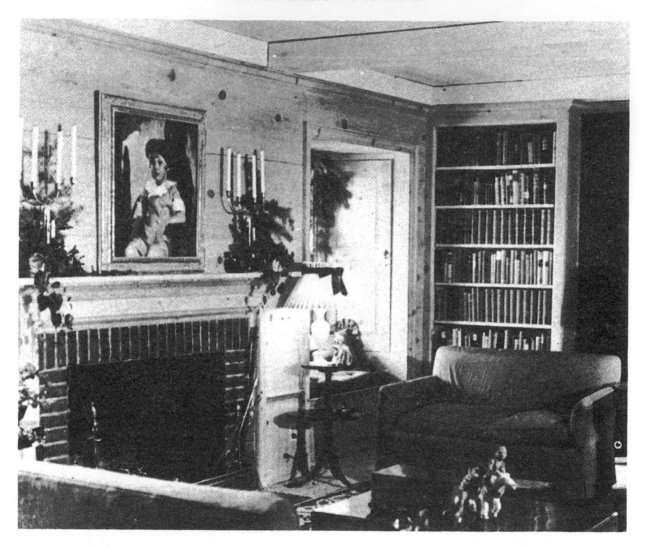

上圖是典型的室內裝修攝影，相當普遍，能輕易從報章雜誌取得。你需要一張透明薄紙，目的是幫你在描圖紙上將情境形象化。你可以四處移動描圖紙，考慮透視角度，如果願意，還可以移動家具。當然，我不建議完全照抄任何有著作權的素材，但既然雜誌是為了提供室內裝修的資訊和構想，就應該接受其他人將內容當成資訊和靈感的來源。如果你想練習如何透過戲劇化，以及從透視與光線的角度將人體安排到環境之中，將人體放進室內環境是絕佳的練習方法。仔細研究照片的光線，並在提示人物的草圖中設定光線。你也可以將同樣的照明方式用在模特兒身上，並將相機或視線高度設定成與照片中一致。

如果靠想像安放人物有困難，建議你研讀我稍早的著作《人體素描聖經》，我已在那本書中提供相關資訊。

在描圖紙畫出人物提示

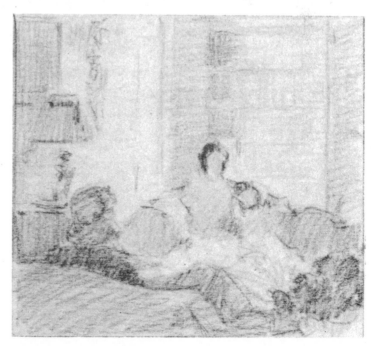

設計戲劇動作與姿勢

別激動！

瑪莉，
我們破產了！

你昨晚去哪裡了？

我受夠了！

真的！

我是説真的！

雇用模特兒之前先確定動作

頭
腰
胯
膝

可以麻煩你放下報紙
聽我說嗎？

▌基本布局

構思一幅畫的方法因人而異。以廣告委託案來說，主題通常已經由廣告公司相關的畫家形象化，再以平面配置圖的形式交給你。這些人大多格外擅長概念的表現。不過一般來說，他們對配置布局及大面積比較有興趣，細節或概念的最後詮釋就交給你了。配置圖或速寫的目的，一定就是將概念大致形象化後呈給客戶，以便在投入昂貴的美術支出之前，取得客戶「繼續」的許可。版面配置圖也涵蓋了整個廣告，指出主要的文案及所有必需出現的組成要素位置。姿勢、衣著、配件、類型以及劇情還有相當可觀的發揮空間。因此我在這裡提出來的操作適用於最初的大略構想，無論是你自己的原創想法，還是其他人交給你繼續完成的案子。

這裡討論的布局只發生在構想已經明確，有事實支持並能以圖畫表現之後。你會漸漸發現所有基本要素如何相互依存，全部指向單一目標。重要的是用草圖充分構思姿勢。如果有背景，也應該做出決定。在初期階段，我們開始思考圖案以及色調的安排。有些畫家開始著手人體和動作，背景設定也跟著成形；有些人則是從抽象圖案開始，調整人體配合圖案。如何做出出色的設計圖樣不太重要。你可能每一次都有不同的做法，重點在繪畫的概念。布局和設計圖樣應該仔細斟酌。布局沒有一定的法則，你只是在嘗試好幾種布局之後，挑出覺得最適合的一種，做成你認為最好看的樣子。以我個人來說，我喜歡先從設計圖樣開始，並盡可能堅持到底。

先做出抽象圖案布局有個優點，就是可以給畫作的其餘部分帶來啟發。你在實驗這些抽象概念時，可從中得到想法。舉例來說，你有個深色的圖案，它可能啟發你採用穿深色洋裝的人物。如果圖案是特定形狀，可能讓你聯想到某種配件，或是可在題材中使用上的某個組件，圖案甚至可能啟發你想到光線、陰影、人體的大塊面積布局，或具體如窗戶、山丘，又或者什麼都不是，只要是有趣的設計圖樣就行。任何題材在一開始不限特定材質或範本，都應該用小幅草圖解決色調布局。畫家作畫時沒有充分考慮，是我們日常藝術缺乏基本布局的原因。畫家拿到東西就加以模仿，周圍放上一點東西就說已完成任務。如果你無法任意發揮，只有自由安排素材位置的彈性，至少應該在這方面盡最大努力。

作品中最重要的元素，以及讓你快速前進的原因，就是任務題目的構思，因此值得在這上面付出應有的時間。要是真的擅長，就必須發揮自己創意發想的能力。你接

的工作愈是不考慮這一點，這條路就走得愈漫長。

拿起雜誌瀏覽一番。標記下似乎最能吸引你的插畫，包括照片或其他東西。現在回頭用一張描圖紙，大略勾勒出那些插圖明顯的團塊布局。其實你在潛意識中會偏愛好的設計圖樣和布局，其他人也是一樣。設計圖樣是擺脫平庸普通的方法。我們都以為自己無法設計，其實我們做得到的。設計通常是抓住偶然的意外。我們似乎會有「靈感」，這時候我們的設計就比較好。我們能做的就是調整改造必須用到的組件，盡可能做到賞心悅目。

▌ 潤色

這裡說的潤色，是指繼續完成你設計出來的初步構想。現在你要賦予構想真實性。以人體來說，要從真實生活中尋找人物、好的素描，以及可以添加真實感的東西。至於形體的色調特質，要從真正的形體找。而光與影的效果，應該先觀察既有的光與影。盡可能在現實生活中建立你的想像。如果你要做的事情必須有種「現實感」，否則作品會搞砸，那麼你在腦海中醞釀的想像就必須和真實情況一致。在藝術中捏造真實並不比在其他地方容易。

每一個題目都是獨立的問題，應該就各自的可能做處理。有些題材似乎需要特定的媒介，甚至是特定的技法。有些應該小心處理，有些則可以有更多的活力。這裡就存在潤色的魅力。畫家若能改變步調，在作品中帶出情緒，一件東西處理得溫柔細膩，另一個卻處理得強而有力，這樣的藝術家更為優秀。這是我在本書花了那麼多篇幅說明各種方法的主要理由。你可以讓自己的作品跳脫窠臼，展現新意且吸引人。加上使用各種不同的媒介與技法，展現不同的明暗調性，柔光、漫射光……等等不同性質的光，或者調整明亮與清晰。你可以選擇從光到影的強度，是有一點反射光，或是關係程度較高的朦朧亮光，而陰影也有許多光線。你可以選擇純色與強烈色彩的配色，或調和色的配色，也可以是柔和的相關色配色。你可以選擇處理線條、處理色調，或選擇兩者結合的各種可能性。只要我們願意思考，其實有太多可以做的。如果你發現自己只用一種媒介，每天都用同樣的媒介做同樣的事，那就迫切需要探索你能自由使用的大量事物。那些足夠實驗一輩子。不要以為你的處理方法有嚴格局限。只有嚴加限制，你的方法才會受限。

根據先前草圖做的布局安排

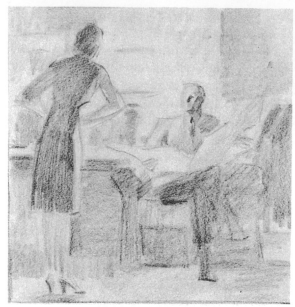

以先前的草圖為起點

轉動人體做實驗

試著「拉近」人物。效果更好

最理想的設計圖樣，更有故事感

題材的構思概念無疑比其他東西更重要。在草圖花上可觀的時間，直到你覺得有了不錯的布局，外加成功將題材戲劇化，這樣做是值得的。如果能夠讓臉孔露出來，那最好露出來。試著將光亮、灰色及深色區域交織穿插，讓畫面平衡並點出有趣的重點。這些草圖畫在素描本上，說明如何實驗姿勢。現在有了清楚的方向，要找模特兒繼續進行就容易多了。不要妄想第一張草圖就能做好。

▌利用相機取得工作素材

當你大致決定要怎樣進行一個題目，而且頗費心思準備草圖，接下來要拿出相機好好利用。你可以用它幫你表達自己的想法，而不是反過來接受它告訴你的東西。如果能給模特兒看看你的初步草圖並解說故事，引起他們的興趣，他們能表現得更好。讓他們在你按下快門前將想法表演出來。讓他們知道自己對任務成功與否舉足輕重，可以得到他們熱情的支持。

我個人喜歡小型相機，使用一般的 35 釐米底片，偏好全色片（panchromatic film）或色彩校正（color-corrected）底片。我相信畫家最好學會自己拍照，而不是仰賴商用照片，因為正確的光線非常重要。有些人了解自己的領域業務，但無法理解畫家的做法可能是另外一回事，我不喜歡跟他們爭辯。我偏好非常簡單的光線，以保留形體，而某些人無法克制地插入五、六種光線，這很難跟他們解釋，這種照片對有形體意識的畫家來說一文不值，那些光線打碎了造就優秀畫作的美感。

竭盡所能抓住你要繪畫的形體，記錄在你的圖畫之中。當一種光線照耀在同樣的區域或表面，形體才得以真實記錄。兩種光線照在同一個區域，注定會破壞塊面的立體感。

任何不時用相機工作的人都有種沮喪的體驗，就是有個你在拍攝時非常好看的題材，變成黑白照片卻有天壤之別。流失的大多是眼睛所見的色彩與明暗。很多流失的是因為相機看到的比例和遠近透視，跟人類的雙眼不同。物體隨著距離而縮小的情況，在鏡頭中比肉眼看到的更明顯，這就給人一種扭曲失真的感覺，尤其當近距離拍攝土體的時候。你拍到的明暗是光與底片的光化性（actinic）作用，可能和你看到的樣子大不相同。原本看著色彩繽紛且鮮豔的東西，很可能在照片上變得沉悶黯淡。另外還有一大堆令人難以忍受的鮮明細節，畫面並沒有肉眼所見的柔和。

基於上述理由，拍攝黑白照片時，最好選擇有各種明暗的東西，而非有許多色彩。這是為何應該事先設計出小幅的圖案布局。模特兒背後和周遭的明暗，要依照你的色調方案設計安排。手邊要有一塊非常亮的布幔，一塊亮色調，一塊中間色調，還有有一塊深色調，以及一塊黑色。將這些布幔釘在模特兒後方，以便根據你的構圖，讓適當的明暗出現在模特兒身上適當的邊緣。如果頭部要用深色襯托，拍照時就要

以深色為底。頭部的明暗隨著襯托的底色明暗不同而異。同樣的明暗在淺色的襯托下會顯得陰暗，或者在深色的襯托下顯得明亮。

如果你打算用光源襯托某種東西，比如在逆光的情況下，想要拍出好照片，又不希望失敗的唯一方法，就是在白色的背景打強光，再將人體擺到那上面，小心別讓光線照到人體。再以強度較低的「暗面輔助光」照射在人體，光度低到只能維持光線襯托人體產生的大片深色明暗。強光放得太靠近模特兒會「曬黑」底片，而在沖印時變成死白。將強光往後挪，反正怎樣也無法保住這種亮度，因為沒有東西能比印刷紙的白色更淺。

除非你想要強烈的光影對比，就像一些黑白線條素描，室內攝影通常需要用「暗面輔助光」、日光，或是某種反射光來打亮陰影。日光燈用在這裡效果不錯，因為不會在陰影中造成明顯的投影，這在自然界中是不會發生的。如果你的題材應該是在戶外，一定要到戶外拍攝。大自然能產生完美的明暗與關係。

如果要將來自一張剪報的素材和另一張剪報聯繫起來，你會發現剪報很少是用同一種光線和明暗關係產生的。一張好的畫作，光線必須從頭到尾一致，兩張剪報有相同光線的機率渺茫。所以只要有辦法，你都得有自己的「道具」。若是根據一張光線清楚明確的剪報著手，在準備剪報中的材料以及其他必要素材時，隨時可以調整照片裡的照明配合。

如果可以，找出合適的服裝。布料很難捏造，特別是褶痕，這點你可能已經知道。如果沒有辦法，盡量找到和需求相近的服裝，至少不用虛構布料、形體，或垂墜。改變服裝的圖案比形體容易多了。找些室內環境，用鉛筆畫出來，再將你設計的人體放進主題之中，這是很好的練習。仔細研究室內的光線，再試著在人體上呈現與室內一致的光線。如此一來，就能感覺在指定照明條件與空間的明確環境下，人體會有的「感覺」。

▌利用「刻度屏風」設定人體比例

有個簡單的道具提供給根據照片畫圖的插畫家。製作一個三扇或四扇的屏風，高度高於一般的相機拍照範圍。可以用人造纖維板或任何可塗成白色的輕便牆板。利用

黑色細線畫出如插圖顯示的方格。這樣的屏風也可充當不錯的平台，將布幔掛在上面或是用圖釘釘住。之後可將布幔拿下，題材就有自動畫出比例的照片。這樣能立刻提供完整的資訊，方便將人物安排到構圖之中。每個人體都應該與一個視線高度相關。你可以將屏風的末端轉向相機，決定照片的視線高度。視線高度會與屏風側翼的線條匯聚點一致。要找出屏風側翼上最接近水平的線條比較簡單。

如果你的草圖或範本決定了視線高度，那就將相機設定在類似的高度。一定要知道，本來兩張視線高度不同的素材，不可能未經調整就能正確出現在同一幅畫裡。許多畫家一直忽視這個簡單的規則，就是視平線必然會穿過站在同一個地平面上相似人體的相似位置，或是人體從地平面算起的同樣距離。

因此，如果你知道範本的視平線會穿過人體的肩膀，相機就要設定在模特兒肩膀高度的那條線上，並確定會穿過構圖中所有人體的相關位置。如果有個人體坐在視平線以下的特定距離，那麼所有坐著的人體也都應該帶有相同的關係。

這時畫出方格的屏風會為你指出整個題材的相對尺寸，方便判斷部分與部分之間的比例。方格在照片上還可以進一步細分，你可以在畫作上排出方格，以便按照比例畫出人體。由於這些是以英尺規畫，你也可以大致測量剪報中素材的尺寸，讓人體在這樣的環境中呈現正確的比例。

提供參考，一般座椅的高度是距離地面 18 英寸，或是一‧五個方塊。桌子高度大約28 至 30 英寸，或約二‧五個方塊。女子站立約為五‧五個方塊高，男子為六個方塊。只有了解透視法，才會清楚了解這一點；我已經警告過了，沒有透視法知識，只會妨礙未來的機會。

所有素描都是先看比例和尺寸測量，以及空間與輪廓的表現方式。刻上尺度的屏風在這方面可以提供協助，只是沒有什麼比訓練眼睛熟悉距離和相關尺寸更好。這對有些畫家來說輕而易舉，有些人則需要花上可觀的時間學習，但可惜還有些人永遠做不到。因此才會有那些協助工具，如縮放儀、投影機，以及其他裝置。但有了刻度屏風，還是可以在作畫的同時訓練自己。使用屏風之際，不會損害你的天生才能或創意，因此在這裡有一席之地。

插畫家的刻度屏風

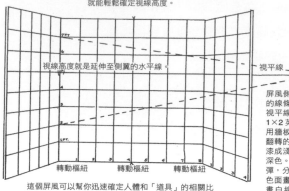

拍照時以這個屏風為背景,就能自動畫好方格。將側邊包含在內,就能輕鬆確定視線高度。

視線高度就是延伸至側翼的水平線。

視平線　消失點

屏風側翼上任兩個匯聚的線條,可確定照片的視平線。製造屏風可用 1×2 英寸的松木。框架用牆板包覆。採用兩面翻轉的樞紐轉軸。一面漆成淺色,另一面漆成深色。用蘸粉的線繩輕彈,分割出方格。在淺色面畫上黑線,深色面畫白線,畫出 12 英寸的方格。也可視情況畫成更小的方格。用最輕巧的材質。

轉動樞紐　轉動樞紐　轉動樞紐

這個屏風可以幫你迅速確定人體和「道具」的相關比例,以及物體、組件區域、頭、手臂等等之間的距離。

根據真人或照片作畫時,刻度屏風有助於作品保持良好比例。未必就得遷就「投射」的輪廓線或相機的扭曲失真。當照片中的方塊太不平均,或扭曲到超過正常的透視程度,失真情況就變得很明顯。刻度屏風並不是什麼「素描速成法」。你還是得練習。但有莫大的幫助!

平方英尺方格

只要讓模特兒靠在方塊前擺姿勢。

這一來,即便只用肉眼,也很容易得出題材各個部位的相對大小。舉例來說,照片中的女子從頭頂到凳子是三.五個「平方英尺」方格。頭部幾乎就填滿了一個方格。從頭部到胸部底下的線,又是一個方格。到凳子又是一.五個方格。以此類推。

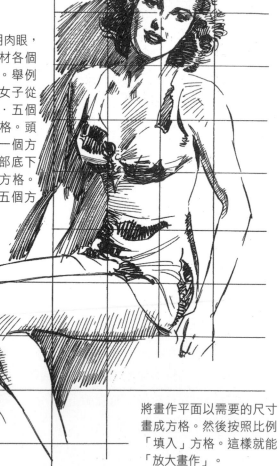

屏風的線條可以延伸穿過主體,並進一步細分,依照你的需要畫出照片的刻度。如果線條稍微「超出方格」沒有什麼關係。變形太多就應該修正。你可以將畫作以方格布局安排。很快就不需要這樣做了。只需要用到照片上出現的那些主要線條,以及重要的交叉點。

將畫作平面以需要的尺寸畫成方格。然後按照比例「填入」方格。這樣就能「放大畫作」。

這比利用「投射」更好,因為這是在不斷訓練眼睛和手。值得一試。

刻度屏風與相機失真

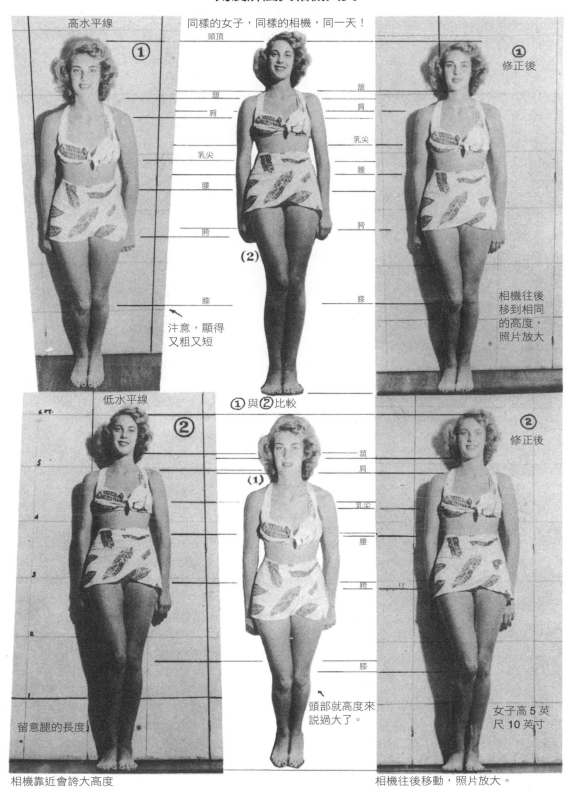

高水平線 ①

同樣的女子，同樣的相機，同一天！

頭頂
頷
肩
乳尖
腰
胯

膝

汪意，顯得
又粗又短

(②)

①修正後

相機往後
移到相同
的高度，
照片放大

低水平線 ②

6 FT.
5
4
3
2
1

留意腿的長度

①與②比較

(①)

頷
肩

乳尖

腰

胯

膝

頭部就高度來
說過大了。

②修正後

女子高 5 英
尺 10 英寸

相機靠近會誇大高度

相機往後移動，照片放大。

不能只因為是根據真人拍攝，就認為輪廓一定正確。刻度屏風帶出了不少相機放得太近時，都會出現的扭曲失真問題，再好的鏡頭也難以避免。①和②拍攝的水平線高低大不相同。但是同樣的高度若是往後移動，兩者卻幾乎相同，得出這個高個女子的真正比例。

相機的扭曲失真

因為相機靠得太近而產生的扭曲失真。焦距太短。注意手的大小。

相機往後移，主體放大。雙手維持在同樣的位置。是不是好一點？

左上圖明顯失真。但是大多數的人為了細節和清楚鮮明，都靠得太近了。為了比例正確，我們可能得犧牲些許細節。左上的臉部甚至有些變形，如果沒有另外一張照片對比，可能沒那麼明顯。請留意失真的照片，臉型似乎更狹窄，下巴更尖，頭髮少一些，形體的造形顯得太過「平板」。

為什麼相機「特寫」會失真？

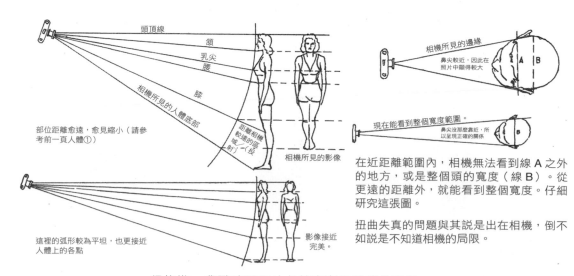

在近距離範圍內，相機無法看到線 A 之外的地方，或是整個頭的寬度（線 B）。從更遠的距離外，就能看到整個寬度。仔細研究這張圖。

扭曲失真的問題與其說是出在相機，倒不如說是不知道相機的局限。

很抱歉，我戳破了照片必然真實且準確的迷思。

▌作畫時避免攝影的扭曲失真

我提出來的攝影失真例子或許看似有些言過其實。但我敢保證，和我們在真實生活中看東西相比，相機鏡頭還有很多可改善的地方。由於小型相機的鏡頭與底片範圍相比相對較大，因此大幅減少失真情況。但這裡的例子是用最好的相機和鏡頭拍攝的，證明靠得太近時，依然可能存在扭曲失真。一般照片的失真情況不明顯，但如果亦步亦趨地跟著描畫，會讓作品有攝影般的感覺。假如刻度屏風的方格在照片裡不像方格，就證明失真情況存在，而且這種扭曲會影響到題材，就跟刻度屏風上的線條一樣。

直接根據真人作畫就藝術上來說是最合理完善的方法，因為呈現的比例特質是相機單一鏡頭無法企及的。我對光學的了解不足以說明，為何東西在短距離的情況下縮小得更快，或者比同樣距離時肉眼看到的更小。另外有伸縮鏡頭、廣角鏡頭等等，在這方面都更接近真實，但是既然我們有肉眼這樣完美的工具，為何不把握每個機會訓練它們做同樣的事？我承認我們有時候必須捕捉瞬間而無法立即畫下來的動作、表情，或姿勢。那就用相機。

我希望說清楚的是，不能因為照片是根據真實生活拍攝，就認定那是對生活的完美詮釋。從輪廓、透視、或色調值的觀點來看，照片並不完美。即便有可能完美複製肉眼所見的一切，依然不是藝術。所以畫家完美複製一張照片，更不可能當成藝術。個人的創意必然有一定的影響；布置安排與設計、重點強調與陪襯烘托、色調與個人技法的特質，以及情感特質，都必須兼顧才能成為藝術。否則我們會滿足於只是繼續按下快門。我還希望年輕畫家記住，藝術不見得就是美術館或私人收藏中那些裱上畫框的圖畫。藝術就在我們身邊，因為藝術是以各種方式表達個人的思想。最渺小、最廉價的商業素描如果有這些特質，也可能是藝術。藝術不是模仿也不是複製，而這也是為什麼機械的相機永遠不可能成為創造藝術的工具。藝術必須流過相機，而不是流向相機；藝術始於鏡頭後面的眼睛，而不是前面。

我在這裡還有其他地方都曾指出相機的缺點，所以你留意觀察後或許會發現。我不是要挑剔爭論相機的局限，因為它無疑是個神奇的工具。但我堅持，既然這些局限存在，就應該讓學生知道。攝影照片不能視為優秀製圖的取巧方法，也絕對不是替代品。相機應該是裝備的一部分。（投影機是另外一回事，而我對於是否給予同等

的認可有所保留，只是在需要精確細微的複製範本時，我無法質疑其價值。但它若只是個拐杖，而且極有可能喪失個人獨特性，我寧可看到它被丟到窗外。）

你可能確定每個人體拍攝下來，中段多少都比真正情況更短、更粗。身體一端的頭肩比例，以及另一端的腿腳比例，在人體站立時無法拍出真實情況，除非距離比我們平常擺放相機的位置更遠。切記，相機對於前方的好壞完全公平對待，不偏不倚。照片只是剎那的記錄，這一點就很有價值。沒有完善的繪畫功力，我們可能會在不知不覺中複製那些扭曲失真，並在無意間增添一種攝影般的樣貌，破壞了其他好的特質。

等到你準備好用相機輔助劇情詮釋，已經對題材做過各方面的考量。你對自己要什麼有相當清楚的概念。你的心中有個動作或手勢，或者特定的臉部表情。現在就來談談實際的戲劇詮釋。

▌模特兒的詮釋問題

模特兒通常有兩種極端。若不是詮釋不足，就是表演得太過火，結果就是戲劇感有些怪異好笑。我們或許可以向戲劇學院借用優秀表演的第一原則，也就是「自然法則」。唯有自然才能令人信服，並成就最優秀的演員。如果這個原則在舞台或銀幕真實無誤，對插畫來說也一樣。動作或情緒應該透過整個姿勢由人體完整傳達，而不是只靠著擠眉弄眼表現，或是電影這一行說的「扮鬼臉」。

表演藝術中有個好用的規則，就是只要有動作在進行，演員千萬不可以看著觀眾，特別是還有其他演員在舞台上時。這種無形的「第四道牆」將演員和觀眾隔離開來，給予戲劇真實感；你會迷失在故事中，渾然忘我。如果演員看著觀眾，觀眾會有種不自在的感覺，像是你在某個不應該出現的地方窺探一扇窗戶，卻被人逮到。你的反應就是演員是在對著你表演，而不是融入一個跟你完全無關的故事。所以我們可以確定一個規則。如果觀者不是戲劇情節的一部分，千萬別讓角色直接看著觀者。

現在來說另外一個極端。假設我們希望直接訴諸觀者。這種情況下，做法就正好相反。角色直直看著你，用意是要讓你對訴求了然明白。所有人都記得詹姆斯．蒙哥馬利．弗拉格（James Montgomery Flagg）的「山姆大叔需要你」（Uncle Sam Wants

You）海報，手指和雙眼直直對著你。海報極其成功。因此這個原則用在需要角色吸引觀者注意的廣告。一個漂亮女孩從海報裡遞給你一杯啤酒；慈善訴求可能用個頭像看著你說，「你願意盡自己的一份力嗎？」這就叫做「直接」訴求。

表演過火比不足更糟。為了芝麻小事痛苦煩惱，或者為了一條牙膏樂翻天，實在不自然，也不是好品味，引來的回響可能是負面的。要取得最有效的戲劇效果，只要想想自己會怎麼做，或是聰明有教養的正常人會怎麼做。規矩禮貌並沒有生活中一套，舞台、銀幕或插畫又是另一套這回事；全都是根據對生活的真實詮釋而來。當然，如果惡劣無禮是故事的基礎，那又是另外一回事了。

經過分析，模特兒詮釋不足可能是「僵硬」。其實意思就是肢體、臉部，以及動作死板僵化。因此優秀演技的第二個規則就是徹底放鬆。唯一會出現的緊張必須是因為故事中情緒激動的情況。人只有在死亡或恐懼的時候才會僵硬。因此才會有「被嚇呆」的說法，或是俗話說屍體「硬梆梆」。千萬別讓模特兒擺出「直挺挺」的姿勢——也就是頭和筆直的肩線在她的視線中呈現 T 字形，背脊毫無彎曲，髖部也不轉動，重量平均分配在雙腳。如果你沒有告訴她你要的劇情，她一定就會這樣做。

讓模特兒垂下一側肩膀，身體扭動，轉動一邊的髖部，彎曲一腳的膝蓋，讓她盡可能放輕鬆。筆直坐在椅子裡，雙腳與雙膝靠攏，手臂也同樣緊貼著兩側，這種姿勢僵硬得難以忍受。讓模特兒擺脫這種特質是你的責任，而那也是事先設計姿勢的原因。表演出來，當作你人在舞台上或你就是導演，因為那是你真正的職責。否則會將這種僵硬轉移到作品之中，無論畫得多好，沒有人能夠諒解。相信我，我非常理解。特別留意雙手：要讓雙手表達臉部的情緒，讓它們也同樣屬於故事的一部分。

▍製造有說服力的情感

情感手勢是非常微妙又個人的事。無法時時隨手捕捉到發自內心、無意識又未經矯飾的情感也在情理之中。那是絕大部分要經過虛構製造、配合情境的東西。畫家會發現有很多情感必須來自畫家本身，透過模特兒及相機表達。這是許多電影導演採用的手法。我發現若畫家親自示範也不會覺得忸怩不自然，模特兒也不會羞於表演給畫家看。最重要的是，千萬不要嘲笑或輕視模特兒的努力。如果他們一開始未能成功傳達情緒和表情，要語帶鼓勵地說「就差一點了」。再次重複表演，討論你對

情境的感覺，絕對不要談論他們五官的動作。如果你想要眉毛挑高，自己做一次，說，「你要更焦慮、更驚恐一點——你是故事裡面的波特太太，提心吊膽地揣測女兒發生了什麼事。」絕對不是簡單地說，「麻煩挑起眉毛。」如果手邊有收音機或電唱機，試著播放和你想要的氣氛相近的音樂。你也可以藉由大聲念出文稿或故事，決定情緒節奏。如果可以，讓模特兒念給你聽。如此一來，她自然就會融入其中。

緊張傻笑是許多年輕女孩的特色，而這是在捕捉戲劇表情時最難克服的情緒。一旦開始傻笑，情況就會每況愈下。讓她們立刻跳脫這種情況的最佳方法，就是說：「聽我說，某某小姐，這不是什麼好笑的事。這是攸關生計的大事，是妳的工作，也是我的工作。我從一大堆模特兒當中挑出妳來，是因為我認為妳有潛力，現在沒有時間找別人重新來過。我們把事情完成。別再傻笑了。」

另一種類型的模特兒是無法在需要時真心微笑，那是另外一種問題。沒有什麼比虛假的微笑更索然無味。這種情況最好的做法就是離開相機，不要讓模特兒知道她的微笑毫無情感。拿根香菸，也遞給她一根，跟她說些好笑的事。重點就是傳遞一種情緒，然後就容易了。其實你才是演員，而模特兒是媒介，就像你的顏料和素材，你透過這些創造戲劇和人物刻畫。你不能「板著臉」叫她笑。這會區別出一般的工作，和有難以名狀之火花的工作。嚴格來說，一個表情不過就是有光亮、中間色調與陰影的形體。但是看著畫的人會看到一張臉，有人性且富有表情。

想像力會傳染，情緒會傳染，圖畫背後的靈魂占了 90%。你可以時時留意戲劇性。注意別人在做什麼，觀察他們的雙手、雙眼和嘴巴，無意中的姿勢。光是一張臉會出現的變化，以及表情與想法的聯繫，在在令人嘆為觀止。自己在鏡子前做出各種表情並用相機拍下來，也是不錯的辦法。找出什麼原因會讓一種表情顯得陰鬱，另一種表情卻興高采烈，這樣的表情是驚駭，那樣是恐懼。全都在於臉部形體和線條的細微動作。千萬別畫一張似乎放空停滯的臉。

根據真人作畫時，表情非常難以捕捉，但如果可以讓坐著的模特兒保持興致盎然就能做到。我有一面帶腳輪的大鏡子，可以擺在我的背後，這樣當我直接對著模特兒作畫時，她可以看到進度。這就減少了長時間靜坐不動的單調沉悶。男性似乎對這點特別感興趣，上了年紀的人雖然喜歡坐著，但也喜歡有點事可做。

單一光線效果最佳

人物的研究習作

塑造表情及角色的工作多多益善

除了自然或「放鬆」之外的任何表情，最實用的做法就是用相機「固定」。沒有人可以維持相同的表情超過幾秒鐘。畫臉部表情就要回到我們的「形體原理」，因為那是形體「當下的外觀」。這相當於仔細描繪中間色調與陰影的形狀。形狀本身必須正確，但裡面可以自由填補。所有形狀都應該落在正確的地方並協調組合，就像拼圖碎片一樣。初步輪廓的速寫下筆要輕，接著是陰影的形狀。每個區域分別屬於（1）光亮、（2）中間色調，或（3）陰影。鉛筆畫從黑到白的明暗變化，不如照片的範圍大，因此中間色調要輕，以便陰影部分有充分的餘地可強調。光亮與中間色調的團塊要與陰影團塊做出區分。記住，明暗交界線或形體轉變區域的陰影通常最深。只要形體深深凹陷的地方，清晰強調的深色就特別明顯，例如眼皮周圍和眼角、鼻孔周圍、嘴唇和皺痕。

沒有兩張臉的形體一模一樣，因此形體的色調形狀或塊面一定都是各不相同的新問題。如果不堅持一個簡單的光線，形體的色調就會變得破碎也更棘手。形體在純粹、簡單、完整，或「雕刻般」的樣子最理想。單一光線最完美。如果陰影太黑，就用反光板將同樣的光線反射回去。試著用前面的照片畫些有趣的人物。

表情能説故事

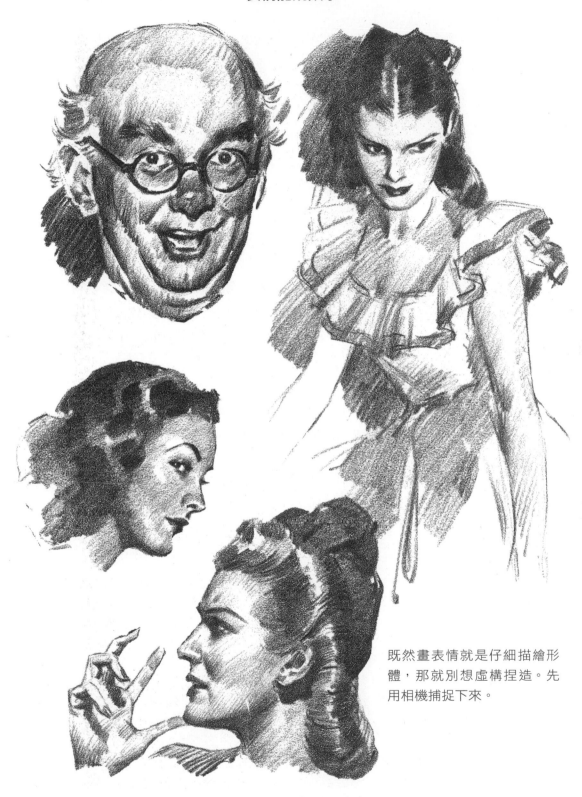

既然畫表情就是仔細描繪形
體，那就別想虛構捏造。先
用相機捕捉下來。

背景的取捨

常常會被提起的另一個問題，就是到底該不該用背景。由於這個問題關係到相機以及繪畫題材，有幾點建議或許有幫助。這個問題的正方反方都有不錯的論點，難處在於決定使用背景的時機。最理想的答案必須從題材本身談起。

主題是無背景的剪報，或以暈映處理，若是用平版的白色背景襯托，只要背景保持簡單又沒有塞滿其他東西，就是非常大的優勢。白色的空間在頁面上通常比色調的效果更顯著。這是讓白色區域烘托圖畫部分的其他圖樣。這種做法將重要的素材區隔開來，容易被人看見。

白色空間通常被稱為「喘息空間」。這在雜誌頁面上不是那麼常見，不管是故事插畫還是廣告，畫家可以在白色空間自由發揮。首先，任何頁面的空間都代價昂貴，這有點像要求商家只在櫥窗擺放一件產品，然而商家其實有五十種產品要銷售。但是單一產品若在櫥窗陳列得當，可能比五十種產品全都一起陳列引來更多討論，也引起更多注意。

反對去除背景的一種論點，認為畫面可能因此大幅喪失三度空間的感覺。主體會有種「貼上去」的樣子，黏在圖畫平面而沒有任何後退的感覺。深度的感覺無疑會吸引目光注意到主題，就像眼睛本能會被鏡子、窗戶、敞開的門，甚至地面或牆上的洞吸引。如果主題被剪成俐落明快的輪廓，可能讓眼睛意識到邊緣卻忽略了形體；當主題脫離與背景的正常關係，可能產生某種廉價的感覺。這種粗暴可能顯得格格不入而令人不舒服。「剪刀」類型的邊緣在藝術中沒有地位。

可想而知，如果牢記這兩種極端，兩種類型都有很多可以發揮的空間，把握住各自的優點而減少不利的部分。

活用四個基本色調

我們應該關注的第一點就是題材內的色調，再決定要不要切割。如果沒有考慮到這些明暗，可能得到意想不到的結果，明顯增加或流失生氣活力。假如我們要切割的本來就是淺色，只有柔和的灰色和暗色烘托白色，放在白色背景上就會得到不好的

結果。回到四個基本色調方案，我們還記得最生動的情況就在四個基本色調。

212 頁的上圖頭像因為放在白色的背景上，明顯失去衝擊力與活力。因為主題本身為淺色，降低了非常需要的下半部明暗色階，沒有暗色或黑色可對比。應該說，同樣的頭像如果放在深色的背景上，衝擊力加倍，增加了吸引力並賦予主題深度。

該頁下圖的頭像則正好相反。灰色的背景襯托下，柔和而蒼白；同樣的頭像放在白色背景上，明顯更加生動。我們在這裡做的跟第一個例子一樣，就是補齊從黑到白的完整明暗範圍。這樣就變成白色襯托中間色調與暗色，而第一個例子則是暗色襯托中間色調與淺色。兩者都達成了同樣的目的。

至於切割與黏貼效果的問題，畫家大可留下一些柔和的邊緣，或是設法讓主題用白色背景襯托。如此一來，就會像所有好的暈映畫或素描應有的效果一樣，主體彷彿跟背景「交織」。

因此主題只決定可以怎麼做，而了解這些事實，可為做出良好決定提供充分基礎。這個小問題會不時冒出來。如果知道如何解決，通常就能化腐朽為神奇。

頭像在四個基本色調的應用

▋ 何謂捏造，及何謂想像

許多學生因為一下子被告知絕對不能虛構捏造，一下子又被告知要用想像力，結果完全茫然無措。這個議題值得探討。圖畫要有創意，需要想像；但是圖畫之所以偉大，在於嚴格遵守自然界的法則與真實。我認為這種茫然不解可以澄清，並得到一套實際可行的方法基礎。

圖畫可從許多來源構思設計。有時候主題是生活中已經呈現在我們眼前的東西，一看就知道是可入畫的題材也樂意採用。有時候，圖畫可能是設計來滿足需求，只能從想像力著手。有時候，圖畫是個事件，可以加以戲劇化後發揮。又或者圖畫可能是記錄我們覺得美麗、又值得保留下來給所有人觀看的東西。有時候圖畫是向別人傳達無法言喻的訊息。有時候可能只是個設計圖樣，本身具有美感，就像一件珠寶或其他工藝作品。藝術有非常寬廣的揮灑空間。

我會說，我們只有在開頭時會「捏造」。那是我們在想像中開始做設定安排的開端。我們試著將某個東西從不存在的狀態拉到現實中。因此當我們「虛構」人體，那是有目的的。我們用最快的方法捕捉腦中的東西。一旦構想確定，就應該去尋找真正事實，並藉由真人模特兒或其他現實情況，賦予原始概念生命。

無論捏造與否，端視畫家追求的是什麼。畫家不應該企圖捏造光線照在形體上的效果。但我會說，如果畫家企圖設計圖案與布局，就不應該永遠照單全收。畫家必須決定自己的畫作，是否需要完全如實表現。他必須尋找事實並自行斟酌採用，而非只因為那些真實存在。畫家有權篩選整理自己要用的豐富資源。他不可能全部都用，也不想全部都用。如果我們真心思考，不用模特兒或大自然就能得到想要的效果，那我絕對會說就這樣做。

我認為應該在沒有物質協助下，充分利用初期準備工作——構圖、速寫等等。我相信已經完成的東西更可能有創意。接著我們可以去找需要的事實，用在我們覺得有需要的地方。我們也有蒐集所有初步事實的工具，如真人習作、照片、戶外彩色速寫、鉛筆速寫等等。這些東西在做最後成品時可以不必多加參考，將學習到的東西放在腦海中，從想像落實下來。同樣的東西根據事實解決之後，就算把研究習作都埋藏起來，你也不需要捏造人體。兩種方式都非常完善。

重點是，如果你對一樣東西瞭若指掌，就不會「捏造」。了解飛機的人可以畫出空中翱翔的飛機而不用捏造。了解馬匹的人可以畫出馬的動作。如果我們了解人體，就不算真的捏造。我們是記錄下大量研究的結果。唯有不知道自己在做什麼的時候，捏造才是錯誤。如果我們不知道形體是什麼，就別指望能把它畫得正確。

色彩可能完全出自想像，只要明暗及關係恰當，說不定比真實生活更漂亮。我認為這不算捏造。那是理解色彩。

▌ 想像 vs. 事實

不久前，有個學生帶著畫作來找我，十分得意地提出證明表示他「絞盡腦汁」了。從這個觀點來看他的作品，確實頗值得喝采。但儘管他做出自認完全原創的壯舉，那些畫作其實不足以跟真正優秀的畫技匹敵。他不能指望能跟那些充分利用模特兒與範本的人相比，因為他不能將自己的畫作歸類在沒有協助或研究習作下完成。他的知識或許勝過使用模特兒的人，但他不可避免地會敗下陣來。也許靠著自修的人應該比大學畢業生獲得更多肯定。但如何做，卻沒有最後的成果重要。在最後的分析當中，榮耀只能看成就。

如果有辦法避免，優秀的畫家不會捏造，因為他知道真實本身比看似真實更好。我們頂多是理解真實的能力有限，所以何苦多此一舉搞砸作品？根據真實生活作畫不會讓作品的原創性變少。如果我們想出一種姿勢甚至拍成照片，並確定概念完全有事實根據，結果依然是我們自己的。有人曾經告訴這個學生，根據照片作畫是欺騙行為。我覺得這沒有比木匠根據藍圖做東西更騙人。要說有騙人的可能，唯有照片本來是別人的所有物。即使如此，稱為偷竊會更恰當。如果他是臨摹或直接將照片投射到畫面上，或許能看出一點指控的根據，但以照片為資訊來源，就與律師根據法律條文建構自己的案件相仿。解決虛構捏造的答案很清楚，能查證發現的就不要用猜的。你無法跟一個擁有你所沒有的事實的人爭辯。如果題目是要重現事實，除了真實呈現，別無他法。

一定要記住一點，任何圖畫在某種程度上是錯覺假象，但那是形體在空間中的假象，傳達一種真實感。又或者剛好相反，無關現實的東西，純粹想像的產品。後者可能從某方面來看必須捏造（如果我們想用這個字眼的話），但我比較喜歡把這種方法

當成別的。記錄想法根本不能解讀為詭計花招。我們可以將自己設想中的火星樣貌畫下來。我們可以發明形體而不受審查。我們可以發明花草及蟲魚鳥獸、質地結構、或任何東西，不必被人質問我們想像的權利。唯一需要關心的是錯誤呈現，原本應該是對的事情，卻因為我們的無知而錯了。在藝術中，我們可以理想化、美化、甚至扭曲，全在創意人的權利範圍之內，只要我們的目的是個人表現。無論這種自由能否被別人接受，都與對錯無關，因為每個人有權有自己的品味，如同有權選擇自己的宗教。每次不同於傳統的變化都會引發爭議，或許會減少被接受的機率。但撇開商業考量不說，個人創作的權利不容置疑。

畫家不妨將想像與事實結合，充分利用其中一項。藝術確實出於想像，就跟出於事實一樣，甚至超過事實。若只是處理事實，等於我們的思考只不過是相機的程度。如果想像能以現實掩飾，似乎是接近寫實傾向的合理手法，如此就可透過這種現實而融入想像之中。另一方面，如果我們提出的是其他人完全無法想像的，那就別期待被人接受。我們可以選擇只娛樂自己，或是尋找新的手法讓別人理解。舉例來說，如果我們願意與社會隔離，那就沒有什麼可以阻止我們追求像高更在熱帶島嶼作畫的創新。

也許牛頓定律是種偏離，卻是以事實建構出來的。蒸汽機雖然前所未聞，卻是以基本事實為基礎。其優點變成有用處和價值的東西。我喜歡以這種方向思考藝術中的想像。這裡不應該用「捏造」的字眼。也許最好的指引是問自己，你內心感受的真實是否勝過親眼所見的真實。當你相信想像比事實更重要，一定要使用想像力。

原創性就在構想之中

PART 5　創意發想

對畫家來說，沒有什麼比坐下來對著一張白紙或畫布構思更困難。構想似乎是憑空而來，或是經驗與其他啟發的結果，難以捉摸。但至少有一種經過驗證的方法，可以引導人產生構想，指引心思轉到適當的思考頻道。我們可以從一份問卷開始，發展出有趣的問題，並為這個問題提出有力的答案。題材主旨和圖畫呈現，一定都隱藏在問卷的一問一答之中。當你從中得到事實與訴求，就是可以用來發揮的有形素材。具體事實的插畫相對容易，這是將抽象想法變成具體構想的方法。

▌為創意發想提供路徑

拿出一張紙，沿著左邊寫下所有你想得到的問題用詞，像是「什麼」、「如何」、「為什麼」……等等，或是任何可當成問題的一組字。先構思出一個目標，再試著滿足這個目標。沒有目標的構想會顯得空洞，只能得出欠佳的成果，因此我們只要找出目標，構想會隨之出現。有智慧的問題能召喚有智慧的答案。

假設我們在想方設法為一個產品宣傳，填上所有你想得到的產品相關問題，等你再也想不出來為止，就開始回答自己的問題，或者至少找到能夠回答問題的資訊，這是展現事實的方法。事實引來心理意象。如果我說這個產品讓人健康，你的腦海會浮現一個健康的圖畫。如果我說這個產品讓人積極有活力，你會想到相近形式的活動。這就是問卷的運作方式。現在你的鉛筆有事可忙了。小啟發從答案中衍生出來。

我在223頁提供的模擬問卷，刻意隨便拿個產品，不是看似能鼓舞人心或浪漫的東西，而是再平常不過的一大塊起司。我從答案中發現自己一再無意識地強調精力。所以假設我們就拿精力為主旨。有什麼可能性呢？腦海中冒出新的問題。家人中誰最需要精力與活力？當我們歸結到客觀事實，發現爸爸的精力最重要，因為全家的幸福完全仰賴他。那麼，在女性雜誌以爸爸為主題可行嗎？我認為可以，因為為人妻者出於本能，對維持丈夫的健康活力會感興趣。這其中有相當嶄新的方法。迴異於經常和這類雜誌產生聯想的素材，我們的系列必定會吸引相當大的注意與興趣。

這時我們要怎樣呈現「爸爸的新能量」？假設我們呈現一小塊爸爸以前的樣子，再用一大幅爸爸現在樣子的圖片，讓大的圖片充滿動能。從一個答案中我們發現「更多精力」。太好了！現在我們想到呈現「更多精力」。現在跟孩子打球，而過去卻是在吊床上無精打采，如何？也許他騎著腳踏車快速超過我們，或者跑步超過孩子——甚至推著嬰兒車。現在我們有東西可以發揮，構想開始成形。範本與主題一致，我們準備就緒。於是我在224頁提供一系列的版面配置圖。

現在假設我們的初步嘗試獲得的反應是，產品為食物這一點太過次要，不夠強調？不過，客戶喜歡這樣的主題。我們可以堅持這個主題，但更強調產品嗎？簡單。我們可以呈現一些看起來很可口的食物，將人體變成次要，用來裝點頁面。我們還有不一樣的地方。爸爸可以推著割草機，媽媽推著吸塵器。拿出一本食譜，找出有哪

幾道菜用奶油起司製作味道不錯，於是我們又都準備好了。

食物的頁面如果用彩色最好，因為黑白食物引不起什麼食慾。根據同樣的答案，我們可以採用其他做法——健康的牛隻、符合衛生的生產過程、起司的風味、許多維他命和其他有益健康的物質，各式各樣的使用方法。

這幾乎是大多數廣告公司和廣告創意部門普遍採用的做法。廣告主要是以心理學為根據。人類心理經歷過如此密集的測試，不需要質疑基本訴求理論，業已確鑿證明所有人都有基本欲望和本能，若透過這些本能的訴求接觸到我們，我們會做出某些明確且可預測的反應。不需要證明就知道，正常的女人都希望有吸引力，企業經理人想要效率，大多數的人想要更多自由。除了大家喜歡且想要的東西之外，我們知道哪些東西通常會惹人不快，或是大家想逃避的。這些東西也能加以利用，如暗示逃避的途徑——即便只是讓一般家庭主婦逃脫部分單調沉悶的家事。

▌ 從人性訴求開始發想

以下這些訴求各自都可以當一整欄訴求的主要標題，但在這裡提出，只是給其他訴求當個出發點。

· 母性本能　　　　· 免於痛苦的欲望　　　· 擁有事物的驕傲
· 自我防衛的本能　　· 擁有的欲望　　　　　· 引人注意的欲望
· 保護的本能　　　　· 吸引的欲望　　　　　· 主導的欲望
· 逃離的欲望　　　　· 喜歡受讚美　　　　　· 得利的欲望
· 恐懼的本能　　　　· 勝過他人的欲望

只要我們堅持人性的已知特質，就不會太離譜。也許隨處都可能有個母親基於某種原因而不愛孩子。但既然絕大多數的母親都愛孩子，用觸及那種愛的訴求，就不可能出錯。無論如何，這樣得到的反應幾乎是「萬無一失」。這點對許多基本本能都適用，因此沒有一個懂得思考的人會說，創意發想沒有基礎方法。等到題材分析簡化到人類行為，空氣中到處都是創意。

人類的多樣性大致就是經驗與目的的多樣性。我們表面性格的差異並沒有多重要。

有人想唱歌，有人想跳舞，還有人想演奏音樂，但所有人都想引人關注和讚美。沒有實現這些欲望的人，不代表沒有那些基本衝動，因為有的人可能只是夢想，而有的人則會去做。我們只能以邏輯分析觀照自己的欲望，才能接近別人的欲望。我們想要卓越出色、想要發光發熱，別人也是——或許方向不同，但程度差不多。我們不喜歡嘲笑揶揄，也不喜歡斥責訓誡，別人也是。我們痛恨太過威權，別人也是。我們都有自尊。別人的生活差不多相同，吃著同樣的東西，享受同樣的事物，甚至大致上也思考同樣的事情，因此任何可以讓我們產生回應的方法，對別人極可能也有同樣的效果。

如果我們仔細研究同伴友人，會得到相當詳盡透徹的人群切面代表。你家裡的採樣跟我家不會有太大的差別，除了名字和性格。以團體來說，他們的行為大致相同。如果有個想法能吸引到十個人當中的六個人，就非常可能吸引到一百人中的六十人，或者增加到以千為單位，比例也差不多一樣，只要全部都是典型的正常人或一般人。

一般來說，人類情感相當一致。所有人都跟溫度計一樣，會有介於極端情緒之間的高低起伏。重點是透過基本訴求，擷取想要的情感。

我在 226 頁準備了一些範例，說明如何從基本訴求發展出構想。要先選出訴求的類型，再開始思考表達的方法。這是獲得觀者反應最直接、也最有建設性的方法，並為原創性及創意提供寬廣的路徑。

調查問卷樣本

為什麼是這個產品？　　　　　　　　　因為純淨且防菌。

誰最能受益？　　　　　　　　　　　　精力不足的人。

什麼用處？　　　　　　　　　　　　　提供基本的維他命。

何時需要？　　　　　　　　　　　　　隨時都可以，只要你想要有活力。

如何食用？　　　　　　　　　　　　　有很多美味的方式。

哪裡來的？　　　　　　　　　　　　　最大的乳製品州。

好在哪裡？　　　　　　　　　　　　　因為豐富濃郁。

什麼時候食用最好？　　　　　　　　　疲累時，能讓人精力充沛。

多久吃一次？　　　　　　　　　　　　用餐時或餐間。

味道好嗎？　　　　　　　　　　　　　大家都喜愛。

應該每天吃嗎？　　　　　　　　　　　如果想保持精力充沛。

任何人都可以吃嗎？　　　　　　　　　是的，老少咸宜

經濟實惠嗎？　　　　　　　　　　　　是的，因為營養豐富。

我應該嘗試嗎？　　　　　　　　　　　絕對要的，補充新能量。

有其他類似的東西嗎？　　　　　　　　像這樣的風味和豐富的沒有。

勝過其他產品的地方？　　　　　　　　能攝取好的脂肪。

用哪些食物搭配最好？　　　　　　　　水果、蔬菜，以及澱粉類食物。

其他食物也一樣營養嗎？　　　　　　　是的，但攝取的數量要更多。

如果我吃了，會有哪些好處？　　　　　提供能量，完成更多工作。

很多人喜歡嗎？　　　　　　　　　　　愈來愈受歡迎。

兒童可以吃嗎？　　　　　　　　　　　兒童有需要。

老人可以吃嗎？　　　　　　　　　　　容易消化，提供能量。

如何取得？　　　　　　　　　　　　　洽詢各大通路。

如果通路沒有產品怎麼辦？　　　　　　請把店名告訴我們，隨即補貨。

多少錢？　　　　　　　　　　　　　　價錢親民。

容易保存嗎？　　　　　　　　　　　　密閉防菌包裝能保持新鮮。

根據問卷發展出初步構想

爸爸，40 歲的小伙子！

爸爸怎麼了？

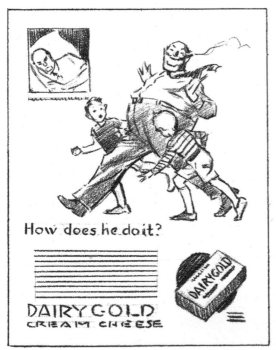

他怎麼做到的？

沒有傭人，沒關係！

因為「爸爸需要能量」，所以就圍繞著爸爸的「新」活力發展出連續廣告。產品是虛構的，但處理構想的方法合理可信。爸爸的活力是家庭的保障。哪個家庭主婦會不感興趣？或有哪個丈夫不感興趣？

同樣的問卷產生不同的表現方式

給全家的能量！

大家都愛的一道菜，活力百分百！

養分與活力就在學校午餐裡！

新的起司沙拉，明天的精力！

來自基本訴求的創意發想

母性本能

保護的本能

吸引的欲望

自我防衛的本能

勝過他人的欲望

得利的欲望

逃離的欲望

免於痛苦的欲望

擁有的欲望

▌情感是插畫的基調

基本上，人們都擁有情感，即便是隱藏起來並偽裝防衛。暫且假設沒有人的生活像一片花團錦簇。情感是我們仰賴的堡壘，讓我們得以從容應對生活中無可避免的千篇一律和平淡無味。當然也有令人脆弱感傷的情感，以及讓人無法自拔的情感。情感可以細膩而巧妙地使用，使之成為莫大的資產；或者像拙劣的歌舞雜耍，揮舞旗幟乞求掌聲，而不是靠表現贏得喝采。情感必須真實才有效果。尋找真正的情感將引來創意發想的寶庫。

由此可知某些題材與特定的「心理訴求」相符，這是情感的另外一種說法。舉例來說，一塊香皂讓人聯想到魅力和清新──維持美麗或增進美麗。那麼青春、浪漫、可愛就是情感路線。換成洗衣皂，我們有家的感覺，以乾淨、清新又芳香的小女孩衣物表達母愛。使用普通肥皂所表達的情感，是家事效能、節省人力。或以香菸為例，將情感透過美女和浪漫賦予香菸新的價值，另外一種方法則是自我防衛的本能，號稱這款香菸對喉嚨的刺激較小；也可以訴諸於品質，宣稱使用最佳的菸草。銷售麵粉自然跟美食訴求、誘人的食物、營養種類，以及獲得健康密切相關。在有過一些經驗之後，我們發現心理絕對是創意發想的基礎。找出產品屬於哪個心理領域幾乎成為自動反應。真正的問題在於表現方式。這裡有幾個訴求與方向的例子：

香水 / 浪漫、誘惑、撩人、性感、性
牛奶 / 健康、母性訴求、食慾、家
早餐食品 / 體力、健康、工作效率、食慾
吸塵器 / 效率、節省人力、騰出時間做其他事
藥品 / 免於痛苦、生命力、求生本能
銀行 / 保障、免於匱乏、家、未雨綢繆、保護
汽車 / 放鬆、效率、家、旅遊、所有財、安全
家具 / 美觀、設計、效率、家、自豪

例子不勝枚舉。用這種方法處理題材，就是找出方向和工具詮釋各種訴求。接著就變成配合目的、協調圖畫的基本條件。回頭看前面的清單，許多想法和圖畫題材就會成形。將腦中浮現的東西畫成小幅草圖是不錯的做法。

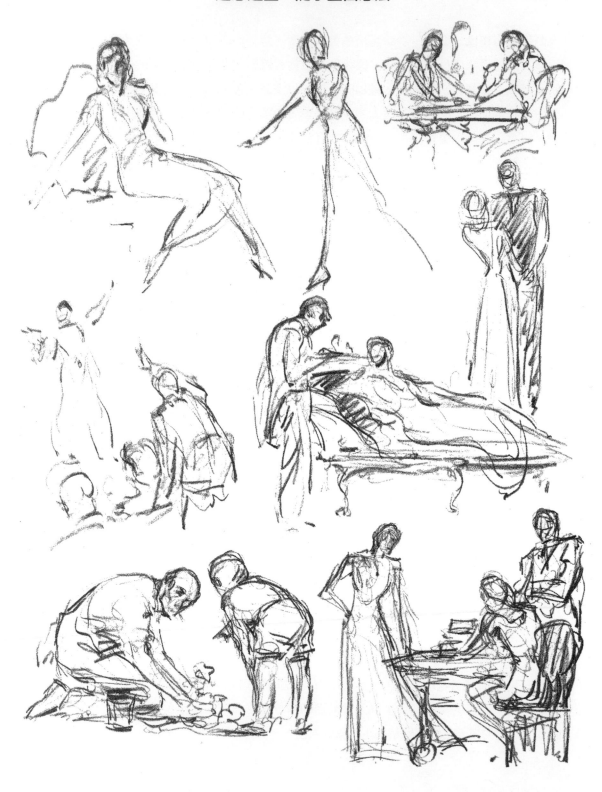

邊想邊畫，隨手畫出想法

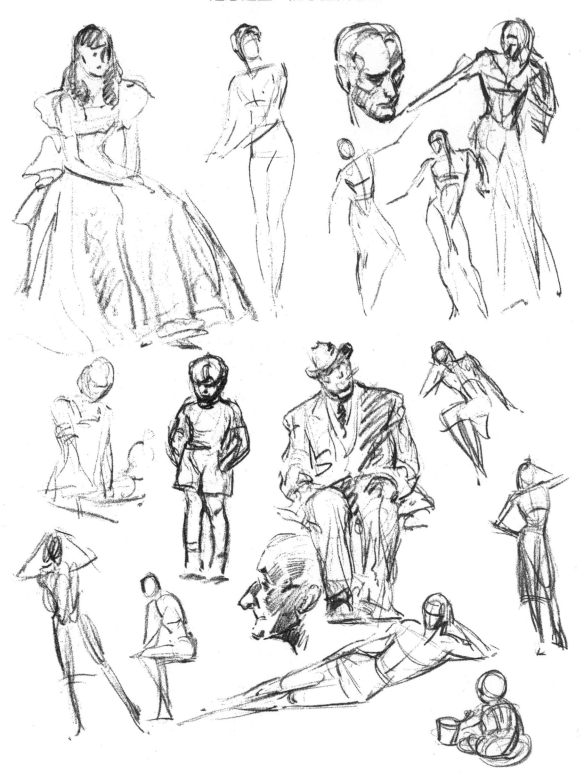

根據真人速寫，將得到相機無法給予的東西

改造舊點子

如果能合乎道德又能有技巧地處理，這是個金礦。有句老話說，太陽底下沒有新鮮事。總是會有相似的情境、相似的產品，和相似的手法。沒有一個需要訴諸「剽竊」。假設在一本舊雜誌裡，我們發現了不錯的構想。換上新的標題、新的構圖或呈現方式，像這樣的改造天天都在做。運動家精神會阻止我們抄襲。但既然生活大致都依循相同的方式，注定會有重複。看到母親給嬰兒洗澡的圖片，可能給我們類似的插畫構想。這樣的題材算不上是誰的私有財產。但基於自尊，我們會盡可能以原創風格呈現題材。從這個角度來看，舊雜誌是重要的構想寶庫，而且由於那些題材已經獲得驗證，很有可能再次產生不錯的效果。

封面的原創

封面的構想，除非題材相當籠統可以做出各式各樣的變化，否則出現一次之後就應該避免。如果有人畫過祖母給吉米的足球吹氣，這個構想相當獨特，由某個畫家構思設計的，任何有道德的競爭對手都應該將之視為畫家的所有財，不可重複。不過，類似女孩滑雪的題材太普遍了，這個構想本身可再三使用。

封面的構想要為人接受，必須在概念上原創，有時效性，而且有一般訴求；應該反映大眾的興趣，例如運動、時尚，以及其他流行的活動，而且一定要展現幽默風度和良好品味；應該避免偏見、政治、宗教派別、種族歧視、殘酷暴行，或是任何不良的例子。如果概念的基礎是惡作劇，那就應該審慎處理，不帶惡意或毀謗。

封面可能是大眾喜歡做的事、喜歡的樣子、生活的方式，以及喜愛的東西。有些情況下封面可能代表雜誌的精神，甚至是其中的內容。熟知主要雜誌的封面風格，就會發現它們傾向不同的題材。有的向來用美女頭像，有的可能偏好美國場景。而且美女頭像因為畫過太多次，如果你在自己的畫作引入新的角度或概念，機會更大。

封面分成兩大類：「一般訴求」與「獨特故事」。所有基本訴求都可用來爭取情感反應。以廣泛的心理訴求為根據的封面，比建立在獨特故事的封面更有機會被接受。舉例來說，美好的母子就是一般訴求的題材，而小女孩玩口紅則是獨特故事。第一種沒有不喜歡的理由，但第二種可能就有。

不過，如果你想做個有「獨特故事」的封面，也可以利用基本訴求和問卷方案形成構想。比方說，我們想要給一本少年雜誌找個封面構想。問題可能這樣問：男孩子最喜歡做什麼？答案：建造東西。問題：他會建造什麼？答案：飛機、溪流裡的攔水壩、樹林中的小屋、木筏等等。假設我們選了樹林中的小屋。這就有做實驗的絕佳素材。或者可以呈現男孩在木筏上扮海盜。我們很快就有完整的想法。

封面通常要以速寫的形式提交上去，因為題材本身未必令人滿意。封面並不容易推銷，而這也是為何在投入大量的時間與心力之前，應該以草圖形式提出構想。如果感興趣，雜誌會鼓勵你；如果不感興趣，你很快就知道了。要是你發現同一位畫家為一本雜誌畫過好幾次封面，大概就可以肯定他有特殊約定或簽訂契約，所以沒有你的機會。

封面使用彩色照片幾乎將畫家排擠在外。不過，我認為主要理由在於好的圖畫作品匱乏。隨著藝術在美國真正發展起來，我相信雜誌封面會看到愈來愈多畫家的作品。

▎掛曆的構想

由於我打算將掛曆當成一個領域稍後討論，這裡只提心理訴求在掛曆藝術中扮演的重要角色，想來已經足夠。掛曆的題材通常是廣泛訴求，只有少數會用到獨特故事。主要原因是獨特故事、惡作劇、一點濃縮的情節或事件，在看上幾個月之後，非常容易令人厭倦。在我看來，暫時停止的動作也不太適合掛曆。我有點厭倦狗咬回獵物、等待鱸魚上鉤、印地安人跌下馬⋯⋯諸如此類的題材。掛曆插畫有很大的改善空間。我認為掛曆是未來畫家的大好機會。

▎連環漫畫創意也有心理學

情感也可用在連環漫畫。我們可以訴諸同理心和人性理解，又或者藐視輕蔑，甚至到了嘲笑奚落的地步。沒有人可以給連環漫畫指出明確的公式，因為幽默趣味藏在對構想的獨特詮釋，但最優秀的幽默藝術家都會在有意無意間使用公式，而這都是以人類心理為基礎。

列出一些經驗證有效的公式如下：

1. 尊嚴受傷害
2. 創造意想不到的情況
3. 將莊重嚴肅變得荒謬可笑
4. 將荒謬可笑變得莊重嚴肅
5. 弱者智取強者
6. 壞人倒楣不幸
7. 反敗為勝
8. 意想不到的報復機會
9. 藐視常規
10. 逆轉必然的結果
11. 低俗鬧劇
12. 擺脫困境
13. 雙關語（文字遊戲）
14. 插科打諢（滑稽的插曲）

博人一笑背後的心理學是快速扭轉情緒、出人意表的花招，以及想法驟然逆轉。幽默藝術家曾說過，基本笑話大約只有十來個，由說笑者加上新的變化。俏皮話因為太常見，都能分門別類了，但還是能讓搞笑藝人大發利市。其中很多是利用看到別人倒楣有可笑的地方——也許是人性中虐待傾向的發洩出口。看著一個人坐著的椅子垮掉，即使這個人的臀部撕裂，除了受傷本人之外，所有人都哄堂大笑。滑倒而摔在泥水坑裡，對旁觀者來說簡直就是一場餘興節目，特別是那個不幸的受害者是臉朝下摔倒。彎腰而衣縫迸裂太好笑了，雖然那是一套好西裝。有一次我看到一個人從領結的地方剪下耶誕節領帶，所有人都愛極了，除了被剪領帶的那個人。這些事情都是連環漫畫的構想。笑聲來自漫畫構想、尷尬處境、或是將嚴肅變成荒謬的轉變。

我個人在漫畫領域的經驗相當有限，但我認識的人當中可以舉出好幾位知名的漫畫家。奇怪的是，我發現製作連環漫畫的人本性相當嚴肅，要等到被要求說故事，那種罕見的能力才會出現。我會說，漫畫領域比其他領域更需要個人特色和原創性。單純誇大的畫法對表現喜劇是不夠的；優秀的連環漫畫包裹著對人性特徵及反應的敏銳觀察。概念比畫作更重要。其實，有些出色的漫畫家畫技根本不好，而且因為畫技不佳而更好笑。但人物刻畫無疑在圖畫式幽默中扮演一定的重要性，而且我不相信對於結構乃至於構圖的了解，對優秀的幽默藝術家有害。

連環漫畫可以直接兜售，或者像報紙的漫畫家一樣，透過聯合供稿組織。若是推銷每日刊登的漫畫，必須事先準備幾個月的稿量。有些漫畫家由報社自己付薪資雇用。有些則是自由接稿的漫畫家，依自己的意願銷售稿件。

許多畫家把連環漫畫當成次要選擇，因為這個領域有高度不確定性。漫畫家必須出類拔萃才能進入聯合供稿組織，但如果被接受了，報酬可能非常豐厚——甚至是這

個行業當中最高薪的類別。

連環漫畫應該盡量簡單，沒有大量複雜的色調或形體塑造。漫畫應該以線條為主。精緻細節通常不會增添漫畫的趣味，反倒會減少。畫稿應該保持「開放」，可以做相當的簡化。這其中可能有不同程度的誇張，但我想大家都會同意，漫畫應該包含某種扭曲和誇張。否則，漫畫就還是嚴肅的畫作，儘管有詼諧幽默的想法，也不見得會令人莞爾一笑。

▍測試你的繪圖構想

在各種插畫領域都有經驗之後，就會清楚發現構思創意通常都密切相關。為雜誌廣告構思的想法，可能也非常適合用在海報或陳列展示。差異在於呈現方式。時間是真正決定構想如何表現的因素──不是你可以花多少時間工作，而是觀者有多少時間理解你的構想。坐在舒服的椅子上、幾乎沒有限制的閱讀理解時間，對雜誌廣告的反應一定遠大於必須在幾秒鐘理解的海報。雜誌圖片容許比海報更加精細地描繪環境、背景，以及額外的關注。街車廣告的理解時間比海報多一點，因此可以承載的文字訊息比海報長一些，但還是比不上雜誌。街車廣告的插畫應該簡單扼要。藥妝店的陳列廣告從匆匆一瞥到幾分鐘都有可能。但也應該簡潔明瞭。任何繪圖構想都可透過下列的測試，了解對作畫目的是否實際可行：

1. 可以在許可的時間內掌握訴求並理解嗎？
2. 呈現方式簡化到最簡潔的地步了嗎？
3. 還可以在不傷及畫作效力下，把什麼捨去嗎？
4. 構想與即將發表的媒介相容嗎？例如，以女性雜誌來說，能特別吸引女性嗎？
5. 如果構想必須推銷點東西，有達到效果嗎？
6. 如果必須在一段距離之外觀看，細節能夠傳達嗎？
7. 十個人當中是否有七個人覺得它好？
8. 圖畫本身就能表達構想，還是必須附帶補充說明？
9. 如果沒有提醒，會被人注意到並加以評論嗎？
10. 你敢老實說那全都是你的東西嗎？

前面的測試可能有人認為嚴厲了些，但你的構想若能通過，就能很放心地確定想法

穩健妥當。自己把想法拿來測試，還能有時間補救缺點，可比人家挑出缺點退回給你好得多。所有構想都必須經歷批評意見的淬鍊，無論我們喜不喜歡。批評挑剔委實難以接受，所以聰明的做法就是預先猜測別人不請自來的批評，這似乎不可避免，也是你最嚴厲的挑戰。你可以相當持平地判斷別人的批評是否合理，還是出於個人的動機。別的畫家當評論家可能還比不上外行人，因為畫家很難不將題材想成自己要做的工作。既然你不可能按照對方的方法來做，就應該小心衡量他的批評。他可能給你一些不錯的提示。最好向能代表一般大眾及其品味的人尋求批評指教。

一般人通常忽略了早期投入的心力，其實這對構想來說是有益的。如果在開工之前多考慮，而不是等到完成一半了才來思考，很多人的進度可以加快很多。我們可以充當自己的「我早就跟你說過」，而且這樣的傷害還沒有那麼大。無論我們的技法變得多好，構想、創意，以及呈現方式才是推動我們向前的因素。

我們很自然會關心技藝的執行。但仔細規畫安排，是給予技術能力一點機會的唯一做法。你可能會想，版面配置圖一交到你手上，就沒有個人想法的空間了；但你一定會發現總有辦法做得比預期好一些。如果你始終沒有機會發想創意，無論如何要創作一些，展示給老闆或客戶看。最終總會有人注意到的。

Fields of Illustration

有關插畫商業應用的研究資料實在太多，在我看來，似乎可從大方向著手。因此，我會選擇聚焦在雜誌廣告的類型，而不是一大堆具體實例。好布局的基本法則永遠適用。我認為畫家如果可以創造出好的空間配置、分配團塊、平衡，以及圖畫趣味，也能給整個頁面創造出好的布局。頁面安排其實等於將規定的組件，盡可能巧妙討喜地放到規定的空間。插畫的成功主要在於整體廣告的呈現是否成功。如果讀者被你的插畫勾起興趣而閱讀文字內容，插畫就有了額外的意義，你也會受益。如果讀者看了你的圖畫卻跳過其他，整個結構崩潰瓦解，廣告也宣告失敗。

▎ 圖畫能否詮釋文字

大多數的情況下，版面安排是廣告公司的職責範圍，插畫家在這些設計規畫沒有什麼置喙的空間。因為其他要素可能呈現在版面配置圖上，例如系列的一致性、強調特定組件、字體的挑選等等，這些通常最好由廣告公司的排版員設計。但是聰明的插畫家不會對頁面編排完全置身事外。他的插畫必須放在整個頁面設計適當的地方，而他應該了解頁面的設計，才能產生共鳴並配合。他應該善加利用版面編排提供的機會做出好的布局，或者有必要時，盡量給拙劣的概念提供更好的布局。

因此優秀廣告插畫的首要態度就是：「廣告文字的意義與用途，我能轉移多少到圖畫之中？」圖畫通常要詳加解說並詮釋文字，而不是仰賴文字來說明圖畫。好的插畫可以撐起一個拙劣的廣告，效果好過由好的廣告支撐拙劣的圖畫。你可以將圖畫想成展示廣告含意的櫥窗。如果不能吸引人，其他全都沒有用了。

所以要謹記你的任務，繼續了解要如何合作，讓廣告主的成功變成你的成就。好的詮釋是第一法則。詮釋方式有兩種，懶人法和激勵法。懶人法向來是輕鬆的方法，直接遵照指示，花最少的力氣：「這就是他們要求的，所以這就是他們得到的」的態度。這等於徹底拋開你可能擁有的熱情、個人特色，或創意——所有左右成功的重要特質。

正確的方式是深入探究心理訴求、驅使動機，以及想要的回應。了解了這些，對你會有莫大的幫助。如果你被要求描繪一對母子，其實你是朝深刻且重要的母性訴求進行。所有在你看來代表母性理想美好的特質都應該納入。找那個不久前才出道、嬌小的十九歲金髮模特兒過來扮演母親，或許更輕鬆，甚至更討喜。但是由她代表母親有說服力嗎？正確的做法是尋找個母親，盡可能「完美」，如果可以，用她和她的小孩，也許會產生火花而成就你的圖畫。如果沒辦法做到，也不要從櫥櫃裡挖出個超大玩偶充當嬰兒。找個真正的嬰兒。這樣的合作不但公平，對你來說也是明智的。如果你正在累積聲譽，要步步為營。

詮釋文字的第二個重要性，就是費最大的力氣取得最理想的工作材料。如果最終完稿的價格已經談妥，畫家應該願意將至少 10％的薪酬，花在必要的模特兒、道具、照片，或其他工作材料。長期而言，這樣的投資會有大量回報，比其他投資要好得多。

如果需要租服裝，那就去租，不要光靠虛構。盡力取得其他配件，因為可以為作品增添可觀的終極價值。我一再證實這一觀點。兩位畫家的能力或許旗鼓相當。但是一個妥協虛構，另一個卻兢兢業業，一切都找最好的來用。後者將會勝出，而且屢試不爽。根據真人作畫的點點滴滴都是在增加你的一般知識，而虛構捏造的點點滴滴卻是令人原地踏步，甚至往後退步。除了觀察和研究，否則無法學習。即使題材中一點真實的靜物，也要做真實可信的研究習作。

對待優秀作品的第三個重要態度，就是用草圖或速寫解決問題，即使這些速寫不需要提交上去。在麻煩找上你之前，先發現問題。就算是根據照片作畫，以範本做鉛筆習作，並在最後階段以此為本，也比直接以照片為本更好。你會發現下筆更加不受拘束且生動。鉛筆習作大多都能轉移到最後的媒介，而且效果良好。只要照片放在最後完稿旁邊，完稿相較之下都會顯得尚未完成，促使你跟著仿效照片的雕琢圓滑。但如果是初步草稿放在身邊，你會不斷改進既有的成果，而不是改成相機所見的樣子。

以分割方格的方式放大。這樣才是作畫，而不是臨摹勾勒。著手最終完稿之前先設計好色彩。任何媒材做修改都不會令人滿意的。如果必須做修改，畫面盡可能保持乾淨。若是以水彩作畫，用海綿擦拭到紙面乾淨為止。若是油彩，用調色刀刮除之後，以松節油和碎布擦拭到畫布乾淨為止。如果底下的顏料乾了，可以用新的顏料覆蓋，但看上去絕對不如畫布上的第一道顏料那麼清新。薩金特的畫作每個地方都是一氣呵成，要不就是整個擦掉重新來過。他的直接乾脆或許源於一再畫同樣的頭像，直到牢記不忘為止，因此可以簡單幾筆完成。用淺色顏料覆蓋深色顏料，絕對不如以深色覆蓋淺色那麼成功。時日一久，深色會使覆蓋在上面的淺色顏料變得模糊混濁，即使一開始沒有這樣的效果。

在壓力下工作時，總是會忍不住想直接跳到最後階段。但我的經驗始終顯示，這樣的工序並不能節省時間。拯救作品於泥淖之中，花的時間可能比做些速寫和習作的時間更多。「一直擔心」一幅畫是很糟糕的事。要煩惱的事情已經夠多，應該充分詳細安排，這樣才不會在進行最終完稿的半途中，還要改變姿勢、用不同的服裝，或是更換模特兒。最好承認自己倉促投入，之後從頭來過。

我認識一位插畫家，他習慣每次工作都攤開兩塊畫布。他在第一張畫布做各種實驗，

忙得不亦樂乎。等他認為一切都拍板定案了，就大筆一揮，直接畫在第二張畫布。這樣做花了四分之一到二分之一的時間。這也是他的作品有種清新自然特質的祕訣。事實上，他在一開始並沒有比其他人更直接、更篤定。這種做法沒有減緩他的速度，反倒似乎讓他加快速度，他也因此獲得又快又準的讚譽。我若不是他的親密好友，大概也不會知道，而且我沒有透露他的姓名，我認為他為我們立下了極好的模範。

可惜大部分畫家沒有充分發揮他們的自由空間。擔心犯錯可能遏止創造力，並破壞主動性。盡量分析給你的指示有什麼目的和企圖。如果你想大幅偏離指示，有必要打一通電話。我們幾乎可以確定，就算你的作品廣為人知，但沒有哪個藝術總監可以想像出你要做的東西。他是根據你過去的作品在碰運氣。他必須如此。當你接下工作時，你自己也無法在腦海中預見最後成品究竟是什麼樣子。原因在於整件事是個創造過程。除了姿勢、服裝等，沒有什麼可以事先指明的，除非你拿到要當範本的攝影照片。廣告公司很少提供畫家構想及版面配置圖之外的東西。也別期望藝術總監會提供範本。如果他給了，當下要問清楚你有多少發揮的餘地。範本可能只具有建議的性質，並非要你亦步亦趨地全盤照抄。我清楚記得有位藝術總監習慣剪下雜誌，貼到版面配置圖上。他會要求畫家交出同樣優秀的東西。有個認真的年輕插畫家第一次接他的工作，完完全全地抄襲。他交件時，預留時間已經告罄，截止時間迫在眉睫，還有暴跳如雷的藝術總監。

▌ 盡可能蒐集各類題材的資訊

就你認為可能需要的諸多題材，盡可能蒐集剪報資訊檔案，而不是只針對現在的需求。做出一份理想的檔案需要幾年時間，最好及早開始。在廣告這一行走得愈久，會開始辨認出某些廣告類型。盡量做出差異和原創，大部分的廣告起碼都會落入這些類型的某一種。我提出的二十四個虛構廣告案例，相信涵蓋了大部分的類型。差別變化當然在於版面配置及布局。這些可以當成處理時的大致概念，只是廣告絕對不能真的模仿，也不能用同樣的口號、標題，或廣告語。

1. 以「圖畫重點」為主：圖畫在這種類型幾乎就是一切。插畫家是最重要的，也是因為能力而雀屏中選。插畫家會分配到半頁、四分之三頁，有時候甚至一整頁。因此他的全部職責就是說故事，引起注意和回應。這樣的廣告大概是插畫家最大的機會。也是為什麼本書的許多內容這樣安排，因為真正的責任落在你的肩上。

2. **重點集中在大的頭像**：這時候人物、表情，以及描繪個性的能力很重要。大的頭像若處理得當，可以成為好的廣告。

3. **「永恆不朽的口腹之欲」訴求**：人總是會肚子餓。我們的職責就是讓人渴望我們要推銷的東西。

4. **重點集中在產品**：這種廣告類型的目的，是加強大眾對實際產品的記憶。可以有很多變化。

5. **浪漫**：浪漫跟口腹之欲一樣，是永恆的題材。向來是插畫家的課題。

6. **家庭與家人**：這種廣告類型一再出現，但總有新的角度。

7. **歷史性──傳記**：一向都能提供引起關注的機會，而且插畫家能充分享受。

8. **「前後對照」的題材**：屢試不爽的好辦法。

9. **預測未來**：如果能夠做到有說服力（有時則荒誕不經），幾乎保證能引起注意和興趣。

10. **卡通類型**：以卡通方式處理的效果不錯，因為和相鄰廣告的普遍嚴肅形成對比。這種做法有改變步調的作用，並能吸引注意。

11. **極度特寫**：對原本乏味沉悶的題材非常有效。適合從蒼蠅到睫毛等所有東西。

12. **「照片組」類型**：有時候一組照片比單一照片更有說故事的價值。例如，同一產品的多種用途。

13. **連續性圖片類型**：借用連環漫畫的概念。用圖畫說故事。畫家這時候必須有能力在不同情況下重複同樣的角色。這種類型似乎會失去衝擊力，因為太多了。但可能還是有不錯的效果，誰知道呢？

14. **「動作」類型**：好的動作向來引人注目。

15. **「性感訴求」類型**：永遠存在我們身邊。

16. **速寫類型**：速寫有種力量是精雕細琢缺乏的。速寫提供真正的廣告價值。應該多用。

17. **「恐懼」題材**：以自我防衛的本能為根據，對某些類型的廣告非常有效。不可做得太明顯或怪誕可笑。

18. **象徵性題材**：有無限機會可發揮原創性。

19. **「嬰兒」題材**：永遠不退流行。

20. **「人物」題材**：真正的機會。

21. **「童稚」是暢銷題材之一**：誰忘得了童年？哪個父母不感興趣？這個路線幾乎有無限的創意構想。兒童應該盡可能描繪得寫實且自然，不要過度盛裝。兒童訴求在於健康活潑，更勝於漂亮美觀。

22. 「母與子」題材：若處理得好，向來能夠吸引人。

23. 「奢華」訴求：這種訴求在富裕時期最佳，品質和良好品味才有機會。這種訴求也可以列為對名望或卓越不凡的渴望，以及擁有事物的驕傲。

24. 純屬想像：這是追求小小瘋狂的機會，大部分插畫家都樂意之至。

請各位讀者注意法蘭克‧楊（Frank Young）有關廣告版面配置的書籍。他在這個主題的權威毋庸置疑。我與楊相識並熟悉他的作品，對我在這個領域大有助益，但我承認在版面配置這個主題的知識和經驗，無法望其項背。我認為每個插畫家都應該徹底研讀他的作品，也要趁這個機會感謝他過去的啟發和指導。我無意在本書教導版面配置，因為還有其他更專業的著作。基於這個理由，我只談廣告的一般類型，深知以版面配置來說，可能招致相當多批評。坦白說，我並非版面設計員，我也希望自己能更精通一些。

我還想提醒讀者留意，不久前一本有關現代版面配置的書《廣告版面配置：構想的投射》（*Advertising Layout, The Projection of an Idea*），作者為理查‧查諾特（Richard S. Chenault）。這本書是在知名的藝術總監指導之下完成的專業之作，將清楚說明版面真正重要的基本要點。

雜誌廣告類型

1. 以「圖畫重點」為主
「永遠」是多久？留住吸引他的魅力

2. 重點集中在大的頭像。
約翰的新婚妻子

3. 「永恆不朽的口腹之欲」訴求
這一餐──由大自然規劃！五分鐘就完成！

4. 重點集中在產品
誰不愛漢堡？而且～誰不同意 KLIENZ 蕃茄醬讓漢堡更完美？

5. 浪漫

6. 家庭與家人

7. 歷史性──傳記

8.「前後對照」的題材

瞭解一個人最好的地方，不是看他的財產有多少，而是看他怎樣照顧最不起眼的財產。──富蘭克林

雜誌廣告類型

9. 預測未來
明日的交通

10. 卡通類型
瓊斯在等（他的車子不能等）「問題一冒出苗頭就要修理」

11. 極度特寫
睜大眼睛看，十月十款新車

12.「照片組」類型

13. 連續性圖片類型
男人果然靠不住！不，親愛的，男人只是太容易不開心！

14.「動作」類型
維持活力！

15.「性感訴求」類型
穿著泳裝果然更好看了。「鍛鍊身材」

16. 速寫類型
爸爸拋開了挖煤鏟子！

17.「恐懼」題材

是的,你那時可以投保的!你目前的麻煩當時沒有任何跡象。每個人都需要保險

18. 象徵性題材

原子力,巨人山龍

19.「嬰兒」題材永遠不退流行

20.「人物」題材

21.「童稚」是暢銷題材之一
媽媽，給我大碗的！

22.「母與子」題材（母性訴求）

23.「奢華」訴求

24. 純屬想像

▍讓插畫跟整個廣告產生關聯

即使你沒有被召去參與整個雜誌廣告頁面的編排，但如我提到過的，版面編排值得你多加斟酌。很多廣告都要仰賴你來貫徹版面配置的大致方案，落實圖畫構想。我會盡量提出幾點提示，或許對最終結果有些幫助。

如果版面配置圖的其他地方已經「塞滿」複雜和填充空間的素材，盡量把插圖當成留白，維持簡單的塊狀，或者光與影不要太破碎。規畫題材時，在描圖紙上標出大致的塊狀或明暗的圖案，再覆蓋到版面配置圖上。你會發現很多都可以刪減。在複雜又眼花撩亂的版面編排上，插圖如果近乎平板浮面，沒有什麼背景，而且利用白色空白給插圖「空氣」，看起來會更好。所謂的「點狀」（spotty）圖畫不應該出現在「點狀」的版面配置。無論處理得多巧妙，效果都不會太好，也失去廣告價值。每一幅插圖都應該和周遭產生對比，才能引起注意。

同樣的道理也適用於「灰色」版面配置，或是有大片區域的小段文字。除非想要暗淡或「鬱悶」的效果，否則插畫的外觀也不應該太灰暗。這需要盡量提供最多面積的黑與白，使畫面鮮活，襯托文字部分的灰色才會好看。

如果版面配置有充分的白色空間可用，那就再幸運不過了。廣告人多年來不厭其煩地要讓客戶了解留白在吸引注意力的價值。只是很遺憾的是空白很昂貴，而負擔費用的人傾向將空間填滿到溢出來。長期下來，他幾乎是付出兩倍代價，因為這樣的廣告就算有效果，效果也只有一半。白色空間可以造就一幅廣告也可能毀掉廣告。在這樣的版面配置圖中，你可以發揮到圖畫的極限，圖畫中至少有四種不錯的明暗對比。

規畫插圖時，可以回頭看最初的四個色調方案。如果版面配置圖的背景是白色，用些強烈的灰色和暗色對比，還可將背景的部分白色引入插畫之中。要是你的版面配置恰巧有整面灰色或黑色背景，就改用其他方案。重點是用淺色配襯灰色和深色，或者反其道而行。留意這個因素，就能顯出平庸廣告與傑出廣告的差別。

照片裡的素材必定會被全盤接收，並如實放到版面配置圖，只是有時候較有進取精神的版面設計員會像裁剪紙娃娃那樣，裁下照片裡的人物或素材，擺脫題材的灰暗

或單調乏味。但畫面看起來會太過僵硬，價值不如好的速寫或暈映畫那種刻意營造的若隱若現邊緣，將主題和背景交織相融。必須有這樣的交織才能產生整體的效果，這一點非常重要。

在交出畫作時，不妨指出你已經考慮到整個布局的效果，也許帶上一些準備資料，說明你何以做出這種表現方式。沒有剩下的版面配置圖在旁對照，你的原稿可能顯得有些強勢，或者有些薄弱，要是有人批評這一點，你也有憑據。不過這種情況很少發生，因為評論通常取決於畫作本身的成績。

如果產品出現在版面配置圖，但不在你的插畫之內，要設法透過圖畫將目光引向產品，或至少要朝產品的方向，提供一條路徑讓目光順著團塊、邊緣、或線條的圖樣前進。藝術總監會大為激賞。有時候產品可能是疊印上去，或者放置的地方與插圖部分重疊。遇到這種情況，要在這個區域提供適當反差，讓產品在明暗度有區隔，才能如浮雕一般突出立體。要是產品出現在插圖之內，要將所有可能的線條都指向產品，將產品當成關注焦點。

對於經驗不多的畫家來說，要立刻全力配合廣告或商業形式確實有困難。通常新手會聽到這樣的話：「我們期待的不是純藝術，我們想要的是優秀的廣告。」很遺憾廣告商的心中存在藝術和廣告有別的想法，因為我們可以肯定地指出，美術插畫在過去二十年的進展，都是朝向精緻藝術的方向。我相信研究《藝術總監年鑑》（*Art Director's Annual*）超過二十五年就可以證明。廣告一直在朝精緻藝術靠攏，而且在我看來，廣告已經迎頭趕上美國所謂的「精緻藝術」，有時候甚至有過之而無不及。有些時候，廣告客戶根據這樣的觀點挑出優秀的美國畫家，不計代價求得他們的作品。沒有一個廣告客戶會反對傑出的素描、好的明暗、布局、色彩和構想。廣告藝術和「純藝術」之間可能沒有清楚的界線。只有好或壞。兩者的根本差異與顏料、媒介，或技法無關。廣告的做法比較偏向說故事、心理訴求、吸引力，以及回應。純藝術可能是任何本身具備美感的東西，而且不為其他目的而創作。

廣告藝術相較之下可能為難的地方，在於容許程度的不一致。從連環漫畫借用「誇大吹噓」（blurb）或「對白圓圈」（balloon），插入優美的繪畫，結果只是不協調並展現極差的品味。為了注意力而犧牲品味，若只讓人注意到低劣的品味，注意力有什麼用？有誰能夠隨處表現得惡形惡狀，還能因而得到好處？廣告一直未能達到目

的，是誤以為緊湊及過分堅持細節能成就出色的圖畫。有可能這種細節會將注意力從概念與產品上轉移，而不是加強注意力。廣告若堅持主張色彩只有原色或光譜色，互相較勁，在色彩方面就失敗了。到最後，這種嘗試放大來看，只是表現廣告商本身的低劣品味。如果廣告商不相信色彩在於色調和完美的關係，讓他看一場色彩繽紛的電影，那比他的原色更鮮豔。

廣告會失敗，有時候是因為有權規畫圖畫和指手畫腳的人，缺乏基本的繪圖知識，因此發出的指令和出色的廣告藝術背道而馳。奇怪的是，懂得愈少的人，愈容易下達更多指令。精明的藝術總監會辨別能力，盡可能給人自由空間。他們也都會得到更好的成果。

想要獲取廣告呈現方式的「感覺」，翻閱雜誌是最理想的學習。選出一篇廣告，在素描簿上開始挪動組件，做出新的布局。刪減一些「枯枝」，增加空白。只要在縮圖中以區塊、線條和空白畫出白色、灰色，及黑色的設計圖樣。如果考慮到平衡及設計圖樣，平凡普通的版面配置圖也能產生精品。不用多久，這種實驗會開始化為辨別好壞與布局的犀利眼力。

畫家與廣告商之間的配合協調，在於了解彼此的意圖和目的。廣告商貢獻推銷計畫與空間，以及信譽良好的產品。畫家貢獻對光亮、形體、設計圖樣，以及戲劇詮釋的判斷。功勞不可能全都來自一方，你的貢獻甚至比他更大，因為你的知識更難習得。

優秀的商業畫家絕對不是唯唯諾諾的人，但他樂意傾聽意見並竭力配合。只要他發現有不利創造插畫或藝術的地方，對自己的聲譽弊大於利，與其故意做出非常糟糕的東西，不如鼓起勇氣拒絕工作。當工作只代表酬金，那就算了。

假設一家廣告公司的藝術總監來了電話。他想要一幅黑白插圖，在雜誌裡做一般用途。我會在 253 頁提供一張和典型廣告公司版面編排類似的配置圖。假設我們要遵照版面配置圖分配給每個組件的空間。客戶是一家溫度控制零件的製造商。標題是「室內溫暖如春」。我們同意這個構想相當新穎有趣。心理訴求是「免於受寒」。另外還有對家庭與家人的愛，以及對安全舒適的渴望。我們留意到對比或「前後差異」，可用小幅的線條畫，畫出一個人穿著大衣頂著凜冽寒風（藝術總監告訴我們，這個線條畫會由他們內部的美術部門處理）。進一步考慮心理學的角度，我們會發現這

個主題還隱含了「免於煩惱」、「放鬆的欲望」，以及許多其他訴求。這一切都指向我們用插畫所能做的。

我們就呈現父親有時間可以留給小女兒，而母親滿臉專注，溫柔慈愛地陪在一旁。晚間拿一本故事書和孩子分享是很合理的事，這個時候男人最有可能在家，而戶外正是最寒冷的時候。忙碌的藝術總監可能不會提供太多細節，只會說：「我們想要有個甜蜜的小家庭，幸福溫馨。希望能妥善執行，而且要迅速。」（跟廣告有關的一切永遠都要迅速）。他說不需要全面性的速寫，但想看些草圖，了解大致的構圖。

接著，藝術總監會收到一些草圖，某些認真勤懇的畫家會在雇用模特兒之前畫出草圖。從其中挑出一張與目的最接近的，然後找模特兒並以心目中的姿勢拍照。試過幾種燈光，並多方嘗試，找出最能說故事的表現方式。

插圖完稿會盡量避免仿攝影的刻板細節。邊緣經過仔細斟酌。選擇了背光照明，因為光線從肩膀上方照射到書才合理，但這也給我們好機會，在陰影中表現反射和柔光。沒有色彩可以輔助主題時，就完全仰賴明暗為圖畫製造效果。每個題材都應該仔細研究，找出暗色、灰色與白色的理想平衡，做出黑白詮釋。黑白畫要避免沉重和陰暗的感覺，特別是快樂開心的題材。明暗與情緒氣氛大有關聯，因此有時候如果不考慮到這一點，圖畫呈現的情緒難免會跟想表達的概念完全相反。

我相信在這一行走得愈久，就會愈加明白，畫家個人的感覺和個人特質最重要。圖畫不只是在輪廓線內填滿色彩，對原始資料的詮釋，就是畫家可以表現的地方，即自然、光線與形體，加上個人的感覺。有太多廣告沒有什麼個人特色，太多公式。模仿抄襲在當今廣告界大行其道，藝術總監和畫家都沒有什麼創意。這也不令人意外，所有人都在極度緊張和壓力下工作，通常不太會去思考那些事。答案不在競爭對手的處理方法。但很少人鼓起勇氣，努力爭取個人的表達方式。可是如果始終沒有機會，就永遠不會嶄露頭角！

我們就從相信自己的眼睛跟其他同行一樣靈敏開始，而不是相信自己的耳朵。我們要相信自己有跟別人一樣表達的權利。如果不知道該怎樣著手，那是因為我們對題材或自己挖掘得不夠深。如果世上沒有東西能引起我們的興趣，我們就不會有想法。只要有東西能引起我們的興趣，我們就有表達感覺的基礎。

構圖草圖

在仔細斟酌廣告公司的版面配置圖後，我們相信可以藉由裁剪、放大頭部等方法，把題材處理得更好。配置圖中的人物臉部，若是朝著產品以外的地方，似乎會將注意力拉離產品，而不是拉向產品。因此我們試著將人體轉向。我們可用電話或出示草圖，跟藝術總監確認這一點。現在準備好找模特兒來拍照或做研究習作了。有了這些草圖，我們就能妥善利用相機，而不是被相機牽著鼻子走，試試看！

根據拍攝的照片做出最後布局

▍廣告的種種可能性

雜誌廣告似乎已經窮盡一切可能，甚至到了無法避免重複的地步。但雜誌廣告必須繼續做下去，除非畫家可以多貢獻一點，否則似乎注定要老調重彈。

妨礙廣告良好品味最大的一點，就是過分追求注意。字體愈來愈大、愈來愈粗。色彩日趨花俏。空間愈加擁擠。空間更加昂貴，而且變貴之際，也必須塞進更多東西。自然每種爭取注意力的手段都會使勁用上。很像一群人擠在一個房間裡。說話一個比一個大聲，迫使下一個人也跟著提高音量。也許有人轟然打開收音機，隨即每個人都高聲叫嚷。安靜莊重的人無奈地被淹沒。一篇雜誌廣告如果能像小孩子說的「大家都安靜，聽我的」這樣處理，那就太美好了。這又回歸到「如果每個人堅持大聲說話，我除了高聲大叫還能怎樣？」

但幸好印刷文字不會高聲大叫。大家有個被誤導的概念，以為粗體字、俗豔的色彩、誇張吹噓，和手寫字可以達到效果。當頁面上的所有東西都在「高聲大叫」，對比反差的要素才能讓那些東西吸引注意力，而缺乏對比則會讓人聽不到。就像安靜的房間能區別出單一和緩的聲音，簡潔和空間能讓人注意到迷人的表現。粗體字吞噬掉廣告徹底發揮作用所需的空間。衝突的顏色破壞了自身，也破壞了鮮亮色彩需要的素淨和對比。

假設地板上丟滿了雜七雜八的東西。我們清掃出一塊空曠的空間，並在中間放上一顆橘子或蘋果。這在我來說，就是聚焦注意力的原理。如果我們在剩下的那一團混亂中倒進一箱橘子，吸引到的注意力可能不到十分之一。

這是廣告商最難以坦然接受的事實，但是只要加以嘗試，就能一再證明效果。我想到一個可口可樂的海報，上面只有一個「Yes」，裡面有個女子身影遞出一瓶可樂。我想到一個康寶濃湯的廣告，一個露出頭肩的男孩伸出一個碗，搭配標題「還要」。白色空間包圍住一點明亮的顏色──第一個例子中，是單一的綠色包圍一個大的頭部。我想到一家珠寶公司在一張黑色頁面的中央，展示一件珠寶首飾。我想到麥克里蘭‧巴克萊（McClelland Barclay）費希爾博德（Fisher Body）廣告的簡單有效，依然是廣告史上的輝煌記錄。我可以繼續提出更多例子，證明所有粗體字和喧囂吵鬧的作風，絕對比不上那些主打產品和廣告主名稱的廣告。

既然我們不能在雜誌頁面安放霓虹燈（還真有人企圖嘗試，盡可能用圖畫達成效果），顯然高聲喧嘩和尖叫不是解方。對比確實很有價值也有必要，但對比最大的可能性難道不是用優雅風度對照粗魯不文嗎？我們不能透過簡潔形成明顯區隔，用理想的空白掃蕩亂七八糟的拙劣廣告？

如果廣告要進步，訊息和文字還有更多可操作的嗎？還有更高境界嗎？幾年前，雜誌創造出「出血頁」（bleed page）。這樣每一邊都多個約 1 英寸的空間。每個負擔得起的人都趕緊把握，這不是有更多空間可以填滿嗎？這樣能讓廣告比別的廣告大一些，但目的是什麼？頁邊空白提供效益的優點被推出頁面，於是廣告跟底層融為一體。當版面擁擠時，尺寸就跟效益沒什麼關係了。

我要呼籲讀者注意一點，電影銀幕上的一張臉無論大或小，我們除了意識到那是一張人類的臉孔之外，不會察覺到其他。從更遠的距離觀看特寫鏡頭，尺寸大小讓我們看到的只是同樣的東西。如果這樣的效果是種資產，在廣告上就有價值。但尺寸的取得，永遠都是靠犧牲空白邊緣或「呼吸空間」。當尺寸越過邊界，就不再發揮作用，就像人變得太胖會不舒服也不好看。廣告溢過應有的空間，就很容易像胖子溢出椅子。出血頁爭取到的效益很少，除了有非常聰明的廣告商拿這當成呼吸空間，額外的空間值得付出額外的代價。出血頁就像一幅沒有裱框的畫。

如果廣告不能愈來愈大聲、愈來愈大，那還剩下什麼？

只有一個答案：更好的品味。對藝術、文本，以及呈現方式有更好的品味。廣告已經不適合老舊的那一套。那些無法永遠發揮作用。與其避開出色的藝術，反倒應該致力追求。造就最偉大藝術的因素，也會造就最偉大的廣告——直接呈現真實，用想像力和品味潤飾，簡潔樸素的手法、將平凡且無關緊要的部分列為次要，並孜孜不倦地追求理想完美。

廣告裡的藝術還有尚未探索過的可能性。但這些發展必須來自藝術領域本身，而不是來自廣告人的辦公桌。廣告商由始至終都不能告訴我們怎麼做。他盡量告訴我們他要什麼，但他必須接受我們給他的東西。他比我們的限制更多。那也是為何我們在處理委託案時，絕不能給自己的個人特色或能力設限。我們必須提供比對方要求更多的東西。

如何提升品味

除了催生出更好的版面設計員、更好的畫家，以及更好的廣告文案撰稿人，沒有其他祕訣，因為雜誌廣告不外乎是這三者的合作。如果可能，我們必須想盡辦法消除廣告藝術和精緻藝術之間的區別。忍饑挨餓只為了創造精緻藝術，同時對廣告敬而遠之，這樣似乎不太合理。與其說「精緻」藝術家「紆尊降貴」參與廣告，為何藝術家不將廣告提升到最高水準？觀者看著印刷的紙面，難道不能跟看展覽會牆面一樣享受好作品嗎？

如果有雜誌能複製出薩金特的水彩畫，或是他令人驚嘆的炭筆頭像素描，還會令人懷疑效益嗎？除了我們為廣告創作的藝術，到底是什麼將廣告維持在較低的畫作水平？

不是的，親愛的讀者，雜誌廣告絕對還沒有窮盡一切可能。它會配合我們的最佳創作能力做出調整。當我們變得夠好，它就不會再告訴我們怎麼做。它有自己要整頓的好品味範圍，包括版面配置與呈現方式，但那些要做的遠不如橫在我們面前的任務。我們必須讓基本原則發揮前所未見的作用。不能把在藝術學院一、兩年的學習，當成我們需要的全部。這種學習只是我們進入必須獨自進行的個人進修前的見習期。

新型態的廣告無疑會湧現新的創意發想。宣傳廣告就是宣傳廣告，不管是用唱的、說的、畫的，還是演的。廣告是引人看或聽的方式。

既然我們想到提升品味是廣告未來的唯一解答，不妨想想二十年前一般的電影跟現在電影的比較。比較從演技、呈現方式，到創意。過去的男女主角可能沒辦法應付「現在」的要求與品味，製作人也是。我們可以觀察建築、工業設計、工程學──每一項都是朝著更加簡約及出色品味的路線進展。廣告不可能是唯一不需要改變路線的職業。

要為明天的廣告做準備，就不要太看重今天的廣告，而是要觀察生活、自然、形體、色彩，以及設計圖樣。找出能讓作品擁有必要優異品質的唯一來源。描繪頭像時，彷彿是在畫一幅精緻的肖像，描繪形體時，要像雕刻般仔細。觀察展覽畫作的色調與色彩之美。沒有比這更好的方式了。

▍海報設計的基礎

閱讀理解時間與廣告的關係已經說明過了。這個考量在規畫戶外海報時尤為重要。海報權威都同意，十秒鐘是閱讀時間的極限。因此，海報必須根據這個基礎設計。十秒鐘非常少，但對在開車的人來說，將目光離開路況十秒鐘還是太長。為了給予最多的理解時間，同時減少駕駛的危險，海報陳列有兩種方案可遵循。一種是將看板擺放在一個角度，以便在一段距離之前就能看到。這就說明了為何廣告看板常見的字形呈曲折安排。另一種是只要有可能，就將廣告看板放在駕駛前方，這樣的擺放位置，視線與交通路況一致。字數會縮減到最少，海報的布局也盡可能簡單，設計得能夠傳達到最遠的距離。所以這就有個定理，海報必須簡單、訴求直接，而且能夠快速理解。

一個大大的頭像可能在海報規畫占據第一位──若不是頭像，那就是某種大型單一組件。一個人影就不錯，特別是可以縱長嵌入的。要是站立的是半身人體，可以用上更多人。海報很少將圖畫填滿到四個角落，除非題材非常簡單。

一整張海報八個英文單字大概就是能用的全部，包括產品名稱，所有可以進一步刪除的字眼最好都刪除。一張海報只有一個字是每個海報製作人員的夢想。習慣幫雜誌廣告準備底稿的廣告公司，在規畫海報時通常會嚴重失手。

單調或非常簡單的背景通常是必要原則。類似斜對角的布局很好，因為和其他海報慣用的水平及垂直布局成對比。將海報背景的頂線降下一點，並讓圖畫組件有部分突出到頂線上方也很好。這樣會顯得其他海報的頂線較低，是爭取注意的手法。海報背景上方常用一行字就是這個道理。本書稍早提過的四個基本色調方案，幾乎是好的海報不可或缺的。海報必須乾淨整齊、鮮明，且有適當對比。

263 頁的海報頁數設計編排應該仔細研究，才不會出現紙張的邊緣切過眼睛、手指，甚至橫過頭部的情況，這些都必須能規畫在一張頁面裡。不要讓頁面縱長切過一行小字。如果張貼海報的人是在風大的日子貼海報，幾乎不可能精準對齊海報紙。若能在印刷廠複製你的設計時多幫忙，能讓你們雙方產生更理想的成果。

要注意半頁海報紙可能會貼在頂端或底端，或者是在兩頁大海報紙的上下兩側。這

讓你在設計上有很多發揮空間，而且你應該將素材擺放好位置，才能避免重要元素被切開的憾事。

海報有時候是聯賣，留下給業者印上經銷商名稱的空間。以這種情況來說，這個空間必須在規畫原始海報時納入。比起其他插畫素材，海報更需要仔細安排設計。通常會要求你做個全面性的速寫，再做最後完稿。這是好事，因為好的海報很少靠推測。海報多少有幾種「慣用」的布局安排，你應該很熟悉。要擺脫它們又製作出好的海報委實困難。水平形狀的海報要填上好的設計並不容易，而且又跟其他插畫類型的常見形狀不同。要多做實驗。

▌海報的設計過程

假設我們受委託設計戶外海報。首先我們先選定個虛構的產品，並試著當成真正的任務，執行到完成。假設我們選的是不含酒精的飲料，一種萊姆汽水。我們稱它為「Zip」，據我所知，沒有叫這個名字的產品。現在假設這是萊姆汽水，或許有些人不喜歡太酸的飲料，所以問題可能就只是製作個吸引人的海報，強調「恰如你喜歡的甜」這一點。這就想到幾個標題：

- 恰如你喜歡的甜
- 再甜不過了
- 甜得剛剛好
- 甜得不得了

最後一個可能最好，這讓人想到一個甜美的年輕女子，但因為飲料名稱叫「Zip」（活力），所以她也應該有種輕快活潑、活力充沛的特質。我們必須放上一個玻璃瓶，也許加上一個杯子。如果呈現她在做著動作，瓶子和杯子就得分開。為了將人物直接連結到產品，我們就讓她拿著玻璃瓶，也許還有一個幾乎全滿的杯子。由於這樣不像太有活力，我們可以走另外一個極端。她穿著運動服，暗示她已經做過運動，現在是運動過後在某個戶外躺椅放鬆。

她應該往外看，對著你微笑（向來如此）。以這個題材來說，海報形狀最好寬度大於高度最理想。

產品名稱或商標名稱也必須納入海報之中。因此我們會在這裡設計一張，只是按照真正的工作程序，應該已經設計出來了。我從來就不是專業的廣告文案，而且這個部分一向交由我雇用的文案撰寫員負責，或是買下海報的人。因此，即使有些人可能發現我的文字有錯，我也盡了最大努力，請讀者包涵。

我畫了幾張大致布局的鉛筆草圖（266頁），非常小。因為空間不夠，除了兩張之外都廢棄了，我不會全部複製。不過，從最有希望的這兩張當中，我設計出兩張4×9英寸更完整的草圖。這些必須稍微縮小，才能配合本書的頁面大小。根據這些，我做出兩張彩色草圖。由於這是為了一般效果及色彩的選擇，我在處理上盡量簡單。如果真的要交出彩色速寫，我會更進一步完成10×22.5英寸的速寫。

選出一張速寫後，找來模特兒並盡我所能設定最理想的姿勢。我不是根據真人作畫，就是要拍照。我想要歡快生動的笑容，並想將之固定下來，而且因為已經設計出一套相當不錯的配色方案，我就根據草圖拍了照片。

挑出最理想的沖印成果，我繼續進行最終完稿。畫作的比例為20×45英寸。最後的印刷是以這張大幅畫作為本。現在我用炭筆設計編排海報。首先，我安排海報紙的擺放位置。我發現若將半頁放在海報的左上端，女孩的臉可以完全放在下面第二頁。還能將標題放在上方的半頁。確定一切都能符合印刷廠的作業後，我開始進行最後的畫稿。背景先畫，接著是紅色的躺椅。底圖的色彩由上衣、躺椅，以及白色短褲的顏色組成。白色短褲跟其他顏色有些相關。

圖畫完成之後等待顏料變乾。我在這時加上文字以及整體的最後修飾，同時收尾完工。畫作的四周留下白色的邊緣，模擬每家印刷廠印製戶外海報周圍的出血邊。

曾經有輿論抗議戶外海報，認為會減損城鄉之美。在空曠的鄉間，戶外海報或許是眼中釘，這點沒錯；但它們也常常像屏風一般，遮蔽了傾頹的建築和堆滿垃圾的荒地。如果有更優質的美術，戶外海報未必就難看。一切操之在你。

海報如何切割成單頁

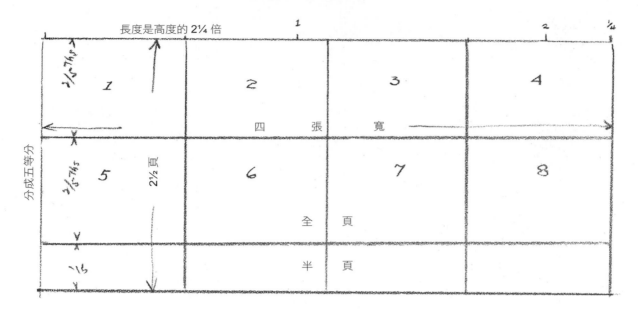

戶外海報頁面的安排

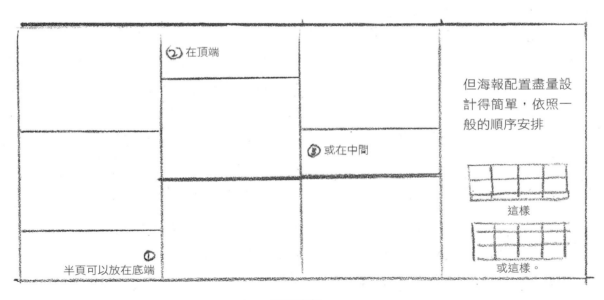

設計海報

海報可以設計得方便印刷廠和張貼的人。避免海報紙橫切過眼睛、嘴巴、手指等等，如果稍微沒有對齊，看上去就不對勁。這種切線對印刷廠也不好。如果可以，將臉部五官安排在一張紙內。要注意橫切線不要分割或切過一行小字。「對製版人愈好，印版就愈好」，要把事情做好。

<div style="text-align:right">半頁可以放在頂端或底端</div>

插畫重點在一側，訊息、產品及名稱在另外一側。留意海報紙的安排設計。

名稱和標題呈斜對角。可以用不同方向的斜對角。吸引目光。

兩側有插圖。留下標題、名稱和產品的空間。可以填滿圖畫。

典型海報布局

重點在中央，文字在兩側。

主題在名稱之上。

標題在上方。

粗略勾勒想法

不錯的布局。不過女孩的腿很容易拉走原本關注名稱的注意力，或者拉到海報以外的地方。

很好，但這時候雙腿又太不起眼了。解答就在於這兩張速寫之中，也許將上圖的女孩膝蓋往下降。

經過繪製幾張較小幅的草圖之後，這些似乎最大有可為，更加精細的調整後，顯露出一個技術性難題。在製作初期，若沒有發現這樣的錯誤會很糟，這證明了仔細規畫的價值。從這個觀點來看，畫家可從考慮色彩開始，從幾幅小型草圖著手。等到畫出不錯的草圖，就可以為挑選出來的草圖上色，或是以不同的配色方案，迅速畫出幾幅可以從較遠距離觀看的草圖。

中間色調彩色草圖

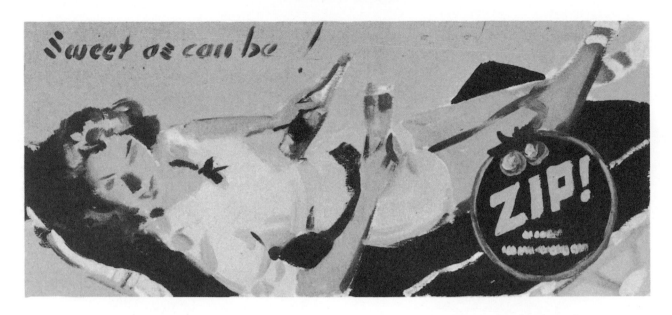

彩色草圖可以根據模特兒或照片作畫，或不用參考資料完成。這樣的草圖是畫家為了滿足自己而做的實驗。等於是確保一切都妥當（或者不妥當）。等到滿意了，就可以繼續進行最後完稿。這種草圖應該看得跟最後完稿一樣重要，而且是完稿的一部分，因為納入了最終成就優秀海報的重要因素。

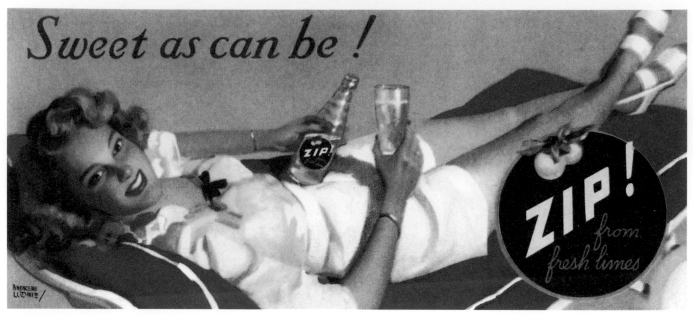

這是最後完成的海報，可以是五、六種創意或方案的一種。

▍陳列展示的設計

一般可能認為平版印刷的陳列展示，閱讀理解時間比戶外海報多。然而比起閱讀雜誌那樣從容不迫，還是有明顯的差距。事實上，大部分陳列展示讓人看見的時間必定是行色匆匆時、瀏覽櫥窗、逛街、午餐或上下班途中。因此，陳列展示的設計應該文字簡短、圖畫元素簡單，而且訴求直接。

我們首先要考慮各種類型的陳列展示。最常使用的類型是單片鑲板，圖畫的上方或下方有文字或訊息。這種展示板會用「畫架」在後面支撐，或是懸掛在牆上。有時會用底座架住展示板，有時真正的產品或包裝會陳列在底座或踏板上。還有單張展示廣告和海報，可張貼、釘住或懸掛。這種單張海報並不像其他海報那樣固定在硬挺的板子上。（裝置固定的工作通常在印刷之後進行。）

至於其他類型的陳列展示，所有精妙巧思都用在刀模壓裁（die-cutting），並為了穩固而實驗各種摺疊與連鎖裝置。幾乎任何東西都可用硬紙板以這種方法製作，通常能製造出三度空間的效果，並提供其他廣告形式所沒有的大量創意空間。可以切割出一個人形或　組人，放在背景前方。陳列展示可能是最吸引人也最複雜的。然而複雜精細的刀模壓裁代價昂貴，因此這種壓裁會減少到最低。切割通常是設計用在外在輪廓，沒有內部裁切，如手肘和身體之間的空間。這樣的孔洞需要另外的刀模。而刀模無法切割極為尖銳的尖端和角度，所以要避免細微的鋸齒狀和複雜的輪廓。刀模是鋼片，必須圍繞著輪廓外形安裝或彎曲。

另外一種陳列展示類型是三扇展示，架設起來就像三扇狀的屏風，或是兩翼用鎖具固定住。因此這種陳列展示無須背後支撐而站立，優點就是可以設置在窗戶後面或是在架子上靠牆擺放，產品則陳列在前面。通常這種是將中間一扇設計為最大，並負責主要的圖畫部分。兩側的扇片可能留給產品用，或是廣告訊息。

「雙平面」（two-plane）類型的陳列展示，通常在正面用刀模壓裁出某種開口，透出背面給圖畫主題提供固定的背景，因為裁剪下來的單平面不確定會靠在什麼樣的背景，說不定會失去效果。背面可以用類似箱子的形式貼在正面，這樣就能壓平折疊，方便運送。呈現的效果就是讓裁剪下來的材料，像是突出於空間之中，又多了明暗造成的圓滿立體，可以做到外觀栩栩如生。這種真實的假象增添許多吸引力，值得

為了製造這樣的效果而額外花費。像這樣的陳列展示應該用縮圖製作，並與客戶仔細討論，等客戶看到效果增強，更會覺得多花錢有道理。

有個非常受歡迎的陳列展示，就是切割大型人形站在商店醒目的地方。畫家暱稱這種為「噢，抱歉」（Oh, pardon me）類型，因為一般人總是會碰到它們而把它們當成真人。這種陳列展示的腿腳是問題所在，因為必須有個相當寬又堅固的底座。腳小了易折斷，整個立牌就會倒下。長禮服當然是最理想的解決辦法，如果不能用長禮服，剩下的唯一可能，就是在腿的後面放個東西當背景，或是某種深的顏色。

展示廣告最大的價值是，它陳列在產品銷售的地方，讓顧客看到，成了直接的推銷員。它不需要太多「記憶價值」，因為它是「現場」銷售。因此好的陳列展示不應該做籠統的推銷，而是明確的人對人推銷。「你」這個字用在陳列展示效果絕佳。目標用幾句話就能總結：「要買要快」；「立刻試試」；「帶它走吧」；「心動不如馬上行動」。

通常好的陳列展示可依據它的用途設計。一支大的牙刷正刷著大大的牙齒，一支大唇膏碰觸著巨大豐滿的嘴唇。一雙大手在大大的指甲上塗抹指甲油。或者可用老套的美女使用產品。跟戶外海報一樣，大的頭像似乎最有效果。事實上，任何東西放大都可以取得注意。

就跟其他廣告一樣，基本訴求適用於陳列展示。有時候陳列展示是其他廣告協調配合，最後得出的直接消費者訴求。

要我說，畫家幾乎還沒有機會接觸陳列展示牌廣告的可能性與機會。市面上確實有幾百萬個陳列展示，可惜很少充分實現藝術價值。近幾年平版印刷業者的顧客被慫恿爭取美國最優秀的美術人才，一些陳列展示也因此變得美觀。但還有更多顯得俗豔花俏，廉價庸俗。不過這個領域一直在穩定改善，概念有進步，製作技巧也有進步。陳列展示沒有理由不能跟任何美術館裡的畫作一樣，成為精緻的藝術品。我可以肯定粗糙的源頭在概念，而不是在大眾的要求或興趣。為什麼始終有人堅信大眾無法欣賞好的藝術？

我可以確定這種錯誤想法在平版印刷領域存在太久了。好的平版印刷業者天天都在

證明，更出色的美術值回票價，而且能吸引人，能賣錢。我們不需要用俗麗的東西來推銷。

不可否認，鮮豔的色彩用在陳列展示不錯，但平版印刷業者顯然還不了解「相對亮度」（relative brilliance），而這其實比持續用原始原色組合更加鮮豔漂亮。平版印刷業者一直避免用調和色或濁色，猶如馬對蛇避之唯恐不及，卻不了解有這種色彩輔助，可讓鮮亮的顏色突出。他們不知道純黃會搶走紅色的風頭，純紅又壓過藍色，而且它們互相較勁帶給多數人的負面反應，簡直就像劇烈的胃痛。大眾厭惡噁心時是無法接受推銷的，總有一天會有法律規定，不准給大眾消費調製有毒的顏色，就像不能調製有毒的食物。兩者都會令人生病。重責大任就落在你身上，年輕畫家們，你們要開始投身良好色彩運動。我真希望能在每一家平版印刷廠貼上一面大標語：「如果你用了一種純粹飽滿的原色，拜託另外兩種一定要調和。」需要的就是這樣而已。你可以用那個飽滿的顏色來調色。就這麼簡單。

陳列展示依然有太多發揮原創的機會。不同於邊緣僵硬、硬貼上去的插畫類型，有太多優質畫作可以發揮的地方，讓明暗、柔和，以及美麗的色調都能發揮作用。製作陳列展示為何不能像製作美好的肖像一般，反而像攝影似的剪貼，所有立體造形全都為了所謂的「乾淨的顏色」而消失殆盡？乾淨的顏色是虛幻的錯覺——例如，以為膚色就只包含紅色與黃色而已。乾淨的顏色在於真實的明暗，別無其他。平版印刷沒有道理落後於其他藝術創作領域。對藝術有了更清楚的理解，平版印刷也能領先群倫。但首先必須糾正諸多弊端。

假設我們要為陳列展示尋找構想。正如我們提過的，創意構想源自於有關產品的事實，而這些與心理訴求相關。為了找出訴求，我們不是承諾能讓人滿足欲望，就是設法減輕令人討厭的狀況。我們的基本本能就是把顧客吸引到產品前面來，並對他們推銷。有了符合產品的基本訴求，接下來就是發展素材，並貫徹執行完整的目的與意圖。為了確認構想與做法完善，我們可以列出出色的陳列展示應該納入的要素，並分析素材，看看是否能合理地放進這些要求條件。必須了解的是，無論藝術作品多好看，如果陳列展示沒有達到功用，那就全盤失敗了，包括我們的努力和客戶的投資。因此，在準備陳列展示時，最好確認下列的要求條件。

▌ 出色陳列展示的基本條件與功能

1. 必須在銷售點與購買者接觸。

 a. 必須在一段距離之外就能清楚看見，

 b. 要吸引目光又清楚傳達，設計必須簡單且色彩使用得當。

 c. 必須讓顧客注意到產品。

2. 如果可能，必須當場完成銷售。因此：

 a. 應該包含令人信服的推銷論點。

 b. 圖畫內容應該放大論點。

 c. 為了達到必要的能見度，這種圖畫應該由大型組件組成，簡單呈現，並與背景有適當反差。

3. 應點出名稱、包裝，以及用途。因此：

 a. 應該在陳列展示上畫出包裝，或設法陳列實際的產品。

 b. 如果包裝小，應該放大到足以引起注意並足以辨識。

4. 任何推銷論點都應該以一項完善的訴求為基礎，而且產品的優點應該盡可能清楚明白。

 a. 直接針對個人的方式最為有效，這樣才能直接滿足顧客個人。

 b. 如果使用的是一般訴求，務必確定針對的是一般人。

 c. 如果訴求是具體針對某一性別，要確定該訴求對該性別是合理的。

5. 必須簡短扼要。因此應該：

 a. 假設顧客行色匆匆。

 b. 勾起好奇心和興趣。

 c. 引發對產品的欲望。

從前述列舉會發現，展示廣告大致遵循所有出色廣告的慣例。主要差別在於，陳列展示不是竭盡所能強化記憶，而是要求立即回應。在挑選素材時，我們必須慎重評估這一點。它對觀看者的影響是具體還是籠統？我就用以下兩個廣告標語來說明差別：「你現在的口氣如何？」引起的立即反應迥異於「消除不好的口氣」，後者不會讓顧客質疑自己的口氣氣味，或是以為自己需要這項產品。用雙層或三層的紙板做陳列展示的初步草圖就不錯，這樣可以切割下來做成縮圖模型。一開始你對創意和文字可能沒有太多插手的餘地，但是藉由向客戶證明你了解整體計畫，你對客戶就會愈來愈有價值，每次的委託案也將更有機會發揮你的品味和判斷。

平版印刷陳列展示類型

單片鑲板

人形立牌

懸掛類型

三扇陳列展示

雙平面展示

▍陳列展示接案的不確定性

公平來說，陳列展示這個領域對畫家有高度的不確定性。不同於其他領域，平版印刷廠業務員很少在一開始就帶著完稿的委託訂單來找畫家。他通常得跟好幾位業務員競爭，就算他願意為了取得最後訂單而花錢，卻無法向你保證最後可以拿到工作，因為陳列展示可能給了其他印刷廠。所有參與競爭的業務員都要提出最好的初步準備稿。為了超越別人，有些業務員會交出繪畫完稿，讓其他人難以企及。由於印刷廠可能只有五分之一或十分之一的機會，業務員可能不敢下訂單並全額支付繪畫完稿。如果確定其他人都是同樣的做法，每個人都會安於交草圖，但是除非印刷廠齊聚一堂，對合乎道德的策略取得共識，否則這種情況還是會繼續。因此業務員左右為難。如果業務員在四個案件中能成功拿下一件，這樣的結果已經算是不錯的了。

另一方面，畫家也沒有道理承擔這樣的風險，完成的畫作並不保證銷售。每一家印刷廠都累積了一「倉庫」未能售出的畫作，而且付出的代價高昂。如果業務員可以讓一幅舊畫「起死回生」或改頭換面，無論是你的畫作還是他的，這都是在削減業務支出。若是需要一幅新畫，他可能帶著各種壓低成本的提案來找你，因為他不想增加倉庫庫存而傷害自己的地位。

我主張最公平的安排是雙方各半。畫家可以拿售價的一半跟印刷廠冒險。如果作品賣成了，他能拿到剩下的費用，有時候還有獎金。要是沒有爭取到訂單，他有權收取售價的一半支付他所花費的時間和精力。無論如何畫家都不應該承擔全部的風險，聲譽良好的印刷廠也很少要求畫家這樣做。

如果畫家正努力要闖出名氣，這樣的冒險從業務觀點來說或許還算合理。一件出色的陳列展示獲得印刷，對提升他的知名度很有幫助。不過，如果畫家的檔期已滿，也不需要冒險，要求客戶因為占用畫家的時間，支付跟其他人一樣的價錢相當公平，印刷廠並沒有特權。

要是畫家以議定的價錢接下工作，並在敲定最後畫作時全額支付，畫家就能以合理的成本拿初步準備的速寫一搏，而且可以用實際大小的影印版本呈交。如果是比較優秀的畫家，就算是速寫和附帶的「放大照片」，也比其他完稿作品更有機會。要是速寫沒能贏得訂單，對畫家和印刷廠來說都不算沉重的損失。

你也不能責怪印刷廠只要可能，都想不用付出全額的成本得到完稿作品。你也不能責怪畫家不想承擔全部的風險，完成了畫作，萬一訂單給了別人，自己卻什麼都得不到。你可以自己做交易，但切記，如果人家認為你的作品好到可以呈交上去，那就是好到不能免費做。不要接受「加倍或全無」（double or nothing）的提議，因為這樣並不能累計那些不到四分之一銷售成功的機率。如果美術是賣出陳列展示的唯一因素，機率或許會高一些。但只要能搭配更好的構想，比你更差的美術還是可能拿到訂單，而構想根本不是來自畫家。

我曾遇到過有印刷廠在取得訂單後，可能因為過去委託的畫作變得「有共鳴」，自願給我增加報酬。這證明他們雖然難以獲利，但能賺錢的時候還是願意分享的。

掛曆廣告設計

掛曆插畫的理論跟陳列展示正好相反。用的是一般訴求而非具體訴求。掛曆幾乎任何產品都要能適用。因此，圖畫和產品很少有直接關聯，除非是特別準備，否則圖畫不會包含特定的產品。產品當然就沒有明顯特點，例如啤酒、麵包，或是有許多品牌銷售的東西，又或者為了某一個產業而設計，如汽車、五金、乳製品，以及烘焙食品。不過，掛曆的目的是針對善意以及持續光顧，強調服務、品質，與經濟實惠。掛曆的功能是提升親切及好感。

很重要的一點是，插畫家要能察覺掛曆的心理訴求跟其他廣告類型不同。掛曆會搭配間接銷售，推銷公司或企業，而不是具體的產品。這種稱為「企業廣告」（institutional advertising）。由於同樣的產品可能在一百個地方買得到，掛曆承擔起經銷商與消費者關係的重要性。或者在具體產品的掛曆廣告中，就成了經銷商懇請消費者向他們購買產品。因此，幾乎所有掛曆都留了蓋上經銷商印記的空間，無論廣告是具體還是籠統。

因為這種處理方法的差異，掛曆插畫偏向一般人情趣味的題材，訴諸感情的構想，創造情感反應。掛曆不會激起行動、好奇，或是購買的衝動。而是產生滿足，給予寧靜，帶來幸福。我並不是說，掛曆不能描繪動作。有時候動作非常好，就像描畫運動的掛曆，或是本身具有動作的題材。但必須記住一點，比起其他插畫類型，掛曆必須存在很長一段時間。暫時停止的動作如果讓你等上三百六十五天，等著某件微不足道的事情發生，那會令人萬分厭煩。那種感覺有點像影片在投影機卡住了，引來觀眾的噓聲喝倒彩。

掛曆的訴求很多是聯想過去和現在，回想愉快的記憶，或是讓圖畫「一擊中的」打中經歷大致相同的人。掛曆圖畫可以是提供逃避日常生活單調無聊的出口，投入稀奇古怪的夢想。心理學家指出，所有人都生活在兩個小小的世界，一個是現實的世界，一個是心目中的世界。後者是夢想、抱負，以及逃離現實的出口。

掛曆插畫家必須多研究心理學。解脫乏味單調是萬無一失的訴求。畫張圖畫讓男男女女都能從中產生夢想，或是逃遁到其中，這樣幾乎不會有錯。

只要好，任何題材都能做掛曆

只要關心圖畫即可，剩下的都能交給相關廠商製作。

掛曆設計潛力無窮

我相信這個因素可以解釋，為何麥克斯菲爾德・派黎思（Maxfield Parrish）以往的掛曆廣受歡迎。他給我們夢幻城堡、藍天白雲，兒童與淑女，宛如來自另外一個世界。但還有一點——他都賦予一種真實感。因此我們可以讓幻想成真。我們得以一訪人人嚮往、但難以踏足的山間溪流。我們可以徜徉在天地之間，享受多少人夢寐以求的美事。我們可以乘風破浪，冒險、愛戀浪漫、忠貞愛國、歌頌家園和簡樸生活。我們可以尋找給我們快樂、慰藉，及放鬆的事物。掛曆上的美女給男人一段想像的浪漫情懷，好比他的「夢中女郎」。我們可以給老人青春，給被遺忘的人浪漫，給衰弱的人活力，給視野狹隘的人遼闊的世界。難怪掛曆年復一年成為永久不變的習俗。

跟陳列展示一樣，我覺得掛曆插畫的機會幾乎尚未開發。掛曆給真正的精緻藝術提供更大的管道。可惜多數掛曆顯得廉價、俗不可耐，而且濫情。掛曆公司最大的煩惱向來就是題材。其次要煩惱的就是找到有充分能力完成的畫家。當畫家可以多思考，我們就有更好的掛曆。木頭美人抱著寵物的日子就快結束了。

我們就來看看敞開在眼前的翠綠草原。基本訴求依然有效。家庭、故土、孩童、動物、寧靜、安全、愛國、宗教，只是其中一部分。除了這樣的處理，還有一般及頗受關注的焦點要事，如男女童軍、社團活動、青年運動、軍事主題、學校、運動、慈善、休閒、教會、職業，以及其他種種。各種英勇、慷慨、慈愛、體貼、信仰、信心、愛國、謙恭、和睦、勇氣等的例子——簡而言之，所有人性的優良特質——幾乎都是不錯的掛曆訴求。簡單樸實的構想與更為冠冕堂皇的構想，同樣能表現偉大。

我注意到許多人撕下掛曆下的行事曆單獨使用。我問他們為什麼，發現答案有趣又令人茅塞頓開。這裡提供幾個理由。有個人說，圖畫太性感了，給他的生意和個人性格帶來影響。他本人德高望重，不希望名譽受到傷害。另一個人則說，「太花俏了，你看不到房間裡別的東西，而我認為別的東西才能反映良好品味。」另外一人說，「為什麼要用我的家給某家汽車修理廠當廣告？如果上面的文字不要那麼大，我會保留。」也有人說，「我受夠獵鳥犬了。」還有人說，「這不是我認為的戶外，色彩有些不對勁。」無論理由是什麼，如果他們留下行事曆卻扔掉圖畫，畫家、掛曆公司，以及廣告商全都失敗了。這表示有哪個地方缺乏能力，缺乏好品味，也缺乏理解。我們沒有理由認為大眾缺乏鑑賞力和好品味。沒有證據能證明大眾缺乏鑑賞力，正好

相反，有許多證據證明大眾有鑑賞力。是有證據顯示大眾的品味偏向煽情，但這並不表示大眾品味低落。根據芝加哥世紀進步博覽會（Century of Progress Exposition）的票選，布荷東（Jules Breton）的《雲雀之歌》（*Song of the Lark*），薄暮中一個拿著鐮刀的村姑，和惠斯勒的《畫家的母親》，那莊嚴的老婦，以及類似的題材，受歡迎程度遙遙領先其他題材。這代表它們做成掛曆依然受歡迎。這也代表煽情未必就會扯後腿。

總結來說，掛曆的訴求應該豐富多彩但不失莊重，生動但不至於從牆上跳出來。題材、情感、設計、色彩，以及技巧手法，都有好品味的空間。這不是輕鬆的任務，卻是它真正需要的。我們有把握，真正好的掛曆題材及構想會找到市場。你看到的那些拙劣東西，大多是因為實在沒有足夠的好東西滿足需求，才會被用上。掛曆公司一直四處用心訪查，尋找好的素材，而他們找到的只有一小部分真正稱得上好。若以為被其他用途拒絕的畫作最終可以當成掛曆，那就錯了。雖然其他地方認為好的畫作，或許的確能製成好的掛曆，但反過來卻根本不然。掛曆提供給優秀作品的機會，是其他領域未必都有的，而且有機會做出最精緻的複製與印刷。好的掛曆畫作價格絕對不便宜。有些薪酬最高的畫家，每年以高價受委託製作最精美的掛曆。把目光放在掛曆市場吧。

▍好掛曆插畫基本要點

1. 必須引起足夠的反應，讓人願意觀看、懸掛，並為了掛曆本身以及行事曆部分的便利而保存。
2. 題材和意義應該要任何人都能清楚明白。
3. 以偏好來說，應該舒適愜意、悠閒寧靜，因為必須看上很長一段時間。
4. 如果可以讓人「逃離無聊乏味」，那更佳。
5. 如果包含動作，就要處理得活潑健康，釋放被壓抑的精力，不會引起不安的情緒。
6. 如果是要掛在牆上，色彩一定要和諧。純色會令人不安。
7. 宣傳推銷手法應該間接。
8. 情感應該真摯而令人信服，不要過度誇張。
9. 如果能夠避免，不要太有季節性。
10. 應該展現人性更好的一面。
11. 不應呈現殘酷暴行、種族歧視、敵意怨恨，或是其他負面特質。

12. 時尚或風格要夠籠統，才適合放上一段時間。

13. 無論有沒有標題，都應該有完整的意義。

14. 應該完全原創，不包含任何會被認為模仿其他作品的東西，或有著作權的材料。

15. 能在正常大小的房間或商店中，設計呈現有承載能力或吸引力的內容。意思就是要簡潔。

掛曆的題材可能只出售「掛曆權」，保留原畫。或者可能是賣斷，畫作明確成為掛曆公司的所有物。有些公司會要求畫家放棄要求更多權利的讓渡書。如果掛曆賣過一次，就不能以同樣的用途再賣一次。

企圖「捏造」掛曆圖畫是沒有用的。只會被退回來。掛曆公司太了解優質美術和優秀技藝了。別模仿任何電影明星的圖片，還指望能當成掛曆賣出去。這種方案需要對方的特別許可。事實上，你不能拿任何印刷品當掛曆的範本。主題和素材必須都是你自己的，這樣在發表時，才能保證沒有人向掛曆公司索賠。

任何色彩工具都可以用在掛曆複製。這是適合粉彩的市場。我相信油彩比水彩更受喜愛，但我看不出有什麼理由不能用水彩，只要夠好。推銷人物掛曆時，完整的構圖，或者圖畫延伸到四個角落，或至少搭配有色背景，效果似乎更好。無論主題或媒介是什麼，其實要看題材和製作技法。機智詼諧在掛曆有很大的重要性，但沒有哪家掛曆公司會直接購買漫畫。

掛曆跟海報或陳列展示一樣，可嚴格遵守四個基本色調方案。所有東西都必須讓人看見，而且要盡量傳達得夠遠，要做到這樣的特質沒有其他更好的辦法。你可能會發現精緻題材的掛曆，但我可以很篤定地這樣說，那些明暗對比恰當、布局良好的最有機會。相關色一向適用，因為那是好的配色。掛曆公司的人肯定想要具有活力或光輝耀眼的題材，有時候會超出限制而踏進奇異豔麗的色彩。有一點可以肯定，大眾對灰暗混濁的圖畫沒有興趣。那些必定賣不出去。人物題材必須有故事或意義，而不僅是簡單的人物肖像。就算是細緻描繪的頭像，如果引不起大眾的情緒，也會被退件。

掛曆複製應該從不同於雜誌頁面複製的角度來考慮。雜誌的複製必須以驚人的速度印刷，並非常迅速晾乾。墨水無法容納掛曆印刷機使用的顏料數量；其實，它必須

用特定的填充料大幅度稀釋到容易流動且快乾。掛曆大多由平版印刷廠印製。使用的不是三色印板（three-color plate）加黑色，可能用到至少六種顏色。等於基本色的淺色與深色，包括淺灰、淺棕及其他，因此可做出更豐富的色彩效果。掛曆是印在優質的印刷紙，雜誌必定多使用便宜的普通紙。

這對畫家和作品有相當大的影響。掛曆插畫可以有更精緻的色彩和明暗。可以用上更多細微的漸層和柔和的邊緣。色彩的色調或冷暖色的變化，在雜誌雕版和印刷來說有難度，對掛曆印刷來說卻不成問題。掛曆的印刷色板通常也要花上更多時間，因為不必應付每週或每月的截止日。在為掛曆繪畫時，可能要準備完整的調色盤，使用兩種黃、兩種紅，以及兩種藍，意思是每種顏色的冷暖色各一。其實，對畫家來說，色彩幾乎沒有任何限制，基本上可以隨心所欲地自由揮灑，唯一例外就是不能有太多過分對比的「破碎的色彩」（broken color）。「破碎的色彩」意思是指如法國印象派畫家般，將不同或對比的小片色塊並列。那是每個製版師傅的難題，而且非常難印製。困難就在於做到一模一樣的明暗。

給繪畫上亮光的原則是不要上得太好，方便印刷廠複製。意思就是用一種顏色的透明亮光覆蓋在另一個顏色上面。這樣的效果幾乎不可能做到，因為要做出好的色板，任何一點必定是其中一種顏色。那也是為何許多早期繪畫大師的作品非常難複製。多層的亮光漆給畫作一種非常昏黃的色澤，必須由雕版工設法加以中和抵銷。給雕版工一個乾淨簡單的配色，從幾個顏色開始，就能得到效果不錯的複製。你用的顏料或濃或淡，他們總能達到同樣的效果。有些印刷廠甚至給紙張做凸印處理，做出顏料厚重的效果，讓人難以分辨複製品與原來的油畫。

我在掛曆插畫看到的最大機會，就是從美國生活中挑出許多被忽略的層面加以發展。有太多題材沒有人嘗試過。許多掛曆發展成系列作品，那就年年有機會。我有兩組這種系列，持續了好幾年，而且愈來愈有趣。教育題材必定能在學校、銀行，以及所有典型的美國機構中找到市場。所謂受歡迎或漂亮的題材，可能輕易就拱手讓位給更偉大的人物和更深刻的意義。實在有太多題材可用了，但都要靠畫家費心思考，並帶給掛曆公司嶄新的觀點，而不是等著他們上門來找。多問問身邊的人，什麼樣的事情會引起他們的興趣。如此就可能找到新的構想和方法。一般人閒暇時間喜歡做什麼？他們有什麼嗜好？他們都做些什麼樣的白日夢？深入下去就能找出心理學的答案，解答他們的真心渴望。

▌雜誌與書籍封面設計

在我看來，雜誌封面是藝術領域中，最敞開大門迎接進步的。許多年來，攝影照片幾乎搶下了這個領域，結果就是我們看到過多概念平凡無奇、製作技巧又單調無聊的封面。在這段時期，有一些雜誌堅決相信以美術作品為雜誌封面比攝影更好。有些騎牆觀望，有些則完全認同攝影從各方面來說，效果都更好。然而，這種看法並不令人意外，畢竟考慮到彩色攝影的發展，以及大家普遍的錯誤想法，認為攝影般的細節比藝術更優異也更吸引人。美中不足的是，彩色攝影彼此的差異性太少，個人風格與個性也太少。一張封面換個名稱，不必有太顯著的差別，就能換成另外一本雜誌的封面。

真相是所有理想主義都要為事實犧牲。我們看到的不是理想中的女郎，而是一個像是屬於別人的個人，穿著特定的衣服，任職於特定的模特兒經紀公司。她可能這個月登上這本雜誌，下個月換到另外一本。那些臉孔變得跟電影明星一樣廣為人知。她不再是你的夢想或我的夢想，而是變得跟知名電影明星一樣遙不可及。過去知名的「吉布森女孩」（Gibson girl）就是構想而非事實。她屬於所有人。「克莉斯蒂女孩」（Christy girl）、「弗拉格女孩」（Flagg girl）、「哈里森費雪女孩」（Harrison Fisher girl），全都是那個年代的夢中女郎，大眾為她們而瘋狂。我們不會為了現在的封面女郎瘋狂，因為數量實在太多，而且她們很明顯是因為上鏡頭的特點而脫穎而出，而非出自畫家的想像。

由於上鏡頭的人數量爆增，封面是被動接受，不過有些雜誌勇敢地徹底擺脫美女。大部分雜誌不知道該怎麼辦，只好繼續用那些上相的照片，只靠帽子和擺設之類的東西矇混過去。封面主題的構想依然只出現在非常少數的雜誌。我說的「主題」是指吸引人且會說故事的構想。

我們都要感謝諾曼‧洛克威爾堅定不移，所有跡象都指向一個事實，他在封面所代表的是大眾最愛的方向。大家都承認，所有雜誌都沒有興趣在封面說故事，但現代服裝與迷人之處用精緻藝術呈現，確實比照片更好看。我們最需要的是能夠落實表現的畫家。我相信只要有更優秀的畫家出現，雜誌會迅速抓住這樣的人才。我也相信會用到那麼多攝影照片，是因為缺乏足以相提並論的美術作品。當我們比相機更出色，就不必擔心人家用不用。但如果我們將攝影照片當成目標和極限，絕對會落後。

若是所有相機都能消失幾年，我們被迫用自己的雙眼、雙手以及大腦創作，那大概是對畫家和藝術最好的一件事。我們永遠無法透過攝影達到藝術。

以當今這個領域來說，我們的機會有限。賣出封面的機率微乎其微。理由如下：

1. 雜誌很少會依賴自行投稿的素材。
2. 他們採用的畫家通常和雜誌社密切合作，有些是簽約合作。
3. 因為有風險，雜誌社會使用照片，以及持續採用幾位畫家。
4. 希望封面能配合當期的內容。
5. 雜誌對製作優秀的美國藝術漠不關心。

想賣出雜誌封面，你能做的只有以速寫型態送出構想，或者拿已經完成的畫作碰運氣。你可能會被退件。但我深信，只要能得到好作品，會有愈來愈多美術作品被買去當封面，而攝影總有一天會被認為是最低廉的藝術。

目前若要專攻雜誌封面，會有一點魯莽。如果你在其他領域是優秀畫家，而你有了不錯的構想，沒有什麼可以阻止你冒險一試，把構想發展成副業。但如果你是這個領域的新人，靠著封面的收入可能導致只有非常微薄的進帳。如果能取得較小型雜誌的穩定約定，或許相當值得。

另一方面，書封對畫家的聰明巧思是一大挑戰，因此做來既有趣又刺激。但要做得簡潔有效，卻沒有那麼容易。出版商喜歡短標題，卻不見得都找得到。書封上的書名和標題空間是最重要的，比插畫空間更重要（如果還有剩下的話）。但插畫在書封占有一席之地，吸引讀者對書封的注意和興趣，對書籍的銷售業績貢獻頗大。一般來說，書封的印製必須相當便宜，因此顏色單調的海報效果最合宜。如果書封可以用兩、三次印刷完成最有利，因為出版一本書若能省幾塊錢，以幾千本的印量累計，金額就很可觀了。

書封的功能很像陳列展示。事實上，書封確實是在銷售點展示產品。簡潔是基本方針。衝擊力——乾脆鮮明的處理方式，加上不多的明暗與色彩——就是最完善的做法。清楚了解書封的功用，對於構思書封的設計極有幫助。最好的書封到底能不能賣掉一本拙劣的書，或者一本好書也可能因為書封而賣不出去，這些都有待商榷。

不過，這就有點像好產品用好包裝。有許多例子是把人吸引到產品前，並且完售。

我們不如記下書封的基本要素和功能：

1. 必須迅速讓人看見並理解書名。
2. 書名比其他更重要。
3. 如果可能，應該避免昂貴的色板。
4. 單調的海報效果處理方式最合宜。
5. 必須在一段距離之外就能看到。

 a. 由於黃色傳達的距離比其他顏色都遠，所以適合用在書封。

 b. 紅色搶眼，特別是搭配黑與白。

 c. 幾乎所有書封都需要至少一種原色。

6. 書封應該盡可能令人振奮。

 a. 應該喚醒好奇心。

 b. 應該刺激興趣。

 c. 應該令人期望能得到娛樂或資訊。

7. 所有可能的色彩對比和明暗對比都應該加以利用，吸引注意。
8. 有時候使用有色紙張可以省下一次印刷。
9. PART1 提過吸引注意的手段，
10. 小型人影在書封的效果不佳。半身人影和大的頭像較好。
11. 做出動作表現不錯。任何可以吸引注意的都好。
12. 將構想畫成草圖，包在一本書上，再將書放在其他書籍當中比較一番。這是最理想的判斷方式。
13. 提供作品書封給出版社。如果他們感興趣，就會和你聯絡。多和幾家出版社保持關係可以帶來可觀的收入。

| 故事插畫

作品能登上重要雜誌的插畫家屈指可數。我們只能坦白建議讀者，必須培養相當的能力才能進入那一個小圈子。我無意暗示故事插畫是階梯的最頂端，但必須承認非常接近了。它也不是插畫領域薪酬最高的。由於全國發行的雜誌數量有限，而且每一本都只能用相對少數的畫家，成為這個圈子的人必定是少數。應該說，成為知名故事插畫家的機率，跟成為知名作家或演員的機率差不多。但機會總是有的，也一直有人做到。新的名字不斷冒出來，舊的會消失。無論如何，雜誌一直在找新的人才，如果你有他們想要的能力，就能打得進去。

大部分插畫家要費盡一番功夫才能得到機會。他們絕大部分是先在其他領域證明自己的能力，才拿到第一個故事。許多人來自廣告插畫的領域，因為這兩者密切相關。許多人同時從事兩個領域。有很多插畫家在精緻藝術領域出不了頭，轉而從事插畫。但有些插畫家在精緻藝術領域占有一席之地，並能創造出值得在精緻藝術展中陳列的畫作。因此這其中並無規則可言，只是作品對於需求必須實際可用。

你可能無法輕而易舉登上重點雜誌。但就算永遠上不了，你的能力也不見得就不受重視。每個領域都需要最優秀的人才，如果你的機會不在這裡，或許就在其他地方。很少人一開始就知道自己的天賦在哪裡。重要的是盡量做好，而且永遠不停嘗試。

你可能會質疑，為什麼雜誌的報酬沒有廣告商多。答案是對雜誌來說，插畫的本質更像製造成本，對廣告商來說卻是投資。坦白說，雜誌的真正收入來自銷售廣告空間。雜誌頂多就是廣告商的媒介。雜誌本身要做的就是創造最大的發行量，為賣出去的空間創造價值。如果雜誌未能達到雜誌的功用，也就失去了廣告媒介的功用。

另一方面，廣告商要推升產品的銷售，他能買到最好的美術作品對他有利。因此，既然廣告商比雜誌多，他必須和其他人競爭，爭取畫家的時間，自然就將價格推高。就這方面來說，畫家也彼此競爭進入雜誌的領域，而廣告商則是互相搶奪畫家。等到雜誌也必須競奪畫家時，畫家的身價也將上漲。這是古老的供需法則。

現在你可能會質疑，如果雜誌插畫的報酬較少，為什麼畫家有時候會選擇給雜誌供稿，而不是給廣告供稿。答案有兩方面。第一，不將所有雞蛋放在同一個籃子比較

聰明。雜誌插畫可增加畫家在其他領域的威望，而且能夠進入這個領域多少也有點虛榮的成就感。好的畫家無法用金錢衡量能力或興趣。所有工作不管什麼價錢，都是他最好的機會。

不懼工作的畫家喜歡的挑戰插畫。他有太多空間可發揮，所以懷抱著相當的自豪接下責任。也許因為他的名字可以出現在雜誌上（雖然小得可憐），所以覺得大眾或許會注意到他也費盡心力在滿足他們。也許他為自己的努力感到光榮。

插畫無疑會花更多時間，甚至報酬更少。不同於廣告委託案，大部分必須靠你自己做規畫、思考，以及執行。從雜誌那裡得到的大概只有原稿，有時候是相當天馬行空的草圖，或者非常簡單的版面配置圖，顯示的不過是空間的分配。再怎樣也別指望能得到一般廣告公司在構思概念方面的協助。許多雜誌要求你提供版面配置或草圖，這說明了自己有能力創作的重要性；他們要求的不是單一場景，而是有多個場景可供挑選。有些允許你挑選插圖的場景，有些要求你畫特定的場景。但他們通常希望事先能大略知道你打算怎麼做。這些全都要用到時間與精力，而且有很多注定要扔到廢紙簍。

但因為有太多空間可發揮了，我猜那也是為何畫家那麼努力的原因。自我表現的機會無限重要。自己做構圖，自己挑選角色，並由你來說故事。你自己研究資料與素材，加以組合，並善加利用。等到一切都完成而且成果良好，功勞全都是你的。

很有意思的一點是，許多雜誌的藝術總監曾在其他領域實習。在激烈的競爭環境下，雜誌愈來愈留意版面配置和實際呈現的樣子。其中一個重要目標就是多樣性，或者「步調變化」，多翻閱雜誌就能明顯發現，多樣性可減少單調乏味，並使內容新鮮且引人入勝。每一期的大致版面配置由雜誌內部處理，要等到出版之後我們才能看見。你的圖可能被裁剪、切割，或是以藝術總監認為適合的方式改變。也許是放大，只用到圖畫的主要重點；也許從全彩色變成別的。其實，你永遠不知道會出現什麼狀況。有時候你會很高興。有時候你會大失所望。但你最終將學會泰然處之，要不然就是憤而辭職。

若要告訴你雜誌究竟要什麼，除非能懂得讀心術，否則不太可能，但有大致的規範大多適用，羅列如下。

漂亮的女主角，與一個有男子氣概的男主角

毫無疑問，她是最重要的。這代表要仔細研究頭部的構造。也代表要了解頭部在不同照明下的塊面和明暗。代表要將五官放在頭部的正確位置，還要畫得吸引人。頭髮的處理非常重要，包括髮型和處理技巧。頭髮不應該畫得像有幾千根髮絲，而是頭髮分布的形體，就要像處理臉部形體時一樣，多考慮塊面和明暗。

你幾乎不可能給女主角找到完美的模特兒。大部分理想化的工作由你來做。你會被找去做頭部特寫，還有全身及半身人體。你必須研究當前的時尚雜誌，讓模特兒配合場合穿著得體。她不只要漂亮，還應該高雅醒目。因此你必須實驗各種表情和手勢。你可能會發展出自己的一套類型，盡量讓你的女主角與眾不同。如果你是從廣告學院一路上來的，就會發展出美女類型。當你在廣告的美女獲得成功，在故事插畫上已經大步邁向成功。

而男主角絕對不能柔弱娘娘腔。這同樣代表要研究頭部，特別是男性頭部結構。結實精瘦的普通人最佳。輪廓鮮明的方正下顎，豐滿的雙唇，濃密雙眉，額骨突出，線條清晰的顴骨，顴骨到鼻翼之間精瘦，深邃的眼睛，組成了理想的類型。你的理想類型可能與我不同，但都不能把他塑造得肥胖圓潤或毫無個性。描繪做愛的情形時，他的姿勢千萬別像華而不實的偶像派明星。他或許有些笨拙，卻以無比的決心壓向她。他的服裝要高尚整齊，但不要滿頭光亮髮油。臉上刮得乾乾淨淨的最好，但下顎要有足夠的色調，才能顯得即使刮得乾淨、但依然有鬍髭。表情很重要。如果坐著，雙膝不要併攏，如果是站著，手不要放在髖骨上，除非手緊握成拳。一點點娘娘腔就前功盡棄。多研究其他插畫家的男主角，但最好留意四周，直到你找到滄桑但優雅的類型，之後就用他。

人物塑造完整得當

偶爾你會發現有個近乎完美的人物，但通常你得加上一點自己的修飾。將你對適當類型的想法，套用在你能找到最理想的模特兒。至少有個頭部可以做明暗及塊面的基礎，並用模特兒塑造出人物。

█ 強烈的戲劇趣味

仔細研究故事。自己將故事表演出來。用人體模型草圖設計規畫。就算你無法表演，也可以透過模特兒表達。為了練習戲劇詮釋，拿出相機，找來你喜歡的模特兒，像拍電影一樣用相機做些測試。試著詮釋以下的情緒：

恐懼、憎恨、狐疑、焦慮、憤怒、自私、意外、羞怯、輕蔑、崇拜、疑慮、自憐、希望、質問、羨慕、歡樂、千鈞一髮、愛、不解、不幸、貪婪、挫折、雀躍、自負、嫉妒、陶醉。

想出一些情景，判斷需要的情緒，試著讓模特兒演出角色。如果模特兒完全不得要領或無法演出來，那就找別人。這點太重要了，你最不想做的就是創造出「毫無感情」的人物。

目前雜誌非常偏向「特寫」，以姿勢和臉部表情說出大部分的故事。戲劇趣味應該盡量濃縮。如果人體的某個部分也能說故事，就縮減到這個部分。但要繼續演練整個大的場景，將人物令人信服地放在各種環境之中，因為插畫中的流行時尚一直在變化。

用照明加強戲劇效果的空間頗大。如果有個情感強烈的場景，要想盡辦法將讀者的注意力集中在重要的角色。版面配置或布局也可以發揮很大的效果。利用暈映畫，可以排除衝突的關注重點，給予姿勢戲劇張力。主要人物或頭像可以用最強烈的背景反差，甚至裁剪下來以白紙襯托。仔細研究你能找到的戲劇場景。觀察真正的喜悅、真正的悲傷，以及發生在真實生活中的各種情緒。

最好的練習方法就是將你讀過、但尚未畫過插畫的故事，以小幅鉛筆畫具體勾勒出來。如果有什麼看似可以發揮的東西，或許值得用心做出插畫作品。但要確定那是插畫，而非只是個無所事事的人體。

故事插畫家考慮整個頁面的布局，確實比廣告插畫家安排布局更重要。事實上，故事插畫家能做的更多。在規畫微型草圖時，一定要處理整個頁面，或者視案件需要，延伸到兩個頁面。灰色的文字區塊應該標明清楚。有些插畫家會將真正的文字貼上

草圖，得出鉛字印在插畫方案中的效果。我認識一位知名的插畫家，他的草圖是用不透明油彩畫在從雜誌撕下來的文字頁上，取得想要的結果。標題、推介、廣告標語、文字內容，及空白的位置一覽無遺。藝術總監不採用沒關係。設計一個好看的頁面就是你的工作。

▌刺激而不尋常的安排

要讓頁面與眾不同、刺激有趣又不同流俗絕對不容易。但能做到的人，同時具備不錯的素描及色彩功力，就是最炙手可熱的人才。這是艾爾‧帕克（Al Parker）之所以成為傑出插畫家的特質之一。紙張的白色部分往往可以引入題材。獨特的觀點也有幫助。配件的選擇至關重要。獨特的色彩配置，意想不到的姿勢和手勢，獨創的說故事方式，全都發揮一定的作用。窮盡所有想得到的實驗。「衝擊」就是動力，而動力是帶有力道的簡潔。表現出來的個性很重要。

我們大概可以確信，如果題材複雜、間接、凌亂，且含糊，那就不太可能令人興奮。如果人物平凡，外觀、姿勢、或服裝都沒有出奇之處，沒有人會為此激動。就像是一切都落實完成，但創意是來自題材外加說故事的巧思。沒有兩個故事會完全相同，也不會有兩個場景或人物完全相同。對艾爾‧帕克來說，總是有一條不一樣的路。

你有線條安排、色調布局、色彩，以及故事。那些可以不斷任意調換排列。任何新的、不同的，又刺激的東西，必定是從這些產生出來；那也是為何這些組成了本書的基礎。

從色調布局可以產生許多驚喜。假設我們讓一整頁的色調非常淺，然後中間突兀地出現一小頂深色帽子。也許整個的感覺是灰色，接著跳出一點濃縮的黑與白放在一起。黑色禮服或外套襯托以鮮豔的顏色，也可能衍生出絕妙的效果。明暗可能充滿衝擊和意外；其實，衝擊大多就是這樣來的，特別是和色彩密切相關時。創意幾乎都是來自題材和對題材的詮釋，而不是固定的排版技巧。老套技巧通常是模仿者的道具。

▌特別強調流行或時尚

在為插畫的目標挑選風格時，有個重要的考量因素，就是跟明暗及團塊的關係。一件衣服光是時髦還不夠。風格也許是好的，但對你的題材來說，明暗或色彩並不好。

你的初步構圖和圖案布局比衣服更重要。你想要簡單的色調，還是眼花撩亂的色調？你想要淺色調、中間色調，還是深色調？你會用正面光或背面光把它打碎成光和影，還是保持幾乎單一明暗？條紋或花紋圖案比較好，還是比較不好？這就是挑選服裝的方向。如果你想要一個在四周環境下顯得柔和的人體，衣服的明暗可以挑選接近背景的明暗。如果人體要十分突出搶眼，那就該挑選明顯的對比。如果衣服的設計能配合整個配色方案，引人注目的效果會增加二十倍。如果只因為衣服是出自最新的時尚雜誌，或者只因為穿在模特兒身上好看，那是不夠的。但時尚雜誌還是要保留在你的訂閱書目。很少人有辦法發明流行時尚。

根據時尚雜誌練習畫服裝，用軟鉛筆畫在草稿紙上即可，尤其要嘗試捕捉垂墜皺褶和俐落風格。這對女性來說比男性容易。

由於雜誌對於時尚十分敏銳，所以這也是品評作品的重要基礎。不過，要用流行風尚最簡單的一面，而不是極端風格。整齊乾淨比高度華麗修飾更重要。盡量避免每一季都會出現的「太過繁複」風格。這種情況通常是過度裝飾、明顯處極緊身、太多皺褶、荷葉邊、誇張圖案等等。許多模特兒傾向極端時尚。如果人家穿三寸高跟鞋，他們就穿四寸。如果裙子流行短的，他們就穿更短。如果髮型梳得高聳，他們要梳得更高；如果帽子流行寬邊，他們會幾乎進不了門。畫家如果不了解，很容易照單全收。而畫家要了解的唯一方法，就是從雜誌和時裝展覽中挖掘。從好的雜誌和商店還能發現有關配件的資訊。一位插畫家能取得的資訊，其他插畫家也能找到。差別在於有人會在研究及資訊方面更下苦工。

帽子永遠是個問題。插畫家最多只能徵詢建議，畢竟誰有辦法跟上潮流？我只要有辦法，就會徹底避免用到帽子，因為這東西受品味愛好的影響甚多。

我相信髮型不應該盲從當下的流行，還應該考慮人物的個人特質。甜美的年輕人搭配鬆散柔軟的髮型，看上去更年輕、更甜美。精明世故的人搭配一絲不苟的西裝頭，看起來更加精明世故。因此這是判斷問題，模特兒應該會樂意隨時配合要求，調整自己的髮型。

技巧有趣，但完全能夠理解

技巧是你的。一般來說，唯一會抱怨技巧的時候，就是太過「花俏」或是明暗混濁模糊的時候。技巧拙劣通常是基本功的訓練欠佳，因為只要基本原理對了，幾乎用任何媒介都好看。技法簡潔向來有利，但可能四平八穩，也可能壓抑，缺乏媒介操作時一貫都要展現的個性和感覺。如果畫家無法分辨該使用什麼媒介，那幾乎能確定作品不會太好。技法花招絕對不會比踏實的技藝更重要。我記得有個學生興沖沖地來找我。他認為自己找到了原創性的關鍵。當我問他這個偉大的發現是什麼，他透露他發明了一個「竹籃編織法」（basket weave）。最寬容的做法是任由他抱著自己的想法。可惜他的素描、明暗，以及色彩都很糟，沒有這些，他的「竹籃編織法」也一無是處。學得技巧的最佳方式，就是關心技巧以外其他的一切。

媒介的多樣性、風格的獨特性

媒介跟效果大有關系。每一種媒介在你的獨特運用下，會有自己的特質。每一種媒介都存在你個人獨創運用的可能性。千萬別老是用同樣一種媒介。如果不用鉛筆和蠟筆畫完稿，畫研究習作也不錯。練習的時候，嘗試用不同的媒介畫同樣的題材。如此一來，你會找到最富有表現力的媒介。

雜誌向來對媒介的新處理方式有興趣，只要可實際用在複製而印成頁面。媒介組合還有尚未嘗試過的可能性，因此畫家應該不斷實驗出新的效果。處理手法太過相近很容易就會墨守成規。除非想辦法，否則我們無法改變太多，而且我們也無法拿真正的委託工作做太多實驗。實驗可以另外做，當成一種可能性。也許會有機會用上。

如果負擔不起雇用模特兒做這樣的實驗，那就從時尚雜誌找些優質的素材來做。重點是追求效果，而不是忠實模仿。

能推銷故事的插畫

插畫家常常聽到人家說，「如果我喜歡圖畫，我就會去看故事！」插畫家職責的基本方針，就是像對待任何產品一樣地說故事。你可以先從引起注意開始，其次是喚起好奇，第三是你畫插圖的素材要讓人期待得到娛樂或趣味。因此，有部分是視覺，

有部分是情緒或心智。這是何以插畫不能只從技巧的角度著手。所有因素必須共同合作，才能正常發揮作用。就是這一點削減了優秀插畫家的行列。

許多人畫得一手好畫，但因為實際操作時必須融入情感特質，想像力必須完全解放，對畫家的要求相當高。我認為好的插畫家是個優秀演員、有能力寫出好故事，或用其他創意方式表達自我，都不是什麼稀奇的事。因為故事插畫在個人詮釋及表現方面，畢竟比其他插畫領域更完整。

雜誌無法告訴你如何製作能推銷故事的插畫。他們只能察覺你有能力做到。沒有人能夠告訴你。但如果故事有趣（有時候甚至還不夠有趣），勢必有某種方法是從前不曾以完全相同的方式使用過的。就算插畫用過幾百種「路數」，也絕對不會有兩種路數完全相同，也不會在相同的情況下，以完全相同的路數解決問題。它們也不會以同樣的方式出現在頁面上。總是會加點東西上去。

如果題材有些平庸或有些老套，總有設計圖樣、色彩安排、圖案和配件。電影從出現的那一天起就是以路數結束，但是如果施以巧妙手法和敏銳洞察，那些就不會徹底令人厭倦。太陽下的任何題材都可以用有趣的手法處理，全看畫家有多少興趣，一定都能畫出來推銷故事的圖畫。

▌構思有創意

創意與構想向來在實際執行之前。我們永遠不可能告訴發明家怎樣發明。但如果他先察覺到需求和目的，就能幫助他想出創意。我認為缺乏創意可能源自於缺乏分析能力，更甚於缺乏想法。有時候插畫的創意根本不是來自故事裡詳盡的描述。插畫家分析真實生活可能的情境，但作者並未明說的場景。作者可能告訴我們「他含住她的雙唇親吻」，如此而已。插畫家判斷他到底有沒有將她的臉勾向自己，她的頭到底是後仰還是靠在他的肩上，她是戴著漂亮的小帽子還是貝雷帽，以及誰的臉要半隱半現。

如果他們在火車站「相擁」，也許作者沒有提到他們的行李，也沒有提到有個袋子正要傾倒，或落在半空中。作者可能沒有描述那個咧嘴在笑的剪票員。這是創意發明──對情境做看似可能的分析，讓你的構想有趣又有原創性。原創性不光要處理

事實，還要根據事實建立合理的東西。每個故事裡可能都還有故事。插畫就是你就
這個故事說的故事。

▌搶眼的色彩和好品味

我們在 PART3 處理色彩所討論的內容，都能在故事插畫中找到表現機會。色調配色
方案有用武之地。相關色可以俐落漂亮而為頁面創造奇蹟。但雜誌不想為了華美而
要求色彩。記住，雜誌密集銷售。色彩不必橫跨 10 或 50 英尺的空間──只需要從
膝蓋到眼睛。嚷叫刺眼的顏色不合適。因此處理雜誌插畫的方法不同於廣告海報、
掛曆，或陳列展示。鮮豔沒有關係，但鮮豔要有色調及色彩的迷人夥伴輔助。

▍著手插畫前的問卷

既然好的插畫就是好的分析，下列問題或許可以發展出方法，幫助你朝向更有效的方向：

- 題材的本質是什麼？
- 它有情緒嗎？是強烈、普通，還是軟弱？
- 應該是彩色的嗎？如果是，應該明亮，還是陰沉灰暗？
- 是室內、戶外、白天還是晚上？什麼樣的光線？
- 可以用照明做什麼嗎？明亮、漫射、黑暗、模糊？
- 動作的話，你在同樣的情況下會做什麼？
- 故事可以用一種以上的方式說嗎？有哪些選擇？
- 你能說出原稿省略的東西嗎？
- 你能做什麼來強化每個人物？
- 背景環境有特色嗎？你可以增加一點特色嗎？
- 什麼樣的行為和情況觸發插畫的念頭？
- 有什麼樣的情感對比可能性？
- 這個情境要靠臉部表情嗎？
- 哪個人物最重要？這個重要性可以濃縮集中嗎？
- 哪個配件最重要？
- 能夠刪減無關緊要的東西嗎？
- 構圖是否能夠表達線條或團塊運動的感覺，即使它們本身是靜止不動的？
- 題材本身能夠提供圖案嗎？要怎樣安排？
- 圖畫的主要思想是什麼？你能提供想法嗎？
- 這個想法能否加以戲劇化？
- 這裡你能使用幾何形狀、線條，或不規則細分？
- 你能用線條、對比、視線方向、色彩，或其他任何方式製造焦點嗎？
- 姿勢和手勢呢？你能添加自己的東西嗎？
- 考慮到人物的個性、生活方式、文化、背景、習慣、情感等，這個人物可能採取什麼樣的姿勢？
- 服裝呢？是否有什麼東西可以幫你達成驚人的效果？服裝可以變成有趣構圖的一部分嗎？

- 你能用環境來修飾人物嗎？
- 可以藉由背景增加戲劇性——利用配件、整齊、凌亂、豐富、毫無裝飾，或者其他？
- 你會將這個場景歸入哪一類？

 舊、新、廉價、輕快、俗氣、不健全、乾淨、整齊、不尋常、一般、貴重、有益健康、骯髒、卑鄙、有益身心、現代、維多利亞時代、過時、好品味、壞品味、田園、都會、清楚、霧朦朧、潮濕、陳腐、清新、明亮。

- 如果落在前述類別的一種或多種，要如何納入那些特質？
- 現在你能將腦海中想到的東西畫成小幅草圖嗎？
- 草圖安排設計後，翻頁過來從背面看會不會更好？
- 你有重新讀過原稿並記下所有事實嗎？
- 你的構圖需要配合頁面而裁剪，留下標題、文字和推介的空間嗎？
- 溝痕會切過重要的東西，例如臉孔嗎？
- 你嘗試過一種以上的色調方案嗎？
- 能有一種以上的配色方案嗎？
- 題材中有什麼可以削減，卻不會損害戲劇性、構圖的？
- 如果別人拿到這個任務，你認為他的做法會跟你計畫的一樣嗎？有沒有其他方法？
- 你真的是獨自規畫？你採用了多少其他人的例子？你能把那些都拋開，重新來過嗎？
- 你在模仿的畫家真的比你更善於思考嗎？

這個時候如果找個真正的場景畫成插畫，或許能向你證明價值。為了簡單起見，雖然故事裡面有好幾個人物，我們只給女主角架構出一張圖，認為一張大的女性特寫，比有好幾個人物的完整情節衝擊更大。你會想起我說過，簡潔是現代插畫的基調；處理這類的第一個問題是，更重視頁面效果勝過畫出完整的事件。我們假設接下來是挑選出來畫插圖的段落。

> 她有種古埃及的魅惑，金字塔的神祕，尼羅河燠熱夏夜的性感愉悅。她不屬於任何年代；她就像獅身人面像一樣青春永駐。豐滿的雙唇紅豔豔地，如同圍繞著她雪白胸脯的禮服。像她那樣的深色眼眸曾經望著法老。黛眉入鬢，烏髮如雲。她斜倚靜坐，香菸夾在纖長的指間。她緩緩開口，語氣沉穩刻意。「婚姻之外沒有愛嗎？」

如果上面的段落沒有在你的想像力激發點什麼，繼續做廣告吧。我看到一個非常性感撩人的尤物，未必是埃及人，而是代表埃及精神的類型。不必把她放在尼羅河的船上，甚至也不必放進金字塔或星星。不能把她塑造成穿著短襪、黑髮的現代高中女生，而是一種類型，如果可能，要塑造成與眾不同的類型，讓讀者想到東方美人。鮮紅色的低胸禮服在頁面上看起來不錯。她的烏髮雪膚給四度明暗的方案增加兩種重要的明暗。我們可以加上一個淺色調，還有更多深淺搭配其他顏色。著手進行之前，簡單四明暗的方案對我們就是最重要的，因為那是圖案的基礎，也是我們嘗試安排團塊的微型草圖基礎。

這個段落的細節相當明確，甚至細到姿勢。詮釋方法或許有上千種。我希望你的詮釋跟我大不相同。

在我動手之前，我看到那女子頭微微低垂，但直視讀者（罕見的情況），因為我們希望那股魅惑能直達讀者，彷彿他就是那個與她對話的人。如果我們讓一個男人出現，她也不會意識到有別人存在。不過，性感的雙眼落在你的身上，比落在別人身上加倍性感。我們要善用這一點。

現在衣服只明確指出是紅色，沒有具體的質料。這樣也好，因為我們可以發揮自己的品味，只要插圖中顯現的是低胸禮服。假如作者說了，例如是天鵝絨，我們或許會有沒完沒了的麻煩，要去找出那種質料的衣服。為了保險起見，如果我們集中在單一人體的特寫，無論她穿什麼都絕對不能捏造，因為作者已經賦予她的服裝相當的重要性。至於她的髮型，當我們讀到「烏髮如雲」，不會想到頭髮緊貼著頭皮。而是豐盈蓬鬆，柔和地圍繞著臉龐。

我會繼續用縮圖大致擬出一些姿勢和圖案。希望你也這麼做，盡可能和我設計出來的樣子不同。隨意調動四個明暗。但切記，紅色禮服等於黑白色階中的深灰。她的頭髮必定相當烏黑，皮膚白皙。用軟鉛筆和一張草稿紙。最初的速寫只要小幅即可。一開始就要思考、思考、再思考，一旦著手進行了，剩下的就會一一就位。

如果你喜歡新題材，可從哪個故事找個段落，概略畫出你的想像。學會插畫的唯一方法，就是立刻開始召喚你的想像力與創意。故事插畫從來不是一夜之間學會的。

▍建構實際尺寸的草圖

第 303 頁的縮圖主要是為了找出滿意的人體定位，以及大致的團塊散布。我做出這樣的選擇主要是因為設計圖樣的動態，讓所有線條將目光引向頭部。白色胸脯與肩膀由深色陰影襯托，鮮紅色禮服緊挨著白色。頭部後方是低色調與深色陰影，兩者都能強化頭部本身非常淺與非常深的明暗。

現在的問題是完成實際尺寸的草圖，交給雜誌編輯。草圖可以用鉛筆、炭筆，或彩色蠟筆。如果雜誌對你的作品非常熟悉，草圖就不必像初期接任務時那麼精細。有時候對方會要求兩、三張草圖，通常是不同的場景。正常情況下，這些草圖應該畫成彩圖，但基於本書的目的，草圖畫成黑白也無妨。

如果像這個例子一般，場景已經選好，就算是為了草圖也建議找模特兒，因為這樣在最後完稿就能沿用同樣的人物、服裝等等。就此熟悉即將繪畫的類型也有好處；草圖可充當你自己的初步研究習作，也能提供給雜誌編輯。你可以直接根據模特兒畫草圖，或者拿出相機拍些姿勢。你可能在設定眼前的題材時得到新的啟發，比原先想像視覺化的結果更好。如何決定該怎樣做不重要，只要你最後決定這是你所能想到最好的方法。但一旦著手進行最後的完稿，一切都應該拍板定案，才不會半途改弦易轍。為了滿足自己而花時間做彩色速寫是值得的，為了這個，我也應該畫一張，即使我們不會拿來複製印刷。

這裡要多強調一句，模特兒檔案以及一般可能用到的資料檔案，都很重要。身為插畫家，你永遠不知道會出現什麼，或者會給你什麼樣的故事畫插圖。我認為值得花時間像電影一樣，做些模特兒「試鏡」。測試他們的戲劇表演能力和表情。留下一些典型的頭像、全身像，以及穿上戲服擺姿勢的檔案。你的檔案應該盡量完整，有男人、年輕男子、女人、年輕女子，以及孩童。代價高昂的是找來模特兒，卻發現她穿上晚禮服顯得肩膀太過瘦削，穿上泳衣卻膝蓋內翻，或者人矮腿粗，這些從人頭照檔案都看不出來。模特兒留在檔案上的照片通常經過修飾，有時候幾乎認不出來。在你拿起個人工具工作時，應該知道她在你的相機前是什麼樣子。

通常模特兒總是有哪一方面令人失望。似乎沒有一個模特兒是完美的，同時擁有美好的身材和美好的臉孔。如果人漂亮，可能就無法演戲。幾乎可以確定你必須在拍

攝姿勢方面提供更多想像。模特兒的重要之處在於貢獻畫家人物造型，正如一位畫家說的，「有個東西可以打光」。模特兒提供形體在光線中的形跡以及色彩，告訴你塊面在哪裡，以及明暗的關係。我不相信有哪個畫家厲害到可以不用模特兒。

你的資料檔案主要應該包含會用在背景和佈景環境的素材，因為你無法複製人的姿勢。盡量留意室內裝修、現代家具、流行時尚與配件的最新資訊。但還有過去的生活、小鎮與農村生活、戶外材料、馬匹與其他動物、各個時代的服裝、商店鋪子、夜總會、運動，以及生活的各個層面。

▍最後的詮釋

我根據挑選出來的微型草圖，拍下照片。這位年輕女子被選上的主要原因，是她符合我心目中的獨特類型。我刻意避開標準化的封面女郎類型，或是所謂上鏡頭的模特兒。她斜挑的眉眼，豐潤的嘴，連同滑順的肩頸，似乎與作者的描述相符。根據照片做的炭筆習作，主要是為了看我能否不用完全模仿照片，帶出那些特質。如果這確定是委託案，我會將炭筆素描寄給編輯，附上我對插畫、色彩，以及任何可以將我的意圖表達清楚的意見。

藝術總監可能會將這張草圖交給雜誌社其他主管，再將他們對各種可能性的評語交給我。這可能會省下很多徒勞。如果雜誌對我的做法沒有同感，或者有任何異議，都能在我開始進行最後完稿之前釐清。炭筆習作若獲得許可，插畫家就有信心一切能順利進行。這個程序對各方都是最實際的。雜誌的每一期都有明確的截稿日期，在那之前所有工作都必須令人滿意地完成。一般月刊的截稿日期是出刊前的三個月。插畫家應該盡量在截稿日期的十天之前完成工作。要是你的作品令人不滿意，卻因為時間不夠而強迫雜誌用你的作品，那是非常糟糕的事。通常雜誌給的批評都是有憑據的，而且是除非認為絕對必要，否則不會提供。藝術總監最不想的就是延遲出刊。因此他會感激你提早交稿，讓他有機會做調整卻不會影響進度。

你會發現每一本雜誌都有自己的特點。內容的實際外觀和藝術總監的個人好惡有密切關聯。有些藝術總監似乎對畫家和插畫類型有非常明確的偏好。有的可能喜歡「特寫」型的圖畫，呈現大大的頭像和表情。有的可能偏愛「完整圖畫類型」，呈現背景環境中的人物。所有藝術總監都竭盡全力讓整本雜誌呈現多樣性。通常就是基於

這個理由而裁切完整尺寸的繪畫，因為不希望有兩個處理手法相似的題材太接近。還有藝術總監傾向特定的媒介，也許偏好水彩更勝油彩，或者蠟筆、炭筆、乾筆。一開始就盡量掌握每家雜誌最常使用的插畫類型是不錯的辦法。如果你心中有新的方法、或有創意的方法，最好在初期階段就一起交上去，別想著在最後的任務以出人意料的技巧讓雜誌大吃一驚。

從各方面來說，這整個程序應該是最密切的合作。藝術總監跟你一樣極力渴望讓雜誌與眾不同，但是關於你的能力，他必須從頭到尾都清楚底細。這是為何你應該排出一定的時間做實驗和研究，才能讓能力和方法都維持靈活彈性。你有任何新的構想都可以讓他知道，如果雜誌願意跟你一起實驗，通常可以為新的機會鋪路。

由於對題材的最終詮釋是用色彩表現，所以圖畫必須放在本書的其他彩色插圖之中。這幅畫的彩色圖在 320 頁（PART7）。建議讀者回頭看我們挑選為題目的段落，接著自己判斷，我是否捕捉到內文暗示的戲劇特質和情感特質。

插畫的縮圖

根據照片的習作

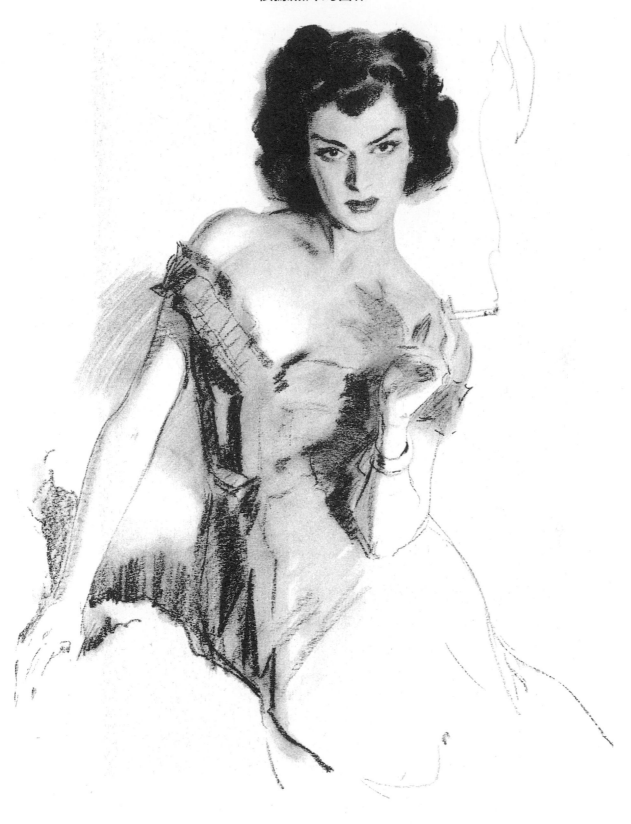

插畫的頭像習作

素描的魅力在於用最簡單的
方式表現形體和輪廓，而不
在於追求完全準確。

▎通往插畫的道路

如果沒有討論如何進入故事插畫，以及必須有哪些準備，這本書就不算完整。坦白直接地討論並不代表勸阻，也不是要打破幻想，而是將一些公認的要求條件擺在你面前。雜誌插畫家很少未經美術訓練就能入行。無論是在學校接受的訓練還是自己下苦工，訓練都是天賦才能的必要輔助。

年輕畫家，甚至是受過訓練又技巧熟練的畫家，很可能絕大多數都懷抱這樣的雄心壯志。我希望公開宣布，機會永遠都有。至於你能否把機會變成現實，要靠許多「如果」。

首先，你要精通寫生素描及人體結構、透視法、構圖，以及色彩。但還需要難得的適當判斷力，以及用圖畫說故事的能力。我們可以將插畫分為兩個類別：一個是理想派，另外一個是依照真實人生詮釋和刻畫人物。插畫的最高層次並非畫美女和粉紅髮帶。第二次世界大戰催生許多強而有力的新插畫方法。插畫是舉起一面鏡子映照生活，最優秀的插畫承載人生最強烈的訊息。當今有許多插畫比起霍華德·派爾的作品，不免顯得平淡無趣。派爾留下的早期美國紀錄，超越所有人。這種精神應該傳下去。它應該繼續流傳在你們之中的一些人，也許此時你們還在青少年階段，但懷抱雄心壯志且意志堅定。但這不是靠做夢就能得到的。每一天都要為你的終極目標做出小小的貢獻。

藝術是嚴苛的女主人。她的獎賞豐厚，但只給少數人。但藝術是少數成功完全取決於個人努力與個性的職業——當然，最重要的是這個人得有天賦。沒有走後門、賣人情可言。藝術完全交給公論，接受其他人的意見，即使如此，還是必須努力。比起別的，意見是我們花更少力氣、卻得到更多的東西。如果別的東西能像意見那樣大量提供，特別是負面意見，我無法想像會是什麼樣。但我們必須最大程度尊重別人對我們作品的想法。他們可以成就我們，也能摧毀我們。

插畫向來要接受公評。但意見不見得會打破我們對眼中所見真實的信心。整體來說，意見不但通常算得上公平，而且大部分都能證明是對的。比起現代藝術，公眾意見和現今的插畫更加一致。我有各種理由相信將來仍是如此，因為插畫和公眾意見來自相同的源頭，亦即對生活的反應。

因此，我懇請插畫要保持理性，保持好品味，以及生活中的美好事物。在幫你選擇通往插畫的道路時，我懇請你要腳踏實地，堅持你所見的理性與真實。有太多死胡同會刺激我們的好奇心，散發著投機風險最後卻一無所獲，所以我認為你在拋出個人特質與能力之前，應該三思。我堅決主張藝術不是模仿，也不是複製現實而已，而是基於真實的個人表達。這樣的定義並不狹隘也不封閉。就像藍天一樣遼闊。

我曾說過，你不可能一步登天，突然成為成熟的插畫家。主要原因是你不可能一眼、一天，或一年就看盡人生。最好透過指向目標的管道尋求發展，而非企圖一步達成目標。所有商業美術都是插畫，所有插畫都給你同等的進步機會。暫時要先滿足於小工作，知道這全都是為了之後的大工作而做的訓練。當你有機會畫張臉、畫人物、畫人體，盡量把它想成是在為最好的雜誌、最好的故事畫插圖，盡力做好。彷彿你的未來全指望它了。其實，你的未來可能真的就指望它了，因為這個作品或許會吸引另一個能提供更大機會的人，而這可能又引來另外一個人。你永遠不知道一個好的工作會給你什麼影響；但輕忽怠慢、懶散漫不經心的工作，留下的印象難以抹滅。

當你在其他領域的作品引人注目，別人就有可能找上你。畫家經紀人一直在尋找人才，就像星探一樣。如果日常工作不能提供你通往目標的管道，那就只能自己製造機會。找個故事畫插圖。把作品拿給別人看。如果他們的反應良好，也許雜誌的忠誠訂戶會喜歡。在累積經驗背景並在其他領域獲得成功之前，我不會將插圖交給頂尖的雜誌。先把作品寄給信譽良好的經紀人，他們會給你明智的建議，如果你的作品有希望，他們甚至會交給雜誌。這種作品可以定期寄送。透過好的經紀人或許比直接找雜誌更快入行。不過，如果有格外出色的作品寄給雜誌社，而他們也喜歡，就會迅速和你聯絡。

但你也可以確定，他們會收到一大堆二流作品，偶爾才會有個籍籍無名的新秀直接闖入雜誌社。沒有一定的程序可以照章行事，什麼事都可能發生。但按部就班朝向目標的合理程序，就是最穩妥的長期辦法。

我在本書竭盡所能提供一套可行的基礎，並建議你需要的東西。但你自然會對這裡的基本原則做出自己的詮釋。最重要的目標一直都是讓你思考，並為自己而做，相信自己。只有另外一條路開放可行，那就是轉而模仿別人。這一條路或許可以帶來一些報酬，但對我來說，如果你優秀到可以靠模仿而達到那個地步，肯定也優秀到

可以靠自己走到那個地步。模仿者不會比模仿對象更長久。假設你在模仿的對象另外還有五千人在模仿。假設等到你準備就緒，你的偶像卻已經被模仿到爛了，整個風潮已過，新的東西取代了你的偶像。等到你的偶像過時，你還有什麼機會？

年輕人未經思索地模仿。他們喜歡有人帶領，而不是根據自己的觀點、信仰，以及決定而承擔責任。但領先群倫的年輕人，正是那些能掌握駕馭自己的人。他們必定了解，這是他們的世界，而不是我們這個老是告訴他們該怎麼做的世界。我們更希望他們放手去做，盡我們的能力提供協助，而不是由我們來幫他們做。處理線條、色調及色彩並製造形體，這些並非模仿。你自己構思姿勢並拍攝照片，再根據照片作畫，這不是模仿。練習也不是模仿。當你把另外一位畫家的成功作品釘在自己的畫板上，並為了職業用途而抄襲，那就是模仿。當你嘗試兜售並非自己創造的東西，那是模仿。其中差別有如天壤之別。

如果你確實準備好進軍插畫領域，那就不要擔心。你能入行的。只要擔心是否準備妥當，接下來才要擔心入行之後能否待得住。但是擔心也有許多樂趣，只要是擔心我們熱愛從事的事情！

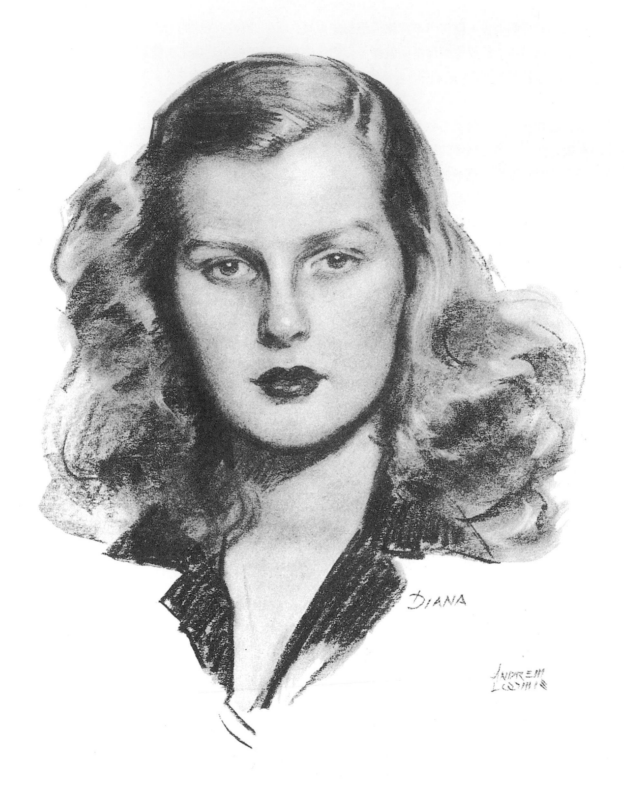

DIANA

ANDREW
LOOMIS

Experiment and Study

PART 7 實驗與習作

要在創意插畫的領域闖蕩成功，沒有比實驗和習作更大的動力了。在實際執業的最初幾年，我建議持續到學校進修。你會發現有些實務經驗之後，學習速度會加倍。對於自己想要的更加明白，或許弱點也開始浮現。但無論是否有去藝術學院上課，你都能給自己制定一套有系統的進修程序。有個不錯的方法，就是一群商業藝術家自己成立一個班級，找來模特兒一起作畫。如果無法成立這樣的班級，那就在家裡安排一個空間，你愈快完成自我成長，就能愈快達成目標。每個人都有一套研習方向，有時候給自己安排這樣的課程，會比由別人指定更好。千萬不要每天隨波逐流地混日子，不肯多付出努力。你很快就會發現自己除了日常工作一事無成，而且與多年前相比沒有絲毫長進。付出多少努力，就是二流畫家和精英畫家的差別所在。

▌ 大自然就是藝術的活水源頭

要克服最初的難關，需要相當大的專注和決心。如果你並不了解人體結構，那是不錯的起點。一星期花幾個晚上在家研究就行。透視法是另一個同樣要學習了解的。花的時間不會太長。練習構圖不用到學校學。練習用蘸水筆與墨水、蠟筆，以及炭筆，全都可以在閒暇時進行。彩色畫應該在白天光線充足時練習。沒有別的光線比週日早晨更理想，包括室內和戶外。用睡覺將之阻擋在外實在遺憾。如果星期天是你打高爾夫的日子，打個十八洞就好，用週日下午或隔週的週日用功。假如週日是你上教會的日子，沒有畫家會因為靈魂成長而受苦受難。在星期六下午用功。什麼時候用功全看你和你太太，如果你太太一點也不熱衷，那就試著畫她和孩子。怎麼解決不重要，重要的是你得設法解決。

安排題材畫靜物。如果你真的開始觀察色調與色彩設計，靜物一點也不無聊。趁著小孩在蹣跚學步，母親看雜誌，畫些戶外速寫。將速寫的工具箱放到車裡，出門去嘗試。在辛苦工作一週之後，根據生活作畫令人精神煥發。可以刺激你在作品中創作出漂亮的色彩和新意。你會發現陰影輕盈縹緲，天空的藍都滲入陰影中了。你擺脫了捏造時似乎都會用的紅色、棕色，和橙色。我們很少看到畫家能捏造出細緻的灰和冷色系。其實，那些柔和的色調與色彩很少進入畫家的腦海，除非他知道那些色調與色彩之美。在工作室裡，色彩是從顏料管和顏料罐來思考的；如果你要在自然界尋找相同的顏色，似乎並不存在。大自然乍看之下相當沉悶，但是當你記下那些調和色與灰濁色，會意外發現它們比顏料罐裡的內容物漂亮多了。

很多人不曾費事去真正熟悉古老的大自然，卻納悶自己的進展為何如此緩慢。大自然是唯一的源頭，愈是忽略它，愈是偏離正道。大部分的人不會費事去速寫，覺得我們生活的地方沒有任何東西可以當成題材。其實根本不然。就算是貧民窟裡的一條陋巷，以畫家的雙眼來看，也可能是神奇的素材。

河邊小鎮、磨坊、老城區，甚至草原上的小鎮，在在都是素材。有淒涼悲慘的劇情，也有激動興奮的戲劇，那些全是美國場景的一部分。那些古怪的洛可可風格房子是很好的題材。藝術不必「優美」。優美藝術已經困擾這個國家太久。畫家首次看到美國的原貌，於是有些美好的東西就完成了。

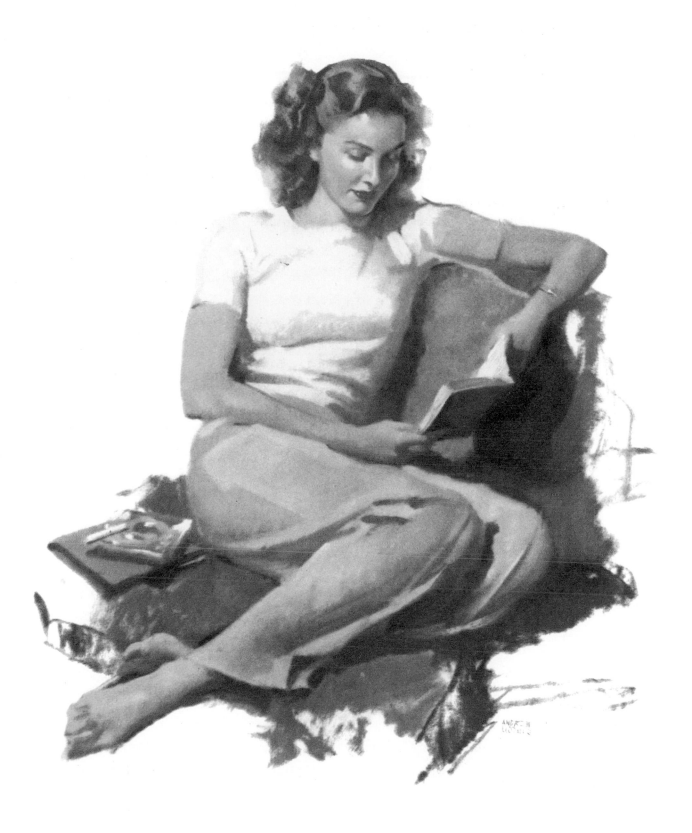

▍題材就在畫家的心中

我並不是說要刻意安排去畫那些古怪醜陋的東西。重點是，所有東西都有形體、色調，以及色彩，那些形體和色彩在繪畫中的樣子令人驚嘆。我想，長久以來所有砸向我們的一切高大華麗，已經讓我們對平凡之美視而不見。使我們以為所有東西必須光鮮亮麗。美更傾向存在於個性之中。比如農場裡的老穀倉就有性格。明暗、色調、色彩、圖樣，全都有迷人之處，無論是出現在皮奧里亞（Peoria）還是第五大道。喬·梅爾契（Joe Melch）那棟老房子後面的一小塊花園，在紐約有莫大的意義。美國人愈來愈意識到國家背景的重要意義──我們全都是有不同地址的個人。

你絕對能自修並從中受益，而且獲得樂趣。將那束切花擺放好。看看你能不能隨性而有美感地畫出來。給滑稽的希金斯太太畫個速寫，反正你一直認為那本來就算速寫。給索爾大道的轉彎處，你一直很欣賞的那棵枝幹虯曲的老樹畫個鉛筆習作。從塊面、色彩，以及個人特質方面來觀察隔壁家的小孩。他們可能就是可以入畫的小孩。馬、狗、貓、老人、雪、穀倉、室內環境、建築物、礦場、伐木場、運河、船塢、橋樑、船隻、蔬菜、水果、擺飾、鄉間小路、鬱鬱蔥蔥的山丘、天空、溪流戲水處。如果能夠意識到並加以嘗試，到處都是豐富的題材。這些全是能夠學習和未來能夠使用的素材。這是沒有一家藝術學院能夠教你的東西，而且比任何你學到的東西都更接近真實的藝術。如果前院的草坪需要修剪，一早起床去割草，但不要讓這件事剝奪你研究練習的機會。反正這不足以構成不進修的理由。口袋裡隨時放著素描簿和削尖的軟鉛筆。要習慣迅速注意事物並記錄下來。這就是繪畫構想的來源。只是標記下來，以後說不定成為偉大畫作的基礎──誰也說不準。

很奇怪的是大部分的人似乎需要人家說服，才能接受我們生活的這個世界。我們要等到即將失去，才會知道它有多好。一般的畫家生活在如此豐富的素材之中卻看不見。他們靠得太近了。市區大街對你可能沒有太大意義，但如果以同理心和理解的眼光來看，對《週六晚郵報》（*Saturday Evening Post*）來說卻意義非凡。這個世界需要洞察力以及對生活的詮釋，而我們的生活對自己的重要性，就如同法國王公貴族的生活，或者根茲巴羅描繪的生活，對當時的畫家一樣重要。可憐的維拉斯奎茲，生活在陽光燦爛、色彩繽紛的西班牙，有著蜿蜒的街道，碧藍的地中海，卻得留在屋裡畫貴族。他英年早逝，可能就是因為缺乏新鮮空氣。他必定不時會局促不安，而且對此厭煩至極。但他還是留給我們曠世傑作。

題材就在畫家的心中，在敏銳的眼光中，也在感興趣的手。如果有一幅偉大的油畫叫做「週日午後的公園」，畫出一八八〇年代的隨便哪個小鎮，如今可能眾人蜂擁前去觀賞了。要是做得好，可以讓雜誌大賣。想想古色古香的服裝，我們祖父輩的生活栩栩如生地出現在今天！同樣的道理之後依然適用。到時候大家同樣也會感興趣。今天的美國生活以及昨日留下的遺跡很快就會消失。在你有辦法的時候捕捉下來。我們絕對會邁向新的年代。所以要努力，年輕畫家，睜大你的雙眼。如果沒有題材可畫，那麼你不是被蒙住雙眼，就是完全沒有意識。

▍速寫畫的意義

身為畫家必須牢記，畫速寫與最終完稿時的態度有基本差異。從理性考慮，速寫是在尋找稍後可以轉移到最終作品的資訊。那是「敲定」你認為重要的基本元素。每張速寫都應該有個你追求的明確東西。一張速寫會預定動作、團塊布局、光線、陰影，以及色彩，但沒有複雜的細節。如果你在尋找重大的細節，會將這樣的初期準備工作當成習作。

速寫可以只為了設計圖樣或布局，以及決定如何處理色彩。這樣的速寫叫做「色彩構成」（color composition）。在商業作品中有所謂的「全面性速寫」（comprehensive sketch）。這種速寫可能相當完整，通常是預期印製的實際尺寸（陳列展示和海報除外）。這種速寫的目的，當然是為了讓客戶準確知道，你打算如何處理題材，色彩的安排和大致的效果。這樣的速寫通常是以完稿會用到的素材製作，目的是排除在完稿之前可能會遭遇的難題和質疑。

對於速寫的企圖和目的要拿定主意。這是速寫真正的樂趣。就某種意義來說，你是嚴謹周密地自由揮灑心中想法的事。從速寫中認識畫家，多過於從完稿作品。那是速寫通常更加有趣好看的原因，因為表現手法較簡單，卻表達出更多意味。做過這樣的分析和表現之後，完稿作品通常更容易將畫家的情感灌輸進去。從廣義來看，速寫是以作畫素材做實驗，尋找可用的事實，並組合起來產生效果，你接觸並熟悉題材。腦中對題材的概念向來是抽象的，要等到記錄下來，我們才能知道視覺效果如何。「用內心之眼觀看一幅畫」這句話形象勝過實際。要等到掌握附帶的問題，我們才能真正看到。

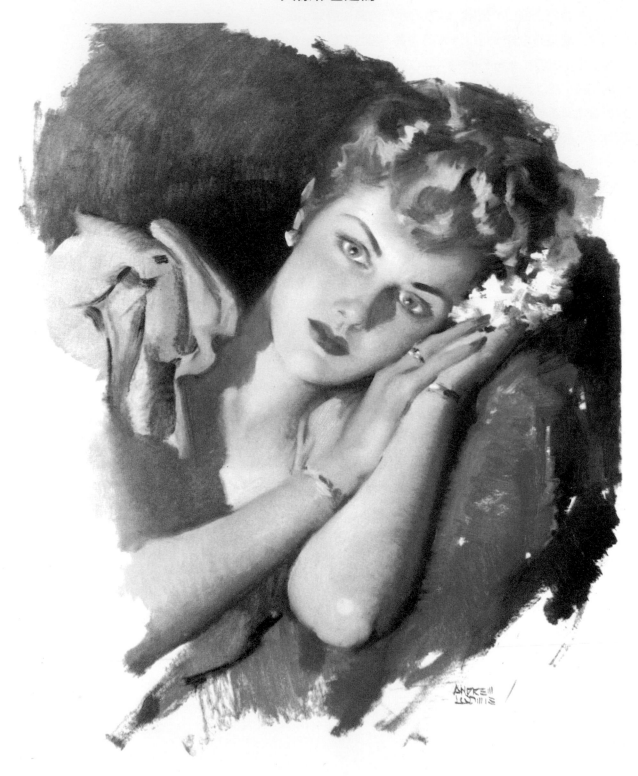

戶外彩色速寫

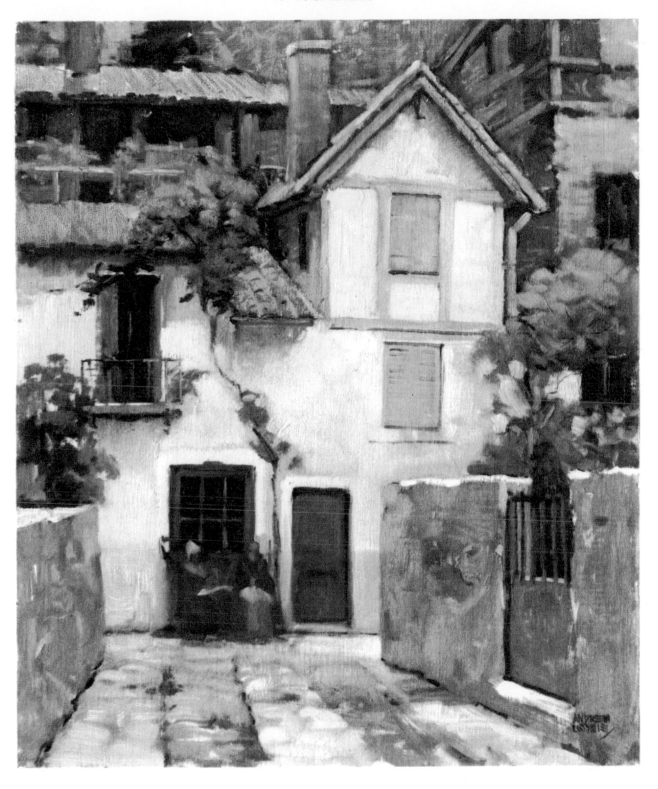

鉛筆可以動個不停

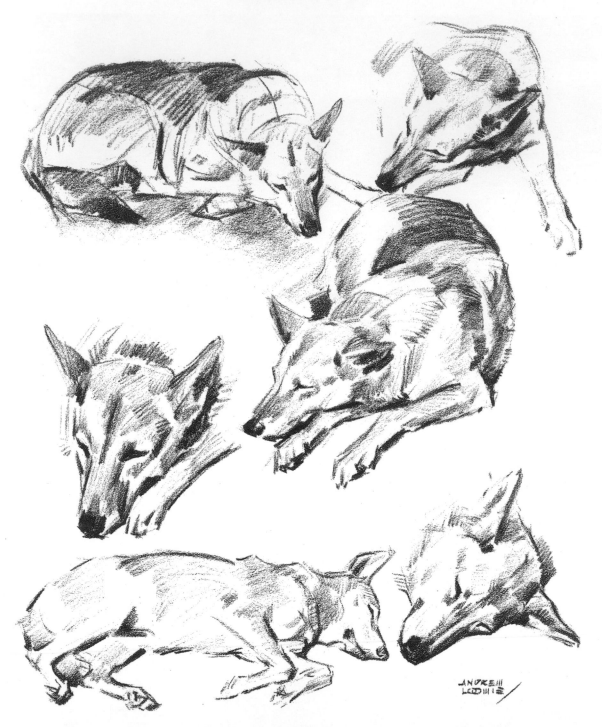

沒有什麼事比一整個晚上用鉛筆畫狗更愉快了。如果布魯諾昏昏欲睡，那牠是個不錯的模特兒。先勾勒出概略形體，接著用鉛筆側邊補上中間色調與陰影。

▌活用各種速寫工具

生活和自然中有很多效果都稍縱即逝。因此我們會做「筆記」。相機幫助我們捕捉生活中許多變化無常的樣貌。但相機無法取代創造優秀圖畫所需的生動心理印象。藉由真正解決題材，才能應用你的品味與選擇，而你對題材的內涵會充滿興奮激動。比根據一張照片著手繪製，由自己最初的詮釋著手，更容易展現創意與原創性。

速寫時的時間因素很重要。大自然變化得太快，我們沒有時間去吸收理解小東西。那也是為什麼很多人完全無法根據真實生活速寫。但假設素描有些不符合時間呢？速寫並非為了實際說明你怎樣處理時間。大的形狀、大的色調、大致的關係是你要追求的東西。如果你想留住細節，隨身攜帶相機，那是相機的功用。但細節並不會讓畫作完稿更好。色調色彩與團塊比相機所能捕捉的更好。做出又快又好的速寫，這種能力可以讓你成為更優秀的畫家。不應該忽略也不應該低估速寫。速寫的主要價值是給人清新自然的感覺。

速寫應該大抵適用各種媒介、各種情況，以及各種題材。如果你要畫插畫，就要有準備什麼東西都能畫。這件事沒有聽起來那麼難，因為所有東西都是線條、色調，和色彩。形體永遠是用簡單的光亮、中間色調，以及陰影表現。速寫裝備比其他設備更能帶給你滿足，尤其當你是有目的地速寫時。

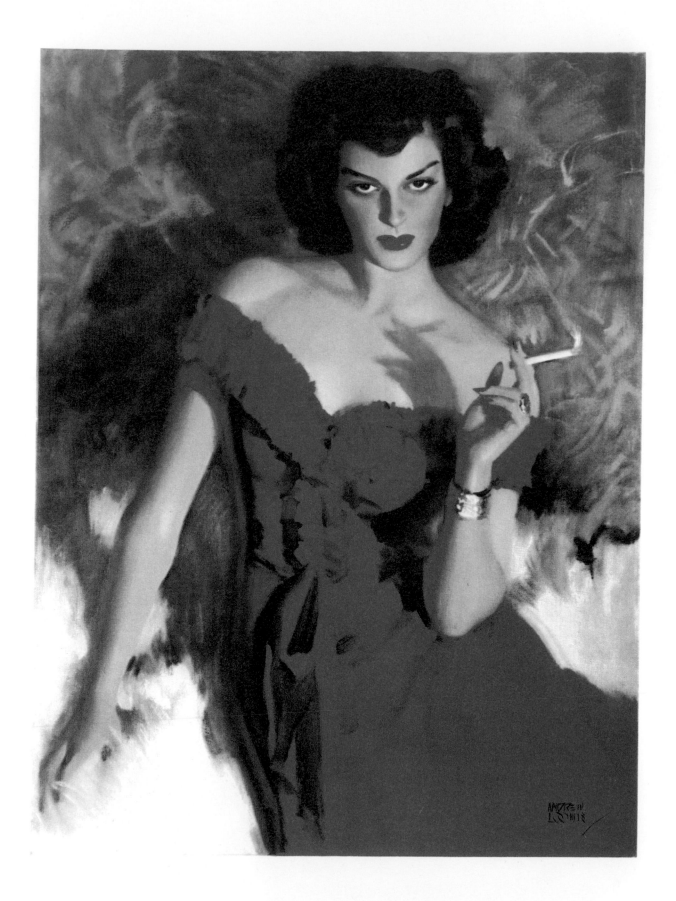

▍人體畫

我想開誠布公地跟插畫界的一般畫師，討論人體繪畫的重要性。有太多學生離開藝術學院後，起步不盡如人意，卻急切地想進入報酬豐厚的領域，不重視人體繪畫用在日常工作的真正價值。確實，收取報酬而做的繪畫很少有裸體畫，而人體畫跟其他作品有什麼真正的關係，或許也難以理解。既然在大部分的廣告裡，畫裸體並不合法，何必費事研究人體？要讓一般年輕妻子了解人體對畫家丈夫事業的重要性非常困難，我希望她們相信我在這裡說的，人體確實非常重要。但更加重要的是，畫家對人體真誠坦率的態度。坦白說，這是個微妙的情況，應該坦白公開地面對。

人體繪畫最初應該和其他畫家一起在課堂上進行。主要理由是人在與其他人合作時學得更快。如果可能，這項習作應該在優秀的導師指導下進行。人造光線更能清楚呈現形體，產生明確的光與影。日光微妙且相當困難，但卻是最美的。

寫生素描和繪畫有差別。素描時，我們用黑色媒介處理線條和色調。繪畫時，肌膚很少有真正的黑色。畫家必須大幅提高明暗。因為畫家在素描時習慣降低黑白色調，因此學生最初的彩繪作品通常太過深暗、沉重，陰影不透光。光亮中的塊面大多過度造形，往往棕色過重。這是畫家根據人體繪畫的經驗，可以增添在日常工作或例行工作的重要特點之一。

肌膚色調和造形是所有形體中最微妙細膩的。它們很像塑造光線中雲朵的形狀。讓人不得不用上清新的高調色彩和明暗。畫過肌膚之後，畫家發現自己以全新的眼光，或全新的視野處理所有束西。

下一個重要價值是素描、色調、明暗，與色彩的相互關係，這些都出現在人體。我們可以把一顆蘋果畫得太過紅，但額頭或兩頰太紅──即使只是過紅一點點──可能就非常糟糕。除了肌膚以外，其他東西太過也無傷大雅，天空太藍，青草太綠，衣服太黃，陰影太暖或太冷，但好的肌膚色調必須符合真實的色調值與色彩，否則就沒有肌膚的特質。甚少花時間畫嚴肅人體畫的商業藝術家有個共同習慣，將肌膚畫得偏向「火熱」，用紅色、黃色，還有白色，無論在光亮還是陰影處。這成了我們看到的那些廉價美術作品。

▎仔細研究明暗與色彩

如果你能培養自己對明暗與色彩的判斷力，加上掌握裸體中明顯可見、細緻的塊面與結構，那麼幾乎任何東西都能十拿九穩。結合人體和靜物畫，先熟悉一種再熟悉另外一種，反覆進行，最有機會發展出理想的繪畫特質。素描畫得好並不保證繪畫也好，理由很簡單，就是明暗和關係。唯一能夠學到這些的方法就是多練習，而且是認真勤懇地大量研究。需要團體作業的原因，是明暗無論好壞，在別人的作品中比在模特兒身上看得更清楚。從別人的錯誤中學習，也從別人比自己優異的地方學習。

此外，還要去畫廊或美術館，研究人家怎樣處理肌膚的色調。親眼見識會有幫助的。

學會將肌膚畫好並不容易，也不可能一夜成功。我們並不意外肌膚是所有東西當中最難畫的，因為肌膚可能是所有東西當中最美的。我們難道不該感謝上天，賜予我們的並非低等動物的獸皮與毛皮！我們應該心存感謝與敬意。

結語
通往創意的坦途

我懷抱著遺憾的感覺來到本書的最後幾頁，有點像是父子分離的感傷。在這許多個月裡，我和這本書是親密夥伴，我不可能避開一些較為私人的事情，那些事情必然會成為你身為藝術家兼插畫家生涯的一部分。

我希望你銘記於心，培養做決定的能力很重要。幾乎沒有一天不需要做點什麼決定。做決定是通往創意的坦途。你創造的每一點藝術，都是小決定的累積。從對單一題材的單一處理方案，到對最終目標的整體處理方案，以及貫徹執行方案，全都是決定。很顯然畫家必須親切友善又樂於合作才能成功，但也有些人太過唯唯諾諾。你很容易就會習慣遵照指示與命令，不再充分發揮自己的能力。有很多適當且合理的方法將你的個人特質投射在作品之中，而且依然符合任務的要求。藉由實際分析，你會發現一般的任務樂於接受創意。我會說，如果你有個工作從來不許你做決定或有意見，趕快拋開，因為只有在工作中增加自己的個人特色，你才能往上爬。

凡事都想以自己的方法、也只用自己的方法做，或許也同樣糟糕。某些指示可能有非常完善且實際的理由，只是正好「違反」你的藝術見解。通常這種情況正好相反，因為指令可能是由那些其實毫無藝術概念的人擬定，如果能委婉提出從畫家觀點出發的實際理由，那些人或許也會欣然接受。藝術買家通常不是藝術家，只要可能，都應該由藝術家推銷他的知識和品味。你可以給買家他要的東西，但依然能給他應該擁有的東西。你不會把壞的東西賣給人，就只因為對方不知道那是壞的。

如果你發現自己似乎一再跟客戶唱反調，最好找個代理人，或是透過了解如何與藝術買家應對的經紀人。藝術家未必都是好的推銷員。拙劣的推銷能力可能阻礙你的進步。如果你失敗了，原因應該出在你的作品，而不是缺乏推銷技巧。如果藝術作

品優秀，總有人能推銷出去。

證明自己的價值

就藝術家這方來說，優秀推銷術的基本要素，是證明你對工作的熱情。如果你喜歡為一個人工作，就要告訴對方。但千萬別批評買家的想法。那個買家最後也許成為廣告公司或雜誌的藝術總監，說不定是你最想推銷的對象。同樣地，每個人都有權利擁有自己的想法；就算你不見得都同意，那些想法也未必就不周全。

經過漫長的掙扎之後，年輕藝術家獲得初次成功很容易「沖昏了頭」。通常這對成功是料想不到的巨大傷害。我還未見過有畫家能倖免的。往上爬的路途漫長緩慢，但往下走的路程可能快如閃電。我一直堅信外表強大的人，內心必定也同樣強大。人對世界很敏感。沒有人能偉大到可以藐視其他人。這種傷害深刻，創傷會持續很久。在我年輕時，見過許多小人物迎頭趕上那些大人物，讓那些「大人物」認錯道歉。好萊塢有句老話，「往上爬時，對人好一點，因為你在下坡時可能遇到同樣的人。」

我先前提到做決定。決定有很多種。就負面來說，有偷懶的決定、偏執的決定、拖延的決定、不耐煩的決定、漠不關心的決定、不恰當的決定，以及一時衝動的決定。另外也有貢獻良多的決定。那些決定有幸帶著謙卑、決心、深思熟慮、智慧，以及堅持不懈。每一天都可能有某個決定，使得那一天成為你邁向重大目標的重要一天。

藝術要花費太多時間，因此浪費寶貴的時間代價高昂。你絕對不能只是嘗試找時間進修，你必須擠出時間來。而且就藝術來說，進修永無止境。你會發現好的人才在工作室裡有大量速寫，顏料相當新。二流畫家的速寫老舊而布滿灰塵。我看過太多中年畫家依然懷抱希望，但他們的資料邊緣磨損，隨著時間留下拇指的痕跡。他們上一次坐下來為自己的期望做點什麼，已經是多年前的事了。他們把人生用在埋頭努力些自己痛恨的事情，卻對此毫無作為。這些人看似不曾有過機會。但其實他們從來不曾抓住機會。

努力「做」一件事，跟「為」一件事努力是有差異的。我們可以認真進修，也可以虛擲光陰。這個「為」應該在你坐下之前已經明確。你是為了更了解人體結構、透視法、明暗，或某個明確的目標而努力。你訓練自己的眼力觀察比例，或是看見若隱若現的

邊緣，這是為了更加放鬆與表達培養洞察力和技巧。如果你不追求，怎麼可能找到？如果你覺得自己犯了很多錯，那很好。你能察覺到錯誤比察覺不到要好得多。

▌ 沒有人能幫你做決定

遇到重要問題尋求意見再自然不過了。但不要養成找別人幫你做決定的習慣。有太多畫家寫信給我，請求我幫忙做一些任何人都不可能幫他們做的決定。「我應該從事藝術嗎？」「我是當插畫家還是海報畫家比較好？」「我應該用油彩還是用水彩？」「我應該辭掉穩定的工作，專心作畫嗎？」有個傢伙甚至寫道，「我應該離婚獲得自由身，繼續追求藝術嗎？」很多人問，他們現在開始是否年紀太大、要在哪個城市工作、你從哪裡找到工作，以及你賺多少？

真要我說的話，大部分的建議都是保守謹慎的。大部分的人不願為別人的選擇和成敗負責。尋求建議很少得到你想要的建議。建議往往都是負面的。沒有人想幫你做決定，也沒有人會幫你做決定。

我無法推薦哪個藝術學院更好，有好幾個理由。一是我不可能熟悉每個學校的課程和教師。我在藝術學院上課已經是多年前的事了，每間學院在那之後可能有變化，說不定人員徹底大換血。要推薦學校，我必須熟悉你的作品，支持你的抱負，可能多少也要了解你的人格、個性、毅力，以及適應能力。要問的太多了，我覺得自己沒有資格回答。

找學校就找有跡象顯示那裡有你想做的東西。一所學校不可能把你變成好學生，但你在任何學校都可能成為好學生。學校主要是給你機會，讓你在最好的條件下完成自我訓練，提供你空間、模特兒，以及指導教學。但你還是得做到自己的份內事。這樣說或許有點刺耳，但真實；一般學校比一般學生好得多，如果學校可以挑學生，而不是學生挑學校，那會更好。有些學校要求入學考試，如果是這樣，你就不用擔心這所學校了。

▌ 從業餘邁向職業

我真希望能夠列出哪些地方可以推銷你的作品。但你的經驗可能跟我有點類似。以

人體畫贏得一所藝術學院的獎學金之後，我的第一個工作是畫個蕃茄醬瓶。我發現為廣告畫蕃茄醬瓶，可以畫的東西比我想像的還要多。於是有一天，我畫了一個耶誕老人。有個藝術總監看到了，告訴了一個正在尋找相關人才的人。這就讓我獲得一家工作室的試用機會。之後又帶來了另外一個工作，開啟了更進一步的機會。在這個國家若擅長藝術，不可能長期遭到埋沒。而且你可以設法讓人注意到你的作品，那就是四處寄送。

如果你跟很多人一樣，打算寫信給我，我必須在此道歉，我只能回答來信的一小部分。我的日常工作占用了大部分的時間，而且我不相信制式的信件或祕書的回答有什麼用。我在本書盡我所能提點引導，雖然我相當珍惜和讀者親身接觸，但我發現我不可能親自回答讀者的問題。基於這個理由，我在本書最後安排了「答客問——如何成為職業畫家」。也許你可以在那裡找到自己的答案，或者至少可以指出哪裡必須自己做決定。不過，我會很珍惜來信，特別是沒有拿個人問題徵詢意見的信，那些問題如果能夠自己解決，長期而言會更好。

除了大大小小的日常決定，我希望留給讀者最重要的想法，就是我們這一行技藝的重大價值。如果你在這一行取得成功，全世界會對你的成就懷抱高度敬意。各個階層的人似乎都對優秀藝術有一定的敬畏。藝術用在工業或商業用途，不見得就會沾染汙點。精緻藝術家也要餬口，他的畫作也可能印刷販賣牟利。我看不出為了報酬畫肖像，跟為了報酬畫別的東西有什麼差別。差別只在於畫家的技巧，而商業藝術沒有什麼能限制技巧。因此，商業藝術的未來顯然最有潛力，因為它能接受愈來愈優秀的人才；至於精緻藝術領域，已經達到盡善盡美，沒有留下太多可以超越的空間。我相信這是當今精緻藝術的趨勢由理想主義轉向驚奇壯觀、從具象轉為抽象的真正原因。這似乎是唯一敞開的門。

▌藝術的本質是給予

我們要記住圖畫對一般人的影響力。我們從搖籃裡就開始學會喜愛圖畫。總有一種圖畫對塑造日常生活型態有很大影響。圖畫顯示一般人穿的衣服、住的環境、買的東西。圖畫將現在、過去，及未來視覺化。還有，藝術將不存在賦予生命，讓眼睛看到想像的成果。藝術可能是事實也可能是虛構，個人或非個人，真實或扭曲，動態或靜態，具體或抽象，簡要或浮誇……這一切都由你創造。這世界還有哪裡的限

制更少？

身為藝術家，就要相信我們有信念。我們要真誠，即使除了給我們的技藝賦予個性，沒有其他理由。我們要選擇複製美感而不是複製醜惡，即使只是為了提升美的標準。如果我們要為自己的表達方式尋找觀眾，就要做出值得一說的東西。當我們有選擇時，我們要建設，而不是摧毀。如果我們被賦予包含美感的見識，要心懷感激，但不能自私。生活工作只為了滿足自己，以藝術為手段展現不受約束的性情和不遵守紀律的放縱，讓自己脫離正常人生與道德標準，在我看來是錯的。藝術屬於生活，基本上也屬於平凡大眾。

藝術的本質是給予。高階的能力相當罕見。成功者或許欣喜於他們是眾多人之中，少數被賦予精準的眼力、技藝的巧手、敏銳的洞察力，以及理解的心，能發現重大的真相。我們得到的，可以努力用更加完美的形式回饋。在我看來，如果沒有耐心、謙卑，以及對生命和人類的尊重，這似乎是不可能做到的。

答客問──如何成為職業畫家

1. 我不建議剛從藝術學院出來的學生，立刻成立自由接案的獨立工作室。如果可以，在美術部門或藝術機構找個穩定的工作。你需要一段時間實際操作。跟其他畫家一起工作。我們可以從別人身上學習。

2. 盡快開始依照具體的交稿日期行事。不要拖延工作。完成一件事再開始另外一件。

3. 千萬別要我幫你找書。大部分的藝術書籍向書籍經銷商詢問都能買到，他們有出版社和出版品的清單。你可以去圖書館找人幫你查詢。藝術雜誌通常也有書籍推薦。

4. 別問我要讀什麼書。買得起的書都讀。從現在開始建立自己的藏書。一個題材不要以一本書為滿足。

5. 不要寄支票或匯票給我，因為作者跟賣書沒有關係。直接寫信給出版社。

6. 拜託別要我提供有關藝術素材的資訊。大部分藝術雜誌都會列出美術用品經銷商。每個城市都有。具體的素材向好的經銷商詢問即可找到。

7. 去哪間學校？必須由你決定。藝術學院在藝術雜誌有廣告，也列在其他地方的職業訓練下。可郵寄申請簡介。

8. 什麼課程？必須由你決定。

9. 什麼媒介？必須由你決定。全都試試看。除了粉彩，全都很實用。如果仔細固定和運送，就算粉彩也可用。用粉彩（非炭筆）完稿噴膠。

10. 在哪個城市工作？必須由你決定。紐約和芝加哥是最大的藝術中心。每個城市都有機會。

11. 不能複製雜誌上的圖畫之後轉賣。所有印刷發行的圖畫都有著作權。尤其不能複製電影明星或其他個人的圖片。必須有讓渡書或書面許可。

12. 在我的書裡出現的模特兒恕不提供姓名。

13. 模特兒的時間沒有一定的價格，可以用雙方同意的價格接下工作，除非模特兒的經紀人或經紀公司有明確規定。模特兒的費用應該立刻支付，不能等到出版。

14. 商業領域和插畫領域不需要藝術文憑。

15. 價格可由你或買家制定。如果對方有指定要交出速寫，則速寫應該支付費用，無論是否接下完稿工作。速寫也可包含在最後總價。最終完稿的價格應該在著手進行之前敲定。

16. 如果你的速寫交給另外一位畫家，接手完成最終完稿，應該支付你速寫的費用。這可以從支付給第二位畫家的最終價格中扣除，支付給你。

17. 要求工作的書面委託，由負責人簽名正式授權。這是你的權利。

18. 任何不在原本要求或協議之內的改變或修正，以及並非因為你的責任而做的修改，都應該支付報酬。修改若是將作品提升到要求的標準或適當的標準，則應該由畫家支付費用。如果改變或修正只是意見不同，若有額外支出，應該在進行修改之前取得協議。除非雙方同意，否則不要向客戶要求額外費用。如果可以，堅持自己原來的價格，因為可能用在其他地方報價。

19. 如果你根據委託完成畫作卻被退回，根據你花費的時間與支出，即使不要求支付全額，價格做些調整也是公平的。如果你是知名且有一定地位的畫家，客戶理應對你的作品相當熟悉而誠心保證支付款項，無論對方的客戶是否接受。一般來說，畫家應該做出合理的讓步。畫家應該認真思考作品是否代表自己真正的最佳水準。如果不是，應該以原價重作，不多收費用。所有畫家都有幾次重作的經驗。如果客戶信譽良好且公正誠實，值得多花力氣確保將來接下他的業務，而他也會感謝你光明磊落的行為。他不可能為了同一個工作支付兩次。如果他不給你第二次機會補救，那也應該為你付出的心力和費用支付合理的價格。假若他要你重作但不改原先的指示，你也應該照做而不另加費用。但配合新的情況重作，而且錯不在你，那就應該支付雙方同意的價格，並在最終執行之前取得協議。

20. 事前沒有真正的委託書與價格協議，而證據又顯示你曾經交給其他客戶符合要求、且同樣重要的作品時，千萬別控告客戶。你的作品可能交給有資格的陪審團，通常是著名的藝術家。如果你確定作品沒有用過、將來也不會使用，最好還是算了。也許這種情況實在糟到難以接受。但無論如何，如果你告贏了，大概可以確定你也完了，至少跟這個客戶完了。很少有優秀畫家會因為作品發生法律訴訟。若是長期的作品，那就不一樣了。要是作品有部分被接受且採用，就應該支付酬勞。如果有簽訂契約，你的客戶就應該負責。

21. 廣告插畫通常價格比故事插畫高。

22. 別跟任何代理人、經紀人,或經紀商簽訂沒有期限的協議或終身協議。你可能這輩子所有工作都要付錢給人,無論工作是否是由經紀人爭取到的。一定要明確說明,唯有經紀人替你銷售的作品才支付佣金,而且只在限定的期間。如果大家都滿意,你可以跟經紀人換約,要是不滿意,你可以找別人。

23. 經紀人的佣金不應該超過 25%。隨著你打開知名度,費用可能會跟著降低,因為推銷你沒那麼困難。

24. 精緻藝術代理商的佣金由雙方共同決定。有些高達 50%。

25. 未經郵政授權,不能透過郵件寄送裸照。任何公開出版的裸體必須通過審查,除非視為藝術題材無疑,或是與藝術文字共同使用。

26. 所有隨機碰運氣提交的作品,應該附帶回郵郵資或費用。沒有雜誌有義務退件或承擔損失。

27. 作者並不能挑選插畫家。

28. 你不能強迫任何人刊登你的作品,即使有支付酬勞。

29. 拜託別找我問地址,無論哪一種。

30. 請別要求原始速寫或繪畫,因為我不可能滿足那麼多要求。

31. 請別找我要簽名。雖然我很高興,但我真的沒有時間將你的書重新包裝後寄回。在此請接受我的道歉與真心遺憾。

32. 我不可能以收取佣金的方式推銷你的作品,也不可能買你的畫作,我也不會雇用畫家或是代理畫家。

33. 請不要把作品寄給我,要求提供個人評論和鑑定。我已經將我會的一切都在本書交給你了,實在沒有辦法將這樣的服務擴大到讀者身上,我對此深感遺憾。

34. 請別要求介紹信或推薦信。如果你的作品不錯,你根本不需要。我不太願意剝奪畫家朋友的時間,因為那是他最珍貴的東西。如果我不這樣做,我也不能要求他把時間撥給你。總有一天你會明白的。

35. 我真希望可以接受你親身訪談,但我和畫家朋友的處境相同,工作排滿時,就是沒有時間。畫家已經賣出自己的時間,所以時間屬於客戶的。那不是他能自己安排的。

36. 為這本書付出的時間,造成可觀的支出並流失了其他工作。我想不出還有什麼可以親自告訴你的。極力建議你趕緊上你的那艘船,並竭盡全力往前划。別要求提供個人決定,你會發現最好是自己做決定並貫徹到底。

37. 無論你的問題是什麼,其他人也一再遇到同樣的問題。有人已經克服了,你也可以。

38. 我沒有開課也沒有打算提供個人指導，因為我希望盡可能一直在這個領域保持活躍。我想也許會開個學校，但我寧願畫畫。等我準備好離開這個領域，屆時希望我會覺得剩下的時間可以只為了滿足而工作。樂趣永遠在於動手做，而我向來更喜歡當學生。

39. 我非常感謝來信，特別是沒有要求我幫忙做決定的信件。

40. 最後，我想向你保證，你若擁有藝術所需要的勇氣，藝術確實有獎勵回報在等著你。

學習繪畫，同時學習思考

Krenz

大約十年前，我剛開始學習電腦繪圖，接觸到的第一本專業美術書籍就是路米斯的《人體素描聖經》（網路上流傳的原文版），後來到畫室學畫，老師引用《素描的原點》裡部分章節作為講義，教授我們透視法則，而這次即將出版的《創意插畫聖經》，我也曾把看不太懂的部分拿去詢問老師，在我學習繪畫的過程中，一路走來都是看著路米斯的系列著作研究學習的。身為一個繪畫學習者，安德魯·路米斯這個名字對我來說確實意義重大。沒想到居然有一天能為路米斯的著作撰寫解說，實在是受寵若驚。在此感謝大牌出版邀稿，也謝謝向出版社推薦我的簡忠威老師。

在我看來，《素描的原點》講解的是詳細的透視法則，在迷戀光影色調前應該先學會以線條建構形體。而《畫家之眼》記載了路米斯對美的看法，如何利用畫家看待事物的方式去找出比例、韻律、並則歸納出畫面色塊，提升整體感。《人體素描聖經》如同書名所說，人體是畫者一輩子的課題。那麼《創意插畫聖經》這本書在討論些什麼呢？

▎「掌握基本」才能畫出與眾不同

路米斯在本書的前言直接點明，《創意插畫聖經》是針對已有相當繪畫基礎的讀者，並非初學者取向，內容稍有難度。因此我想在這篇解說中，稍微介紹一些書中的重點與我的看法，或許可以為一些在翻閱本書時感到困惑的讀者，提供一點不一樣的切入點。

書中反覆提到「設計圖樣和布局」，我認為實際上就是構圖的方法。路米斯在「PART1線條」的章節裡，提出我們可以用線做出畫面中隱藏的視覺引導，以及將物件「塞」

在幾何圖形中的方法，其實都是提示了「線」是訓練造型——輪廓控制能力的重要關鍵。當我們可以駕馭線條時，才能夠依照畫面的需求去簡化物件的輪廓，使畫面中出現更多直線、曲線、方形、三角形，而不是被現實的物件完全牽著鼻子走。

舉個例子，本書 25 頁第一格，「孩子們圍繞著母親聽故事」的構圖可以透過將輪廓整理成數個三角形來製造畫面的統合感。透過線條訓練出來的輪廓簡化能力，再以「PART2 色調」章節裡談到的「四種基本色調方案」，調整畫面中不同物體的明暗關係，變成黑、白、灰、深灰四種色彩的大塊面組合後，畫面的「圖樣」就產生了。

我們在設計圖樣時，關注的大多是色塊之間的疏密聚散關係形成的抽象效果，就像是在觀賞水墨或書法，有時只是單純的飛白筆觸配上一些潑濺紙上的小點，就可以讓人覺得畫面很舒服。但是這抽象圖形又似乎能夠表達出某些具象的劇情故事，明明只是黑白灰的幾個色塊，經過畫家設計編排後卻好像有個黑色頭髮的女子穿著白色衣服坐在畫面中（請見 89 頁）。

▌速寫就是思考！

這時我們似乎是在抽象和寫實之間徘徊，同時看到具體的故事劇情，又欣賞著良好的抽象色塊關係。有經驗的畫者們必定能理解這種概括出畫面的能力需要多少磨練才能做到。同時，因為畫面的色調經過簡化，我們在構思畫面該是「黑襯托白」或「白襯托灰」的色調方案時也會變得清晰。

當畫面中可用的色塊只剩下黑、白、灰、深灰時，正是考驗畫家的畫面組織能力：哪些地方要歸納為黑色？那些部分屬於白？是否需要將白色旁邊的淺灰色塊調整成深灰以突顯白色？透過這種「組合不同明度形狀」、「主觀強調想要營造的色調」的方法，可以推出許多種速寫方案，而其中可能會有一、兩種色調出現的效果讓人驚喜。套句路米斯的話：在真正著手實驗之前，永遠不會知道題材藏有哪些可能性。換句話說，速寫就是思考！

我在創作時也常從設計圖樣開始，我會盡量在這個階段測試不同的可能性，花費的時間可能和完稿一樣多。這實際上也可以算是作者在作品中「表現自我」的一種方式，良好的形狀處理一向是高明繪者必須具備的能力。另外，路米斯示範了幾個針對不

同媒介廣告插畫的製作流程，從角色演技與戲劇化的動作，到畫面編排是如何從草圖逐步定案。

▌「構思方法」的價值歷久彌新

儘管因為時代演進，我們創作的媒介和過去有所不同，但「構思的方法」始終是有其價值存在。每次重翻路米斯的著作，我都會得到新的啟發，有些曾經無法理解的內容，在一段時間後重新翻看，發現是字字珠璣，相信各位讀者應該也會和我有同樣的感受。

我希望你能夠把這本書當成個老朋友，時不時的就回來和他聚聚。總是會有新理解與想法的。

本文作者簡歷

目前從事美術教育產業，教授透視、人體和電腦繪圖上色等課程。
2015 年馬來西亞 ComicFiesta 特邀嘉賓、2016 廈門金海豚動漫節特別來賓。
著有《CG 電繪講座》一書。

Creative Illustration

創意插畫聖經

從線條、色調、色彩到創意發想，路米斯繪畫技法大全

作　　者 安德魯‧路米斯
譯　　者 林奕伶
責任編輯 林玟萱

總 編 輯 李映慧
執 行 長 陳旭華（ymal@ms14.hinet.net）

印務協理 江域平
封面設計 許晉維
美　　編 蕭彥伶
印　　刷 成陽印刷股份有限公司
法律顧問 華洋法律事務所 蘇文生律師

定　　價 980 元
初　　版 2016 年 8 月
三　　版 2022 年 7 月

社　　長 郭重興
發行人兼
出版總監 曾大福
出　　版 大牌出版／遠足文化事業股份有限公司
發　　行 遠足文化事業股份有限公司
地　　址 23141 新北市新店區民權路 108-2 號 9 樓
電　　話 +886-2-2218 1417
傳　　真 +886-2-8667 1851

Traditional Chinese translation copyright ©2016、2018、2022 by
Streamer Publishing House, a Division of Walkers Cultural Co., Ltd.
有著作權　侵害必究（缺頁或破損請寄回更換）
本書僅代表作者言論，不代表本公司／出版集團之立場

國家圖書館出版品預行編目（CIP）資料

創意插畫聖經 / 安德魯‧路米斯（Andrew Loomis）著；林奕伶 譯 . -- 三版 . -- 新北市：大牌出版，
遠足文化事業股份有限公司發行 , 2022.07
　　面；　公分
譯自：Creative illustration.
ISBN 978-626-7102-71-8（平裝）

1. 插畫　2. 繪畫技法

947.45　　　　　　　　　　　　　　　　　　　　　　　　　　　　　　111008200